U0133655

凤凰文库
PHOENIX LIBRARY

**凤凰文库·艺术理论研究系列**

主　　编　范景中

执行主编　沈语冰

项目总监　毛晓剑

项目执行　王林军

凤凰文库·艺术理论研究系列

范景中 主编

沈语冰 执行主编

江苏凤凰美术出版社

[美] 詹姆斯·埃尔金斯 著 黄辉 译

# 绘画与眼泪

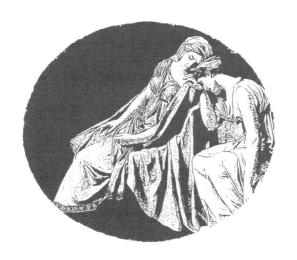

**Routledge**
Taylor & Francis Group

**James Elkins**

Pictures & Tears

图书在版编目(CIP)数据

绘画与眼泪 /（美）詹姆斯·埃尔金斯著；黄辉译
. —2 版. —南京：江苏凤凰美术出版社，2023.8
（凤凰文库. 艺术理论研究系列）
书名原文：Pictures & Tears
ISBN 978 - 7 - 5741 - 1257 - 5

Ⅰ. ①绘… Ⅱ. ①詹… ②黄… Ⅲ. ①绘画－鉴赏－
世界 Ⅳ. ①J205.1

中国国家版本馆 CIP 数据核字（2023）第 168421 号

责 任 编 辑　王　煦
项 目 协 力　刘秋文
装 帧 设 计　周伟伟
责 任 校 对　吕猛进
责 任 监 印　生　嫄
责任设计编辑　陆鸿雁

书　　　名　绘画与眼泪
著　　　者　[美]詹姆斯·埃尔金斯
译　　　者　黄　辉
出 版 发 行　江苏凤凰美术出版社（南京市湖南路 1 号　邮编：210009）
制　　　版　江苏凤凰制版有限公司
印　　　刷　江苏凤凰通达印刷有限公司
开　　　本　652 毫米×960 毫米　1/16
印　　　张　17.5
字　　　数　230 千字
版　　　次　2023 年 8 月第 2 版　2023 年 8 月第 1 次印刷
标 准 书 号　ISBN 978 - 7 - 5741 - 1257 - 5
定　　　价　88.00 元

营销部电话　025 - 68155675　营销部地址　南京市湖南路 1 号
江苏凤凰美术出版社图书凡印装错误可向承印厂调换

# 目　录

中文版序言　*1*

前言　*1*

第一章　只因色彩，潸然泪下　*1*

第二章　因无人理解而哭　*21*

第三章　因鲜艳的彩色波浪而哭　*43*

第四章　因遭受"雷击"般的震撼而哭　*61*

第五章　因灰绿的树叶而哭　*81*

第六章　无泪的象牙塔　*98*

第七章　为死去的鸟儿流下虚假的泪　*118*

第八章　哭，因时间流逝　*141*

第九章　与圣母玛利亚一同啜泣　*163*

第十章　向上帝哭泣　*180*

第十一章　在孤寂的群山中落泪　*197*

第十二章　为信仰之海的空寂而哭　*214*

结　语:如何欣赏,甚至被感动　*224*

附　录:32 封来信　*238*

# 图　录

1. 马克·罗斯柯，罗斯柯教堂内部，1965—1966，希奇·罗伯逊（Hickey Robertson）摄。休斯敦，罗斯柯教堂协助。

2. 卡拉瓦乔，《年轻的酒神》，约 1593—1595。佛罗伦萨乌菲兹美术馆。Alinari/ Art Resource，New York.

3. 让-巴普提斯·格瑞兹，《为死去的鸟而哭泣的年轻女子》，18 世纪末。爱丁堡的苏格兰国家美术馆。苏格兰国家美术馆协助。

4. 乔万尼·贝利尼，《圣方济各接受圣痕》，15 世纪 70 年代中期。纽约，Frick Collection.

5. 迪尔里克·博茨，《哭泣的圣母玛丽亚》，约 1460 年。芝加哥艺术学院。1987 年摄。

6. 佚名，《那智瀑布》，13 世纪末，镰仓时期。日本，根津美术馆（the Nezu Institute of Fine Arts）

7. 卡斯帕尔·大卫·佛德烈希，《高山的回忆》，1835 年。圣彼得堡冬宫博物馆。

# 中文版序言

你手中的这本书并不是一本普通的艺术史、艺术理论或者艺术批判方面的书籍,也不是一本特别的西方艺术史教材,甚至不是一本典型的英语读物。这是我的一次尝试。如果你喜欢非同一般的语言——那种无人知晓的语言,这里就有一个——*hapax legomenon*,假如你询问某位学者这个词是什么意思,我敢打赌大部分人都不知道。*hapax legomenon* 是指那些仅仅在书本中出现过一次的词语或短语。学者们阅读古代文献时,有时发现其中包含一些我们再也无法理解的词汇和语言。他们通过寻找多次出现在文中的词分析它们的意义,比如"我""你""书",进而读懂那些古代文献。然而,假如一个词在古文中仅仅出现过一次,我们很可能就无法知晓它的确切意义。比如有这样一个句子,"后来,安东尼奥坐下来,吃了一盘美味的马铃薯面包"。如果"马铃薯面包"(boxty)这个词仅仅在此出现过一次,在其他句子中再未出现,我们可能就无法知晓它的确切含义。这个词也不可能放进古语字典中,它的意思就永远失传了——除非在另一部文献中也出现了"马铃薯面包"这个词。任何仅仅出现过一次的词都不能被翻译,无法被理解,这个词就是 *hapax legomenon*。

从某种程度来说,本书就是艺术史中的 *hapax legomenon*。它是独一

无二的。本书讨论人们面对绘画哭泣这一主题,谈及为何人们观看绘画时哭泣、崩溃、昏倒,或者感到被"击中"。我探讨哭泣,因为当我询问人们"当你观看绘画时,你是否会产生强烈地情感反应"这一问题时,每个人也许都会说"是的",但是究竟有多少人在面对画作时真正哭泣或晕倒呢?

艺术史、艺术批评和艺术理论都不会讨论"观画哭泣"这一问题,强烈的情感反应不是艺术史家和学者关注的内容,但它们是艺术感受的经历。在西方美术史的某些时期,艺术家希望他们的作品能够引发观者强烈的情感反应,包括哭泣,本书关注的正是这样的时刻,绝大多数事例在西方美术史中已有呈现。同时,这一话题也是一个具有批判性的调查,为什么我们通常不会在画作前产生强烈的情感反应?为什么艺术史家和其他学者都对"强烈反应"这一主题避之不谈?20世纪是否特别冷酷无情?如果某人在观看一幅画时流下眼泪,这一现象是否具有历史意义?或者它仅仅只是观者和画作之间的一个私人问题?我们能否公开讨论我们对艺术强烈的反应?

我喜欢中国画,在我编写本书的过程中,我试图找寻那些观画时产生的强烈反应,包括哭泣。但我没有发现一点线索,如果你知道任何相关的事例,敬请告知我,我的邮箱地址为 jelkins@saic.edu。

该序言完成于飞行在里海(Caspian Sea)上空时

2009 年 4 月

詹姆斯·埃尔金斯

# 前　言

　　本书主要探讨绘画感动我们的方式,要么是异常强烈的,要么是出乎意料的,甚至是让我们不禁泪下的。

　　我想,大多数人从未在一幅画前哭过,甚至都未产生某种感触至深的情绪,绘画作品让我们悦目,它们予人欢畅,令人观看后愉悦、轻松,而最好的作品更是美不胜收,总是让人记忆犹新——但这种美仅仅在心中持续片刻,我们即刻离去,欣赏其他作品。

　　"我们缺乏强烈的情感反应"——这是一个引人注目的问题,我很想探究这个问题:当我们在欣赏那些雄心勃勃、极其虔诚,因艺术而陶醉的画家们创造出的惊世之作时,我们仅仅只有那么几句随意、干巴巴的评论,这是为何呢? 绘画真的是除了在一面墙上展示的美丽的色彩外,别无其他吗? 仅仅是如我所从事职业一样的人为了学术争鸣而准备的索引卡片吗? 你说你喜欢绘画(甚至像有的教授一样,倾其一生与绘画打交道),然而在面对绘画时,我们却感触贫乏,这又意味着什么呢? 如果绘画果真如此重要——价值连城,我们不断复制、珍藏、欣赏玩味,然而,为什么我们却很难和它们产生情感上的互动,这不令人奇怪吗?

　　戏剧家乔治·巴克纳有一句绝妙的台词,描述了人的感情变得如此枯竭、如此吝啬,试图感受的东西越来越少的情形,正如其中一个角色高

1

举酒杯所说的那样，"我们只能在烈性酒杯中测量我们的灵魂……"毕希纳是正确的。参观者在某个下午行走于博物馆，随着人流欣赏艺术品时，他们很少产生深受感动的经历。现在，参观博物馆成为一种学习知识，四处游走，寻找一点乐趣的机会，其中的一些艺术品，仅仅只是悦目而已。然而，不同时代的艺术家们会为我们的这种行径而感到恶心。

精力集中、投入的欣赏会得到画作的回报，正如本书所期待的那样：你看的越多，感触越深。这不是一本教我们如何流泪的手册，没有任何方式能引导你产生强烈的感受，更别说哭泣。但我想尽量地寻求人们为画而哭的原因，绘画作品能够深深地吸引我们的想象，但它需要时间，慢慢体会，以及对不寻常经历的坦率。我不是说任何作品都能催人掉泪，也不主张手里拿着擦眼泪的手帕在博物馆观画。绘画有很多东西值得探讨，甚至在最为严肃的艺术史课上也有乐趣。从介绍莫奈的著作中，我们知道他最早是插图漫画家（对那些讨厌人物肖像画的人来说，漫画要有趣得多），甚至还了解莫奈曾经多次描绘，流经他花园的那条小河叫爱普忒河（Epet）。我喜欢历史，喜欢其丰富多彩，然而，绘画也能以不同的方式达到相同的效果——绘画是一种无法用言语表述的方式，可以不经意间超越我们的意识范围，悄然改变我们的思考方式，而不是谈话方式。而其他的经历能开启你的思想，甚至催人泪流，我想在本书展开探讨的正是这一种经历。

令人高兴的是：人们在面对作品时，产生强烈的感情并不缺乏先例，从中世纪晚期、文艺复兴初期、18 世纪到 19 世纪的每一个时代，因为不同的原因，面对不同的作品，都曾出现过观者面对画作而哭泣的经历，而其中几个世纪也如我们现在的时代一样，眼泪干涸。现在，有的观者在观看作品时仍旧会哭，但只有很小的一部分人，他们几乎被淹没在大量无动于衷的观者中了。为了寻找这部分人，我在报纸和杂志上登载广告，希望从这些观者中打听他们赏画以至落泪的故事，我写信给我所熟悉的，关心艺术的同事和其他一些人。我并未期待会有众多回应（假如是我的话，我也会对这种来信置之不理），然而，出乎意料的是：我竟然收

到了超过 400 封的电子邮件、信件和来电，绝大多数来自我并不认识的人，他们坦诚相待。大多数情况下，这些人很少与其他人分享过他们的经历（有的人告知了他们的丈夫或妻子，但在我问这一问题之前，他们没有说过）。这些信件都是非常珍贵的资料，因为它们透露了人们观画而哭的原因，在过去几个世纪，到现在仍旧存在这种现象，尽管他们因为大多数人的不认可而保持沉默。在整部书中，我都将会提到这些信件，而且我还将其中的一些收录在附录中。

最初，我认为哭泣是很个人化的行为，因人不同而呈现多种不同的样态，再次让我感到惊讶的是：当我将各种零散的故事整理归纳时，我发现人们可以因为某些特殊的原因而哭，但大概有一半可以归为两种密切相关，但实际上完全相反的经历和原因：一种是因为所欣赏的作品似乎有一种无法承受的"满"，复杂、震撼甚至距离太近而无法继续观看；而另一种则是作品存在着一种极度的"空"，灰暗、沉重、广漠感、冷峻、遥不可及而让人无法理解。

由此，道路变得曲折，但我不想因此放弃（这需要时间去习惯眼泪）。本书将如此展开：从第一章开始，在前一章探讨单独的一件作品以及一位因该作而感动的观者（一般为奇数章节）；在接下来的一章中（通常为偶数章节），反思、探讨此种际遇。这是我能想到的如何显示本书主题最好的写作方式，这也使我逐渐地接近本书所要讨论的中心问题——为何我们不再落泪。

詹姆斯·埃尔金斯(James Elkins)

2001 年

# 第一章　只因色彩，潸然泪下

风穿过暗夜，

寻找它所属的悲伤。

——W. S. 默温,《夜风》

眼泪！眼泪！眼泪！

在黑暗中,在孤寂下,独自落泪,

在苍茫的海岸边滴落,滴落,任沙砾吸尽,

眼泪——不见一丝星光——四下一片漆黑、荒凉,

潮湿的泪,从遮盖的眼眶中飘坠而下,

——哦！那个鬼影是谁？——漆黑一片,还在默默流泪？

在沙滩上弯着腰,抱头跌坐的那一堆是什么？

……

可是,当你隐没在茫茫黑夜,没有人看到时——

哭泣泛滥犹如大海,蕴蓄着无限的

眼泪！眼泪！眼泪！

——沃尔特·惠特曼,《草叶集》

鲜艳的红色将从他的嘴唇褪去,闪耀的金色将从他的发丝消退,生命本当造就他的灵魂,结果将他的肉体腐蚀,他变得可怜、丑

陋,毫无风度。当他想到这一切时,剧痛就像刀子捅向他的胸膛,使他的每一根细微的神经都为之颤动。他的眼睛由浅变深,变成黯红、深紫色,上面蒙着一层泪水,他觉得仿佛有一只冰冷的手压在他的心上。

"你不喜欢它?"霍尔沃德终于问道。他不明白格雷的沉默到底是什么意思,略微有点不悦。

"他当然喜欢,"亨利爵士回答道",谁能不喜欢这幅画呢?这是现代艺术中最伟大的作品之一,不论你要价多少,我都愿意将它买下。我一定要买下它。"

——奥斯卡・王尔德,《道・格雷的肖像》

马克・罗斯柯①背靠手扶椅,透过厚厚的镜片,注视着这位观画者,观画者慢慢向前,且走且看。罗斯柯嘴唇紧闭,眼睛半合,像迷醉的吸烟者半眯着眼睛。

这是1967年11月底的一个黄昏,光线渐渐黯淡,不过即使是在正午,坐落于东六十九街的罗斯柯画室仍旧一片昏暗,因为罗斯柯挂了一顶巨大的降落伞遮挡日光,使画室变得昏暗。他需要这种柔和蒙眬的效果,他可以在恰到好处的光线下研究画面上细微的色彩、斑驳的表面肌理。刚刚进入画室时,来访者几乎什么也看不到,当慢慢地适应了这种光线,她看到了几幅巨大、尚未完成的油画,逐渐看清了它们的轮廓。

她静静地站立片刻,上下打量油画的尺寸,它们近4.6米高,色彩黯淡、画面空洞,就像一些巨大庙宇敞开的大门,当她的眼睛逐渐适应了画室半明半暗的光线时,她注意到油画的表面——沉闷、空无一物、几乎全是黑色。她靠近其中一幅,画面是一种像焦油一样的黑色,薄薄地在上面笼罩了一层深褐色,作品并不像一堵墙那样平板:你似乎能看透它,它

---

① 马克・罗斯柯(Mark Rothko,1903—1970),本籍立陶宛,为"纽约画派"主要画家之一,在20世纪40年代末期开创色域绘画风格,对美国二战后现代主义抽象表现绘画的发展影响深远。画家以简单的语言表达复杂的思想,用宗教的语汇升华现实的创伤。罗斯柯在不同时间段分别创作了风格不同的色域绘画,表达了画家对抽象绘画的理解。

有一种如水般的流动感，当她凝视画面，画面就像在流动，流成了移动的黑色平面，令人陶醉，却也使人疑惑。

　　甚至当她凑近到离画布只有几厘米的距离，罗斯柯仍旧保持沉默。她是芝加哥大学教授——乌尔里克·米德尔多夫的学生，教授使她养成了这样的习惯——无论到哪里去看画，都随身带上放大镜。但画家就在旁边，她不便拿出她的放大镜。可是，画面似乎隐藏着某种蹊跷，某种有待被发现的东西。它们难以捕捉却又神奇地让人感觉安慰。

　　次日清晨，她在日记中写道："我感觉我的眼睛如同指尖，它游离于画面上，游离于油画笔在上面塑造出的肌理。"她看得越久，就越觉得熟悉，就在那一刻，她潸然泪下。两人以各自的方式保持沉默，良久，艺术史家透过迷蒙的双眼看着作品，画家一边吸烟，一边看着哭泣的艺术史家。她告诉我，那一刻，有一种"非常奇妙的感觉"，却完全轻松，绝对自在，一种纯粹的安宁和愉悦。在沉默几分钟后，她擦干了眼泪，开始预约的采访。

　　现在，珍妮·迪伦伯格已经从伯克利的神学研究联盟退休，她受训成为一名艺术品保护、修复人员，但兴趣促使她研究艺术的宗教性，她名片上的头衔是：珍妮·迪伦伯格，艺术史家及神学家。当她采访罗斯柯时，她是宗教讨论社团"ARC"的一员，"ARC"分别代表的是艺术（Art）、宗教（Religion）和当代文化（Contemporary Culture），这一组织主要成员还有：现代艺术博物馆馆长艾尔弗雷德·巴尔，新教徒神学家保罗·蒂立克，珍妮那天下午采访罗斯柯时，她最想知道的就是罗斯柯是否也参加了这一组织。

　　"没有"。罗斯柯直截了当地回答，他认为这种事情极其枯燥无聊。

　　珍妮知道这些画作具有某种宗教内涵，因为它们即将被运往得克萨斯州的一座小教堂，这组作品一共 14 件，正好和基督教 14 幅"苦路"①相

---

① "苦路"，根据《圣经》记载，基督当年背着十字架，走在耶路撒冷的小路上，其间经历了 14 件事，因此，"苦路"有 14 站，路的两端分别为穆斯林圣地圣殿山和基督复活之地圣墓大教堂。

符合(指 14 幅《基督受难图》,某些教会的教徒在这些圣像前祈祷)。他们还曾计划将每一幅安放在某个位置,其中一件命名为《耶稣受难像》,另一件则命名为《下十字架》,尽管它们仅仅是空白的长方形。罗斯柯是否这样看待他的作品?他是否将其视为抽象的"苦路"呢①?

罗斯柯告诉珍妮,他不想为这些作品命名,但他曾建议在安放每一件作品前的地板上放一块有号码的牌子。看起来,教堂似乎打算将这些牌子放在外面的墙上,这样,谁也不知道每一幅画代表什么(结果是:在教堂内外,都没有这些标签)。

珍妮在思考接下来该问罗斯柯什么:他是否并不关心其他人所谈论的宗教、艺术?他也不在乎自己的作品是否和基督教的"苦路"相符合,他是怎么看待自己的作品的?珍妮知道罗斯柯是巴尼特·纽曼②的好友之一,而且他们经常被评论者相提并论,他是否看过纽曼的"十字架之十四站"这一系列作品呢?

"没有",罗斯柯一直在故意回避,如画家自己所说,作品是"根据自己的经历"完成的。他是一个教徒吗?当罗斯柯第一次接到教堂委托时,他就告诉过他们,自己并不是教徒。罗斯柯告诉珍妮,"我和上帝的关系并不友好,而且每况愈下,刚开始我还在思考,这些作品应该选择某种宗教题材,它们自身却逐渐变得黯淡"。

珍妮产生了一种怪异的想法:为了避免涉及宗教,作品自身变得黯淡。她又萌生了看画时的那种奇怪感觉,以及当时流下的眼泪。也许她应当和罗斯柯谈论作品本身,这样或许会使谈话更加投机。她称赞这些作品,认为它们就如"黯黑的发光体",询问罗斯柯如何使一部分作品呈现出这种闪烁的银光,而另一些作品似乎又呈现出如天鹅绒般的黑色。

---

① 1969 年,罗斯柯接到曼尼尔夫人及其丈夫的订单,为休斯敦一座八角教堂制作一套壁画。教堂在 1970 年罗斯柯自杀后,改名为"罗斯柯教堂",但一直到 1971 年,他们才将壁画安装到教堂内,这是罗斯柯创作的最后一组壁画。

② 巴纳特·纽曼(Barnett Newman),美国"二战"后抽象绘画的领军人物。纽曼于 1958 年开始创作以"苦路"为主题的抽象画,在完成该组作品后,画家心脏病突发死亡。

但画家并未对此做任何详细的说明,只是回答"这不过是颜料而已"。

珍妮继续待了一会儿,谈论一些琐碎的事情——关于代理罗斯柯作品的画廊,画室的租金,等等,直到夜幕降临,她才离开。

1970 年 2 月,也就是在采访后两年,罗斯柯在他们曾经谈话房间隔壁的浴室中割腕自杀。正好在这一事件之后一年,在休斯敦教堂举办了隆重的仪式。罗斯柯从未拜访过陈放其作品的教堂,没有人知道他有什么具体的想法。有人认为作品看上去已经泛白、平淡了。珍妮参加了当时在教堂的开幕式,她觉得这些画仅仅像一束"爆炸似的得州阳光"。

## 拜访潮湿的教堂

虽然没有调查证实,但极有可能的是:大部分在 20 世纪绘画前哭过的人,都会在罗斯柯的画作前落泪。在罗斯柯所有的作品中,多数观者都因他为教堂创作的这 14 件巨幅作品产生共鸣,这座教堂现在以"罗斯柯教堂"命名(位居其次的作品当属毕加索的《格尔尼卡》,但我认为二者间的差距仍旧很大)。

很难从照片上看出这座教堂到底会让人产生什么感觉。如果我真想了解人们所说的,我最好花些时间,亲自拜访这座教堂。我预定了一张 4 月初的机票,这样就可以避开得克萨斯州夏日的高温(休斯敦的夏日尤其漫长,这座城市因为替来访的政客提供室外空调而出名)。

教堂环境幽静,有安装了挡风雨板的屋子,以及拱形树木遮阴的人行道。教堂外观并没有什么吸引人之处,都是砖墙,没有一扇窗户,就是那种只有站在空旷之处远远眺望,才能觉得外表可观的砖制建筑。在我拜访教堂的季节,由于受到雨水的滋润,野草滋生,地面已经出现了南方小镇在饱受夏日酷暑和湿气之后的景象,显得毫无生机。

按照官方制定的规则,罗斯柯教堂是一座多种信仰并存的教堂,其

中包括本地祆教①在内的一系列宗教派别。除了安排例行的宗教活动外，教堂在平时作为单室博物馆开放，行使宗教和艺术结合的特殊目的。教堂里有一间狭窄的休息室，里面有一张接待桌和一个书架，上面摞着各种有关宗教信仰的书籍。

休息室两边各有一道门，直接通向教堂的主室——一个八边形的房间，周围墙壁都挂满了罗斯柯的作品（见彩图1）。当我第一次走进房间时，里面温暖、潮湿，而且十分安静，房间里有四个人正在沉思，其中两个盘腿打坐，一个直视着两幅画间的白色墙壁；另一个双眼紧闭。还有一位来参观的老妇坐在折叠椅上看书。不知从何处飞来一只鸽子，在外面咕咕叫，沉闷的声音似乎从墙壁中发出，又像是从古旧的砖块中渗出。

教堂陈设简单得让我感到惊讶。水迹斑驳的墙壁、零星的蜘蛛网、巨幅的油画，如本书提供的照片，作品表面有种诱人的黑色，充满闪烁的光，弥漫着一种神秘感，可以看出画家的技巧娴熟。珍妮的故事引起了我的思考，我正处于一种迷醉的状态中，谁知道呢？我本以为我会哭，然而，真实的罗斯柯教堂并没有我想象的那么令人震撼，至少在刚开始并非如此，可能是我旅行劳累所致，况且还历经了从飞机场到教堂高峰时间段的驾驶。作品看上去破旧、平淡、昏暗——就像钢丝用力刮擦后留下的痕迹，它们脆弱、易碎，就像绷在旧扬声器上那层布满灰尘的黑布一样。罗斯柯油画微妙的色调变化已经消失在"爆炸的得州阳光"中。教堂看上去光彩耗尽，似乎并不是一座传递上帝启示的地方。

即便如此，这也是一次特殊的经历，置身于空旷的房间，被14幅巨大、微带紫色的黑色油画所包围，我转身观看背后的作品，再转身，却分不清哪一边是前方。我必须确定自己的位置，因此，我坐在一张正对着两扇入口大门的椅子上，这样，我就可以每次只看一幅画，而不是面对展出所有作品的房间。

---

① 祆教（Zoroastrians），又称"琐罗亚斯德教"或"拜火教"。为基督教诞生之前中东最有影响的宗教，是古代波斯帝国的国教，在中国称为"祆教"。主要流行于波斯、中亚等地。

我正对着的是一幅巨大、垂直的黑色长方形油画,几乎是身高的两倍,周围是用褐色画上的边框(油画没有配置外框,周围各边着色也是为了与画面整体色调相搭配),黑色的长方形更加突出,就像它已经脱离引力,飘浮起来。和其他作品一样,这件作品也没有主题,没有标题,除了硬直的长方形外,没有其他可看的形象,因此,有人说,罗斯柯教堂的油画都是一片空白。我也在想,我能坚持看着这样一幅油画多久而不至于厌倦?

珍妮是正确的,大概过了一两分钟后,我发现这些油画不仅仅是涂成像墙一样单调的黑色。我正在欣赏的这一幅,黑色画面最下端是垂直平行的——罗斯柯使用遮蔽胶带制成了完美的线,它和罗斯柯徒手画出的淡紫色线条相互融合。颜色更浅的直线穿过画面时,波动起伏。罗斯柯的油画刷必定在这里滑掉了,他没有将滑痕抹去,赭红色的颜料涂得不均匀,它看起来就像一张老照片一样,拍摄了多云天空,色彩柔和,呈现出斯比亚褐色块面。闪耀的条纹上下起伏,就像那些穿过云层下落的雨。

我四处张望,每一幅画中都有几处色彩消退的痕迹、斑点或者其他奇怪的形状,没有一张完全空白,这些画让我想起了黑色的天空和沉寂的湖水(后来有人告诉我,曾有一位参观者说它们就像黑夜中敞开的窗户)。我起身走到了一幅画前,靠近右手入口处的那张画,上面全都是略带紫色的黑色,没有绘制出边框,全部都是条纹:像瀑布一样的颜料就像落雨,沉闷的条纹似乎就是天空中扁平的卷云。我被画面的一处瑕疵吸引,它正好在我视线正前方,什么东西损伤了这个地方,还被拙劣地修补过,留下一圈紫色,像一道亮光消退后的残影。我坐着静静地欣赏那幅画,上下观望,想起飘浮的云和安静、美丽的雨。

气象预报报道今天会下雨,自从到了休斯敦,天空就一直乌云密布、似乎暴雨欲来,从厚厚的积雨云边缘散发出沉闷、灰蒙蒙的光,折射出傍晚温暖、耀眼的夕阳。教堂被空中散发的余晖照亮,当室外光线渐渐变暗时,油画上部闪闪发光,下部变得更加黯淡,似乎油画上部的块面和线

条跌进了下部的无尽深渊之中。我发现自己注视着一片没有任何形状的黑色,在我每次眨眼之间,它就变为一种很不确定的形状。似乎油画在不可抑制地运动,滑进无形的阴影中,我环视四周,三个人已经离去,只剩下一个,他双眼紧闭,静静沉思,手掌朝上放在膝盖上。

天色已晚,我起身绕着房间一幅幅地看画,每一幅都有其巧合和"错误"之处,有其特别的"污点"和"瑕疵"。其中一幅画中罗斯柯画出了柔和、圆滑的长方形轮廓,就像他早期绘画中那种飘浮的形状,他尝试将这些形状描绘出来。它们如同幽灵,黑色上面仍是黑色。就在这件作品旁边,是另一件作品,它就像发光的星星一样,又像是在烟花消失时,夜空中留下的余烬,只留下了黑色的余痕,黑色之间留下的黑色痕迹,这些黑色光点是油画颜料在画布上积成的疙瘩,就像铁轨上的煤渣。

当傍晚的余晖渐渐消失时,我还在一幅又一幅地欣赏画作,观望其中出现的"积雨云"或者余像,我用了一个小时画了每件作品的草图,标记下它们各自的特殊点和若隐若现的形状,这样我可以记住它们。通过记住每一件作品了解教堂,这样我可以说我真正看过了这些作品,这似乎是个好主意。我像那些记者、历史学家那样做笔记,却对我所做的表示怀疑,我似乎太过认真、过于系统化了。君特·格拉斯写过一部名为《狗年月》的小说①。其中描写了一个研究欧椋鸟群的小孩,他可以分辨出每一只欧椋鸟,就像我现在对罗斯柯油画所作的研究一样,这也许是聪明的,但同时也易于产生误导。从某方面来看,这座教堂就是一群欧椋鸟,是相同事物的聚集处,不是通过发现某种微小的标记或者瑕疵就能破解其密码,但在那个傍晚,我找不到其他的观看方式。

最后,到了闭馆时间,那个一直打坐——抑或沉思的年轻人,如同最初随意地坐在那里一样,自然而迅速地站了起来,离开了。我走出教堂,走进温暖的暮色中,一只松鼠沿着有倒影的池塘蹦跳,那位年轻人钻进

---

① 君特·格拉斯(Gunter Grass),德国当代著名作家,1999 年诺贝尔文学奖获得者。其代表作主要有《铁皮鼓》《狗年月》《猫与鼠》等。

一辆红色小车，转眼消失了。我很高兴能看到其他颜色的事物，还有运动着的东西，松鼠为了喝到池塘的水，将身体向前倾，来回摇动尾巴以保持平衡。在长时间观看罗斯柯的油画后，我已经感觉十分疲倦，罗斯柯油画中不存在的东西，像松鼠和红色的小车，都带给我视觉的愉悦。

## 坦白之书

第二天，我避免再去那座八角教堂，而是去了教堂的办公室，虽然它是在 1972 年才成为专用办公室的，但这里保留了一些参观者的留言册，现在已经有好几本，留言评语总数接近 5000 条。我随意挑了一本，开始翻阅，几乎就在打开册子的瞬间，我就发现了和我情况相同的参观者的留言。有人写道："我的眼睛在不断变化的色块中，在若隐若现的形状和外形中迷失。"有一部分游客是小孩，若没有父母的坚持，他们也许不会来这里，有的小孩写道："我喜欢这里"，而有的小孩又写道"我不喜欢它"。有个参观者，用孩子气的字体写道："我相信我能看到的只有一幅画，一只猫。"读到这里，我确定我昨天所做的是错误的，油画中没有绘制柴郡的猫①，同样也没有绘制我昨天看到的积雨云，也许我太急于揭示作品中并不存在的意思。

在游览者的留言册中，同样也包括这样一些人，他们认为作品完全一样，就像漆黑的墙，其中没有任何形状，对于这一部分参观者而言，一片空白就是所有：作品没有任何含义，只是反映了任何观者所能想到的任意想法，其中有人简洁地写道，"我能看到的只是一种表格式的条纹"。对于那些来这里沉思的人来说，似乎也是如此。那些没有闭眼沉思，一直直愣愣注视着油画的观者来说，就像我们不想读书，却透过镜片盯着书出神的状态。

我也觉得，油画并不需要像我那样安静，近距离地观看，但我也不认

---

① 柴郡的猫（Cheshire Cat），也就是在小说《爱丽丝漫游仙境》中的"笑脸猫"。它能够随时使自己的身体消失后再出现。

为它们空白一片，别无其他，就像一面空镜子，反映任何随意的想法。观看并不轻松，就在画前却视而不见也无所谓。近距离欣赏油画，画面就变成了笔触、点画和色彩的集合。我想罗斯柯明白其中凸现的张力，我能想象罗斯柯把握住了其作品所要表现的特殊气质，就像我所观察、体会到的一样。毕竟，能辨别出每一件作品，分辨出与其他作品的差距，这也让人感到欣慰。每张画都有其独特个性，它要表达的语言和其他的作品所表达的不尽相同，就像在一群欧椋鸟中的一只，它也有其独立的风格和个性。

然而我同时也认识到，罗斯柯在试图寻求如何表现出这种纯粹、无法得到缓解的黑色。作品虽然各不相同，他却尽量将这种差别消解。在作品完成时，它们就介乎于个性化形象和统一性空白之间，使得观者在观看时觉得异常困难，他们会有意注意到画面的小标记和"瑕疵"，思考它们究竟是什么，但很明显，它们什么都不是，而且它们也没有为画面增加什么。在拜访的第一天，我最终还是放弃了这种思考，因为我在面对如此巨大、深沉的黑色时（整个房间，整堵墙都是），根本无法全部弄明白，而且，在挣扎于罗斯柯所玩的那种色彩游戏过程中，已经筋疲力尽了。在一片纯粹，没有区别的黑色世界中，我变得心不在焉，感到有些危险，就像玩溺水游戏一样。

第二天，我和在这里工作的服务员和警卫人员聊天，他们中的一些已经在此工作了近 20 年，有的甚至还要长。他们告诉我：大部分游客仅仅停留几分钟，他们绕着房间走一圈，然后匆忙离去。从留言册中也可以看出：大部分游客根本就不在意这些画，很多仅仅是一些溢美之词，"画得非常、非常好"，有人这样写；有人认为，"这是一片静谧、神圣的绿洲"；另一个则赞誉，"教堂真是一处美丽安静的地方"；很多人视这里为天堂，拥有让人惊叹的安宁、静谧，让人感觉新鲜、轻松，是一处充满"无尽平和"之地；另一个则认为这里是"一个很有意义、漂亮的处所"；还有一个观者认为，"它有如此重要的作用，是完美的疗伤处"。

有的游客停留的时间稍长一些，甚至在长椅上坐了一会儿，他们凝

视着这些黑色的油画，或沉思或祈祷或遐想。这些人也在签名册上留下笔迹，其中有人写道：我从未沉思这么久，如此安静，"我几乎将自己陷在这里，无法自拔"；而另外一位观者认为这里是有效的放松之地。

长时间地、如同做白日梦一样观看或许更有意思。毕竟，在几分钟后，就很难聚精会神地观看，这种短暂的一瞥让我想得更多。那种仅仅在房间里面转转，然后就离去的观者，是不是因为他们有很强的自我保留意识呢？或许他们有种隐约的感觉：这个地方并没有表面上显示的那么神圣；如果他们待的时间过长的话，反而会感到不愉快。教堂中的工作人员告诉我：那些真正被打动的观者，是在这里停留时间较长的人，不是那些坐着的人，也不是那些沉思的人，而是那些长时间聚精会神观看的人。刚开始，教堂除了看起来略有新意外，并无其他特色。与休斯敦大街相比，这里安静，让人放松，甚至看起来神圣。我想，那些专心观看的游客，他们也许试图想象罗斯柯有什么创作意图，但很快就发现他的想法是多么幽深，昏暗而苍白。这些画如同黑洞一般，吸入每一丝光线，包揽各种想法。不管你转向何方，它们都面对着你，除了能看到黑色以外，别无其他。它们什么也不言，什么也没描绘，仅仅是承受。前天，我已产生类似的感觉，为了避免继续思考这一问题，我开始做笔记。其他人仅仅是闭上眼睛，静静沉思，避开怪异且让人不快的罗斯柯作品，转向他们内心愉悦的想象。

有几位来访者道出了那关键的瞬间，当他们看到所有一切的那一刻，到达他们承受极点的那一刻，他们感觉是应该转向观看别处的时间。有位观者写道，"完全是一种对抗，让人恐惧"，如果他们继续观看，沉浸其中，感受到更为强烈的情感，他们就是那些最容易哭的人。游客名册上的留言都很简洁，只有一两行，"这是一次非理性、让人震惊的视觉经历"；有人写道，"我无法忍受，除了饱含眼泪离去"；留言簿上还有很多相似的语句，"感动得泪下，但我感觉一些向好的转变就要发生""初次造访，我就感动得流下了悲伤之泪""感谢为我创造了心灵哭泣之所""这也许是我今生观赏艺术最为感动的经历"；有一些更加简洁，我想他们在留

言时,是否还在哭。"这里几乎让我倒下""静寂深深刺入内心""我再次感动得泪流满面""一次让人感触流泪的宗教经历""泪水的拥抱";而最为悲伤的一句是"但愿我能哭"。

那天下午,读完来访者留言册,我再次回到展厅,打算最后再看一次这些画和这个地方,它们看起来异常悲凉。两三个人正在沉思、静坐,他们坐在教堂提供的黑色坐垫上。一位推着婴儿车的妇女走进来,坐在其中的一个垫子上,一动不动。孩子惊异地向四周张望,看着天花板,几分钟后,他开始抽噎起来,刚开始,妇女保持身体不动,伸出一只手安慰小孩,也没有睁开眼睛,但孩子仍旧哭个不停,最终,她不得不起身,推着孩子出去了。当她离开时,高兴地向我笑了笑。

## 罗斯柯糟糕的名声

来访者留言册中的大部分评论都是由衷而发的,感情直露。他们的这种情感和在纽约、芝加哥和洛杉矶这些现代美术馆里的欣赏者的感受大为不同。感情反应是罗斯柯作品中神秘的一部分,也是他与"纽约画派"①其他画家之所以存在不同的原因。

在绘画史上,罗斯柯这一代的每一位艺术家都有独自的"个人风格"。杰克森·波洛克是狂放的虚张声势;罗伯特·马瑟韦尔文雅且富装饰性;克里夫德·斯蒂尔的作品干枯、如岩石一般;巴尼特·纽曼的巨大而过于畅想;汉斯·霍夫曼②的狂放且粗野;他们都在艺术史上占有一席之地。他们诠释了什么是美国艺术,挑战了抽象的极限,构想在抽象绘画中如何表现空间和观念,相信美国将有实力与巴黎一较高下。

---

① "纽约画派",指 20 世纪四五十年代,在纽约进行创作的一批抽象表现主义画家群体。创作均以打破传统的抽象画为主,他们为美国艺术第一次赢得了世界声誉,深刻影响了其后世界艺术的发展道路。

② 杰克森·波洛克(Jackson Pollock),罗伯特·马瑟韦尔(Robert Motherwell),克里夫德·斯蒂尔(Clyfford Still),巴纳特·纽曼(Barnett Newman),汉斯·霍夫曼(Hans Hofmann)均为20 世纪四五十年代"纽约画派"抽象画画家。

罗斯柯并不完全属于这一派画家,虽然他也做着相同的事,也有属于自己的"个人风格"——柔软、散发微光的长方形,但他也因其他目的而创作;这种意图并未在艺术史上得到确认,他想创造一种带有"个人宗教"经验的艺术,他想创造出一种能让观画者产生宗教反应的绘画,哭泣是观者领会到这一点的原则性标志。至少,据我所知,很多观者常常在这些画前哭泣,这些故事发生在 1949 年之后,即罗斯柯确立其个人风格之时。从此之后,有人在画廊、博物馆,甚至在罗斯柯的画室中,看到还未完成的作品时,都会哭泣,就像珍妮一样。

罗斯柯也是 20 世纪所有画家中使人们有可能在其画作前哭泣的画家之一。在 1957 年的一次采访中,罗斯柯说:"在我油画前哭泣的人,都是和我在创作这些作品过程中,拥有相同宗教经历的人。"他并没有表述自己是否在这些油画前落泪,尽管我想他有时也会如此,他的"宗教经历"这一想法是突如其来的——那种催人泪下、釜底抽薪的经历。在这次采访中,罗斯柯还表示:"我只对表达人类最普遍的情感有兴趣,悲剧性、狂喜、忧郁,等等——很多人在我的油画之前抑制不住哭泣这一事实表明:我和他们交流着这种普遍的感情。"

在与马瑟韦尔的一次交谈中,罗斯柯认为个人的狂喜是油画的关键,"艺术就是狂喜,抑或什么都不是"。这是毫不谨慎的言论,我相信罗斯柯在说出来时,其中包含着更加丰富的意思。通常,他都避免清晰的言论,同时,他也否认其作品具有传统意义的宗教内涵——或者其他意义。正如罗斯柯的传记作家詹姆斯·布雷斯林所说:"罗斯柯并不强调其作品中的宗教内涵,他否定由其他人强加于绘画的宗教特征"。例如,罗斯柯常说:"我不是个信教的人。"艺术史家通常将躲避视为罗斯柯的一种策略,当然,这也可能意味着他所说的宗教、狂喜和悲剧性,即使听起来很傻。

多年以来,罗斯柯作品的欣赏者已经分为两类:一部分是以某种方式深受感染,另一部分则不受任何影响。有些人认为"纽约画派"就是抽象绘画的定义,这种观点被罗斯柯绘画的宗教意图推翻。如著名评论家

克莱蒙特·格林伯格①坚持认为的那样，"纽约画派"都是扁平的"图绘平面"。那么，罗斯柯就是这一说法最大的尴尬，以格林伯格的观点来看，罗斯柯的作品非常有趣，但与波洛克的作品相比，就显得挑衅性弱，且较为次要。如果罗斯柯保持缄默，由评论家任意吹嘘的话，他的名声将不断上升，甚至可能与波洛克和德·库宁一样，跻身为一流画家，但他坚持其作品中隐含的宗教、悲剧性、狂喜和忧郁意味。

从艺术史角度而论，很多人误解了罗斯柯所做的一切，他认为自己的作品与宗教相关，但实际是在超现实主义②萌芽时期的非具象绘画。他借用"狂喜"和"悲剧"这些词，但他应当也使用"平面图画""色域"这些词。分歧更为严重的是：那些强烈地感受到罗斯柯作品中的宗教或者情感内涵的人，都被严肃的学术讨论排除在外。艺术史家偶尔会谈及他们尚未发现、引人落泪、具有宗教精神的罗斯柯，然而，更多艺术史家看到的是具有野心的抽象表现主义画家。

## 为何理论对罗斯柯不起作用

有人评论罗斯柯的作品是非具象的，他的作品就是关于绘画本身，或者是平板的画布。但这些黑色的长方形到底表现的是什么呢？甚至那些不能在罗斯柯画中感受到狂喜和宗教观念的这些人也想知道——罗斯柯的画到底有何意义？布鲁斯林认为这些长方形也许表示敞开的坟墓，他暗示道："罗斯柯一些狭长、规整的长方形作品，将我们拉进一处阴暗、令人窒息、如墓室般的空间；"而其他的一些作品让布鲁斯林觉得，"如很多观者所证实，它们就如窗户、门、或是空旷的舞台、墓碑，或者像风景，像几何化的人形"。还有一些例子也证实了作品像打开的墓室这

---

① 克莱蒙特·格林伯格(Clement Greenberg)，美国现代艺术著名理论家，对推动美国抽象画的发展贡献巨大。他认为现代艺术充满创新精神，比写实主义更能促进社会进步。
② 超现实主义，发源于法国，流行于20世纪二三十年代的艺术和文学运动。超现实主义画家主要有达利、米罗、玛格丽特等人。

种说法。因为罗斯柯说过,当他还是小孩时,他曾梦见过打开的墓室,他的朋友阿尔·詹森知道这个梦,他认为"以某种深沉的方式,墓室被锁进了罗斯柯的画中"。

另外还有一些更具挑衅性的说法,艺术史家安娜·蔡夫认为罗斯柯的有些作品包含着隐隐约约的人物形象。1975 年,罗伯特·罗森布拉姆认为罗斯柯的色面是浪漫主义风景画临死之前的回音。似乎罗斯柯在一些描绘日落的作品上,放了一面放大镜,他将这些色彩以更大的尺寸扩大,复制。画家肖恩·斯库里在最近的一次罗斯柯作品回顾展中,回应了罗伯特的观点。尽管在浪漫主义描绘方式和现代抽象表现主义之间存在着鸿沟,对于斯克里来说,"谈到浪漫主义,罗斯柯拥有其一切特征"。我觉得布鲁斯林和罗森布拉姆的理论只是符合罗斯柯的某些作品,但罗斯柯明白,他的成功依靠的不是任何单一的解释,这些长方形与各种物体都有相似之处,但它们实际上什么具体的事物都不是,但当这一论断确定以后,作品却又变得陌生了。

罗斯柯独具个性、迷蒙的长方形是一种特别让人焦虑的作品,不管怎么说,这种形状应该是某种物体,我们并不希望在波洛克泼洒出的点和面构成的绘画中看到什么,也不期望在德·库宁的弧线和溅洒中看到什么,但罗斯柯的作品就如失去焦点的肖像:你能看到背景中模糊的形状,但你不可能知道它们究竟是什么,在一块长方形中单一的形状,让人无法抑制、情不自禁地想象出各种普通、可辨的物体:黑暗中某人脸部的轮廓,灰暗风景中的房屋,投射在斑驳墙面上某人的影子,桌布上一只处于阴影中的茶杯。

在表现人的存在这一层面上,作品中的形状和其背景都让人想到各种事物,任何形体。罗斯柯为我们展示了一件物体和它的背景,以及物品自身残缺、模糊的记忆:深为遗憾,罗斯柯故意使人与世界所安排的接触方式发生错误,造成观者理解失败。你可能会认为罗斯柯在以最为深沉和普遍感受的方式向我们展示:以绘画表现"失去"会是什么样? 或者如他所说,这些作品"暗示了死亡"。它们是无边界的"空",让人烦恼

不安。

布鲁斯林重复谈论有关失去、不确定和绝望的感受。他看到"不祥的阴影,无边的扩散,磨损或残坏的边角,窄条将两块形状分开,冷峻的黑色"。对他来说,这些意味着分离或是失去,他甚至在罗斯柯的母亲去世后的第二年——1949 年,罗斯柯完成的一批色彩愉悦的作品中也看到了悲哀,布鲁斯林观察到,"罗斯柯开始描绘他被掠夺的事物,他将自己失去的东西画成无处不在,'满'的画面——充满色彩的光线,世俗的愉悦,起伏的波纹,充溢的情感"。珍妮也描述了在罗斯柯自杀前两年,当她看到罗斯柯色彩鲜艳的作品时,也有相似的感觉。对她来说,这次经历已经是悲剧了:1969 年 4 月,珍妮决定购买一幅罗斯柯的画作为纪念,在此之前不久,她遭遇丧子之痛,她询问罗斯柯是否能卖给她一幅画,罗斯柯告知自己与画廊已经订下合同,不能出售给画廊之外的其他人。因此,珍妮去了画廊,打算买一幅罗斯柯最近才开始创作的那种色彩昏暗的单色画。然而,她却看见那些色彩艳丽,以大红大黄为主的作品,"我只能坐在那里,内心恐惧,我真的被吓得发抖"。对她来说,这些画在对她讲述"死亡",她告诉画廊的一个助手"有人要夺走他"。10 个月后,罗斯柯自杀身亡。

罗斯柯的一生使人们流泪,这是事实。这些长方形绘画看起来就像坟墓,罗斯柯感受到失去,最终自杀这也是事实。这些回应的方式都是真实的,突如其来的。很多作家宁愿自己和罗斯柯忧郁的世界保持一定距离。有的艺术史家宁愿相信这些画作不是关于死亡或者失去,而是关于死亡和失去这种观念。利奥·柏萨尼和尤利斯·迪图瓦,两位柏克莱的教授,曾经合著了有关思考"失去"的书,书名叫《贫困艺术》,他们认为罗斯柯的作品传递给我们某种超验性的东西,超越了观者、画家和画作本身的世界,但什么都没真正呈现。观者游历于色彩之间,却不能发现任何突发的线索,因此,他们转向内心的自我,开始思考由空洞的架构、混浊的色彩和变化的距离一起构筑而成的自我思维世界。

这是很可信的观点,却将柏萨尼和度托引向了哲学的抽象思维。他们写道:"在什么也不能看到的压力下,观者自身将暂时被引入意识世界的认知——自我和非自我。相似的,漫无边际的融合。换言之,不能依靠以认同的概念来理解存在。"尽管他们这种评论干瘪无力,但我能明白其中的意思。我自己也曾有过相似的感受,但这种抽象的解释只是其中的一部分。《贫困艺术》是一部远离情感的书,没有涉及"狂喜"或者"悲剧性",作者和那些认为罗斯柯教堂是一处"安静的沉思之所"的那部分观者的意见一致。他们站在教堂中,思考模糊的油画和混沌的思维之间的阴影。他们认为罗斯柯的成就具有"严格的世俗性",对他们来说,这些作品引发他们的哲学思考,引发他们思考思维与世界的关系,而不是引发沉醉其中的超验式宗教情感。在罗斯柯的世界中,没有任何是确定的,我们自己不是,我们的思维不是,甚至连我们思考的形象都不是。罗斯柯许下"超验的诺言",但他自己并未遵守诺言,将自我呈现于我们眼前,而是将其反映在一面漆黑的镜子中。

我想,这些结论真是可怕,与其要我们接受这些,还不如接受罗斯柯许下了"超验的承诺",也就是他的艺术是宗教,他带观者超越了哲学的反思。柏萨尼和度托著书的动力是阐释一种缺失感,或者如他们所说的"贫困",这才是罗斯柯作品的关键所在。但是,从某方面来讲,在编写学术文章的过程中,他们使得罗斯柯的作品披上了一层冰冷抽象的外衣,其中包含某种让人不安的物体,因为它们空洞,所以不确定。因为他们以某物开端——某物及其背景,却以空无一物而告终。柏萨尼和度托将罗斯柯的绘画变成了学术讨论,猜测这些画面空白的油画自身存在的内涵。至少我能看到,感觉到,罗斯柯完全缺乏这种冷静、学术性的分析,他不会产生像"不能依靠以认同的概念来理解存在"这样冷静的言论。

对罗斯柯而言,不断变动的"空"让人恐惧,是"悲剧",这一点非常重要,这些油画如果以哲学的方式创作的话,那仅仅只有愉悦;但事实证

明,它们让人几乎无法忍受。《贫困艺术》还对贝克特①展开讨论,认定他的作品更适合静止、忧郁的心情。罗斯柯作品表现、强调的是另外一种基调,一种非哲学的方式。正如维特根斯坦②所说:哲学就其自身而言,与其说是一种治疗,不如说是一种疾病。

来访者留言证明:要以纯粹观看的方式对待罗斯柯的作品是非常困难的,尽可能长时间地观看、抵制,描绘失去的诱惑非常困难,而真正让人忍受不了的事实是:真正缺少的就是作品的意义。那些以理性方式理解罗斯柯的人,以哲学和历史来作为无以言表的缺失的一种安慰。"悲剧"、眼泪和宗教似乎才是最重要的,罗斯柯正是采用了这种方式。而更为可悲的是:他们错误地使用了这些词。

最有力的证明是那些在罗斯柯教堂留言的人,他们面对罗斯柯画作中体现出来的孤寂和空白而哭泣。有人想到死亡,如珍妮;有人感到一种莫名的失落。而让人奇怪的是有人也因相反的原因而哭:他们认为罗斯柯的作品太"满"了,包含了太多要表述的东西。

与罗斯柯作品保持一段距离,你能感觉到悦目,甚至产生美感,但是如果你走近一些,你就会发现自己已经迷失在涂得满满的色彩之中,这些油画就像陷阱一样,远看毫不怪异,而近看时却令人变得神志混乱,头绪不清。大多数西方油画在近观时都是平板的,如果距离很近,你还可以看到画布上的经纬,甚至罩在油画表面的一层灰尘。然而,如果你距离罗斯柯的画作太近,你会发现自己置身其间,从这点不难理解,为什么有的人说他们被吓倒——各种感觉交织在一起,使感官超负荷。空白、炙热的长方形色块,完全包围了你的视野,你既感觉受到威胁,又被安慰,既让人宁静,又让人窒息。珍妮曾讲述,当她在观看罗斯柯作品时,她不断后退,碰到其他观看者,甚至摔倒,但她自己完全不知道在做

---

① 塞缪尔·贝克特(Samuel Beckett, 1906—1989)爱尔兰作家,是以荒诞派戏剧而闻名。主要剧本有《等待戈多》《剧终》《哑剧》,1969 年荣获诺贝尔文学奖。
② 维特根斯坦,20 世纪最伟大、最有影响的西方哲学家之一。他的主要著作有《逻辑哲学论》和《哲学研究》。

什么。

有理由相信,罗斯柯想让欣赏者感到这种让人窒息的感觉,思考缺失和空白。大约在 20 世纪中期,有人曾问罗斯柯,观看他的作品时应该距离多远,他的回答是约 5.49 米(也有人曾问过纽曼相似的问题,罗斯柯也许是从他那里借鉴的答案)。可能有人会认为罗斯柯是在开玩笑,但我认为他是认真的,尽管他指的并不是确切的约 5.49 米。据我观察,很多观众都聚集在油画约 0.61 米的地方——大约为人们站在拥挤的酒吧,或者站在电梯内的距离。

在 1951 年 4 月的一次采访中,罗斯柯曾说他创作大幅油画的目的,是想让观众置身其间。"你在油画中,而不是掌控它。"他的大幅油画将你吸引向前,围绕着你,色彩弥漫了你吸入的空气,似乎世界已经融化进厚厚的光线中。罗斯柯仔细地用大块色域处理的边框,肉眼就能看到,就像伸出画面的一根烟熏的手指。这种效果让人兴奋,也许这就是罗斯柯所说的"狂喜"、不安的其中一部分! 正如布鲁斯林描述的那样,观者感到被"包围",被一种具有吸引力、安静的结合体所威胁、融化。

近观的经历让人惊奇,比那些保持一段距离的欣赏者显得更为亲近。每一件作品都略有不同的效果,当这些色块一块叠加在另一块上时(就如罗斯柯更早时期"个人风格"的作品一样),这些色块看起来让人难以忍受,它们似乎有着让人无法承受的重力。有的作品中的长方形向前倾,与观者的头部或腹部相平行,就像一块木板,当你接近时,它可能就会倒塌,鲜艳的色彩涌向你。

有一次,我走近罗斯柯的其中一件作品,与它保持约 5.49 米的距离,我的双腿已经接近地上的金属保卫栅栏,这比我与别人谈话时的距离还要近。结果,我产生了一种过分亲密、不自在的感觉。就如其中一位观者的留言所说的,"如此近的距离,绝对的痛苦"。画面呈现出模糊的形状,任由我猜测:有的看上去很远,就像某处风景中迷蒙的远山;有的看上去很近,就如在我眼前。我上上下下不停观望,确定、再确定我的视角,以肯定我认为看得到的形状。我感觉被一种轻柔的、但又看不到、

摸不着的温柔包围,近乎抚摸。我记得有一位艺术史家将罗斯柯的作品比做一个婴孩对母亲乳房的感觉,也许正是如此。

我正在观看的画,没有任何可以触接的事物,没有能让我站住脚的地面,没有恰当的视平线,似乎连空气都没有,一切都不确定。我产生了这种失去的经历,似乎我自己已经对所观看的作品失去控制,片刻之后,我开始有种绝望的感觉,感受到罗斯柯迫切感触到的那种感受,我开始变得有点眩晕,感觉自己几乎就要摔倒,几分钟后,我真的摔倒了。

# 第二章　因无人理解而哭

　　眼泪……由泪腺所分泌出的透明液体,停留在眼眶中,或者流出眼眶;出现泪水主要是由于情绪受到感染,特别是悲伤、感动等情绪,但有时身体疼痛或者因神经刺激等原因也会导致泪水出现。

　　　　　　　　　　　　——《牛津英语大辞典》,"眼泪"的第一种定义

　　催泪,催人泪下的,易哭的,滴下眼泪,落泪,一掬泪水,拭去泪水……被泪水洗涤,因流泪而看起来不净,泪湿的,布满泪珠的,因流泪而无法看见,泪水混杂,由泪水组成的,沾着泪滴,泪眼婆娑,轻视眼泪,掉泪,泪水倾泻而下,充满泪水,包含着泪水,哭过之后焕然一新,泪眼蒙眬,充满泪水(与"充血"相对),因哭泣而变得扭曲,泪水哭尽,满含眼泪,经过泪水的洗礼,泪光闪闪,因哭而变得精疲力竭,因哭泣变得痛苦扭曲……泪水哭尽,噙满泪水,……像流泪那么明亮,就像眼泪一样,眼泪般的,嗜泪的(与"嗜血的"相对)……

　　　　　　　　　　　　——《牛津英语大辞典》,参见"眼泪"的定义

　　在我遇到的所有欣赏者中,他们对罗斯柯的作品有不同的反应——一种是近距离观察,而另一种则是远远观望。我以为能找到促使人们哭泣的原因,也许仅仅是一种简单的生理反应,有的观者看到的比他们预期的多,而其他一些人则因失望而落泪。有人感觉画面过多过满,让人

不快,有人却感到画面存在令人痛苦的空洞,看着令人觉得窒息,似乎让人感觉进入一种真空状态。

然而,当我阅读更多来访者的留言时,我越发觉得不确定。多数在罗斯柯教堂哭过的人都没有讲出他们为何而哭,似乎大多数人自己根本就不知道。有些简短的留言很奇怪,"再一次让我感动……热泪盈眶"。有人这么写道,这是因为留言者自己知道发生了什么,只是不想在留言册中透露吗? 还是因为他被感动,但自己也不知道是什么原因? 我的推论似乎有点道理,却显得苍白无力,无法解释这种迷惑。

我能确信的是:有些被这座教堂感动的来访者,将自己的秘密隐藏于心。有位警卫人员告诉我,一位德国妇女每年都会造访这里,在教堂待三天,每次都潸然泪下,一言不发,然后离去,谁也不知道其中的隐情。直到现在,距珍妮拜访罗斯柯画室已经 30 多年,她还是不知道自己为何哭泣。当罗斯柯静静地坐着观看她哭泣时,他也许想到了自己内心的那种阴暗的宗教经历。然而,珍妮的想法明显和罗斯柯不同,罗斯柯的作品让她感受到欢欣、宁静,她消除了烦恼,身心满足。布鲁斯林在其长达 600 页的传记中,根本就没有谈到哭泣,但他曾说过,引发他写书的最初动力是:在他父亲去世后不久,他在罗斯柯绘画前不禁落泪的经历。我猜想布鲁斯林自己一定独自哭过多次,但都将故事埋藏在心,他的眼泪也必定和在教堂留言册中描绘的那些人的眼泪不同,与珍妮的眼泪不同,与那位流泪的无名德国妇女的经历也迥然不同。

面对画作而哭通常是很神秘的,不哭,同样也是如此。我不知道我为什么没有被罗斯柯教堂感动而落泪。我也陶醉在其作品中,以致在第二天忘了留意时间,差点误了飞机,但我没有哭的冲动。这些画让我怀疑自己的感情是否过于贫乏,它们使我对"罗斯柯案例"的确定开始动摇,在教堂经过一段时间后,我越发怀疑那些确定自己为什么不懂罗斯柯的人。我对柏萨尼或者度托表示怀疑,他们是否考虑过哭泣这一问题,看起来似乎很幼稚——但他们为何如此确定? 如果他们有谁哭过,我想这必定是误会,他们也会认为自己在理解上出了问题。的确很奇

怪,因为罗斯柯教堂就是一个处处弥漫着眼泪的地方。警卫人员告诉我,他们经常看到有人默默哭泣,来访者的留言册就是证据(甚至连得州的天气也增强了这种氛围:草木湿润,墙壁因为湿气而渗出像泪水一样的水滴)。这座教堂明显因情感而显得凝重,我无法解释为什么我没有哭,可能是我自己被严严实实地包裹在引发哭泣的原因和关于哭泣的哲学研究中。有时,哲学就像一道蓄水坝,阻止非理性思想的泛滥。哲学家使这道堤坝固若金汤,这也是哲学家眼泪罕见的原因,他们的眼泪就像一道水坝上刚刚出现的小缝,每次只渗一滴。显然,对哲学家来说,罗斯柯教堂是一处危险之地。逻辑思考和先验想法都面临压力,哲学家的各种理论在历经一段时间之后,它们才会变得支离破碎,随之消散。

我之所以没有落泪,也许是因为我很快就离开了这里,停留在那里的时间还不足以让教堂消除那些遗留在我脑中的观念;也许是我过多地思考着那些哲学问题,过于坚持做一位勤勉的学者;也许是因为我忙于留意其他人的眼泪,就像一位医生,尽力想要感同身受,但太专业而难以感受其中的任何特质,因此,如果我不是表现得像一位医生,或者是位哲学家(或者不那么像是个博士),或许,我早就哭出来了。我不知道,是否还有其他任何理由可以作为令人满意的解释。

很多人在罗斯柯作品前哭泣或流泪的原因都无法解释清楚,画面过"满"或者太"空"都是原因,但他们并非全部的解释。有的眼泪如此神秘,那些哭泣的观看者自己都不明白为何就会情不自禁地流下眼泪(如留言簿上所留下的,"眼泪,水的拥抱")。我们不知道它们从何而来,但在几分钟后,它们又消失殆尽,就像我们很难记住的梦一样。这样的泪,我们还能以什么作为解释呢?在此,我想要谈及所有类型的眼泪,但仅仅发现很少几种具有意义。接下来,我将继续讨论,观者在画前留下的眼泪到底意味着什么?异于欣赏电影、摄影或者音乐时流下的眼泪,我们是否可能探究绘画引发眼泪的意义?我还将在本书结尾部分,将视角再一次转向罗斯柯的作品。

# 利涅王子①

在日常生活中,如果你目睹某人哭泣,例如,在公交汽车站,在街道某个安静的角落,你可能会确切地猜出他们到底为何而哭。婴儿无缘无故地哭泣,他们自己都不清楚原因。然而,到他们能讲话的年龄,他们就开始寻找各种各样的解释。大多数人之所以哭泣有着显而易见的理由,但并非所有情况都能寻找到其中的理由,那些无缘无故的哭泣更值得我关注。例子之一就是在浪漫主义萌芽时期,有的作家就以心灵的敏感力来描述自己的想法,现在我们将其视为"现代"的开端。这种思潮与查尔斯·约瑟夫,即利涅王子有关,他是最早一位对琐事、"女子气"和没有意义的情绪——比如哭泣——感受敏锐的作家之一。他那种感伤的情调受到法国文坛的高度评价。

1987年的某个秋日,王子站在克里米亚一处陡峭的悬崖边,陷入沉思,他忘记了所有的事,甚至忘记了自己为什么来到这里,只专注于内心的思考。他忧郁地想:从古到今,王朝更替,兴衰起伏,不断更换,多么让人悲哀啊!爱情也必定如此,对我所爱的人,我的爱如果不是与日俱增的话,那就必定逐日减少。爱情不知缘何而来,却逐渐消散,变得冷漠,无法阻止。在他写给康妮公主的信中,王子感叹道:"不知为何,我就陷入泪水之中。但那种感觉如此甜美,这是一种普遍的感情,是感伤的宣泄,不能确定为何目的,在这一瞬间,所有的想法汇集而来,我哭了,却不带一丝悲伤。"

也许王子是因为孤独而哭;或者是因为身处某个遥远的地方而哭——远离巴黎,在陌生的荒山;或者是他想起了某个女子,但已不再爱她;也许突然涌现出童年悲伤的回忆;他甚至因为某些琐事而哭泣——一次发怒,或者天气的变化。我们永远都无法知晓确切的原因,因为连

---

① 利涅王子(De Ligne,1735—1814),法国路易十四、路易十五时代的贵族,是法国宫廷各种时尚活动的主要策划人物。

他自己都不明白,他的眼泪就如波浪袭来,一阵涕泪纵横之后,他并未感到自己更为悲伤,但是思绪也没有变得更为清晰。

我想,这是讨论哭泣首先就要涉及的,没有人真正了解哭泣,强烈的感情汹涌而至,使我们不能理解。它们随意来去,没有留下任何可以让我们弄清的线索,它们要告诉我们什么呢?即使像王子这样长于思考的人,能发现眼泪很诱人,却无法准确地解释它们为何发生。

开启心灵之锁的钥匙如此变幻莫测,在转瞬即逝之间,我们什么也抓不住。在普鲁斯特①的《追忆似水年华》一书中,斯万心不在焉地听着一首室内曲,突然,他被一段飞转即逝的曲调迷醉了,心中为之一震,刚刚听到的是什么呢?普鲁斯特也给我们留下了疑问:"他无法分辨出任何清晰的轮廓,或者使他着迷的事物的名称。突然就被迷住,他想抓住那飞逝的曲调或旋律——他自己也不知道刚才演奏的是什么。"可能是一个音符,一节和弦,或者是他来不及理解就已经转眼消失,变化着的音乐。不管是什么——音乐本身,或者掺杂了他自己想法的音乐,使他产生了一种愉悦感和一种哀伤感,他仔细地倾听,试图等待那一刻重现,但一切都是徒劳,音乐继续,那一段"小插曲"永远一去不复返。

任何人,甚至斯万自己,都无法解释为何他当时的感触如此强烈。普鲁斯特为我们提供了几种可能性:斯万对那段音乐的着迷也许体现了他的羡慕之情;或者是因为艺术内在的价值(同样的情形也发生在绘画中,我将在书中其他一些地方论及),如果斯旺是一位音乐家,那么他也许就可以把导致他神魂颠倒的确切原因找出来,不管是和弦,或者是旋律的片段。但他不是,而那一瞬间也注定了只能是永远无法解释的个人经历。即使他能再次发现那段乐曲,他能买一本乐谱,用红色的铅笔勾出那段"小插曲",这样,他就不会忘记,然而,即便如此,难道他就能知道自己为何当时的感受如此强烈?而且,如果将他的故事讲给一位音乐理

---

① 马谢·普鲁斯特(Marcel Proust,1871—1922),法国意识流小说的代表作家之一,代表作为《追忆似水年华》。

论家,他能用和声或者节奏来解释,斯旺就会因此而感到满足、快乐吗?

## 鳄鱼的眼泪,海狸之泪和约翰·巴里摩尔的眼泪①

从亚里士多德直到现在,人们对于哭泣到底为何这一问题各执一端,有众多各不相同的理论。每年还有新的说法不断涌现。有人认为哭是一种强烈的抒发,是情感能量的释放;有人说哭是眼睛的特殊语言;有人则认为哭是淤积于心的悲哀的自然流露,我们常常只是将其埋藏于心;或者,也有人说哭仅仅是爱的一种外在表现,还有很多人从哲学、心理学和生理学的角度展开阐发,竞相阐释其中的道理。1999 年冬,当我着手编写该书时,我已经知道另外两位先生也在撰写有关哭泣的书。看起来,似乎会涌现出一批关于泪水的书籍,以此迎接 21 世纪的到来。亚里士多德、斯宾诺莎、孔迪亚克、洛克、萨特……诸多的哲学名家阐述了关于哭泣的不同理论。我看得越多,越觉得追问"哭是什么"这一问题显得乏味。

很多人因为我们生活中悲伤的事情而痛哭流涕——在葬礼上,或是因为失去某物而哭——上至所爱的人,下至宠物;甚至在我们喝醉时,在我们钟爱的足球队表现得糟糕透顶时,我们也会哭;在我们欣喜时,有时会喜极而哭,我们在婚礼上因为过分激动而哭,有时,我们看到不认识的人的婚礼,甚至电视播放那些陌生人的婚礼时,我们都可能掉下几滴眼泪。

人类哭泣的习性几乎是独一无二的。据说只有灵长类、大象与海狸等少数动物会因为情绪波动而哭泣(我能轻易想象出猴子和大象哭泣的样子,但无论如何,也无法描绘出一只心烦意乱的海狸哭泣的样子)。从表面上看,很多动物都有流泪的习性,但它们流出的仅仅是"鳄鱼的眼

---

① "鳄鱼的眼泪",意指假装悲伤的眼泪。约翰·巴里摩尔(John Barrymore),美国电影演员,1903 年进入戏剧界,他在莎士比亚戏剧《理查三世》和《哈姆雷特》中扮演主角,因高超的演技使观众为之倾倒。

泪",并没有实质的情绪冲动。

然而,另一方面,人类甚至会因为任何事而落泪——洋葱的刺激,打翻的牛奶,穿针引线时受到的挫折。当我们大笑时也会流泪;当我们过于疲惫时,有时也会哭;如果听到其他人哭泣,我们也会和他们一起哭。有什么不会让我们哭泣呢? 我们因为恐惧和沮丧而哭,因欢乐和悲伤而哭,因睡眠不足或者睡眠过多而哭;因无法承受的悲哀或是无聊之至而哭;因畅想未来或追忆往昔而哭。哭泣如此普遍,它可能毫无意义,也可能意味着一切。

哭泣使人难以理解,难以想象,它交织着我们的各种想法,有时又出现得无缘无故,它使眼睛迷蒙、鼻涕纵横、喉咙哽咽。其中有痛苦,但也有快乐,在你知道自己将要哭泣时,也许你会产生一种快感,而在哭过之后,你又会感觉非常轻松。你能感觉到眼泪在脸颊的温度,它们有时可能是愤怒的表现,冰冷地流淌在脸上;它们能让人受伤,就像掉进眼睛里的小沙砾。它们也会在不经意间悄然流出。有些人几乎从不流泪,对他们而言,即使是天大的悲哀,也不能挤出一滴眼泪;有人在心底暗暗哭泣,却抑制住泪水;有人表面是在号啕大哭,实则一滴泪水也没有。

有人注定悲哀一生,他们整天以泪洗面。我看过 1915 年出版的一本书,书名叫《论情感的起源与特征》,书中有一张照片上面是个面容悲哀的妇女,她头上包裹着围巾,身披格子图案的毛毯,双唇紧闭,一副愁苦、困惑的表情,照片的解说文字为:医院里一个想家病人的照片,她的脑部严重受损,即便最微弱的刺激也会使她泪流满面。也许就在摄影师拍摄照片的瞬间,她的泪水又源源不断地流下。也有人因为高兴而哭,他们哭泣就像歌唱一样自然,"源源不断、自然流下的泪水与优雅的微笑相结合,给人留下热情而欢愉的印象"(博马舍在 1767 年曾这么说)。

哭泣甚至可以作为一种夸耀,向众人展示悲哀;但也有人偷偷饮泣,暗自哀伤。时尚杂志编辑吉恩·多米尼克·鲍比严重瘫痪后,仅有一只

眼睛可以眨动，当担架经过他最喜欢的咖啡店时，他流泪了①。在他的回忆录中，他写道："我在内心暗自哭泣，有人认为是我的眼睛沾了水。"有时，当几滴眼泪挂在脸上时，看起来很美；有时，当眼睛肿胀，喉咙塞满痰时，它又令人讨厌；有时，面部平静，哭泣又悄无声息（只有泪滴滑落，无法感触到声音）；有时，它痛彻心扉，如男人绝望时的咆哮，女人的尖叫和哀号。

如何才能将所有的情况归结为一类，以一种理论解释呢？我们甚至不能相信眼泪，它有时是一种无法忍受的感情信号，有时几乎毫无意义。对某些人而言，眼泪就像一张王牌，能有效应用的话，就能发挥关键作用。小说家司汤达、萨克雷和狄更斯都很厌恶那种冷酷无情，却又泪水涟涟的女人，她们以此博取人们的同情和爱。如他们所说，这就是这些女人冷酷的"泪泵效果"（我知道一个女人，她就用"泪泵效果"骗取德文课的高分。她在办公室外开始催泪，10分钟后，她从办公室出来，对自己的新成绩极为满意）。有一则故事讲到，巴里摩尔曾说过，他能够按要求流泪——不管多少，随时随地。他宣称自己能够这样控制眼泪：从一只眼睛中流出两滴，而另一只眼睛只掉一滴，他果真能做到。无法分辨出虚假的眼泪和真实的眼泪，也无法以任何方式剖析一滴眼泪。

其至在画作前留下的眼泪也值得怀疑，在保罗·施拉德②的电影《三岛由纪夫》中，当年轻的三岛由纪夫看着一幅安德里亚·曼坦那的油画时，他流下了泪水。画面描绘的是圣·塞巴斯提安殉道的场景，三岛由纪夫哭了，但他的眼泪是悲伤、嫉妒、未实现的野心、精神歇斯底里和性刺激等各种情感因素的混合。谁能知道三岛由纪夫的眼泪到底意味什

---

① 吉恩·多米尼克·鲍比（Jean Dominique Bauby），法国时尚杂志编辑。鲍比在事业如日中天时忽然中风全身瘫痪，只能以控制左眼皮的开合一个字母一个字母让人记录，写下了自己的回忆录《潜水钟与蝴蝶》，1997年，就在回忆录出版的第二天，鲍比安详地离开了人世。此书出版后评价甚高，一度登上畅销书排行榜。后被改编为同名电影。

② 保罗·施拉德（Paul Schrader），美国最受尊敬的编导之一，他的名字经常和斯皮尔伯格、斯科西斯、科波拉、卢卡斯和帕尔玛等著名导演相提并论。经典之作为《出租车司机》《愤怒的公牛》《基督最后的诱惑》和《穿梭阴阳界》等。

么? 由英国广播公司制作的讲述甘地生活的系列节目中,甘地在一幅基督像前哭泣,谁能猜出他到底在想什么呢? 在朱利安·施纳贝尔①的电影《轻狂岁月》中,当画家巴斯奎特②的母亲看着毕加索的《格尔尼卡》时,她哭了。也许她想到毕加索在当代艺术中的胜利,也许她是因为想到西班牙内战时发生的残暴镇压而哭。然而,就算是年轻的巴斯奎特也无法理解,她究竟感受到了什么(我们同样很难理解施纳贝尔如何看待《格尔尼卡》这件作品的)? 我们似乎毫无办法探究出一个哭泣者的真实想法。

如果这一切都不足以说明任何问题的话,那么还有一种毫无意义的眼泪。有时,我很惊奇地发现自己脸上居然有泪滴,我会在别人注意之前迅速抹去。眼泪也许是因为空气中的灰尘,刺目的光,或者过度劳累所致。泪水有时就像汗水一样,从我们体内分泌出来,不管我们是否愿意接受。我们在感冒时流泪,我们在切洋葱时流泪,因为受到里面所含的一种化学物产生的酸刺激(根据医学术语,我们称其为"反射性眼泪"或者"刺激性眼泪",与"情绪性眼泪"相反,医生熟知这些状况)。有人不管在什么时候大笑,都会流泪,而有的人得了"枯眼症",需要不断地滴入眼药水。"干燥综合征"③是一种通常与风湿性关节炎相关的症状,得这种病的人,眼睛永远都是干燥的,有的病情严重的病人甚至每隔 10 分钟到 15 分钟,就要注入"人工泪液",这种人虽然看起来似乎在哭泣,但是,即使当他们真正哭泣时,他们的眼泪也不属于自己。

中风的人也会止不住地流泪,他们不是因为受到情绪的影响,而是

---

① 朱利安·施纳贝尔(Julian Schnabel),他本是著名画家,在进军电影界后,所导演的影片部部掷地有声,显示出其出手不凡的大师风范。其主要电影作品有《轻狂岁月》《美丽》《潜水钟与蝴蝶》等。

② 吉恩·米切尔·巴斯奎特(Jean Michel Basquiat),著名涂鸦大师。20 世纪 80 年代,巴斯奎特的艺术取得了可与欧美主流艺术——"观念艺术"与"极少主义艺术"并驾齐驱的骄人业绩。1988 年,年仅 28 岁的巴斯奎特因服药过量而离开人世。1996 年,导演施纳贝尔将其故事改编为电影。

③ "干燥综合征"(Sjogren Syndrome,简称 SS),是一种外分泌腺(如泪腺、唾液腺等)受累的慢性炎症,常见症状有眼干、口干、无汗、大便干等,也可以累及全身多个系统。因其表现以干燥为主,故命名为"干燥综合征"。

因为神经系统失调，这种情况称之为"情绪失禁"或者是"病理式哭泣"。现在，已经有药物可以缓解这种毫无意义的流泪。"病理式哭泣"不是心理状态的反应，而是大脑受损所致，就像削洋葱时分泌出泪水，它只是眼睛受到酸刺激的一种表现。但是，在流泪和感觉之间，并无明显的分界，有些"病理式哭泣"的患者也很消沉。治疗可以阻止源源不断的泪水，也可以帮助他们重新振作。眼泪和微笑一样，都有真有假，但比微笑要糟的是：它们有时毫无意义地自然流出。

那么，当流泪表现出一种与自身相反的意思时，一滴眼泪到底意味着什么呢？有关眼泪，包括我们已知的和未知的，可能表现为冷漠的或者温暖的，可能是虚假的或者真实的，也可能是重要的或者次要的，是稀有的或是普遍的，深沉的或是表象的，明显的或是隐藏的，也可能是感触得到的或是无意识的——眼泪似乎可以包含一切意思。然而，至少那种认为"眼泪是眼睛的特殊语言"的哲学观点是错误的。它们不可能像语言那样——除非将巴别塔（Babel）中所有的语言浓缩为一种。它们表达了我们各自的想法——我们掌控的，了解的，以及我们压制的思想。身体的冲动，潜在的欲望，反应的紊乱，它们有时能表达一切，有时却完全没有任何意义。

我所思考的重点是：我不想要了解这些奇妙的现象，或者是用这些现象建构出一套理论。某些眼泪可能有意义——我希望它们确实有意义，因为我感兴趣的就是眼泪的意义所在，但我想提醒自己的是：没有人能真正明白哭泣是什么。我将所有类型的眼泪归纳在本书中，以期对其谜一样的特征表示崇敬。

## 她没有双臂，却如此高大

在前言中，我已经提到，我收到了 400 余封来信，有些是邮寄的，有些是电子邮件。这些信来自那些在绘画前哭过的人，而其中有很多人都不知道自己缘何而哭，他们被感动，但头脑是一片空白。有位法国先生

写信讲述了他的一次经历。他们夫妇去伦敦旅行观看了约瑟夫·透纳的水彩画展，当他们经过泰德(Tate)①画廊时，他的妻子突然哭了"。她无法解释其中的原因，在伦敦的几天我们都很高兴，她也喜欢透纳的作品，但我完全没有想到会出现这样的情形"。她的眼泪止不住地从脸颊流下，他焦急地询问妻子到底是怎么回事，但她唯一的回答是"我不知道"。

一位名叫罗宾·帕克斯的短篇小说家，居住在普吉特海湾的一个小岛上，写给我一封信，让人感觉特别奇怪，言辞考究且神秘。"嗨"！她用一种并不正规的形式开始，这种方式似乎仅仅适合电子邮件"，我曾在一所博物馆面对高更的油画哭了，因为画家在尽力描绘一条透明的粉红色裙子，看着画面，我甚至可以想象裙子在燥热的风中飞扬的模样。我在罗浮宫的《有翼的胜利女神像》②前也哭了，她没有双臂，却如此高大"。

这是一封简短的来信(其中还有一小部分，我将在后文谈到)，无疑非常奇怪。我给她回信，询问为何仅仅因为裙子是透明的就会让一个人哭泣，但她没有回信。我还问她所说的《有翼的胜利女神像》"她没有双臂，却如此高大"指的是什么意思？在我的回信中，我讲到，我能明白当她看到某人没有双臂时，出于同情，她可能会哭——即使那是古代的雕塑，但我不明白另一句"却如此高大"到底是什么意思。为什么她不说"而她很高大"？小说家自己也不确定。

我希望她自己也没有答案，因为这封信这样最完美。有什么毫无意义的解释能比她现在的说法更奇妙，更无法猜透呢？"她没有双臂，却如此高大"，如果这句话不是如此让人费解的话，它甚至可以作为本书绝好的标题。罗宾告诉我，她的雄心是"倾其可能，创造出尽求完美的每件事物，即使一件小事，也尽量达到完美的境界"。我想她描述《有翼的胜利女神像》的那句话就包含此种企图。

---

① 泰德画廊是全世界最著名的艺术画廊之一，位于伦敦泰晤士河畔。

② 《有翼的胜利女神像》，又译为《萨莫色雷斯的女神像》，高249厘米，被断定为希腊化时期作品。据称作品原本是放在海边的悬崖边，直到1863年才重新被发现。

眼泪并非无法解释,有很多与此相关的理论,还有很多源于历史的观点和资料。不管怎样,哭泣这种现象总是有点神秘,《有翼的胜利女神像》之所以令人悲哀,是因为她没有双臂,但这不至于引发眼泪。对于罗宾来说,值得为它哭泣,因为她"也很高大",这种说法似乎毫无意义,但却有某种意义蕴含其中,就像有人在目击悲惨的事件之后,讲出模棱两可、让人难以理解的话。

17 世纪哲学家斯宾诺莎①有一套理论,适合罗宾那样的半理性状态。根据该理论,大脑受到发生在我们周围事件的刺激,会编造出故事作为解释。我们往往会把眼泪视为一种征兆——反映出我们的经验的征兆。我们总是理性地认为眼泪是可以被解释的。但是,假如先流泪,再出现与此相关的解释呢?首先出现的是眼泪,它完全未知,接着,各种想法结合在一起,应运而生,编造出诸如像透明的裙子、无臂的雕像这样的故事。斯宾诺莎认为是我们编造出这些谎言,以使我们觉得自己能够控制自我的身体和生活。没有这些谎言,我们的身体就显露出其本来面目,它们只是我们无法理解的事物中的组成部分。罗宾的解释也许自相矛盾,因为她都不能完全了解自己的行为,她的来信的最后一句,只是她一瞬间产生的想法,出现在她处于意想不到的流泪和她的思维试图寻求原因之间。罗宾具有很强的感知力,也许这是一位小说家必备的。她明白自己说了一些奇怪的话,却任其保持原样。

即便像斯宾诺莎那样遵从身体无意识行为的哲学家,当他看到罗宾的"她没有双臂,却如此高大"这句话时,他也想研究它,解决其中的问题。比如你可以将"她没有双臂""却如此高大"两句作出适当的改动,将其改为"我哭是因为胜利女神没有双臂,但我感到她如此高大"。一旦完善了其中的逻辑推理,各种解释都成为可能,也许罗宾对自己的身高有一种自卑感(我没有问过她);也许她被罗浮宫楼梯转角处,突然出现的,

① 斯宾诺莎(Baruch Spinoza,1632—1677),荷兰哲学家,西方近代哲学史最重要的理性主义者,与笛卡尔和莱布尼茨齐名。

头部残缺的雕像吓住了；也许她过去常常梦到有翼无头的女神；也许她有种对透明或者半透明的裙子的弗洛伊德式的迷恋。

诡异的是：解释本身有可能是自相矛盾的。一位谨慎的解释者知道何时该适可而止。罗宾的态度可以作为一个范例。与维特根斯坦的方式接近：当一种解释开始变得没有意义，无法说明问题，比要解释的事物更让人迷惑时，就应当中止了。眼泪使我们自己成为目击证据，但这一证据让人怀疑，本书之所以有趣，这也是原因之一。

## 如何在梦中飞翔

我赞赏罗宾的这种态度，因为它可以化解一个常常在我们心里出现，而且贪得无厌的冲动——想要了解一切。当我在阅读有关眼泪的理论时，我总是在思考，我想对那些作者说：继续说你想说的，但所有的阐述最终都毫无意义。"思考哭泣"本身就自相矛盾，是个谬误。

阐述有关哭泣的理论，就像在梦中飞翔。你知道醒来后一切都是幻影。当我年幼时，常常会做关于飞翔的美梦（直到现在，我仍旧无法离开地面）。即便在梦中，我也知道自己不能飞，而且我不断地使其显得有道理。我记得有一次在梦中，我对自己说，"这是不可能的，但幸运的是我正在睡觉"。在另一个梦中，我为自己编造理由，就像我要说服某位法官，他应该让我继续飞翔，我在梦中据理力争，"如果我是醒着的，我会知道更多关于飞翔的事，而且我将无法停留在空中。因此，我正在做梦是件好事"。很多时候，这种三段式的理论满足了我对睡眠的兴趣，因此，我继续在梦中飞行。

哲学并没有什么玄妙的，它就是将这些论辩延伸至一本书的长度，它有自己虚幻的逻辑。也许我是为了逃避童年的焦虑才飞的；也许只是因为小男孩对性的恐惧；或者是我回想起胎儿时的记忆，在母亲的子宫中游弋，这些能成为让人满意的解释吗？或者，如维特根斯坦所说的理论，它们能作为解释吗？根据某种理论，眼泪是体内分泌出的物质（这种

解释是指哭,还是指化学物呢);而另一种理论则将哭视为感情的宣泄(这是一种解释,还是重新定义呢);其他一些人认为眼泪疏通了累积的感情(这种说法听起来似乎像水力学理论,而不是关于哭泣的解释)。所有这些解释都不可靠——模糊的说法,梦境中产生的梦,专家所撰写的严肃、认真的论文,它们都无法让人完全信服。

令人高兴的是:并没有那么多人喜欢弗洛伊德或者亚里士多德的理论。我们在梦中飞行,我们哭泣,仅此而已。即使有理由使我在梦中飞行,那也是我杜撰的,当醒来时,我不可能被弗洛伊德或者其他人的理论说服。冰冷的理论与美妙的游弋的感觉,或者是与突发的眼泪的惊喜之间有着太大的差距。当发生了那种意义微小的经历——诸如在梦中飞行,因绿色的裙子而哭,也许最好的方法就是立即停止继续思考。

为什么有人要将这些事形成理论呢?因为根本无法解释的眼泪有时让人感到愤怒。它使我们在绝望中伸开双臂,以脆弱的理论作为前行的工具。如果眼泪有意义的话,一切会更好。在我收到的来信中,有些来信者提出关于哭泣的详尽理由。有的长达数页,字里行间时不时地掺杂一些专业术语、定义和毫无余地的结论。写信的人头脑中满是各种定义:诸如"神秘的和谐""内在的律动""情绪的节制""潜藏的亲近",等等。依我看,他们有种毫不倦怠的欲望促使他们解释自己感受到的情绪,将奇异的、无以言表的眼泪转化为一种哲学理论。

如果说阅读这些信件曾经带给我一点好处的话,那么就是让我知道这一事实:对于这种叫作"理论"的病毒而言,没有人是免疫的。虽然我一直很小心,希望能够把所有的事情都当成有意义的,但是我确实也曾想在这本书里面提出一些自创的理论。在这些信中,最长、辞藻最为华丽的一封信,它结合了众多观点,甚至超越了我们的理解范围,而该信最终却以"哭泣是完全未知的"说法结束。我绝对不会如一位来信人所说的那样认为,"波纳尔(Bonnard)的绘画是与我的思维模式相印合的形式"。一种思维模式与图像结合,一种令人不悦的、稍微具有威胁性的形象,这种说法是模糊的,因为我不能在波纳尔的作品中发现任何模式,而

且他的感受也是完全错误的，因为波纳尔不是为了迎合某种机械化的理论而画画。但"与我的思维结合"的这种奇怪的说法，就如我看到的波纳尔对我毫无影响，这种奇怪的理论一样让我感到怪异。

以理论理解眼泪是行不通的，这些理论通常有点疯狂，但是引发这些理论的眼泪，不也同样疯狂吗？

## 关于美丽的简单理论

有几个给我写信的人，他们明显地提出观画哭泣与思维相关的理论。但也有很多人坚持其他理论，其中有一种简单得根本不能称作理论的理论——他认为，人们之所以哭泣，是因为那些画过于美丽。

因为这些画太美丽而哭，这算是一种解释吗？这无疑是一种非常普遍的反应，当我为编写这本书搜集材料时，我曾经想过，美可以作为隐藏其中的话题，作为观者反应的动力。毕竟，绘画有时具有出人意料的美，有的作品妙不可言，它们如此美丽以至于震惊了那些出乎意料的观者，引发如泉涌般的感情。我还曾想过将本书的书命名为《美得无法欣赏的绘画》。

然而，用美丽来解释眼泪也有问题，而且对于本书这样的主题来说，还是很严重的问题。不管怎么说，本书的目的是要讨论哭。难点在于：当我们谈及美丽时，实际能讨论的内容很少，"因为这件作品很美，所以我哭了"。或者，"因为它如此美丽，我忍不住哭了"。这些算是解释吗？是否有其他说法比罗宾那一句"她没有双臂，却如此高大"还要神秘，还要难以理解呢？用美丽来解释眼泪，也许就像用"湿"解释水一样。它是一种解释，却是解释效力非常小的一种。一方面，我有一滴泪，一滴微小、带酸的液体；另一方面，我使用"美"这个词，这一在喉咙颤抖的发音，以一种抽象的事物解释另一种，我们真的指望它们能够互相说明吗？

一位居住于荷兰，名叫格瑞·伯拉文伯尔·贝肯坎普的女士寄给我一封非常有趣的信，是关于"美丽"的几种不同语言表达。"匈牙利语中

的'Szep',等同于荷兰语中的'Mooi',我想英语与之等同的单词应当是美丽、美好,或是漂亮"。她还讲述了自己的一次经历,"在一个寒冷的秋日上午,我在布达佩斯美术博物馆看到埃尔·格里柯①所画的《圣母和圣婴》时,我哭了"。房间里的一位警卫,笑着朝我点点头,她轻轻地,面带同情地对我说"Szep-szep"。

"Szep"恰好是格瑞知道的唯一一个匈牙利单词,这是与她关系最好的一位匈牙利朋友的姓氏。但她提到警卫并不是因为她说了这个词,而是她说出这个词的方式,"我记得,不仅仅是因为'Szep'这个词,而是因为警卫在说出这个词时,摆出的那种女性化的姿势"。因为格瑞没有详细说明,我也只能凭空想象警卫的姿势——也许是一只手托着脸颊。如果一个词语有如此重要的作用,就必须真正理解它。格瑞告诉我"Szep"的发音是"s-thaip"(或者更为简单地读作"Saip"),荷兰语的"Mooi",类似于"Moy"的发音。因此,美丽就是与这些事相关的发音:声音、姿势和场所——但不是感受。

格瑞的来信让我清晰地回想起那个情景:当我去拜访布达佩斯博物馆时,也有相似的感触,展出格里柯作品的房间宽敞而安静,还有高高的天花板。博物馆收藏了大批文艺复兴晚期的作品,其中很多作品已经昏暗、发黑或者泛棕(这里收藏了一幅色彩变得最暗,却是格里柯最精湛的一件作品)。在一间摆满了阴沉油画的房间里,格里柯的作品闪烁着银色、蓝色的光,这真让人惊奇。即使放在任何环境下,它都会出现如此效果。我很容易想象出格瑞所描述的情景,但是,她的来信并不是一种理论或者一种阐述。

即使我们不能寻找到更多引发哭泣的思考,但"美"这一主题可以呈现出多种变换的阐述方式。另一位女士,一位艺术史家,讲述了她在巴

---

① 格里柯(El Greco,1541—1614),西班牙著名宗教及肖像画家,其成熟时期作品的主要特征表现为拉长的人物,画面具有强烈的动感和生命力。《圣母和圣婴》是格里柯最为著名的一件作品。

黎皇宫①因为雷东②的彩色粉笔画而哭泣的经历。对她来说，没有什么可以作为解释，"在我落泪、哭泣的时候，唯一浮现在我脑海中的念头就是'真美啊'"！通常，欣赏者还能做的，就是再加上一个形容词，比如，"令人惊奇的美"，或者"让人陶醉的美"！我知道这种感觉。当我看到美丽的事物——某个人或者某幅画，我通常会哑口无言，无以言表正体现出事物的绝美。赞叹地发出"Szep"已经足够了——更多的解释反而显得多余。

　　美之所以让我们觉得美，在于其简单的存在，它使我们想要去理解"美丽"这个词的冲动冷却；消解我们想要阐释、研究，或者将其理论化的欲望。正因为如此，很多当代艺术家以及我的大部分同行宁愿不提及这个词。数学家、物理学家、宇航员和一些音乐评论家还在使用这个词——这是建筑史家约瑟夫·里克沃特所列举的名单，听起来似乎是正确的。在艺术领域，美几乎等同于苍白，评价一件艺术品很美，就像说一个人好看。这意味着更加强烈，更突出的特征都被忽略了。从事创作的艺术家更鄙视这个词，你可能在一个艺术家的工作室中参观了几个月，才偶然听到这个词，可能会在瞬间说出，似乎使用这个词并不恰当，它的表达效果显得苍白。如果在一家画廊，某人以"这件作品很美，但是……"这种方式开始交谈，结果往往会转向严肃的批评。

　　因为美无法表达任何具体的特征，它可能意味着一切。在斯特拉文斯基的歌剧《浪子的历程》③中，对美的无意义有非常精妙的阐述，有人要求年轻的浪子为"美"下一定义时，他说"美"是：

---

① 巴黎皇宫(Petit Palais)，法国著名历史建筑，位于香榭丽舍大道，宫内储藏了大量艺术品。
② 雷东(Odilon Redon, 1840—1916)，法国画家，曾用彩色粉笔画过一批色彩明亮的静物画。
③ 伊戈尔·斯特拉文斯基(Igor Stravinsky, 1882—1971)，美籍俄罗斯作曲家。斯特拉文斯基是 20 世纪最有影响的作曲家，也是西方现代音乐的代表人物之一，他革新过三个不同的音乐流派：原始主义、新古典主义以及序列主义，被人们誉为"音乐界的毕加索"。其代表作有《阿波罗》《阿贡》《俄狄普斯王》。本文中提到的《浪子的历程》则是斯特拉文斯基新古典主义音乐创作的顶峰之作。

> 感官愉悦之源，
>
> 年轻人拥有，智慧者占有，金钱能买到，
>
> 嫉妒者出言嘲讽，违心而言，
>
> 它唯一的致命缺点就是：它已经死去。

有人问他，如果美就是愉悦，那么愉悦又是什么？他说"愉悦"是：

> 众人梦寐以求的偶像，
>
> 不管是什么形状，以何命名，
>
> 有人将它想象成一顶帽子，
>
> 年老的女仆把它当成一只猫。

这些诗句出自奥登之手，当然我不可能写得更好。如果你在为艺术寻求解释，"美"只会转移注意力，它就像一个谜，神秘莫测，使哲学家困惑不已，使艺术家和艺术史家深感烦恼。写信给我的那些人讲述了他们因为画作太美而哭泣，他们只是在自我安慰，并没有讲到任何实质性的内容。他们只是使用这种甜美的声音，这个词本身几乎毫无意义，"Szep""Mooi"或者"美"，每个词都有其独特的韵味，但没有哪一个具有更加丰富的意义。

## 法国，1942 年

对美的记忆深藏于脑海中，就像一个挥之不去的疑问，为何格瑞在那时哭泣？那幅画究竟美在哪里？关于美这一问题，你思考得越久，对它的理解反而越少。

有时候，我更愿意使神秘的事情保持未知。有位妇女，在她还是个小女孩的时候，有一次，她面对画作哭了。现在，50 多年过去了，她却一直在尝试找出其中的原因。1942 年，为了逃避德国入侵者，他们全家离开巴黎，到了法国南部地区尼斯。有一天，她骑着自行车外出时，突然被一家画廊橱窗中的两幅画吸引了：其中一幅是 20 世纪初期画家莫里

斯·弗拉芒克①所画的海港风景，画面闪闪发光，让人感到兴奋、愉悦。旁边的橱窗是一幅20世纪中叶画家莫里斯·乌特里罗②的油画，画面已经略微发�了，作品描绘了一个昏暗、乌云密布的日子，巴黎郊外某个狭窄、弯曲的街道。她记得，那条街弯弯曲曲，两边围着历经风雨的栅栏，一棵只有"稀稀落落的叶子的树"和一堵墙，这些景物一同构成了画面。她静静地伫立在那里看了很久，"就像我自己沿着古旧的栅栏，在这条沉闷的小路上行走，后面也许出现了更好看、更突出的一些栅栏。巴黎郊外单调、沉闷的氛围似乎溢出了画面"。在来信的末尾，她讲到自己终于还是抽身离开了那幅画，当她骑上自行车时，发现自己什么都看不清，因为她的双眼已经泪水迷蒙。

她从小就在画面上那样的环境中长大，现在，她身处异乡，变成一个有点异国情调的小镇上的陌生人，享受着"阳光、棕榈树、蔚蓝的地中海、色彩艳丽的房屋"，是画作引起了她对灰暗的故乡的思念之情？她认为并非如此。她想，在那样的时间里，在那样的环境下，作品很有可能会引发眼泪，因为她被流放到一个并不属于自己，"可爱"的地方，她想到，自己来自一个并不讨人喜欢的地方——巴黎的郊外。"Banlieues"就是指郊区或者边远地区，并不像美国新建的郊区那样井然有序，她住的郊区沉闷且乏味，她并不想回去。

她说："直到现在，我还是无法解释那时为何流泪。是因为那幅有些孩子气的作品引发了回忆吗？是因为乌特里罗那双近乎照相机的眼睛所镊取的景色吗？还是因为那种无意识压抑的感情——自己只是一个陌生人，只是可爱的尼斯的旁观者？"那里不是她的家。她对当时的情景记忆犹新，她的绘画知识也很丰富，甚至知道描绘郊区风景的历史可以追溯到印象派画家，乌特里罗只是其中一位活动于晚期，成就并不突出

---

① 莫里斯·弗拉芒克（Maurice Vlaminck，1876—1958），法国画家、作家，早年业余学画，弗拉芒克反对任何学院式教育，后来成为"野兽派"的代表画家。

② 莫里斯·乌特里罗（Maurice Utrillo），法国风景画家，主要描绘巴黎街景，尤其是蒙马特尔的风景，被誉为画蒙马特尔最成功的画家。

的画家,她认为自己再也不会被乌特里罗的作品倾倒。事实上,她也没有在其他作品前哭过,在信的结尾,她总结道:"这仍是一个谜。"

老旧、沉闷的故乡,阳光灿烂的热带城市,意想不到的忧郁席卷而来,一幅看起来缺乏技巧、"孩子气"的作品,弗拉芒克作品的欢愉和乌特里罗作品的抑郁形成对比——其中的任何一点都足以成为一种解释,她却耗费了近半生的时间反复思考,并拒绝任何解释。

在我看来,这是老者真正的智慧所在:他们不是通过积累记忆而变得聪明,而是习惯于对未知事物的模糊理解,顺其自然,任由它们变为未知的谜,承认某些事情的神秘性比急躁地寻求解释要简单得多。如果你很聪明,像那位女士一样,你最终会认识到自己在年轻时所构建的很多理论往往都是错误的。就如她在尼斯的记忆渐渐淡化成她的过去。在我最后一次与她通信之时,她已经很自然地不再为那次经历寻求解释了。

## 眼泪是不可信的证据,却是唯一的证据

在本书的后半部分,我将尽力挖掘哭的内涵。但我要提醒自己,一滴眼泪,无法表述任何语言,利涅王子知道自己在哭,但他也知道,自己的解释不是最好的;罗宾知道她滑稽的句子毫无意义,但她喜欢那种解读方式;在乌特里罗作品前哭泣的那位妇女为她的反应苦苦思索了近50年,现在,她已经不再等待灵感突发的那一瞬出现,使她明白一切。很多眼泪并不像神秘的谋杀案中的线索那样,一切都会在结尾水落石出,很多时候,眼泪只是它们表面上呈现的样子:一小滴透明、带咸味的水滴;不知从何而来,也不需要任何事物都必须有其名称。

一滴泪,就像一滴水银,瞬间消失。那么,为什么我又要去探究人们在画前哭泣的原因呢?我为何要自寻烦恼,搜寻历史,去查找那些人们哭泣的故事呢?只为一个简单的原因:眼泪是一个被深深打动的欣赏者最好的、可见的证据。强烈的情感才是本书真正的主题。我并非对讨论

眼泪感兴趣,本书也不仅仅是讲述哭泣的人,我想找出那些对绘画产生真诚、强烈的反应的例子,那种如此强烈且出人意料的反应——它们使观者产生强烈的感情,抑制不住。有时,我想了解的是:当一幅画比博物馆的介绍标签所提供的信息更加深厚、丰富,或者比艺术史课本中讲述的那些理智的象征和故事显露出更深刻的意思时,会发生什么? 当一幅画不再是一种游戏,当我们不再在乎对画家了解的多少,这件作品才真正是我们应当高度赞扬的艺术品。我为这种可能性着迷,通过这种奇异的力量,我排除了从正式的教材和游览手册中出现的任何经历。

我坚持哭泣这一题材,是因为如果没有眼泪,就无法估计一个人感情的深度。如果我告诉我的朋友,我正在写作一本关于历史上人们在绘画前产生强烈反应的故事,每个人都会认为他们曾经有过。在我们艺术史这一行中,大家都很关注绘画,都很热情,都宣称喜欢自己的研究。我猜想,成千上万到过博物馆的游览者都有类似的态度,但是,相对而言,很少有人哭泣,因为只有很少的人真正被绘画感动。

眼泪有时会形成误导,有的例子让我怀疑,不是所有的眼泪都是被深深打动的信号,大部分眼泪都无法寻找确切的答案。然而,在更加迷蒙,我们几乎无法探知的思想和情感世界中,眼泪是引导我们进一步了解它们的微光。它们与沮丧、沉默的心境,令人痛苦的不满足,隐藏的病症,无法控制的本能相关。一方面眼泪将其自身和我们内心无法言表的部分永远分开:它们从我们的眼中夺眶而出,流下脸颊。毫无疑问,它们表明发生了某事,它们就是证据。

我喜欢将眼泪比做一位游客,它从某个遥远的国度远道而来拜访我们。从希罗多德开始,旅行者就开始讲述他们在异乡遭遇的那些不可思议的故事,但是,即便是最不可信的游客——那些一言不发的人,或者那些似乎是为了某种效果而虚构故事的人,无可争议的是他们来自遥远的地方,仅仅这一点就使得他们令人着迷。仅凭这一点,眼泪就是我不可完全信任,却不可缺少的标准。

无疑,要解释眼泪异常困难。也许有人会说,根本问题在于:眼泪完

全是主观的反应,它们属于流泪的个人,并非属于公众表述、文化和历史的范畴。虽然它们从眼中流出,但仍旧属于哭泣者的内心。

以这种观点来看,真实的经验也是想象的经历,任何情感都注定是唯我的,甚至连感受到的人都无法理解,哭泣就是哭泣者的错,眼泪与博物馆中挂在墙上供欣赏者观看的作品毫无关系。

如果你赞成这种观点,你也许会认为这是一本关于哭泣者的书,与绘画无关。我反对这一观点,在以下几章中,我将再次讨论"绘画与眼泪"这一话题,这样,它们才能够和一些较为严重的心理反应一样,受到人们的重视。

# 第三章　因鲜艳的彩色波浪而哭

手帕,名词。一小块正方形的丝绸或者亚麻布,主要是人们在各种令人尴尬或者不体面的场合,用来遮脸或者擦嘴,以避免不洁和不雅,特别是在葬礼上,人们用它来遮掩无论如何都无法流出一滴泪的真面目。

——安波罗斯·毕尔斯,《魔鬼辞典》

"这不是真的⋯⋯"爱丽丝说道,透过面带泪珠的笑脸,一切看来都如此荒谬。她说":我不应该为这种事而哭!"

"半斤"带着轻蔑的口吻说":但愿你不会认为那是真的眼泪!"

爱丽丝告诉自己":我知道他们所说的毫无意义,我为这些废话而哭泣,岂不是很愚蠢。"于是她擦干了泪水,继续往前走。

——刘易斯·卡罗尔,《爱丽丝镜中奇遇记》

## 处于狂躁中的弗朗兹

这完全不是他所期待的假日,弗朗兹终于到达佛罗伦萨——文艺复兴的心脏,西方文明的中心。弗朗兹精心计划了这次旅行,但他最终得到一个不知所措的结局。和他的父亲一样,弗朗兹也是巴伐利亚地区的

一名政府官员,他的父亲经常告诉他,巴伐利亚地区的人尤其长于计划安排。弗朗兹为自己制定了周详的行程,计划好旅行的每一站,甚至计算好了从家里到火车站的时间,从火车站到佛罗伦萨宾馆所需的时间。他安排好了每天的行程,严格遵从完成每件事所规定的时间,甚至计划好买一张票时要等多久。但所有的这些精确的安排都失败了,他已经耽搁了原来安排的行程。

所有这一切都是因为那幅画。

昨天,弗朗兹按照预定的计划,准时在 10 点半到达乌斐济美术馆①,15 分钟后进入展厅,正如他提前安排的那样。他直接走到展出作品年代最早的那个展厅开始参观,按照这样的时间顺序,他就可以在午饭之前看完 16 世纪的作品,等到下午闭馆之前,他可以将博物馆所有的作品看完。今天,他本来计划到小镇的另一边,参观皮蒂宫②和花园。但是,他又回到了这里,再次来到乌斐济,比他自己的计划晚了一整天。

第一次看到那幅画时,他感到自己不太舒服,过度兴奋,心动过速,额头滚烫。昨天上午大约 11 点 30,弗朗兹第一眼看到那幅画,他并未特别注意那件作品。他在画作前停留了近 1 分钟,欣赏画中人物自然的姿态,以及桌上广口酒杯上聚集的波纹(见彩图 2)。半小时后,他又回到那幅画前,欣赏作品,然后离去。如此反复回头,一连观看多次,他再也不能保证他的行程安排了。每当弗朗兹凝视着画中人物的眼睛——那双深棕色,几乎黑色的眼睛——他就深感不安,不确定自己到底在做什么。最后,他完全忘记了午饭,一直凝视着那幅画,直到闭馆前 10 分钟,才被警卫人员请了出来。

当天晚餐时,弗朗兹选择了佛罗伦萨市政广场(又称希诺利广场)一

---

① 乌斐济美术馆(Uffizi Gallery),佛罗伦萨最主要的公共美术馆,因乌斐济宫而得名,主要收藏美迪奇家族的藏品。1989 年开始对外开放,该馆主要以收藏和展示文艺复兴时期佛罗伦萨的艺术品而闻名。

② 皮蒂宫(Pitti Palace),佛罗伦萨艺术博物馆,该建筑最早是文艺复兴时代富商路卡·皮蒂的住宅,15 世纪 50 年代由著名的建筑家阿尔贝蒂设计,到 1549 年才完成,但已归美迪奇家族所有,以后,这里就成为美迪奇家族的艺术品收藏中心。

家餐厅外的餐桌,从那里正好可以看到博物馆。这时,画中人物的那双眼睛又浮现在他的脑海中,那双深邃、明亮的眼睛,透着一种让人惊叹的诱惑力,画中人物的嘴唇丰满,微微上翘,就像女人的嘴一样。弗朗兹决定再去看一次,"明天早上,在我去皮蒂宫时,顺路再去看一次那幅画,这绝对是最后一次了"。

　　第二天一早,他就等在了乌斐济美术馆的楼梯处,准备最后再看看那幅画。他绕到展出那件作品的角落,看到了那幅画,慢慢地、怀着期望地靠近那幅画,直到刚好站在警戒线前,他直视着那双黑色而诱人的眼睛。

## 生病

　　多么奇怪的一天啊!谁也没有想到会发生这样的事。现在,弗朗兹就在医院,汗流浃背,像只脆弱的小猫,竭力地向医生解释所发生的一切。

　　"你的家人有心脏病病史吗?"

　　医生一边问他,一边将他的病历本翻到新的一页。

　　"没有,我的父亲已经80多岁了,但他依然健康。"

　　"你是什么职业?"她问道,甚至都没有抬头,医生是一位中年妇女,棱角分明,但声音温和。

　　"我是一名官员,政府官员,和我父亲退休前的工作一样,我们家三代都住在巴伐利亚的同一地区。"

　　"之前你有过类似的经历吗?"

　　他看了看医生,她面色友善,没有流露出任何表情,他觉得应该把整个经过再复述一遍,以期说服她相信发生在自己身上的情况真的前所未有。

　　弗朗兹继续解释道,"刚开始,我并没有发现作品什么特别的,但当我回头再次观看时,在我看完以后,我的内心就变得焦躁不安。其中有

两次，我瞥了一眼那幅画就匆匆离去，我在长廊中来回走动，试着将自己的思绪转移，观看那些年代更早的画作。"

"但你做不到。"

"是的，我做不到。"他看了看医生，知道自己已经引起了她的注意。

"就在这时，我注意到画面鲜艳的色彩，它们使作品看起来闪闪发光，我想就是在那一刻，我的内心为之一震，随之感到极度紧张，我觉得非常累，似乎快要晕倒了，作品鲜艳的色彩刺激了我的眼睛，因为我看到如波浪一般的色彩，从画中向我席卷而来。就在那一刻，我感到眩晕，当我再看画时，能从画中看到某种超越作品本身的东西，一些潜藏于画中的东西，但我再也不能集中观看，因为我热泪盈眶。"

"当你坐下时，出现在你脑中的色彩消失了吗？"

"我无法安静下来，不停地来回走动。尽力想闭上眼睛，就像小时候那样，希望这样就能把想象中的猛兽赶走。我希望当我睁开眼睛再看那幅画时，我就会和其他人看到的作品一样，我看到很多人经过那件作品时，他们甚至都没有多看一眼。因此，我尽力闭上眼睛几分钟，但毫无效果，之后，所有的一切变得一团糟。"

弗朗兹现在已经从那次糟糕的经历中缓和过来了，再回想所发生的一切，"色彩鲜艳、发光、闪烁，它们都非常奇怪，是我从来没有见过的颜色，这些颜色不属于色谱上的任何一种。我觉得眼睛就要瞎了，明亮的色彩像波浪一样从画中涌向我，我的眼睛感到精疲力竭。"

"你就是那时离开的吗？"

"我如此疲惫，好像就要晕倒了。脑袋和心脏就像着火一样。我走到阳光下，觉得应该到医院检查一下，我认为自己一定是病了。"

医生放下手中的铅笔，说道："你可能过于劳累，或者是感染了什么病菌，如果你愿意的话，我们可以做些检查，进一步确认到底什么原因。"

弗朗兹身心疲惫。他想如果回到宾馆休息的话，情况或许会好些。

"也许休息和保持安静对你会好些。为了保险起见，我建议你最好中止这次旅行，不要再去其他地方了。也许你可以提前几天返回德国。

最重要的是：你最好不要再去乌斐济美术馆了。"

"是的，真的应当如此，"他想，"我应该回家，回到我熟悉的环境中，回到生活的正轨，不用匆匆忙忙地从一个地方赶到另一个地方。我应该远离这件作品，远离那双令人恐惧、慵懒而松弛的眼睛。"

## "司汤达综合征"①

弗朗兹所说的关于"彩色的波浪"的故事，是我从他的精神科医生的一份详细记叙中转载而来的。他的经历有某些独特之处（尤其是那些"从未见过"的色彩），但就故事的大致情况而言，这也是成百上千的游客经历过的：他们长久期待的旅程最终却变成一个让情绪变得很糟的灾难，弗朗兹的例子只是其中的一个典型。

大约在19世纪20年代，就出现了第一个和弗朗兹有类似经历的游客。这些观画者哭泣、颤抖、昏厥、语无伦次，甚至发烧、产生幻觉。而这种歇斯底里反应最为突发的是小说家司汤达。1817年1月的某天，司汤达在游历罗马行程中精神衰竭。他自己描述道："我处于一种狂喜之中，激动的情绪达到顶峰，这是炽热的艺术情感引发的一种神秘感受，在我离开圣十字教堂时，我的心跳加快。柏林人们将此状态称为'精神恍惚'——这次经历几乎使我身心憔悴。"显然，司汤达对意大利艺术反应极其强烈，却很难明白究竟发生了什么。是他自身对圣十字教堂产生的反应，还是因为他过于狂热的想象而引发的反应呢？听起来，他似乎可以用同样的语言描绘他与一位美丽、年轻的女子的神奇邂逅，对艺术的"炽热情感"与热恋时的激情和情感极为相似。如果某个女子吸引了他，就像圣十字教堂的作用一样，她会使他颤抖，甚至昏厥。在司汤达的《论爱情》一书中，我们能发现很多华丽的辞藻，它们出现在司汤达在意大利书写的热情洋溢的信中。也许在司汤达的眼中，女人和那些建筑并没有

---

① 司汤达，法国19世纪杰出的批判现实主义作家，其代表作为《红与黑》《巴马修道院》。

根本的区别,或者,圣十字教堂仅仅是他心目中的一位女子。从他在这封信和其他地方所描述的可以看出,似乎是意大利艺术将他带到了性爱的高潮。他产生各种反应——狂喜、心跳加速、昏厥等。各种症状都反复地出现在其后的游客身上,在记述旅行过程精神错乱的历史中,司汤达的信成为其中的经典例子。

在 1850 年至 1860 年间,出现了大量精神错乱的旅客。当时开始有越来越多的美国人手持旅游手册,游历欧洲,他们期望获得那种"令人颤抖的经历"。具有号召力的牧师亨利·沃德·比彻在卢森堡大宫因宗教狂热而变得神志不清:他经历了一场无休止的自我对话,表现出对宗教的极端虔诚,他发现自己"欣喜若狂、激动不已、深受感染……简直无法控制自己"。他开始颤抖、大笑、哭泣,几乎变得精神错乱,"尽管我感到羞愧,尽力想要控制自己的行为。"9 年后,批评家詹姆斯·杰克逊·杰维斯记述了他在佛罗伦萨参观的一次经历,"我的内心感到压抑、心神迷惑,我感到不确定,焦躁不安"。最终,就如他所说的那样,"尽力地挣扎抽搐,以保持身体平衡"。

现在,类似这样的情形更多。在我收到的来信中,大约百分之十都是关于人们在欧洲旅行的经历。一位妇女在来信中讲述了她儿子令人惊诧的举动。当他在威尼斯的圣洛可大会堂看到丁托列托的画作时,他哭了。他不断地问:"为什么没有人告诉我这件作品?为什么没有人告诉我?……"她知道,自己儿子的反应并不是独一无二的,作为佐证,她从詹姆斯·莫里斯的《威尼斯的世界》中引用了一段话:"在所有的宗教画收藏品中,没有一件比丁托列托在圣洛可大会堂的那一系列作品更令人震撼……它们虽然呈现出黑色,却看上去雄大,让人难以理解。尤以委拉斯凯兹曾经虔诚地临摹过的那件巨大的《基督受难像》最为著名。"从作品诞生之日起,直到现在,你仍能看到坚强的人被感动得潸然泪下。

在这些旅途中出现精神错乱的故事里面,丁托列托扮演了一个重要的角色,他的作品深深打动了许多参观者,包括 19 世纪的艺术批评家约

翰·罗斯金①。有些故事发生在米开朗琪罗、拉斐尔、达·芬奇等人的作品前,有的游客甚至在这些作品前出现"痉挛"的反应。在威尼斯、佛罗伦萨、罗马、巴黎、耶路撒冷等古老城市中也发生了相同的故事,由歇斯底里的精神反应引发的洪水般的眼泪,从 19 世纪早期一直流到了现在。

目前,在旅行时出现精神错乱的病人都被送到佛罗伦萨的圣玛丽洛瓦医院,只要一到每年夏天的旅游旺季,这里就会有几十位受当地艺术品感染而诱发精神疾病的病人。1989 年,精神病科的主任格拉奇爱拉·玛格瑞尼发明了"司汤达综合征"这一名称,以概括她那些病人的悲惨遭遇。她还就此撰写了一本书,描述这种症状,并且提议将"司汤达综合征"作为医学研究的分支之一(我所讲的弗朗兹的故事就引自该书)。

根据玛格瑞尼的研究,对大部分病人而言,他们的病情都不是很严重,与其说是精神崩溃,还不如说像一次流行性感冒。也许身体会感觉不快,但很快就会消失。在玛格瑞尼的病人中,少数几个出现哭泣的症状,大部分都出现流汗、昏倒、眩晕或是呕吐的症状。她给他们开了一些安定剂,建议他们多休息。大部分病人在远离那些艺术品后,很快就痊愈了。

有几例"司汤达综合征"患者的情况严重些,据说有的出现了幻觉。有人感觉像遭到所看绘画的迫害一样,声称那些艺术品随时随地纠缠着他们,一位名叫布瑞姬特的病人感到虚脱、晕眩、压抑、头昏,她被弗拉·安吉利科的色彩中那种"强烈的刺激吓倒了"②。一位名叫卡米的年轻人,他在布朗卡奇教堂看到马萨乔③的一幅画时晕倒了。他告诉玛格瑞尼:"我无法动弹,直挺挺地躺在地上,我的灵魂似乎离开了自己的身

---

① 约翰·罗斯金(JohnRaskin),作家和美术评论家,他的主要作品包括《建筑的诗歌》《建筑的七盏明灯》《威尼斯的石头》《佛罗伦萨的早晨》等。

② 弗拉·安吉利科(Fra Angelico, 1400—1455),意大利文艺复兴时期画家,和其他画家一样,安吉利科以写实手法描绘宗教内容,表达宗教虔诚。佛罗伦萨圣马可教堂的《圣母领报》是其主要作品,在西方美术史上占有重要地位。

③ 马萨乔(Masaccio, 1401—1428),文艺复兴时期艺术大师,他的作品充分展示了现实主义表现手法与人文主义精神内容统一的精神,代表作有《三位一体》《纳税银》等。

体……我就像液体一样，悄悄地从肉体中渗出。"

玛格瑞尼的《司汤达综合征》一书在意大利和美国都被媒体大肆宣传。而批评的观点则认为：她将一系列互不相关的微小症状联系在一起，进行描绘，并冠以一个让人生疑的名称。据说，某些病人只是因为时差反应或者睡眠不足引发轻微头痛，而其中少许几个则患有长期的精神问题，有几例明显是早期精神病。当媒体的兴趣逐渐消失后，舆论一致认为：根本就不存在什么"司汤达综合征"，那只是众多病症的结合，包括从轻度中暑到精神分裂。

我也不同意玛格瑞尼的这种病理论断，但"司汤达综合征"仍旧是个恰当的名字，它可以涵盖从 1817 年直到现在的这种观看绘画时的异常反应。也就是说，从司汤达认为他心跳加快的那一刻开始，这种情况一直持续到现在。若将其视为医学现象会引发问题，但将其视为历史现象则有其意义。这种现象的产生恰好和资产阶级旅游的兴起重合。在 19 世纪的前 20 年中，有人为旅行新手撰写了第一本旅行手册，名为《游客指南》。在 19 世纪 60 年代以后，这些旅行手册变得更加详细，甚至导引游客如何去体验一位伟人曾经感受到的真实经验，告诉观画者从这些大师作品中获得怎样的欣赏经验。

19 世纪早期的《游客指南》是各种旅行手册的先导，包括过去的《贝尔迪克特旅行手册》，以及此后出现的《蓝色导游》，以及《弗达》，或者《让我们出发》和《简明导览》等旅行手册。它们构造出一种似乎非常有意思的旅行，希望引导参观者到同样的地方，站在同样的作品前欣赏。这些各种时代的导游手册将意大利艺术置于过分崇高的地位上，在游客还未穿过太平洋或是翻越阿尔卑斯山时，他们就已经产生了过高的期望。

与此同时，在 1810 年到 1820 年间，浪漫主义之花盛开。它们将个人的感情置于一切之上，浪漫主义作家从谢林到济慈，从利涅王子到柯勒律治，都认为经验比系统化的知识更重要，他们鼓吹艺术天才，将这种崇拜提升至无以复加的地步。当时，浪漫主义的泛滥能轻易威胁到个人的心理平衡。现在，"司汤达综合征"被视为一种文化遗留物，却受到教

育体系精英文化分子的支持而继续存在。艺术继续发展,以不同的方式
进入后—后现代主义。精英文化与大众文化相互融合,愤世嫉俗与冷静
超然的态度引导时代,尽管如此,旅游业仍旧坚持浪漫主义的旗帜。将
观者置身于这样混乱的情感之中,一方面充满着对古代天才的崇敬与期
待,使观者受到强烈的感染;另一方面,他们又表现出心不在焉的态度。
如此一来,难怪玛格瑞尼的病人仍旧络绎不绝。

## 弗朗兹看到了什么?

在围绕"司汤达综合征"展开的争辩中,双方都认为在玛格瑞尼的病
人和他们看到的作品间没有必然的联系。检查身体,倾听他们内心的抱
怨,玛格瑞尼以适当的方式治疗她的病人,艺术品不是她所关心的。对
一个医生来说,她应该关心的是引发病人着凉或者感冒的寒夜。"不同
的人对相同的艺术品都会产生强烈的反应",玛格瑞尼在接受《艺术新
闻》的采访时说:"但是,在就我诊断的病例中,发病的原因与病人个人的
经历密切相关,而不是艺术作品。"根据玛格瑞尼的观点,病人的病因是
时差反应,奇怪的意大利食物,或者是语言翻译时出现的小问题,而不是
因为艺术品本身。如果他们不是抱着过高的期望,对自己过分要求,也
许他们就能以平和的心态和眼光欣赏那些艺术品。如此一来,不管他们
产生怎样的反应,都不是由艺术品引发的,而是他们自己的弱点和缺点。

玛格瑞尼和她的批评者一致同意这样一个原则,那些病症出现的原
因是病人自身的问题,与他们所看到的作品并没有必然的联系。然而,
有一点需要强调,病症的出现都是在旅行者疯狂地涌向佛罗伦萨,去欣
赏那些著名的艺术品,面对那些画作时而产生强烈的反应。他们不是在
飞机场,不是在出租车上,也不是在去博物馆的途中晕倒的。而且,引发
他们心灵创伤的那些作品都是久负盛名的艺术作品,而不是那些摆在名
作之间,仅仅用来填补空隙的无名之作。欣赏者的反应真的完全是他们
自己的原因吗?

以弗朗兹为例,玛格瑞尼分析他之所以在看到卡拉瓦乔①的《年轻的酒神》后得病,是因为他是一名潜在的同性恋者。她指出,弗朗兹语无伦次的语言,精神错乱的情态,显然与性有关:他的头脑和心里就像"着了火"一样,他脱离了自己,将注意力完全集中在作品上。而且,玛格瑞尼还指出:弗朗兹未婚,很难明白自己真实的欲望,当他看到这幅画时,他从画中回顾自己以前的生活,突然产生了一种认同危机。

我不认识弗朗兹,不知道这种诊断是不是正确。但是,无论如何,这件作品已经成为表达同性恋欲望的典型作品。弗朗兹的语无伦次明显超越正常的表达,然而,他的反应和卡拉瓦乔创作该作品的目的一致。这幅画的创作目的就是在于引发一部分观者潜在的情感,为那些知道如何解读该作品的欣赏者而作。这件作品是关于同性恋主题的。在16世纪晚期的意大利,社会上弥漫着对同性恋歧视厌恶的氛围,卡拉瓦乔显然知道自己的作品将会引起强烈的反对。

即便如此,卡拉瓦乔画了一批这样的作品,画中年轻的男孩诱惑地看着画外的观看者,其中有的明显是在挑逗观者,有的则摆出具有暗示性的姿势(按我们现在的标准,其中有几个男孩明显尚未成年)。卡拉瓦乔的创作也可当作一个诱惑者的所为。在某种程度上,他的作品也迎合了部分特殊市场的需求。有证据表明该画表现出的狂野力量:《年轻的酒神》似乎对第一位拥有者的影响过于强烈,以至于人们将其束之高阁。此后,它几乎被遗忘了近三个世纪,直到1913年被重新发现(最近,有学者否认卡拉瓦乔绘制过同性恋题材的作品,有人重新阐释这件作品,认为它是反对宗教改革运动的证据)。当然,卡拉瓦乔的很多作品和我所描述的同性恋题材毫不相干,但是卡拉瓦乔的早期作品,尤其是《年轻的酒神》,公开地展示了异教徒思想,或是明目张胆地表现了奸情。

这些线索在现在看起来如此明显,就像它们在16世纪晚期暗示的

---

① 卡拉瓦乔(Garavaggio,1573—1610),意大利著名画家,以现实主义描绘一些富有深度的绘画作品。代表作有《年轻的酒神》《圣马太蒙召唤》《圣马太与天使》等。

那样,《年轻的酒神》中的男孩身着仿古长袍(也许是一床被单),捻着袍子的腰带,似乎暗示袍子就要从他的身上掉下来,他的睫毛是深黑色的,眉毛被精心地修剪过,嘴唇丰满,皮肤粉嫩而柔软。桌上的水果熟透了,一个桃子上面已经出现了一块腐烂的斑。作品隐含着被禁忌的情欲,甚至他手中端着的酒杯都在颤抖。有位艺术史家注意到:玻璃瓶中的酒是不平衡的,沿着玻璃瓶壁有一圈水泡,也许酒神刚刚将酒瓶放下,瓶中的酒还在来回晃动。早期的观者也许还会发现作品是画家描绘自己的精确自画像,因此这实际是一件以古代题材作为伪装,富含新的内涵的作品。显然,弗朗兹的语无伦次、结结巴巴,是对该件作品创作意图的直接反应,也是一种严重的心灵创伤,是受到压抑的德国式教育施加于弗朗兹的。历史学家比弗朗兹要细心得多,但在历史记载中,很难找到涉及该作品与性无关的解释。一位自己也有些被压抑的德国艺术史家,认为该作品表现的是一种"奇怪的精神放荡";其他一些人认为该作品让人困惑,不合常理,令人感到亲密、窒息、且兼具双性的特征。但不是每个人都觉得它不合常理,按卡拉瓦乔那个时代的标准,作品无疑就是表现了堕落的思想。《年轻的酒神》过分的豪奢和张扬,比如有人曾指出,该作品是当时流行的题材,这种题材通常描绘的是半裸的女人向其观者敬献水果和美酒,画家只是将画中的人物形象更换为男性。像卡拉瓦乔这样的"男版"作品在当时肯定极具挑衅性,令人震惊,不知当时的欣赏者会产生何种想法,是否会想到我们今天所称的同性恋。作品的题材从来就不是个秘密,只是弗朗兹的感受比大部分人更强烈而已。使他产生反应的是一幅特殊的作品,虽然在乌斐济美术馆,关于同性恋意蕴的作品还有很多,但这件作品是表现得最为有力的。

　　每一个玛格瑞尼的病例都可以按照同样的方法重新解释。布瑞姬特,那位因安吉利科的作品而昏倒的妇女,是北欧人,那里的万物都缺少色彩,平平淡淡。如果与"精神生活"极其贫乏的北方相比的话,佛罗伦萨"极其世俗"。她告诉玛格瑞尼",我接受的是特别拘谨的清教徒式教育,这些作品让我无所适从"。像弗朗兹一样,布瑞姬特也产生了很多人

曾有过的那种强烈的心理反应。直到21世纪，北欧艺术仍然明显与意大利艺术不同，不管巴洛克还是洛可可世俗化的表现，意大利文艺复兴仍旧是道德自由、艺术自由的鲜明例子。很多人也许会认为安吉利科的作品一点也不具有世俗感，但它的确非常世俗化，他所处的时代和地点也是如此。

即使是卡米，那位陶醉于布朗卡奇教堂的年轻人，也产生了类似的强烈感受，所有的观者彻底因绘画晕倒在地（我将在本书的后半部分对这种现象阐述更多）。马萨乔的壁画仍代表文艺复兴自然主义最为灿烂的一页，而且自然主义仍旧是西方艺术不可缺少的部分。年轻的米开朗琪罗在布朗卡奇教堂研习，高超地复制了马萨乔所描绘的形象。历代艺术史家都将该教堂视为文艺复兴的最高成就之一。直到现在，教堂仍以其令人吃惊的写实主义风格而出名，让观者产生这样的错觉：画中的这些人物与我们站在一起，他们似乎和我们存在于相同的空间中，呼吸着空气，行走在地面。艺术史家观察得更为仔细，他们指出马萨乔的绘画中所发生的一切情形，在15世纪早期都是具体存在的。因此，卡米晕倒不足为奇，奇怪的是为什么没有更多的人晕倒。

"司汤达综合征"似乎不可能被列入心理学家的病症手册中，用来指代精神紊乱，但"司汤达综合征"这一说法在媒体中被如此广泛地使用，甚至成了一个频繁使用的普通单词（已经有了一个"耶路撒冷综合征"，指代那些在耶路撒冷朝圣之后，转变为具有宗教信仰的人）。玛格瑞尼这本书的价值主要体现在两方面：一是可以从中了解欣赏艺术品的故事；二是因为它在无意间表明，即使是那些最兴奋、情绪最不稳定的游客，虽然受到旅游业商人精密策划的影响，他们仍产生一种由艺术品本身引发的感觉。或者，与玛格瑞尼的说法相反：他们的经历更多地与艺术品的历史相关，而不是与这些人的个人病史相关。

玛格瑞尼的说法让人觉得有趣的是：她认为弗朗兹的反应"与病人的个人经历，而不是他欣赏的艺术品相关"。她忽视了艺术品的力量，然

而,这种力量在弗朗兹的例子中体现得最为强大。弗朗兹产生了奇怪的幻觉,看到"从未见过的色彩",从画面蜂拥出鲜艳、闪烁的色彩,超出了人们的正常反应。玛格瑞尼似乎想要这些人只对这些作品产生温和、适当的反应,不要失去自制力,但他们对此种情形有所反应,他们对这件特殊的作品产生了强烈的反应(她虽然没有明确地将其归入"司汤达综合征",似乎一旦有可能,她就会将任何强烈的反应诊断为"司汤达综合征")。她希望这些人和博物馆的其他观赏者一样,有相同的反应。在她的理论框架下,他们不应该过分激动,为赞叹的画作而倾倒。如此说来,难道这就是那些欣赏者的错吗?

卡拉瓦乔的作品涉及同性恋题材,具有强烈的暗示性,甚至是猥亵的。无论你对同性恋是排斥还是支持的态度,这幅画都具有性暗示这层意思。当涉及性时,谁又能不眩晕呢?

## 反司汤达综合征

对于每一个得了"司汤达综合征"的人来说,艺术品具有巨大的力量。然而,其他一些人声称艺术在本质上对情绪没有任何影响,相对每一个在画前哭过的人而言,也会有相应的一些人完全没有任何感受;有的人激动得无法呼吸,而有的人心不跳、气不喘,似乎什么也没发生。就如镜子的正反两面:它们是事物的两种极端,都脱离了常规,朝着完全相反的方向发展。

一位《纽约时报》的记者报道了"司汤达综合征",而且他将那种对艺术品无动于衷的反应称为"马克·吐温抑郁症"[①]。这真是恰当的命名,因为马克·吐温和司汤达两人本身就背道而驰,甚至连他们的笔名也是

---

① 马克·吐温(Mark Twain,1835—1910),美国小说家,著名演说家。他的代表作有《哈克贝里·费恩历险记》《汤姆·索亚历险记》《竞选州长》等。

如此，司汤达的笔名是为了纪念严肃的美术鉴赏家温克尔曼①，他出生于司汤达小镇。马克·吐温的笔名取自密西西比河船夫的称呼，意思是水深两浔。司汤达着迷于音乐、诗歌、戏剧和绘画；马克·吐温宣称自己对艺术一窍不通。从很多方面来讲，二者都是完全相反。但他们至少还有一点是相同的：他们都到过意大利，曾经有过在这一艺术之都的圣城之旅。司汤达的旅程是热情而虔诚的，而吐温的旅行基本就是毫无目的，如果不是因为美国人潮水般涌向国外观光游览的热情，我怀疑吐温甚至都不会去那里。引发《纽约时报》的记者引用"马克·吐温抑郁症"这个词的插曲发生在马克·吐温拜访意大利时，他认为观看了"世界上最伟大的绘画作品，最令人悲伤的残骸——达·芬奇的《最后的晚餐》"。

"我们对这幅画的认识不会比一只袋鼠对形而上学了解得多，"马克·吐温兴致勃勃地谈道，"尽管如此，我还是决定去看看，作品真是让人极其失望"。他抱怨道："壁画的每一处都破旧不堪，伤痕累累，因为年深日久，色彩消褪，表面布满了黑色的斑点。""作品在完成之后的半个多世纪里，拿破仑曾将这里作为马厩，战马在画中大部分门徒身上留下了蹄痕。曾经如奇迹般的作品，现在还留下些什么呢？西蒙看起来衣衫褴褛；约翰一脸病相；另外那些圣徒也变得模糊不清，遭到损坏，流露出信心不足的表情。对我们这些毫无文化教养的人来说，这是世界上最没有资格被称为绘画的东西。布朗曾经说过，它看起来就像一块用旧了的烧火板"。

刚开始，马克·吐温装作除了斑点和伤痕外什么也看不见，当他走近一点时，他说自己终于认出这是"上帝的晚餐"，但根本就未显露出什么启示。他宣称自己对这位大师已经"受够了"，他已经"摆脱掉"这些作

---

① 温克尔曼(Johann Winckelmann，1717—1768)，18世纪德国启蒙时期卓越的艺术史家、美学理论家和鉴赏家。他推崇古典美，赞赏古希腊艺术"高贵的单纯和静穆的伟大"。从社会学的角度分析希腊艺术发展的基础和原因，为艺术史的写作提供了新的范本，同时他还第一次用风格的形式对希腊、埃及的艺术进行了划分，这都是温克尔曼在艺术史上的伟大创举，因而被冠以"近代艺术史之父"的美称。

品。他的结论是："你漫行在一道一里长的画廊里,直愣愣地看着像是由灯烟和灯光完成的作品,它们就如幽灵一般。当你听着那些导游狂喜般的奉承,想要尽力从模糊的一团中有所发现,以此得到些许热情,但你永远都看不清究竟是什么——你仅仅听到古老艺术王国中这位伟大画家的名字,感受到一丝心灵的悸动,除此之外,别无其他。"

马克·吐温还宣称:自己不断地试图有所感触,但除了几声嘲笑和一丝心悸之外,他没有其他感受。他写于 1867 年的那封信,后来收录于《异乡奇遇》,让人羡慕的是:从他那个时代开始,这封信就不断被推崇者引用,一直到现在的《时代》杂志的专栏。那位记者把这种故意显露出来的对古代杰作的漠然神态称为一种"抑郁症",提议将此作为美国人对"司汤达综合征"的解药,吐温也许会对此表示赞同。如果你遭到"司汤达综合征"的袭击,你只要服用两片,必定会起到立竿见影的效果。美国的实用主义精神能够医治任何可能在欧洲感染的文化病。

现在,我对马克·吐温表示怀疑,他将自己比作袋鼠,将自己列入最无教养的一群人中,尽管如此,他仍旧去朝拜了那一方圣地,他去艺术圣城观看了古代大师的作品,还"几乎什么也没有看到"。他说:"是的,我现在看到了,那里有一幅画,然而,整件事就是个骗局。"听起来,他似乎对自己特别担心,因为他没有任何感受,而且那一骗术对他毫无作用,因为我们还是看到了,画中还剩下一部分门徒。因此,他想,最好再开个玩笑,他坚持认为作品已经完全毁坏——作品只剩下伤痕累累、令人悲哀的残骸。画面已经变形了,模糊了,破烂不堪,斑痕累累,色彩消褪,就如一个魔鬼般的梦魇。结果,他认为自己反对得过多,反而感到烦躁。他如此固执地认为,什么也没有感觉到,他焦躁地对抗传统观点,要从这一欧洲文化偶像中摆脱出来。他以"北佬"的粗野遮蔽了自己的双眼,因此,他什么也看不到。

像"司汤达综合征"一样,"马克·吐温抑郁症"也算不上一种医学病症,而是一种历史现象。我收到几封让人欣喜的来信,是那些得了"马克·吐温抑郁症"的病人寄来的。一位妇女在信中讲到,20 世纪 50 年

代,当她还是康奈尔大学的学生时,看了一部介绍米开朗琪罗的电影。她被征服了,从电影开始一直到结束,她都在持续不断地哭泣。"我当时就发誓,毕业后一定要去佛罗伦萨"。最终她去了。"这是一次糟糕的经历,面对真实的作品,我几乎因为极度的失望差点就哭了,这些雕塑作品并不像我们在照片中看到的那么伟大,那么令人震撼"。她想,如果第一次不是在电影院看到这些作品,而是在意大利亲眼看到的话,也许她就不会为此而哭泣了。她认为:也许米开朗琪罗需要一位优秀的摄像师以使他的观者感动落泪。如果让我为这位病人看诊,我敢肯定她是一位轻微的焦虑症患者,她对艺术并不像马克·吐温那么愤世嫉俗,但这位妇女不再为米开朗琪罗这位"艺术国王"而流泪了。

"司汤达综合征"和"马克·吐温抑郁症"好像一枚硬币的两面。相对于每一个期望在作品中得到启示的观者来说,另一部分游客不为这些艺术品所动;一面是软的,另一面是硬的;一面希望感受到一切,而另一面却心如磐石,毫无感觉。"司汤达综合征"的观者向艺术伸开双臂,使自己全情投入,被作品征服;而"马克·吐温抑郁者"则戴着墨镜,对此嗤之以鼻。他们都在观看,而且对这些作品都有所反应,并非如那位医生所说的那样,那是他们自身急躁情绪的反应。

这是在一般观赏作品时两种极端反应的例子。我们中的绝大多数人观画时,都能从画中感觉到某些东西,但他们阻止自己继续如此思考。玛格瑞尼的病人几乎淹没于潮水般的情感波浪中,无法自拔;而那些遭受不安、焦躁的观画者,知道自己有所感触,却奋力抵抗,继续投入作品之中。这是一个"度"的问题,而不是"类"的问题。谁又能说玛格瑞尼的病人不能从画中得到更多呢?难道他们的感受不如我们?

我们从"司汤达综合征"和"马克·吐温抑郁症"的故事中得到的启发是:即使在一幅画前最为怪异的经历,他们都是观画者反应系谱中的一部分,我们都应当予以认真考虑。如果我和弗朗兹、布瑞姬特或者卡米在一起旅行,面对他们的经历,我也不会感觉舒服。但我没有任何理由相信,人们在观看艺术品时,应当完全控制自己。

欣赏本来就不应该是件轻松的事。因为油画不仅仅是一种装饰,它们是吸引我们的特殊物品,它们牵引着我们的思维,或者推动着我们,使我们脱离现实世界。面对作品,如果我经过时仅仅扫视一眼,也许我对其无动于衷;如果我驻足观看,自己迷醉其中,很难说会发生什么。卡拉瓦乔使弗朗兹产生性的狂想;最虔诚的佛罗伦萨人安吉利科使布瑞姬特感到眩晕,心跳紊乱;马萨乔将卡米融化在无助的泥淖中,他们的经历也许有些尴尬,却是在真正观看绘画时,需要冒险承担的一部分。我们中有谁(除了马克·吐温)能如此镇定地说,没有作品能打动我们? 又有谁如此肤浅,不想让艺术感染我们呢? 如果绘画没有感染我们的力量,它的存在还有什么意义呢? 观看的经历本来就是难以控制的,也应当如此。

另一封信来自罗伯·克林肯伯格,他是一位在阿姆斯特丹工作的编辑兼翻译家。有一次,当他面对安塞姆·基弗忧郁的风景画时,他哭了。他在欣赏艺术作品时持有开放的心态,具有敏锐的眼光,基芙是基芙,而罗斯柯是罗斯柯。他不会在罗斯柯的作品前落泪,却萌生了一种奇怪的感觉——一种几乎不可抑制的冲动想要鼓掌。事情发生在纽约当代艺术博物馆,当他行走在一件侧边的展厅时,感觉到某种力量将他向前推,那种感觉就像在火车上睡觉。"我突然睁开眼,因为感觉到被人盯着"。当他看着展厅中那些凹形空间时,看到一幅罗斯柯的作品,"它出现得恰到好处",他写道:"我甚至想走向前,将手放在画上,使它能够温暖我的双手,就这样,我情不自禁地举起了双手,因为我想要鼓掌。但我随即又感到荒唐,于是打消了这个念头。双手相击而发出的声音对一幅画而言毫无意义。"

因一幅画而鼓掌,真有那么疯狂吗? 事实果真如此吗? "司汤达综合征"的历史向我们展示:在观看艺术品时产生心灵悸动的邂逅中,眼泪并不是唯一的证据。我们的思想和感受太唐突而难以捕捉。罗伯不能确定是否要鼓掌,我也是如此(显然,如果他那样做了的话,必定会引起保安人员的注意)。然而,那种被催眠的感觉,那种觉察到被人盯着的感

受,以及那种被人在肩上一拍的感觉或被推了一把的感觉,显然都是某种异常情况发生的征兆。

"司汤达综合征"和"马克·吐温抑郁症"如同人类观画反应曲线上的两个极端。位于最左侧的是玛格瑞尼那些感受狂躁的病人(罗伯也位于其中某点);而最右边则是遭遇不安、焦躁的那群固执的观画者。他们面对画作毫无反应、冷酷无情。有的有所保留,像马克·吐温;有的则是有点愤世嫉俗,或是被后现代主义的讽刺伤害,他们抵制自己深入地感受作品。这条曲线从火热变得冰冷,从热情的冲动或是鼓掌,到冷静、呆板的博物馆参观。就其自身来说,这两种极端的反应都很有趣。

可悲的是:我们大多数人仅仅停留在曲线的中间段,在此,我们的感触相差无几:不多,也不少,每个人的感受都和其他人相似。我们自己不知道究竟该如何反应,因此,我们环顾四周,打量其他人的反应。而其他人大多只是静静观望,他们彬彬有礼地窃窃私语,面带含蓄的微笑,比画着各种仪式性的手势。自然地,我们会对像弗朗兹这样的人侧目而视。

# 第四章　因遭受"雷击"般的震撼而哭

（第四场：森林中）

西莉亚及罗瑟琳上场，罗瑟琳身着男童服饰。

罗瑟琳：别和我讲话，我一定要哭。

西莉亚：你就哭吧，可是你得想一想，男人是不该流泪的。

罗瑟琳：但我不是有应该哭泣的理由吗？

西莉亚：理由再充分不过了，所以你哭吧！

<div align="right">——莎士比亚，《皆大欢喜》</div>

"给我倒点茶水——我渴了——现在，我再告诉你一次，"他说道，"迪安夫人，你走开，我不喜欢你站在我身边。凯瑟琳，你的泪滴在我的杯子里了，我不会喝那杯，赶快给我换一杯。"

<div align="right">——艾米丽·勃朗特，《呼啸山庄》</div>

　　一位在西部大学任教的英语教授写信给我，讲述了他妻子的一幅画作。画中描绘的是他们的床，一张空荡荡的、凌乱的床。完成这幅画后不久，他的妻子就有了外遇。有一天，教授独自一人在卧室里，站在床边正好看得到那幅画，他终于明白了画的意思：这是他们的床，但已经被他的妻子抛弃了，他开始哭了起来。

我们总想将这种类型的故事深埋于心,它的情节简略,听起来像是个人坦白,而不是关于绘画的故事。来信的那位教授甚至不屑描述那件作品:作品本身的艺术品质与教授无关,他只关心它的主题。这一故事似乎与我上一章中所讲述的故事不同,毕竟,弗朗兹、布瑞姬特和卡米可能都感染了让人怀疑的"司汤达综合征",但至少他们都是因为著名的作品而哭。卡拉瓦乔、安吉利科和马萨乔都是古代著名的大师,这也是个很好的理由,所以你观看他们的作品时,至少会产生些微的情绪波动。然而,相对而言,英语教授妻子所作的画则是另一回事。

像教授这样的人似乎毫无希望。对于大多数人而言,引发他哭泣的那些作品简直一文不值。他们的反应和他们的教育程度、文化水平、世界旅行经历或艺术史知识都毫无关系。尽管情况如此,我还是要为这些人辩护。

我想,英语教授故事的主要问题是它太私人化了。他哭泣似乎是因为自己妻子,而不是因为他恰好看到了那幅画。大多数人都认为他的哭泣完全是出于个人的原因,与那幅以床为题材的画毫不相干。但"毫不相干"是什么意思呢?在这一用语中隐藏着令人着迷的复杂关系,教授的反应难道与这幅画没有任何关系吗?

画中到底隐含了多少与教授有关的事?一张杂乱、无人的床是绘画中罕见的主题,如果我看到这样的画,至少我会这么想:为什么画家以一张凌乱的床作为主题?为什么不表现它整理后的状态呢?这是一张单人床,还是一张双人床?床的主人到哪里去了?对于教授而言,这一幅画几乎成为宣告他们婚姻结束的故事背景。

教授认为妻子的这件作品表现的是"空"这一主题,对于任何以没有整理过的床铺为主题的画来说,这样的说法也算恰当。这幅画掺杂了爱和失去。教授第一次描述那件作品时,我尽力想象:如果我看到那幅画,会有怎样的想法?我确信我不会哭,我猜想我会更多留意作品是如何被完成的(我想作品不会太专业,不过也很难说)。同时,我必定会想到失去和孤独。就这点而言,我看到这件作品后,也会产生类似的想法,只不

过教授的反应更为强烈。

## 另一个关于卧室的故事

汉娜·帕兹德卡·罗辛是神经学专业的一位研究生，她来信告诉我关于一幅画的类似经历，那幅画描绘了一匹马"奔驰在血红色的背景下"。作品挂在她床头的墙壁上很久了，就在她与未婚夫分手前一个月的某天早上，她发现自己凝视着那幅画，"我仔细地研究那件作品"。她突然哭了起来，"久久不能平息"，她以前从未如此认真地看过这幅画，那天也是偶然注意到，也许她是受到他们关系就要破裂这种预感的牵引。甚至当她写信给我的时候，也不能确定作品到底表达的是什么意思。当时，她蒙眬地觉得自己已经爱上了其他人，她被吸引是因为那幅画使她内心意识到"想要结束这段感情的潜在欲望"，甚至她还"担心无法结束他们的关系"。

我们通了好几封信，试图确定她在观看这幅画时到底在想什么。她最后总结为一点："这次经历确实让我感到困惑，因为我真的很爱这幅画。"

汉娜的例子和教授的故事相比，似乎与绘画的关系更加疏远。她可能会因为挂在墙上的任何物品而哭，甚至连她自己都这么说。"我的这次个人经历，也许与你当前的研究毫无关系""在我将这封信寄给你之前，我也犹豫了很久。"汉娜实际上讲述的是她生活中的一件私事，只是正好和绘画有点关系。

然而，仔细想想，我不能将这个故事归结到与我的研究毫不相关的个人坦白那一类中。汉娜和英语教授都对绘画作品有所反应，而不是面对某人而哭。他们观看绘画时哭了。后来，汉娜回想起画中"血红色"的背景时，她说道："实际上，这是最吸引我的地方，现在回想起来，我还能清楚地勾勒出画中的情景：一匹白色的马在红色的沙漠中驰骋，背景是连绵的群山。"这必定是令人惊叹的景象，作品也许受到浪漫主义画家籍

里柯和德拉克洛瓦①绘画的启发。

现在,汉娜的未婚夫已经和她分手,她与其他人结了婚。"现在挂在我们床头的绘画作品与以前的风格迥然不同。之前的画作充斥着强烈的色彩,动感十足,让人产生一种灼热的感觉;而现在的作品描绘的是一座山,以淡蓝色和灰色的水彩完成,这幅画虽然平淡无奇,却让人感觉轻松。过去的那幅画是灼热的,正是我们关系的反映——激烈、热情、也许还有点危险。"

结婚以后,她就尽量克制自己不去再看以前的那件作品。只有在我们通信这种特殊情况下,她才想到了这件作品,这幅画以某种微妙的方式,以一种无以言表的方式反映了他们当时的情感关系。

这两封有关卧室中的画作的来信,让我确信这一点:任何在绘画前哭泣的故事可能都与作品自身有关,而不仅仅是因为观画者的私生活。任何一匹马奔驰在血红色的背景中的作品看起来都很激烈,甚至"有点危险",任何描绘凌乱的床铺的作品都会引发孤独的感觉。这些反应强烈的观者只是在面对这样的作品时比其他人更加敏锐一些。那么,他们为什么又会出现那样强烈的反应呢? 毕竟,这些作品是在他们卧室中。

## 在巴黎和阿姆斯特丹并不美妙的观画经历

是否有这样的情况,任何情绪反应只与产生反应的个人相关,而与画作本身无关。

也许你会因为看不懂一幅画而哭,这是你的错。另一位名叫露拉的

---

① 籍里柯(Gericault,1791—1824)、德拉克洛瓦(Delackroix,1798—1863),二者均为法国浪漫主义艺术的重要人物,籍里柯的代表之作为《梅杜萨之筏》;德拉克洛瓦代表作为《自由女神引导人们》。法国浪漫主义主要为抵抗之前的新古典主义而诞生,主要强调画面体现出的炽热情感,因而作品重视情绪的自由表现,提倡鲜艳的用色和大块面的笔触。

研究生,写信讲述了她参观巴黎奥赛博物馆①的经历。当时她哭得如此伤心,无法继续观看,最后,不得不离开。她确定那不是喜极而泣。"所有的作品,尤其是像墙一样巨大的东方主义画家的作品,真的让我感觉紧张,茫然失措……我不知道该如何看待它们"。她哭泣是因为无法找到一种"合适"的反应。她补充说:"这么多年来,我讨厌巴黎,我甚至讨厌艺术。"

因为看不懂作品而沮丧得哭泣,露拉不是唯一的例子,得克萨斯州的一名学生,在此,我称她为艾米,讲述了自己的经历。在阿姆斯特丹观看了伦勃朗②的一次画展之后,她哭了。展出的作品都很昏暗,而且画面非常小,黑色一片,"我觉得伦勃朗创造了一个微小、封闭的世界,当我观看这些作品时,只有一种窒息的感觉。它们如此微小,让我无法适应,我有一种被隔离的感觉……就像窥视描绘在复活节彩蛋内侧的画一样"。就算使尽浑身解数,你也只能看到作品的大概,只能得到一种一瞥的效果。几幅画似乎与她私语,她觉得伦勃朗已经"将自己退隐到最为迟缓、沉闷的创作中"。这些作品让人觉得没有斗争的感觉,也没有超验的视觉享受,只有黑色和沮丧,"这些画让我绝望透顶"。

当我第一次读到艾米和露拉的来信时,我想我该认输了,我应当承认:某些人的眼泪与绘画毫无关系,只是和他们当时的心态有关。奥赛博物馆所藏东方主义画家的作品,曾一度被视为微不足道,因为它们一味迎合大众口味,而无法引发观者更多的思考。每个人都能直接明白画面的意思:奴隶市场的求租,蒸汽迷蒙的土耳其浴室,或者一队沙漠中垂死的士兵。露拉似乎完全忽略了"大众口味"这点,误以为那些吸引人观看的作品只有精英人士才能看懂。即使现在,奥赛博物馆仍旧很受欢

---

① 奥赛博物馆(Musee d'Orsay),法国巴黎著名博物馆,最早的建筑是法国皇家要塞,收藏各种珍宝。15世纪开始成为皇家居住地,18世纪以后逐渐成为公共博物馆。该馆以收藏"印象派"作品和"二战"以后艺术品著称。

② 伦勃朗(Rembrandt,1606—1669),荷兰最伟大的画家。画家一生命运多舛,早年生活荣极一时,晚年却凄苦潦倒。伦勃朗尤其擅长表现事物体现出的光影,在其有生之年,创作了大批自画像,为荷兰留下了大批珍贵的艺术作品。他被后世誉为"光影大师"。

迎,就是因为这些作品不难理解:你不需要具有博士学位,就能理解一个女孩身着单薄衣袍,展示在奴隶市场上的作品表达的是什么意思。图 1 (见下页)就是那种让艾米沮丧的作品,描绘的是一位阿拉伯爱国志士坠马身亡的那一瞬间。

在艾米的来信中,她似乎严重误解了伦勃朗。许多观者认为伦勃朗的作品不仅引人注目,而且使人进入作品的感情世界。艾米认为伦勃朗从未因作画而抗争过,她无法在漆黑的展厅中发现艺术家所要表达的画境,也看不到画家所画人物那种忧伤的表情。然而,绝大多数人都相信:如果有哪一位画家曾与黑暗斗争,那必定是伦勃朗。艾米说她没有任何"超越"的感觉,但对于各个时代伦勃朗的敬仰者来说,精神的"超越"通过伦勃朗画中的每一束光线体现出来。它们从高高的天窗中射入,投射到灰尘覆盖的书架上,或是照耀在一位老者沧桑的面部。艾米就像一个在每道问题上都理解错误的学生。

即便如此,我也不愿放弃。值得注意的是:我们应该仔细看看艾米如何描述伦勃朗的败笔——这些败笔正是人们欣赏他的地方,只是艾米得出了和众人完全相反的说法。她误认为伦勃朗要让我们使尽浑身解数,仔细观看画中的细节。对另一些观者来说,这一点正是伦勃朗作品的诱惑所在——那些充满阴影的场景(这意味着不论你发现什么,都会感觉画面更加丰富,更有意思)。她认为伦勃朗并没有和黑暗斗争,也未达到"超越"的境界,而对其他观者而言,表现黑暗和体验"超越"是伦勃朗作品的关键(也许伦勃朗发现很难调和这两点,远比艾米想象得困难得多)。她感觉那些画让她沮丧;其他人却对此特质大加赞赏,赞美画中表现出的慎重、悲观和忍耐精神。换言之,艾米所感觉到的伦勃朗和其他人对伦勃朗的看法是相近的,但是她得到完全相反的结论。

露拉在奥赛博物馆的经历也是如此。当她饱含泪水离开博物馆时,她的经历也许和很多人一样,当他们面对东方主义画家的作品时,心中产生一种矛盾的感受。学者仍然关注东方主义画家的作品,同时,他们也明白,东方主义画家对帝国主义和其他文化价值知之甚少。对性题材

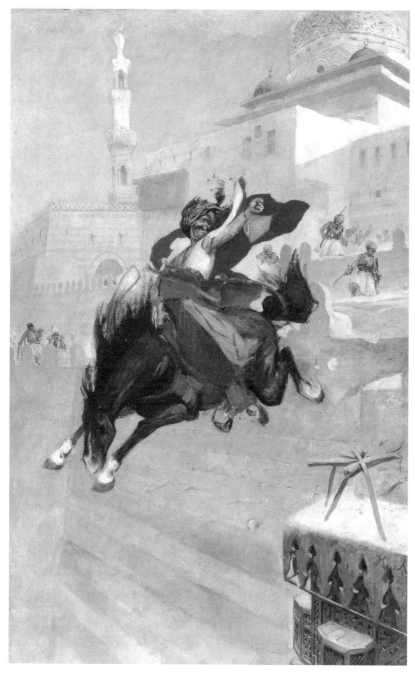

图 1　亨利·雷尼奥(Henri Regnault)《土耳其禁卫军士兵被处决》1870 年开罗艺术
博物馆 Alinari/Art Resource New York

的处理也采用那种无可救药的老套模式。在观看一位东方主义画家作品时,让人感到迷惑,很难知道他们想要表现什么。像热罗姆·阿尔玛·塔德玛这样的画家有一种邪恶的愉悦:他们是性别主义者和种族主义者,但他们的作品兼具奢华和诱惑。在奥赛博物馆观看东方主义画家作品时,有的欣赏者会产生一种混杂的感受:他们享受着画面引发的刺激:那些令人眩晕,半赤裸的闺房女眷和"野蛮"的阿拉伯人。东方主义绘画表现的是一种邪恶的愉悦,但观者不能明白这种邪恶感到底有多么深重。那么,博物馆是否表现了这样的观点:作品体现出的力量甚于它们表达的邪恶,优点甚于缺点? 作品虽然表达的是不正确的政治主题,但毫不影响它们作为艺术品的价值? 自然,博物馆里的标签无法说明任何问题。我想大部分人都不能真正解决这种尴尬,或者甚至都没有考虑过这种矛盾。但是艾米想到了,所以她逃离了博物馆。

露拉和艾米到达了观赏绘画的沮丧之门,却完全拒绝思考自己所看到的。她们的忍耐度低于大多数人,她们对"无法理解"的绘画感觉更为敏锐。还有谁因为"无法理解"一位画家或者一件作品而沮丧地转身离去呢? 我的看法是:伦勃朗和东方主义画家的作品都很有意思,因为他们将看似无法调和、完全对立的表现思想结合在一起,形成了作品强烈的张力:若有任何理由使一位观者拒绝这种对立的话,那是因为他们是无法面对这种矛盾,而不是因为无知才逃跑。

## 如果你笑,世界也跟着你一起笑

到目前为止,从思维这一角度来说比较接近专业人士的读者可能已经要开始向我抱怨了。他们认为我所讲述的故事大多是些奇怪观者的来信。显然,弗朗兹的精神错乱完全不是作品能打动人的好例子。一个像罗宾那样因为看到画中的裙子就流泪的人,也许在一条真的裙子前甚至会崩溃。一个在透纳作品展览厅中哭泣的人,也许在走廊上或者更衣室里也会哭泣。弗朗兹可能身中某种咒语,无论何时他产生非分之想,

都无法预测他会出现什么行为。汉娜和英语教授可能会因为任何挂在床头，或者临近他们的物品而流泪。也许我应该采用那些更普遍，关于绘画的一般性评论，或者在历史中寻找可以作为充分证据的故事，而停止在这些令人生疑的来信中探求答案。

我不得不承认，有人会在最奇怪的画前哭泣。我的一位通信者看到 17 世纪艺术家亨立克·戈尔其斯[1]的版画时哭了（我认为戈尔其斯是一位风格精巧而纤细的匠人，而不是一位具有天分和才华的艺术家）。有人因不同艺术家的作品而哭，如罗伯特·马瑟韦尔的、维埃拉·达·席尔瓦的和约瑟夫·阿尔贝的（阿尔贝尤其可以作为一位极具智慧的现代主义画家的典范，他醉心于自己的作品，但完全不想让任何人观看他的作品时泪流满面）。

有人给我列出一张清单，写出了那些曾使他哭泣的事物，例如：当我第一次看到达·芬奇《最后的晚餐》时，我被惊呆了，面对作品，足足伫立了 20 分钟，被它震撼；当我在印度凯拉斯神庙附近的"圣泉"之前，看到男性生殖崇拜像时，我也在大厅哭了；在都灵的耶稣尸衣教堂的楼梯处，在灰色的教堂中，在精美的穹隆底下，我泪流满面；在金边美术博物馆看到《加亚华曼七世的肖像》时，我也忍不住哭了。

面对这样的清单，我又当如何解释呢？

有人在亨立克的作品前或者《加亚华曼七世的肖像》前哭泣，这对我的课题毫无益处，这仅仅是问题的开始：一位具有学术头脑的读者可能会对我的整个计划提出质疑。毕竟，在绘画前哭泣的人，他们的眼中泪水迷蒙，甚至无法观望作品。他们感觉不适，或许是他们想起了儿童时代某些偶然的时刻；或许是他们想起了某个个人的悲剧；或许仅仅是感觉到一顿味道糟糕的早餐。不管他们想什么，他们的头脑中完全充满了自己的想法，他们并非因眼前的画作而沉思，寻找画中表现的故事，以印

---

[1] 亨立克·戈尔其斯（Hendrich Goltius, 1558—1617），荷兰风格主义代表人物，16 世纪最杰出的艺术家之一。作品主要模仿画家丢勒的风格，绘制精确，具有写实特征。

证那些没有争议的公众理解。他们甚至都不会阅读作品的介绍目录,或者和朋友一起讨论眼前的作品。

从学术观点看来,绘画通过公众的认同体现其价值,不管在公众认可的信息中得到怎样的知识,对绘画的理解都是个人的问题。当我知道其他人怎么看待一件作品时,我的想法也会受到牵制,我能假想艺术家的生平,以及他生活的社会环境。我能猜测到批评家的反应,以及作品完成之后被谁收藏。通过这些方式,我能逐渐地接近事实,相比而言,眼泪显得任性而无知。

从学术角度讲,保持相对冷静的头脑也非常重要。我需要足够冷静以思考作品的主题,要有足够的耐心坐下来阅读一本研究绘画的书,了解作品的意义。绘画需要的是研究,而不是奔涌的感情,它们不是了解文化的透明窗户,一眼就能明了:它们需要被诠释,它们讲述的是某一特定时间、特定地点发生的特殊事件,其中的含义需要时间和精力去理解、推敲。这种理解不是如泉涌般的感情能够感知的。

更有甚者,专业人士大可以表示:我们根本就不应该用"哭泣"来面对绘画作品。高更当然并不希望观者看到他画中的绿色裙子就忍不住哭起来,卡拉瓦乔甚至还会嘲笑可怜的弗朗兹。我在前文中提到的那些人都滥用了自己的感情,他们表现出的是内心的真实体会,却不恰当,而且显得毫无意义。他们不是以某种适当的方式在真正地欣赏,他们仅仅是瞥了一眼作品就立刻崩溃了。哭泣的人自己就有问题。也许最好与他们保持一点距离——那些产生怀疑的读者可能会赞同这种观点。

这些指责的确非常严重,但同时也让人困惑,我将在本书中对此作出回应。对一幅画的学术性研究是由众多相互交织的假设构成的,到现在为止,我所提及的或者暗示的假设至少有 10 条:

1. 普通的反应比过激的反应更为适当。
2. 哭泣的人不可靠。

3. 哭泣并不意味着真正看懂了画作。

4. 哭泣的人都是以自我为中心者,他们不会在意周遭的任何情形。

5. 如果你在一幅画前哭了,那么你错了。

6. 哭泣不是大多数艺术家对他们观者的期望。

7. 冷静反思是对一幅画最好的回应。

8. 情绪可能会误导我们。

9. 观画也需要学习,就像学习一门外语。

10. 了解绘画的最好方式是阅读艺术史。

我将在下文逐一澄清这些批评,阐述我的观点。现在,我只想强调其中的一点,因为它是一种根本性的误解。

不管说什么或者做什么,千真万确,如果你在一幅画前哭了,那么这是你的错。据我所知,上文出现的那些故事足以显示:内心的情感是作品自身引发的,而不是观者过于频繁的泪水。我觉得这一说法不能完全说服那些习惯于学术思维的读者。因为他们根深蒂固地认为:哭泣是一种私密的行为,它更多是关于个人的内心生活,与外在条件和环境无关,事实果真如此吗?

想象一下,当你参观一座大型艺术博物馆时,你在一幅描绘佛兰德农民的画前停下。他们坐在凳子上吸烟,你发现其中一个人马上就要从椅子上掉下来,你也许会忍不住笑起来。当然,你笑是因为作品本身就是幽默的。当你在医生的候诊室候诊时,随意翻阅一本医学杂志,突然看到一张手术场景的图片,你也许会发抖,你的大脑受到刺激,因为图片本身就令人作呕。你甚至感到胃部也随之有点紧张,你对杂志的图片感到震惊,但这不是你的错。我在另一本书中复制了很多这样的图片,书名叫作《令人生畏的作品》。我观察到在我的讲座上,当我将这些图片展示在屏幕时,下面的观众看到之后,脸色发白。所有这些例子,都是图片引发的反应,我并非刻意让他们感到不安,或者使他们大声发笑(例如描绘荷兰小酒馆中农民的例子)。

在西方传统名画中,有些作品让人发笑,也有些作品让人作呕。哲

学家理查德·沃尔海姆曾说:他简直无法忍受马提亚斯·格吕内瓦尔德①的祭坛画。他曾三次造访德国的柯玛,但每次看到这件作品时,都觉得恶心。艺术史家 E. H. 贡布里希曾告诉我:法兰克福收藏的那幅伦勃朗所作的《刺瞎参孙》②太过血腥,让他无法忍受(画中,当一名残忍的士兵将刀子刺进参孙的眼睛时,他的脚趾因为剧痛都蜷曲起来)。有时,现代艺术故意让人感到不快。哥本哈根的路易斯安那现代艺术博物馆,因为展出金霍兹具有挑衅性的雕塑而出现问题,引起公众的强烈反对。20世纪 90 年代中期,博物馆不得不取消将其作为永久性展览的计划,因为游客一看到这件作品就会呕吐不止。有些后现代艺术品本身就很有趣,比如芭芭拉·克鲁格的一件摄影作品:一个人手持一张卡片,上面写着"我消费,故我在"。以上所有的这些例子都是艺术品本身引发观者大笑、恐惧,或者呕吐的证据。

色情书刊虽然不登大雅之堂,但色情图片也具有如此效果:对于那些"消费者"来说,色情图片自有其用途,不管观者头脑中想到的是什么,促发他们想象的潜力就是这些形象本身,否则,如果这些图片没有这样的效果,人们可以用任何图片作为色情宣传(在纪录片《克鲁伯》中,漫画家罗伯特·克鲁伯承认自己因兔儿哥的图片而灵感迸发,也许这种说法听起来让人觉得荒唐。色情漫画拥有庞大的市场,有时,最细微的一点征兆就足以挑逗那些充满色欲的眼睛)。

图像本身就包括性、恐惧和幽默等特征。如果情况确实如此,那么为何面对画作,欣赏者就不能哭呢?图像能够引人发笑,给我们带来乐趣,然而,当我们面对它们哭了,为什么要把哭泣诉诸自身的原因?如果你走进一家博物馆观画,恰好被一件作品迷住,甚至发现自己抑制不住

---

① 马提亚斯·格吕内瓦尔德(Matthias Grunerwald,1470? —1528),德国画家,与丢勒、荷尔拜因同时代。本文所指的作品应当为藏于伊森海姆的祭坛画《基督受刑》,该作品直接描绘了基督受刑这令人不寒而栗的恐怖场景。

② 《刺瞎参孙》(*Blinding of Samson*)(又译作《刺瞎撒姆生》),作品现藏于德国法兰克福市立美术馆。为伦勃朗于 1936 年完成的作品,表现了古代神话题材。

而哭了。假如你将原因仅仅归咎为劳累或者作品勾起了对往事的回忆，而忽略了图像本身的力量，那样的解释听起来就让人遗憾。作品自身吸引了你的注意，它们起了很大的作用。

回想起来，在博物馆里，不计其数的作品让我们感到悲哀，感到陌生，或者有足够的力量促使我们哭泣。在收藏古代大师作品的画廊里，有的作品表现了在十字架下圣母和抹大拿正为死去的基督哭泣；在当代艺术画廊里，有的作品描绘了赤贫的家庭，重病或者垂死的人（这让我想到了毕加索的早期作品）。很多画也隐晦地潜藏着悲哀，例如，那些描绘废弃、荒凉的风景、凋谢的鲜花、腐烂的水果，以及孤独的人的作品……凡此种种，没有必要再一一列举了。去博物馆的任何人都会发现：那些占主导地位的作品都是这些题材，而不是表现快乐的。显然，画中直接表现幽默、色情或者令人恐惧的作品只占很少一部分，而更多作品的创作目的则是希望感染我们。

## 预知眼泪的天气预报

英语教授对他的故事提出了一个理论（教授通常都会如此），以说明他对那幅画着空床的油画的理解。这件作品使他的内心感到"一击"，让他体会到"特别的经历"，最终使他意识到：画面展示的是妻子一直试图要告诉他的东西。我想问的是：他怎么知道自己的解释是正确的呢？那种内心的"一击"可能让他联想到"错误的经历"，使他误解了妻子的意图，而他也承认的确可能被"击"到错误的方向。例如，他可能会误以为这幅画是希望恢复关系的示意。这"一击"也可能会澄清事实，也有可能将他已经想到的任何理解摧毁得一干二净，使他感到更加糊涂。他说："仅仅因为遭受一击，并不意味着可以找到正确的答案。"

无论正确与否（哪一种解释又是绝对可靠的呢），那"一击"是非常有趣的瞬间，英语教授和其他一些人的来信让我明白：一幅画可能近在眼前多年，你并未留意，然而，某天，它突然使你感到心灵的"一击"，你可能

会理智地对待这种反应,也可能不会,但你看待生活的方式必将有所不同。

内心"一击"的这种说法让我思考,正如被雷电击中一样:震惊发生在瞬间,如同晴天霹雳。教授的来信启发了我,二者之间有某种相似之处:一位观者在一幅画前百感交集,他所经历的情绪和思想的变化,与风雨转化为暴风雨的过程相似。一幅强有力的作品唤起瞬间的想法和不可预测的心情,就像暴风雨中强劲的狂风。在观看这类强有力的作品时,你能感受到内心情感的波动,就像作品牵引着你的思想,将你推向一边,又推到另一边。

性质温和的作品也具有相似的效果,只是强度小些,就像一阵轻柔的风,使情绪产生波动。这阵风也会使空气流动,旗帜飘扬。一张空荡荡、乱七八糟的床是一个挑衅性的主题,它看起来没有那么平和,就像是凝结在观者头脑中的乌云。任何一幅描绘着白色骏马驰骋于血红色背景中的画,都会引发观者不确定和不安定的感觉。而一件更为杰出、技巧高超的油画,比如伦勃朗的肖像画,可能会引发悲观的想法,诸如孤独、衰老,等等。一幅荒凉、阴郁、压抑的画,比如一幅罗斯柯教堂中的作品,它们就如在观画者上方凝结了一片高大的云层,漆黑一片,威胁着站在它下面的一切。

对于大部分观者来说,这种观画时的情感风暴永远都不会变得激烈,如同暴雨一样的泪水永远也不会蜂拥而至。这些观者离开博物馆或者教堂后,他们心中激起的风浪迅速变得沉寂,逐渐消退。然而,对一小部分人来说,当他们驻足欣赏时,内心挣扎,犹如乌云密布,不断增强,他们以微薄的力量支撑着,甚至被一阵"雷电"击倒,之后,他们猛然从画中惊醒,重新回到现实。

我自己就是这样看待这种观画时"一击"的感觉。它们引发了突然的震撼和情不自禁的泪水,它们是更为庞大、令人生畏且复杂的观画气象图中的一部分。所有反应都属于我们观看绘画,经历气象图的组成部分。这种天气系统普遍存在,它们以不同的力量、不同方式存在于任何

作品中。以艾米观看伦勃朗的肖像为例,她只能看到肖像脸部微小的一部分,它们被闪耀的光线照亮。即使一位随意看看的观者在看到这样的作品时,也不会产生任何快感,作品没有完好的表现。我并不是说伦勃朗的作品是抑郁的,更不是说那些画只能让人感到悲哀。所有的画都有其自身表现出的动力和体现的张力,也存在着引发相反力量的不安因素。所有的这些反应都很正常,也正是因为这点,我们才会回到这些名作前,使它们具有永久的魅力,引发我们的观看兴趣。

观画时不同的反应有时像轻拂的微风,有时又像即将来临的暴风雨之前的阵阵狂风。这是一种老套的"拟人谬想"——外在的暴风雨反应内心变化。但它仍是一种有效的模式,我们对这些名作产生了完全无法预知的复杂的反应。我想,这有助于理解人们为何哭泣,或者突然遭受震撼。这些人处在暴风雨的正中央——他们感受到和其他人一样的风雨,却更加剧烈、更加强劲。

或许,无论是哭泣,或者是遭到"一击",都是观画这一天气系统的一部分。假如你觉得心神不宁,感觉到作品在左右你的想法,这种状态就如风雨欲来时的情形;当你面对作品哭泣时,就像云层终于破裂,大雨倾盆;当你面对作品感到强烈震撼时,就像你被雷电袭击一样。并非每个人都有在画前哭泣的经历,而被"雷击"的情况更加罕见。然而,风、雨、雷、电都是天气系统中相互关联的部分,它们也是观赏绘画时出现的种种状况。一滴眼泪不会无中生有,更不会与绘画表达的意思毫无关系:它来自情感风暴的最中央。

这就是我为何包容几乎所有的反应,不管它们看似多么荒诞,看似与绘画毫不相关、私密、神秘莫测、令人尴尬或者独一无二。我包容那些似乎毫无意义的反应,我甚至能够体谅露拉和艾米,因为她们什么都没看到,什么也看不懂,或者根本就不想看,她们因此而哭。我将这些故事当作天气预报员的预测:它们是罕见的暴风雨,能够告知我们在观看时产生的风、云。要想了解一次强烈的暴风雨,你就要了解与其相关的雷击、闪电、风雨、暴雪,甚至飓风。在现实生活中,雷电一般会袭击山顶或

是突出的高地。我所提及的这些观者沉浸在自我的想法中,他们就如处于最容易被雷击的荒凉地带一样。他们不理会身处何地,不论风雨是否会来,都泰然地去经受风吹雨打。而我们绝大多数人喜欢待在没有风雨袭来的遮蔽处。我自己也能体会到,当我多次感到似乎从一幅画中即将袭来一股奇异的风时,就通过阅读画面的标签,或者走到下一件作品,关闭了心灵的窗户。

"拟人谬想"①与浪漫主义相关,这一用语可能源于浪漫主义。在本书的后半部分,我将寻求在画前哭泣与浪漫主义的关系。这种"拟人谬想"在 20 世纪遭到酷批。19 世纪的诗人保罗·魏尔仑②有一句经典的诗:"泪流在我心里,雨在城上滂沱。"但到了 20 世纪,我们不再相信这种浪漫主义的台词了。我知道我所讨论的话题已经过时了,我想,它也属于天气隐喻这一系谱,它甚至比浪漫主义诗歌诞生得更早,一直持续至今,这是我在后文将会探讨的话题。现在,我只是将暴风雨当作一种隐喻,以体现各种不同的观画反应,以摆脱苍白的叙述。

## 波士顿的暴风雨

我喜欢夏天突如其来的一场雨,没有任何征兆就开始,在还来不及打开雨伞时又即刻消失。没有哪位气象员能预测这样的天气,我同样喜欢那种雨水频繁的地方:比如加利福尼亚海岸的一些小山上潮湿的背风坡;或者是爱尔兰西部凸出的山麓中的湖泊,就像是云雨远道而来专门拜访它们,而世界其他地方依旧阳光灿烂。

有位先生寄给我一封信,他在信中讲到每次他们夫妻一起前往波士

---

① "拟人谬想"(pathetic fallacy),文学修辞用语,意指将无生命的事物,作拟人化处理,赋予其生命。

② 保尔·魏尔仑(Paul Verlaine, 1844—1896),法国象征派诗歌的"诗歌之王",魏尔仑是一位反叛既有传统的诗人。本文中诗歌选自其作品《泪流在我心里》。

顿艺术博物馆参观,他的妻子都要看约翰·辛格·萨金特①的作品《爱德华·布特的女儿们》,她静静地站在那里,眼里噙着泪,大约有 20 分钟。他的妻子对此从来都没有作出任何解释。当我读到这封信时,就思考,这位妇女的反应是否和艺术史家所阐述的这幅画的主题有什么联系呢?根据艺术史家大卫·鲁宾的说法,该作真正的主题是并未在画中出现的布特先生——四个失去父亲的孩子孤独地站在空旷的房间里,画中呈现出大片空白。鲁宾宣称:在这些"男性艺术家"眼中,这些女孩是"昂贵美丽的物品……玩物或者是木偶",是用于"践踏"的东西,只是一种"完全空洞或者虚无"的事物。她们站在空荡荡的房间里,等待已经离世的父亲(该作品是四个女儿玛丽、佛罗伦斯、简、茱莉亚为了纪念她们的父亲,捐赠给美术馆的)。

　　我不认为鲁宾的心理分析能完全让人信服,也许作品具有某种品质,扰乱了那位女士的记忆,使她的内心久久不能平静。我乐意承认绘画是以完全个人的方式产生影响的,但也必须指出的是:鲁宾和这位女士都对这件作品产生反应,以他们各自不同的、个人的方式理解画中让人困扰的空间,这位女士的感受更为敏锐,而且还哭了,而鲁宾是站在一位艺术史家和理论家的立场上对作品进行分析和解读的。

　　鲁宾和在画前哭泣的女士因画作而相互关联,画中包含四个"装饰性"的女孩和黑暗、空旷的房间。这是一幅尺寸巨大的画,在画中却充斥着令人不安的空洞,作品表面的大部分只能看到毫无特色的黑色镶嵌框,甚至连光线都没有,因为这一场景是从画框外的某处照亮的。四个女孩凸现在光线中,但并没有反射在黑色的背景中。我敢说两位观者不满的根源就是画作本身。如果你抗拒画中冰冷、不可见的空间,你就会得到如鲁宾一样的结论,满足于那些理论构成的解释;如果你不能抵抗这种空洞,你就会和那位仅仅是看到油画就哭泣的女士一样。

① 约翰·辛格·萨金特(John Singer Sargent,1856—1925),美国画家,他以描绘上流社会人物肖像闻名。其最著名作品之一就是《爱德华·布特的女儿们》。

暴风雨的这一理论有助于我对像这位哭泣的女士那样的人深抱同情，也为我展示了专业艺术史家和这位女士可能会有的联系。历史学家令人怀疑地保持镇定，像飓风袭来时怪异的平静；而那位女士的反应，则是不安到令人怀疑，她就像处于其他任何人都无法感受到的暴风雨中。

## 徜徉于绘画世界中

人们对绘画的反应各不相同，极其神秘，罗宾那句神秘的"她没有双臂，却如此高大"不断回荡在我耳畔。二者结合在一起，"没有双臂"和"高大"。这是她在罗浮宫的楼梯处第一次见到《有翼的胜利女神像》震惊反应的一部分。

我把罗宾的信转寄给一位法国艺术理论家伯特兰·鲁热，他看了之后，联想到诸如巫师的这一类人：他们进入神奇的灵魂之旅，然后再返回人间，叙述他们的经历。我同意贝特朗塔的这种说法，眼泪就像是远游异国归来的游客，因为它们是人们强烈感受的见证。正如贝特朗塔说，如果这种情绪高涨到一定的程度，观者的思想就会升华，进入另一个世界。"这个世界按其自身的规律行事，即使它与'真实'世界相悖"。在《有翼的胜利女神像》的奇异世界中，像"她没有双臂，却如此高大"这样的句子，也可能是正常的，有其独特的含义。在我们的世界中，我们可能会说："虽然她没有双臂，但看起来很高很大。"但在艺术世界中，他们会说："她没有双臂，但也很高大。"回到我们刚才探讨的问题上，罗宾忘记了那个奇怪的句子的部分意思，她就像一个刚从噩梦中惊醒的孩子，残留着迷蒙的印象，说着让人似懂非懂的话，而且确信自己所说的就像在梦中一样有意义。

贝特朗塔认为艺术品就像一座桥，使得将人转移到某种经验的另一端成为可能，从而可以脱离现实生活。这种想法中包含真相，在有些人的记忆中，哭泣就像做梦一样，他们身处异地，处在一个"非常遥远"的地方，而其他人感受的并没有如此强烈。他们发现自己正盯着一幅画出

神,但不知道已经在那里站了多久。我经常也会如此。它们使我感觉有点精神恍惚,却让我忘了自己置身何处。也许那些因画而哭的人走得更远,迷失了自己。按贝特朗塔的想法,那些在画前哭泣的人实际已经消失了,他们无动于衷的身体静静地矗立在画作前,但他们的思维已经暂时离开,甚至他们的肉身都消失了。他们"离开了现实世界",进入了艺术作品的世界中,哭泣或是震惊使他们停留在那里,而当泪水停止时,他们又回到现实中,感到惊吓、不安,就像一次从画中归来的旅程。这些画作就像一座狭窄的桥,引领他们穿越了高峻危险的狭谷,去体验另一个世界。

我将其称之为"出神理论"或者"神游理论",这种说法没有新意,甚至比"拟人谬想"还要老套。关于沉醉其间或者神游,其根源可以追溯到史前。在西方艺术史中,早在几个世纪以前,就已经出现了先例——贝尼尼的《狂喜的圣·特雷莎》中,圣·特雷莎已经陷入了幻境之中。在本书的后半部分,我将把神游理论应用在哭泣的历史中,像我讨论的这类题材,不论是多么含混不清的理论,对其都很适合,而且越是含混越是适用。我之所以这样说是因为我希望这是真实的:至少我知道,这样一种非理性的行为,无法用一种规范化、合乎情理的理论来进行解释。

就像风暴一样,"旅行"这一比喻让我认识到,那些哭泣的人并不是封闭在自己的世界中。即便他们离开现实世界,进入艺术王国,当他们回来时,就像得了健忘症一样,他们不是在做白日梦,他们睁开的眼睛,面对画作;那些在画前哭泣的人也不像巫师,因为他们的眼睛集中在其他人也在观看的画作上。他们不像《绿野仙踪》里的多萝希,她想象自己已经身在异国,实际上只是被门撞晕了。这些哭泣的人一只脚停留在我们的世界中,另一只脚已经踏进了艺术作品非逻辑、非理性的领域中。他们也许会像罗宾一样说些奇怪的话,他们也许会有某种迅速、突发的反应,就像英语教授那样受到启发。不管发生何种情况,这些哭泣的人对绘画都产生了特殊的反应。他们短暂地置身于绘画中,当他们清醒后,他们所说的也许很有价值且真实。

我喜欢暴风雨和神游,因为它们不能以常理解释。它们不可预测,当然也是非理性的。"雷电一击"的比喻很有意思,因为它们非常强劲,振聋发聩,而且令人恐惧,它们与各种"彬彬有礼"的行为完全相反。那些在雷电袭击之后留下奇怪症状的人,就像将艺术世界的逻辑也带回到现实中一样的表现。有的人心跳没有变化,频率固定;有的人失去了温度感,因此,在冬季,他们也会一丝不挂地到处游走,我至少听说有一个人失去了嗅觉。我想,那些遭受一击的欣赏者总会出现各种奇怪的症状。

强劲、令人感动和不可预测的反应都是本书所关注的论题。在情感的天气系统中,我们中的大部分人保持着春季和秋季灿烂的阳光,万物都安静且美丽,甚至能清晰地看到地平线。然而,除了这种舒适安全,淡漠的情绪之外,我们还有其他的内心情感,这里还有阴郁、寒冷的夜晚,袭人的风霜和狂暴的风雪,或者一道强劲的晴天霹雳,它们甚至可以将我们袭倒在地。

# 第五章　因灰绿的树叶而哭

我们继续前行,面对一片结实的寒冰,

另一群幽魂被牢牢地围困其中,

他们不是低头朝下,而是仰卧冰中,

他们的眼泪无法流出,

忧愁的双眼遇到了障碍,

眼泪流回心里更增加了苦痛,

因为,第一滴流出的眼泪已经凝结成冰,

就像水晶面甲一样,

如果睫毛下方有个杯子,也早已被泪水填满。

——但丁,《神曲·地狱篇》

曼哈顿最时尚、最高贵的地区是东七十街的弗瑞克收藏馆。与同一街区的其他棕褐色建筑相比,弗瑞克看起来古老而破旧,就像是从某个法国公墓远道搬来的贵族墓室。当你置身其中,整座城市都随之安静,喧嚣、嘈杂声变成了柔和的窸窣声,弗瑞克具有这种讨人喜爱的气氛。我喜欢这里,收藏馆似乎弥漫着新书的香味,被几个世纪以来安静的呼吸净化。当我还年幼时,就喜欢这种古旧的味道,并没有什么特别的原因,现在,我仍然爱着这个地方,即使它让我想到墓室。

弗瑞克的收藏一成不变,同样的位置悬挂着相同的作品。在我只有十几岁时,我时常围着维米尔①的几件作品仔细观望(一件作品靠在入口处的大道,另一件陈列在后室)。但我只是为了欣赏自己喜欢的画作,顺道经过看看它们而已。在弗瑞克收藏品中,唯一吸引我的作品是乔万尼·贝利尼②的《圣方济各接受圣痕》③(见彩图4)。它深深地吸引了我,使我从纽约市北部的家中,跑到这个城市的另一端。当我还是个小孩,父亲第一次带我去弗瑞克时,我就被贝利尼画中描绘的蓝灰色树叶和蜡质般的岩石迷住。父亲曾告诉我,在他很小时,常常特意去看这幅画,他也不知道究竟为什么。我一直在琢磨这一问题,结果,我也被这幅画深深吸引了。

实际上,我从未在一幅画前哭过。在所有画作中,《圣方济各接受圣痕》是一件让我几乎激动落泪的作品。事情已经过去快30年了,但我仍旧记得,我伫立在画前,几乎无法停止呼吸,各种迷糊的想法游弋于脑海中。当时,我只有十三四岁,对我来说,《圣方济各接受圣痕》有太多值得看的。我记得:每次观看时,我都只能记住几处微小的细节。它不仅仅是一幅画,而是关于"什么是一幅画"的这样一个梦。比较而言,其他作品只是笨拙地表现出某个事件,如贝克特的评价:那些作品只是画家不知所画,观者不知所云。不管其他作品怎样,《圣方济各接受圣痕》和我的想法一样,符合我的欣赏口味,它将我带到恰当的地方。观看时,言语

---

① 维米尔(Jan Vermeer,1632—1675),17世纪荷兰著名画家,画家以亲切而纯朴的画风,描绘身边平凡的日常生活,被艺术史家称为"荷兰最优秀的风俗画家"。最能体现维米尔绘画风格的作品有《倒牛奶的女仆》《戴珍珠耳环的少女》等。

② 乔万尼·贝利尼(Giovanni Bellini,1430?—1516),意大利威尼斯画派奠基人,也是贝利尼家族中最伟大的艺术家。贝利尼以绚烂的色彩,宏大的氛围和微妙的明暗色调处理,开辟了威尼斯画派的繁盛,使其成为与"佛罗伦萨画派"地位相当的画派。贝利尼最为著名的作品为《罗兰达总督肖像》,画家同时也创作了众多宗教画。贝利尼对威尼斯画派影响巨大,著名画家提香、乔尔乔内都为其高足。

③ 《圣方济各接受圣痕》(Ecstasy of St. Francis),Ecstasy本义是指欣喜若狂、心醉神迷,尤其用于描述体会到宗教中极乐世界的那种狂喜,本文根据画作所表达的宗教内涵,将作品名译为《圣方济各接受圣痕》。圣方济各,原本为富商之子,但他放弃财产,以行乞为生,同穷人一起过贫困生活,并创立了方济修会。

似乎已经从我的头脑中消失,而被画面中的笔触和色彩取代。"奇迹"已不足以表达我的感触。然而,现在,我只能隐约回忆起当时的感觉,那种奇怪的感觉就是:我被画作吸引,但我几乎失去了回忆它的能力。

为何记忆消退?如果《圣方济各接受圣痕》收藏在某个更远的地方,我只能看到一次,也许它在我的记忆中就会逐渐变得淡漠。就像其他事情一样,经过一段时间,自然被忘却。但作品藏于弗瑞克,它一成不变,每次我回到那里,它仍然还在:同样的尺寸,同样的色彩,同样的裂纹。弗瑞克似乎很残忍,居然没有将作品收起来,而在我童年记忆中留下悲哀的阴影:随着我渐渐长大,它慢慢地从我的记忆中消失,或与其他美好的回忆掺杂在一起。现在,也许我能在想象中再次观望、再次回忆我第一次去东七十街时,看到那件作品、被它迷住的那一刻。

在过去,作品也会随着人们的记忆慢慢消退。过去的人不得不将画作储存在记忆中,或者轻易地将作品忘得一干二净。在飞机和汽车发明之前,如果要亲眼见到一幅画非常不容易。在现代公共博物馆兴起之前,对大多数观者来说,很多画作简直遥不可及。我们习惯于忽视文化生活中这种缓慢的变化,尽管这种改变非常缓慢,却大幅度提升了画作对我们的感召力量。辛亥革命之前的中国还没有西方意义上的博物馆,大部分中国绘画作品都掌握在宫廷和贵族之手,有时,雄心勃勃的画家长途跋涉、历尽艰辛,期望说服名画拥有者,让他们展示令人眼羡、秘藏的巨作。当时,有的收藏者甚至对这些作品怀着宗教般的虔诚而不肯轻易展示。当然,在中国也有一些仿制的作品,但没有人看重仿画。一位画家可能一次只能看到一件稀世之作,仅仅只有短暂的几分钟,此后,他不得不将其埋藏于常年的记忆中,也许是一生。那些期望学习古代大师风格的画家,在一生的访求中,也许只能幸运地看到两三件旷世之作。

然而,现在,一切都发生了改变。我们能从一个城市迅速飞往另一个城市,比较、观看绘画作品。或者等待一次大型巡回展,展览将波洛克、塞尚或者毕加索的所有作品聚集在一起。现在,复制品的质量非常好,甚至可以充当原作的替代品。如果在你度假时,碰巧看到一幅心仪

的画作,你不用费力要将其深藏于记忆中,唯恐这辈子再也见不到它。至少,你能买一本画册,或者一张明信片,以便随时想到原作,让你对作品记忆犹新。

我们都很乐意接受这种新途径:只要条件允许,当我们想看时,我们就能看到期待的作品。然而,我认为中国古代的欣赏者未必就比我们水平差。因为如果我知道我只有唯一的机会观赏贝利尼的作品,我会全心投入地观看,努力将它记住。甚至,我还会画一些局部速写,记下画中所有色彩,以这样的方式,以后我就能通过阅读笔记以丰富我的记忆,努力回忆画面的场景。

记忆非常美妙,因为它们不确定。当你每一次回忆起某事时,它又会改变一点,就像某个私语的秘密在一个房间中传播,最终变得没有意义。如果我不能再看到《圣方济各接受圣痕》,我对它的记忆会逐渐改变,以适应我不断变化的人生,谁知道呢?作品也许会慢慢消退,凝结成我童年生活的象征,也许它会与我记忆中的其他作品相混淆。现在,若要使任何记忆"慢慢变老"变得异常困难,因为我们能够轻而易举得到质量很好的作品照片,看着一张照片,它使我们"记忆犹新",画作本该随时间慢慢模糊、消退,直到最后消失,但照片维系了这种记忆。

难道记忆不应该随着时间逐渐淡漠吗?随着你长大、变老,你生命中的很多事都会随之改变。童年时我就开始参观弗瑞克收藏馆,当时我所使用的物品大部分早就已经不见了——即使有少数留下来,也都已经陈旧、破碎、没有价值。我熟悉的人和我一样,一年一年都在变老,不知不觉地增添了皱纹。音乐和小说、绘画不一样:它们和人一样变老,在我记忆中的无数次音乐表演再也无法追忆。每年,我只能些微记起一些,也许记忆原本如此。也许我永远也没时间重读《罪与罚》或者弥尔顿的《失乐园》,因此,我对它们的记忆也在不断变化,变得不确切,每次回忆起它时,它们都会被我的记忆塑造、再塑造。对书和音乐的记忆,不管是多么蒙眬的印象,它们都是我记忆的一部分。我不确定固执地重读这些书籍,或者重新经历很久以前的际遇是否还有意义。

然而,绘画的情形与此不同。我们能用相机非常迅速地拍摄下一件画作;或者非常准确地复制它们,以后,我们就能不断看到。然而,经过一段时间之后,初次观画的记忆就会变得麻木。我曾多次看过《圣方济各接受圣痕》的原作,也曾多次在课堂上、书本中,甚至在明信片上看到这件作品。越是有名的作品,被复制的情况越糟,像蒙克①的《呐喊》,达·芬奇的《蒙娜丽莎》,这些作品在我印象中已经形象大损。我不仅忘记了第一次看到它们的情形——那种反应有时非常强烈,而且几乎忘记了它们具有什么意义。

几年前,我漫步到小学母校附近,突然想起,在体育场中有一个吸引人的、约 6.096 米高的秋千,还有让人惊奇、繁杂、纵横交错的铁杆组成的攀高架。它们在我脑海中记忆犹新。甚至我还记得,有一次,秋千荡得太高,几乎就要超过那道铁杆(秋千荡得太远太高,链子松脱,我差点跌坐在地)。我一边回忆这些愉快的经历,一边走进校园,希望重温那些地方,填补、充实我的记忆。然而,攀高架看起来就像是一些钢管焊接而成的简单架子,秋千只是稍微高过头,我的梦想破灭了。更甚于此,我意识到,那个让人伤感的小操场已经在我的记忆中抹去。记忆中的伟大形象已经消失。看着闪闪发光的管子,被一代代人的手触摸得很光滑,包括我自己的手,我失去了珍藏在记忆中的那幅"画",我的记忆被日常生活取代。此后,我再也没去过那个操场,直到现在提到它,我才想起。记忆需要不断学习和再学习,因为它们不是仅仅聚集在一起的砖块和卡片。让人惊奇、美妙的第一次邂逅的记忆可能完全被意想不到,马马虎虎的旧地重游抹去。

每次,我到弗瑞克观看《圣方济各接受圣痕》回来时,我都会纠正记忆中的错误,作品再次浮现在我眼前,这幅画就像我在发高烧时梦中出现的形象。它似乎总在消退,却永远停留在那里。我能看到它,但似乎

---

① 爱德华·蒙克(Edward Munch,1863—1944),挪威人,表现主义画派的主要代表人物。作品多彰显线条和色彩的表现性,多表现爱情、死亡、疾病等题材。其代表作除本文提到的《呐喊》外,还有《病孩》《生命》《青春期的女孩》等诸多作品。

又不能，就像我的眼睛失去了焦点。有人期望看到他们多年前看过的画作，当他们观看时，他们再次确定生命中某些事不会改变，那些作品永远都是如此。但对我来说，每一次拜访都成为一次不愉快的经历，因为这些作品将我的记忆抹去。所以，我何不固守记忆，将原作抛到脑后？

如果我保存一个日记本，记录下我对这幅画的回忆，上面的内容会有什么变化呢？在我每次去看画时，都带上它，我记下日记在哪里出错，抹掉与事实不相吻合的记录。几年之后，也许这本日记只剩下空白。我的记忆没有一点是正确的，绘画作品本身和我记忆中的作品各行其道。

我没有这样的日记本，也许这样更好。去年冬天，间隔长达 5 年之后，当我再次看到《圣方济各接受圣痕》时，它似乎离我已经非常遥远，看起来无法接近。我就像一只被困在琥珀中，闪闪发光的蓝色甲壳虫。

## 渗水的岩石和怪异的色彩

从我第一次看到《圣方济各接受圣痕》到现在，30 多年过去了，就作品本身来说，画面并没有任何变化。作品仍然挂在墙壁正中央，位于左右两幅肖像画之间。左边是提香①的作品，是一位年轻人的肖像。他身着黑斑貂皮大衣，脸色发白，头上斜戴着红色毡帽，毡帽看起来就像是将几块剩料缝在一起。他外表看起来像个诗人，却粗俗不堪，戴着破烂的手套。《圣方济各接受圣痕》右边的肖像描绘的是提香的朋友皮耶罗·亚兰提诺，他是一位猎艳记者、花花公子，因其为妇女猎手和半职业男娼的身份而为人熟知。这是一幅毫无生机的绘画，色彩单调。皮耶罗表情迟钝，就像刚刚被平底锅打在脸上一样。

在《圣方济各接受圣痕》下方有两张椅子，上面覆盖着绿色的流苏边饰，看上去就像殡仪馆的古董。一件沾满灰尘的袍子，毫无生机地挂在

---

① 提香（Titian 1489？—1576），意大利文艺复兴盛期"威尼斯画派"主要画家。尤其善于运用绚烂的色彩表现画作激越的视觉效果，其代表作有《圣母升天》《乌尔比诺的维纳斯》等，有人将提香视为"现代油画之父"。

椅子之间。一盏巨大的悬臂吊灯，垂直悬挂在画面上方，灯泡上遮着金属罩，罩上覆盖了一层镀铜。作品由八只灯泡照亮，四只蓝色和四只白色，为了使画作上不出现白色和钴蓝色阴影，吊灯上必须间隔安装一排灯泡（在我最后一次参观时，其中的一盏白色灯泡已经坏了，在一片强光中留下了一块空白，不易察觉地使色彩微微倾向一点蓝色）。

　　该件作品描绘的人物是圣方济各，他身着僧侣长袍，抬头仰望天空，双脚赤裸（他的鞋和手杖在桌子旁边），被蓝灰色的岩石包围，就像置身于旋转汹涌的大海之中。这些岩石催人入睡，有的干涩起皱，有的就像融化的岩浆一样渗水。在圣者正上方，岩面断裂，溪水环绕着他，就像是他沉没于溪水之中。贝利尼也许想到了很早以前的一个传说，在故事中，圣方济各隐入悬崖，逃过了恶魔的追逐。根据这个故事，岩石就像一块块固体蜡——与图中水质般的石块极为相似。在作品上部，黄灰色的岩石形成的弧线与圣方济各摆出的姿势非常貌似，二者相互映衬。甚至连圣方济各衣服腰带处形成的褶皱在图中都得到呼应，表现为岩石裂缝中生长出的常春藤卷须。

　　画面色彩非常奇怪。有些岩石的颜色看起来像安全玻璃一样的蓝色，有的又像是玻璃瓶一样的蓝色，有的呈现出天蓝或偏冷的草绿。蓝色由上至下逐渐变深，一直延伸到圣方济各脚边。也许是因为傍晚阳光的反射在上面，圣者头顶上方的岩石是米黄色，呈现出黄灰色的光。当你沿着下面看时，黄灰色逐渐变为发光的米黄色，又变成一种偏深、发光的青绿色。圣·弗朗西斯站立在那里，看起来就像徜徉于一片刚刚消过毒的游泳池中，他渐渐地沉入深色的池底。

　　奇怪的是：画面上只有黄色和蓝色，没有介乎二者之间的绿色。任何画家都知道，即使加入少量蓝色颜料，也会使黄色变为淡绿色。不管怎样，贝利尼避免掉入此种常规，他的色彩由耀眼的铬黄变成一种让人入眠的蓝色，没有显露出一丝绿色。有的蓝色夹杂着棕色的斑点，点点散布，如尘土一样，枯萎的小草就像绒毛。但是，围绕圣方济各的绿色植物没有一种是正常的、健康的。在他右手边的无花果树，只有残损的树

桩。一般说来,树木的新枝都会呈现嫩绿色,但这里只有起皱的树皮。反射出一层黯淡、黄灰色的光。甚至连圣徒花园中的松树和燕尾草也呈现出奇怪的黑灰色。

更远一些的事物,色调较为普通,一只深灰色的骡子站在收割后的田野中,它脚下长满了苔藓和蕨类植物,但田野的大体色调仍是一种普遍所见的草绿色。在画面更远处,一位牧羊人赶着羊群穿过嫩黄色的草坪,远处山顶点缀着像棉球一样的树(这些树和画前椅子上流苏的绿色很相似,贝利尼的绿色美妙且富含意蕴,而椅子的绿色简直可称为恶俗,我才十几岁时,就非常讨厌它)。

## 如何描绘一次奇迹

显然,这里发生了某个奇迹,远方还是初夏的景色:意大利蔚蓝的天空,午后的阳光,清新温暖的空气。但背景已经陷入神秘的夜色之中,太阳似乎直射圣者,因为在他身后投下了浓黑的阴影,后面的格子棚架,手杖和桌下的脚踏板都笼罩在一层淡淡的投影中。稍微远一点的地方则没有任何阴影,幼树和野玫瑰笼罩在一片没有阴影的迷蒙之中。驴的身旁也没有影子,它身后的树什么影子也看不见。

圣方济各在仰视太阳吗?也许是这样,他的袍子因笼罩了一层深棕褐色而变成暖色,甚至连圣徒的眼中都有一丝微弱的黄色光线。一束蓝色的光,环绕他衣袍的帽缘,而且色彩渐渐变浅,就像有毒的烟雾。为什么阳光没有穿透圣者呢?圣方济各到底看到了什么?他的双眼凝视画面左上角,就在那个角落,云层变得边角锋利,呈现出黄灰色。一棵月桂树的树干弯成了怪异的形状,就像有人躲在树上。

年幼时,我常常认为画面左上方必然发生了某个奇迹,它出现在画框之外。我相信,圣徒必定经历了某种前所未有的经历,贝利尼知道自己无法描绘这一情景。观赏这幅画就像观看日食,就好像黑影投射到人行道上。我看到蓝灰色的岩石、圣徒惊奇而严肃的表情,异乎寻常的光

芒,但我无法看到圣方济各所看到的一切。

　　10 岁左右,我曾读到关于圣方济各受到启示、接受圣痕的故事,根据其中一个版本所讲述:当圣方济各正在沉思时,天空中突然出现一道令人目眩的光芒,照耀大地。圣方济各朝向那道光,被"圣痕"穿透,像耶稣被钉的手掌、双脚和受伤的右肋一样,圣徒身上也留下了类似的五处伤痕。因为作品的名称就是《圣方济各接受圣痕》,我找寻圣者身上的伤痕,最终,在圣徒手掌上发现了两处小伤疤。

　　作品主要是描绘圣方济各受到启示,接受圣痕的瞬间。却表现得尤为细致微妙,以至于让人不易发现它的真正意图,我们只有在画的最前端才看得到夜色(有的美术史家不管他们眼睛真正看到的,认为该作品本来就描绘的是夜景)。天空并未开裂,没有从天而降的天使;在圣方济各的伤口处也没有涌泉般的血流。我想,大多数到弗瑞克观看这件作品的人都会认为:作品是描绘圣徒祷告的场景。应该考虑的是:如果"接受圣痕"发生在夜晚,一束灿烂的光直射圣徒,远处的村民必定会飞奔而至。作品表现的是启示,却描绘得极其隐晦。只有少数几种动物能感受到:驴子竖起了耳朵,微微张开嘴巴,就像它本能地意识到奇迹发生。在圣方济各右手下方,一只野兔从洞中偷偷地向外窥视,机警地斜视外面所发生的一切,但作品并未显示出究竟发生了什么。画面更远处的左下方,在黑暗的山谷中,一只颈部呈赤褐色的小鸟伸长脖子,仰望天空,也许是想喝从岩缝中掉下来的水滴;也可能正在看着头顶上方发生的奇迹。而停在最远处的羊群,也转过头,看着圣方济各。描绘得最微妙的是:在羊群旁边,画家细致地描绘了一只小羊羔,它正好盯着圣方济各。

## 阿西西和埃色佳

　　当我第一次看到这件作品时,我就被它征服了。作品究竟如何展现奇迹? 贝利尼必定为绘制"身着长袍的圣者"这一想法困扰,而且,他使圣徒非正常流血达到最小限度。夜晚的天空被神圣的光芒照亮,这也使

画家感觉不安。故事发生在一个普通的傍晚,画家只在画面暗示了几处血斑,没有天使,也没有出现盛装的"情景剧"。取而代之的是:大地本身就是奇迹,因为万物都呈现出与原本状态不同的面貌,万物都带着神圣的色彩,岩石和树木几乎是非人间的,因此,相比之下,天空和圣徒就可以表现为普通状态。

记得,我因在圣徒手掌找到答案而感到满足,因此我能明白作品的真实内容。因为我并不是基督教徒,而且在当时我也没有学习艺术史的打算,我并不是特别在意故事的缘由,也不是特别在意启示、奇迹发生的出典。我喜欢作品神圣性的消解,喜欢贝利尼对每一处细节全神贯注地描绘。

纽约埃色佳是我成长的地方,是我的故居,房屋正对着森林和田野。我习惯观察植物,在贝利尼的画中,我认出多种植物和岩石。我家的屋檐上也爬满了葡萄藤,就像画中出现的那样。我家后面的树林中也有常青藤、掌叶铁线蕨和野玫瑰,就和贝利尼画中描绘的一样。我了解石灰岩的样子,明白在岩石黑色潮湿的裂缝中,一年四季水滴不断的感觉。我曾经翻爬过像画中出现的岩石,被陡峭的悬崖中长出的枯枝刮伤,也曾经陷进像贝利尼画中描绘的那些洞窟中,还被画中出现的那种长在悬崖顶部的小树丛绊倒。甚至连圣徒的居所看起来都很熟悉,因为我曾探查过同样的岩洞。潮湿的山洞空旷,在入口上方形成自然的横梁。山顶生长出斜斜的矮树丛,这是在我童年探险中了解的植物。贝利尼在画中也描绘了一些意大利特有的植物:纽约北部没有的无花果树、月桂,以及中世纪教堂等。但画中也出现了我们这里也有的动物:驴子、鹭鸟、兔子、羊群,以及像圣·弗朗西斯居住的那种可以游玩和藏身的山洞等。

当我还是个小孩时,曾因画中刻画的崎岖的山坡、岩石的裂缝、山洞和灌木丛而感到惊喜,为它们着迷。因为它们是大自然中被忽略的细节,没有谁会特意停下来欣赏它们。我喜欢没有人可以穿越的茂密灌木丛,没有人能够攀爬的光滑的山坡,长着结的藤蔓,在棕色的灌木丛中耀眼的红色野玫瑰。我知道,我们一旦走出公园,脱离明信片中出现的场

景,自然就是一堆乱麻,遍布着各种各样、平凡无奇的普通事物。我对贝利尼产生深深的同感,因为他观察自然极其细致、深刻,不但认识到植物是非对称的,还明白岩石不仅仅只有块状和球状。《圣方济各接受圣痕》展现了那些我熟知的事物:凹凸不平的石块,弯成奇怪曲线的树,脖子伸向天空的鸟,残破的云。作品的美在于:贝利尼不是像我那样仅仅是玩,或者做白日梦,画家在为发生的奇迹寻找佐证。如果我偶然遇到一块蓝灰色的岩石,也许会认为那是因为岩石中含铜,所以呈现出这种色彩。贝利尼画中的岩石呈蓝色,这是因为它们受到启示后出现的反应。圣徒脚边的小植物生长在岩石群中微小的低洼处,不仅仅是自然留下的遗物,也是神迹发生的见证者,它们沐浴在圣光中。《圣方济各接受圣痕》表现的是一个神圣的世界,其中的每一根树枝和荆棘都有其神圣价值。与贝利尼同时代的一个观者就曾经说过:他喜欢"徜徉在贝利尼的作品中",无需多言,对我来说也是如此。我喜欢画中的每一处微小、容易被忽略的细节,越是被人忽视的事物我越是喜欢。

我尤其留意那些从画面下方涌出来的植物(我很容易就能看到它们,因为它们正好与我的视线平行)。例如,圣徒脚边有四株植物,大部分画家会把它们画为四根茎上长出一束叶子,枝叶茂盛,形成美丽的圆圈。贝利尼从不满足这种老套的画法,左边的幼苗长在直立的梗上,最下面有一片小叶子,而顶部则有一片翻卷的树叶,无法知道究竟多少片,因为贝利尼将它们画成一片擦在另一片上、彼此相叠。第三株小苗真是体现出了大师的技巧,植物轻微摆动,分成两枝,枝丫上有三片蓝灰色树叶,而两条枝丫都像枯萎了,一枝伸向一边,另一枝长出随风飘荡的卷须,卷须尾部有一片向上、绿色的叶子。晃动的茎是摇晃的月桂树的回应,但比例太小,几乎不能注意到它(细小的树枝本身就成为微小的奇迹)。因这种近距离的观察,作品显得丰满,画面充满奇迹。每一片树叶都有一种抛光后呈现出的黑亮光泽;每一块石块都像覆盖了一层搪瓷。在画面稍远处的右上方,一棵植物垂下三根细小的卷须,那根细长的卷须看起来就像浅黄色的头发丝,上面还有四片精心描绘的叶子,卷须顶

部是初生的幼芽，它们如此微小，甚至在画面上都不能看到。

正是这些容易被忽视的地方吸引了我，它具有那种吸引我的魔力，让我关注一些被遗忘的细节。像所有名画一样，《圣方济各接受圣痕》改变了我观看真实风景的方式，我则更加专注于自然中那些岩石和云朵的形状，我观察到那些小得几乎无法看见的树，或者当茎分叉时，枝丫就像被轻轻地推向一边；我看到光线透过树叶，在树下投下斑驳的光影。我永远也不会以这样的方式描述画作，但绘画就是一本"无字圣经"：它教会我如何在森林地表最微小的一块中寻找意义，或者从不知名的石块中寻找最为昏暗的光泽。

## 艺术史的毒井

彼时是彼时，而现在是现在。现在，我几乎对《圣方济各接受圣痕》这件作品毫无感触。我能再次捕捉到一些我曾经面对画作的感受，但那种强烈的程度已经变得微弱，我也不再有以前那样坚定的看法。我曾经被画中描绘的那样神圣的世界惊呆，每一件普通事物都笼罩在神圣的光芒中。现在，我却无法感触到，我尽力回忆我所看到的，我回到弗瑞克收藏馆，反复观看，但《圣方济各接受圣痕》不再是让我超凡入圣的画作。我仍能看到贝利尼对画作的植物和岩石的精心刻画。有时，我还能依稀回忆起，大约在 30 年前，一个小男孩长久徘徊在作品前，但画中表现的奇迹逐渐溜走了。这是一幅美丽的画——当我写下"美丽"这个词，我知道在 30 年前，"美丽"这个词就困扰着我。我宁愿相信，"美丽"只是一个苍白的形容词，它适用于一座博物馆，而不适合描述一次奇迹。

我公正地将此责任归结于艺术史。几十年来，我阅读了大量有关贝利尼、关于绘画的书籍。我对《圣方济各接受圣痕》如此着迷，它成为我最终选择研究文艺复兴艺术的原因之一。然而，在我每一次学习到一些新的知识时，以前所感受到的那种美妙的经历就会减少一点。

　　使我梦想最终破灭的是艺术史家米勒德·迈斯①所著,篇幅不长的一本专著,书名为《弗瑞克藏品乔万尼·贝利尼的圣方济各》。迈斯的目的似乎是指正像我这样观画的人——我们只想观看画中的岩石和飞鸟。他想恢复作品最初的表达意图:他尽力阐明该件作品准确地表现了"启示"。圣徒直视天空,接受圣痕——从画面左上角云层中直射下来的光芒。迈斯的书中有一张那个位置的特写照片。你能从照片上看到:无数像针一样的光束从云中直射而下,直泻向圣徒的方向,它们像是金色的长针,散发出锋利的光芒。如迈斯所分析的那样:这些光束是启示之源,它们无踪无影地穿行于空中,变得美妙而锋利,穿透了圣徒的双脚、双手和侧胸;使圣徒的手掌出现点点血斑;瞬间,又刺穿了圣者的双脚。

　　我确信迈斯的解析是正确的,作者还列举了其他作品作为佐证,以说明贝利尼萌发了这样的想法:描绘一幅《圣方济各接受圣痕》,但不会在天空出现其他作品描绘的天使。在该画创作之前,贝利尼曾画过另一幅《圣方济各接受圣痕》,画中出现了一位小天使,隐藏在一处很难让人注意到的角落里;在另一幅《圣方济各接受圣痕》中,贝利尼在闪耀的天空中画了一个透明的天使,就像夜空中出现的日本式纸灯笼。显然,贝利尼尝试抛弃早期画家所使用的那种拙劣、机械的描绘方法——画中天使就如真人一样飘在空中;天使的手和脚与圣·弗朗西斯的手和脚用细线相连。甚至连乔托也沿用了这种方式,他用直尺画出这些线,以连点成线的方式将天使和圣徒连接在一起。一位从未想过"接受圣痕"这一问题的观者,通过乔托画出的线,也能想到圣痕是如何产生的:天使右手的线连接到圣徒的右手;天使左手的线连接到圣徒的左手,其他地方也是如此②。贝利尼希望他的观者专注于圣徒的狂喜,而不是奇迹发生的机械表现。因此,他省略了飞行的天使,而且,几乎消除了那些线。迈斯

①　米勒德·迈斯(Millard Meiss),美国艺术史家,师从著名美术史学家潘诺夫斯基。其最大贡献在于对14世纪后期意大利绘画持肯定的评价,改变传统对这一时期艺术的看法。
②　这里所指的作品应当是现藏于法国巴黎罗浮宫的《圣方济各接受圣痕》。该作是乔托中年时期的重要作品,也是意大利13世纪绘画的最高成就的代表之一。

认为:作品明显属于早期文艺复兴的宗教画,贝利尼想要表现自然也是神圣的,以此避开作品为一幅宗教画的局限。

刚开始观看时,我不想遵照迈斯的这些解释。我观察到圣徒脚边的阴影不是从黄色的云层中投射下来的,而是从我们左手边的某处投射到画中。圣徒不是直视云层,而是在仰望更高更远的地方。离圣·弗朗西斯稍远一点的小镇明显也不是处于夜景中,如果贝利尼知道自己所描绘内容的出处的话,故事发生的时间理应在夜晚。

当然,艺术史家回答了这一问题,他们认为贝利尼仅仅熟悉透视,因此画中的阴影稍微有点偏离。我们不应期望画家过分关注圣徒观看的方向,因为他集中于表现圣徒的内心状态。即使那异常明亮的夜色,也可以被归咎于贝利尼的经验不足所致。贝利尼在 15 世纪末期完成了该件作品,在那时,很少有艺术家尝试描绘夜景。也许,贝利尼要表达这样的想法:画中的小镇就是自然状态下黑夜中的风景。就如迈斯所论述的那样,除了牧羊人,其他一切都停止不动,因此作品看起来静止而安宁。

当只有十几岁时,我就读过迈斯的这本书,我满怀热情地回到画前,想印证作品是不是如迈斯书上所阐述的那样。在观看作品时,迈斯举的例子就出现在脑海中——包括贝利尼早期的作品,其他画家所作的《圣方济各接受圣痕》。我将它们与我看到的画作相比较,仔细观察画面出现的阴影,想弄清楚它们是否真的指向画面一角,我尽可能按照迈斯所讲的那样欣赏,而不考虑那些颜色到底表现的是白天还是夜晚。

我相信迈斯所论述的,现在仍旧相信(虽然有时我也怀疑贝利尼可能在画面上方空白处刻画了一个小天使,在那个方向,圣徒可以直接看到他。不幸的是:我不能那么肯定,因为画框上部已经被截掉,不知道画中失去了哪一部分)。

按照迈斯所说的欣赏画作非常有趣。多年以后我才明白,与此同时,这种方式也产生了副作用。迈斯认为:这件作品重点不在描绘风景,而是反映圣徒"接受圣痕"。它使我对风景的兴趣锐减,使我早年那种对《圣方济各接受圣痕》的热情消退。他想提醒读者记住:贝利尼不是在画

植物学或者动物学的插图。然而,实际上,在阐释过程中,迈斯为了寻找如其他作品中出现的圣徒和天使,却忽略了画中的风景。他非常重视这幅画,对其评价颇高,为其编写专著,但他对作品的崇敬只体现为探讨作品在绘画史中的地位。

绘画史知识削减了我们年轻时的激情。艺术史家和教师们并不担忧这些,他们认为历史知识修正了我们年轻时因热情而出现的错误,但事实并非如此。我从迈斯和其他人那里学到的知识使我忘记了自己的经历,取而代之的是另一种完全不同的理解,这不是一种知识纠正另一种知识,而是一种知识取代了我的赏画经验。历史知识使我观赏绘画时觉得无聊,它使我将注意力转向其他一些细节(证据、天使、文本以及其他各种混杂的事实)。最终,它们使我曾经感受到的那种情绪消失殆尽。就如我们所理解的,历史虽然纠正了错误的幻想,但它们拉远了我与自己喜欢的画作之间的距离。

《圣方济各接受圣痕》曾经属于我的幻想,现在,它成为视觉研究的对象;作品曾经深深地吸引了我,现在,它只是一幅吸引其他人的作品。在研究一件你喜欢的作品时,有很多可说的、可写的。历史知识也能引发个人感情,使它们与所作的关于绘画的判断保持一致。《圣方济各接受圣痕》描绘的是意大利接近拉维纳山的一处风景,而不是纽约北部埃色佳的景色,画家贝利尼也许从未想过要攀爬一道悬崖,或者钻进一个山洞。作品完成于文艺复兴某个具体的时间点,其灵感一方面来自贝利尼所欣赏的其他画作,同时也来自画家对现实世界的观察。

历史知识可以作为一种很好的矫正标准,作为一名艺术史学者,我觉得历史既有价值,又让人快乐。所学到的知识的确丰富了我的经验,使我了解到作品新的意义,但就其日积月累的影响而言,历史知识的增加反而减弱了我在观画时的热情。这些知识使强烈的感情变弱,使我们以冷静的态度理解画作,它将语言置于经验之上。然而,经验更有力,因为它是我们感受到的,而不是我们想象的,侧重语言的理解就消解了实际的经验。在学习、了解一件作品的同时,我们最初的经验慢慢被瓦解,

最早的记忆也逐渐消失。

曾经,《圣方济各接受圣痕》这幅画是属于个人的。对我来说,它具有特别的意义,即使我不能具体说明其意义究竟是什么。现在,我能确切地阐述一些关于它的知识,但我已经不能产生像以前那样的感触了。

## 历史知识是潜在的危害

因为它一旦开始腐蚀你对一幅画的感觉,它就不会停止。对我而言,这是由迈斯开始的。后来,我在攻读研究生时,阅读更多的书籍,每一本教材都带走我曾经有过的感受,将其转变为"知识"。最终,我阅读很多的书,认识到甚至连对于孤寂树林的感受,也并非我独有,而是从19世纪浪漫主义作家那里继承的,比如拉斯金等。我喜欢森林中的事物——荆棘、沼泽、寒冬斜射的阳光,这些都是浪漫主义诗歌和艺术批评中经常出现的事物。甚至,我常用"树林"而不用"森林",多用"山洞"而不用"洞穴",这些都是我在无意识中接受浪漫主义的结果,它们就是证据。也许贝利尼从未考虑过这一问题。我陷入困境,被迫承认我的这种自然崇拜只是浪漫主义的延续,我只是一个饱受浪漫主义自然观浸染的后代继承者。实际上,我所学习的对象,甚至要等到贝利尼死后三个世纪才出现。

迈斯在他书中的开篇就这样白纸黑字地阐明了他的观点:人们一度认为贝利尼的绘画除了是绚烂、神圣的风景外,别无其他,他们不想承认这样一个事实——这件作品描绘了一件具体的宗教事件,贝利尼精确地描绘出所发生的一切。

从我看过迈斯的书那一刻起,每当我想到儿时的经历,就感觉那是在自我盘问,是在判断我是否已经从19世纪自然主义的经历中成长起来(我没有,我仍然为黑色的山谷、晚秋季节的阳光,以及其他一些说不尽的浪漫主义"陈词滥调"而着迷)。在拜读了拉斯金的著作之后,我对浪漫主义了解得更多,受其熏陶,我慢慢长大。在阅读了迈斯的书之后,

我在观看贝利尼的作品时,首先想到的就是:最为重要的一点,作品是一幅基督启示画。现在,我已经无可救药地忘记了自己在第一次看到《圣方济各接受圣痕》时,就深深地为它着迷的原因。

历史知识让我曾经拥有的几重幻想破灭,以此作为沉重的代价,也能就《圣方济各接受圣痕》这件作品作长篇累牍的演讲,但我不再因它而深受感动。这是一个漫长、潜在的过程,我还依稀记得我被感动的情形,我能够回忆起一些,将其编撰成文,也能回忆过去,证明我对该作的痴迷。甚至,我还能回忆起我是怎样站立在画前,被震惊,不能动弹,也许我的双眼已经饱含热泪。我能回忆起所有的一切,也能说服我自己什么都没有失去,但这只是艺术史家错误的自我安慰,实际上,我失去的无法计算。正如莎士比亚所说的,历史使"生动强烈的反应变为一片空白"。它让世界笼罩在一层面纱之中,经过一段时间之后,我们的眼睛适应了透过薄纱看到的一切,我们还以为世界本就如此。

同样的情形也发生在其他打动我的作品中,与在此描述的一切相似。令我感到遗憾的是:我所了解到的《圣方济各接受圣痕》仍在弗瑞克,但我曾经萌发的那种强烈的心灵悸动,那种几乎无法形容的感情早已消逝。真希望我能倒转时钟,重新回到我惊奇地站立在画前的日子,迷醉于无以言表的想法中。现在,世界变得沉默、无聊,充斥着无足轻重的言语。而在以前,画中的那些树叶简直具有魔力,树叶上面还笼罩着让人难以置信的明亮而冷峻的蓝色,妙不可言,它让观者都感到畏畏缩缩。

# 第六章　无泪的象牙塔

阿波罗多洛斯早先就一直在啜泣,这时伤心得失声号哭,害得我们大家都撑不住了。只有苏格拉底本人不动声色。

他说:"你们这伙人真没道理! 这是什么行为啊! 我把女人都打发出去,就是为了不让她们做出这等荒谬的事来。因为我听说,人最好是在安静中死。你们要安静,要勇敢。"

我们听了很惭愧,忙止住眼泪。他走着走着,后来说腿重了,就脸朝天躺下,因为陪侍他的人叫他这样躺着。掌管毒药的那人双手按住他,过了一会儿又观察他的脚和腿,然后又使劲捏他的脚,问有没有感觉,他说"没有";然后又捏他的大腿,一路捏上去,让我们知道他正渐渐僵冷。

<div align="right">——柏拉图,《斐多篇》</div>

因此,我说人应该自我克制,不宜笑得太过,或者流下过多的眼泪,而且还要劝导他们的邻居也应当如此:人们应该收敛那毫无节制的悲伤或者欢愉,尽量表现出更加得体的言行举止。

<div align="right">——柏拉图,《法律篇》</div>

## 无法因《圣方济各接受圣痕》而流泪

我不会因为《圣方济各接受圣痕》或是其他的画作而哭泣,我可以被归类为不流眼泪的人。和其他艺术史家一样,我为自己所研究的作品着迷,但它们不会再搅乱我内心的平静。若一幅画能使观看者兴味盎然、激情洋溢,这是非常美妙的事。当我观看一幅画时,它并不会带来任何风险,虽然画作扰乱我的内心平衡,或者改变我的思维方式,或者改变对自我的认识。我觉得,观看绘画既不是冒险,也不会对观者带来危险。

我对绘画的反应变得迟钝是一个缓慢的过程。原因之一是:随着我渐渐长大,我疏远了在年幼时深爱的那些作品。我想,每个人随着年龄的增长都会变得愈加谨慎。而我逐渐倾向于远离与绘画作品的直接接触,而与书本的关系变得更为密切。现在,我在打算欣赏一件著名作品之前,我会做大量准备工作,就像一位外交官为了参加一次峰会而精心做好各方面的准备。我了解一些关于这件作品的背景知识,做一些笔记。这种做法通常很有效果,当面对作品时,我的脑中已经装备了各种想法和问题,我得到更加丰富的观画经历,甚于我没有任何提前准备。然而,每次这样的欣赏都会付出些微、痛苦的代价。从书中获取的每一个观点都像一味安定剂,使我们对画作的激情减弱,我根据一些粗略的知识就能轻易地看懂作品。曾经,在我和《圣方济各接受圣痕》之间除了一两尺的空间距离外,别无其他隔膜;而现在,我看它就像透过图书馆书架之间的空隙斜视一眼,穿越书本之墙,我又回到原来的位置,仍旧面对那幅我尽力观看的画作。

预习是学者根深蒂固的习性,身为一名艺术史家,我也是如此。对我来说,这也许是一种尤为致命的病症。然而,对于每个学习绘画史知识的人来说,这都是一样,每个历史事实都蒙蔽了观画的第一印象。任何人只要看一眼博物馆的标签,或者翻看一本艺术史书籍,他就会逐渐减少被所看作品真正感动的能力。我不否认历史知识为观看作

品开辟了新的道路，它们使作品更有深度、更加丰富，使那些陌生的作品被人熟悉，更有意义。但是，它同样也改变了观者和作品之间的关系，将观看变为一种无形的折磨，你必须尽力搜寻博物馆标签或者导游册上所讲的内容，如果幸运的话，你能从画中看得更多。然而，一旦你的头脑中充满了各种各样迷人却琐碎的信息，要超越博物馆标签文字、有声解说器或者展览目录所说的知识，想从画中看到更多内容就变得困难。

在大学课堂上，艺术史教师常常告诫学生用自己的眼睛去欣赏，不要太依赖书本。依赖书本的确非常危险，这种做法还掩盖了一个不易察觉的问题：堆积的信息让我们无法真正地感受绘画作品。一步一步，艺术史悄无声息地将一幅画拥有的动人、内在的力量消退，将其转化为一次学术争辩的话题。一件让人惊奇、赞叹、具有使人入眠效果的作品变成了智力竞猜的一道题目；或是一次宴会上的无聊谈资；或者变成一位目光短浅的学者展示技能的物品。我仍对贝利尼的《圣方济各接受圣痕》怀有浓厚兴趣，但它不再频繁出现在我梦中；不再时刻萦绕于我心中；或者在我散步时，不再会突然想到它，它在我的生命中不再重要，只和我的工作和研究有关。

学习会消解情感吗？很多绘画研究者都满足于阅读书本，用他们所学的知识辅助欣赏。对他们来说，阅读对加深赏画经验是有帮助的。这些学者认为：如果你知道的越多，你在参观博物馆时才会得到的越多，若没有这些知识，你只能对看到的画作胡乱猜测，你的猜测可能完全错误；也可能将艺术家真实的创作意图简单化。很多历史学家、社会学家和哲学家都同意这一观点。艺术史家欧文·潘诺夫斯基认为我们观画时需要一定的"文化装备"①。他的这种说法使我想到：我们在去博物馆时也

---

① 欧文·潘诺夫斯基(Erwin Panofsky)，德国籍美国艺术史家，以"图像学"方法研究艺术，贡献巨大，《图像学研究》《作为"象征形式"的透视》都是他治史方法的最佳例证，其方法在美国曾经引发多年的讨论。潘诺夫斯基在美国训练出的学生包括米勒德·迈斯、弗雷德里克·哈特、迈耶·夏皮罗，他们均为"二战"之后美国的著名美术史家。

要带着沉甸甸的箱子,里面塞满了各种沉重的"精英文化"。社会学家皮埃尔·布尔迪厄认为我们观画需要"文化权限",如果没有它,我们就无法理解最为珍贵、最有价值的艺术品(我不理解布迪欧所谓的"文化权限"指的什么,因为他既反对学院式的艺术史,同时对毫无文化基础的欣赏也持怀疑态度)。任何一位文化守护者,从赫希到艾伦·布罗姆,他们都鼓吹观看绘画之前应该具备必要的知识。他们认为,文化是复杂的,包含各种各样的观点,如果你不熟悉的话,就无法理解画作。如果你没有事先了解《蒙娜丽莎》,要欣赏这件作品就同猜想"电子"是什么物体一样。

对于这一问题,不同观点的学者各执一端。另一部分人赞同没有知识预备,以直接、"无知"的经验欣赏绘画。例如,哲学家杜卡斯曾说过:"当艺术史学家带着他们的'文化装备'观看时,无论如何,他们都不能真正体会、了解正在观看的作品。"他们看到的只是作品辅助的、偶然的品质,比如作品材质、尺寸大小、委托人姓名等。杜卡斯认为,像"艺术家生卒"这样的历史知识并不是最重要的,即使这些知识有的貌似有用。我并不在意他们的这种论争,因为他们所谓的"美学"实际将作品的真正意义与作品的附加意义分割、肢解。我不想将"观画流泪"从绘画的历史语境中分开。在本书中,我的立场和两位哲学家相似——约翰·杜威[1]和科林伍德,他们相信任何人都不能完全欣赏、理解一件作品,每个人的反应都只是作品所含意义的一部分,是片面的;而每一种情绪的产生都伴随着其他想法。如果的确如此,我们怎么能说某人的体会荒诞不经,而某人的体会又合情合理呢?

这也是长久以来争论不休的话题,就像哲学家关于哭泣的不同观点和理论一样。我将暂时不再谈论这一话题,因为它对我研究的问题毫无帮助。二者之间的分界完全不同,即对一幅画一无所知和知之甚多,对

---

[1] 约翰·杜威(John Dewey, 1859—1952),美国著名的教育学家、心理学家和实用主义哲学的创始人之一,是20世纪对东西方文化影响最大的人物。

画作的感触强烈和毫无感触，当然，它们也有重合之处。显然，所有的学者都可以被归结到无泪的阵营。对我来说，学识的确泯灭了我对画作的感触。然而，我也收到一些观者的来信，他们对绘画知识了解甚多，但他们观赏绘画时仍旧哭了。

同样，我也回避由布尔迪厄、赫许、布鲁姆以及其他一些学者提出的问题，因为很多加入论辩的研究者主要兴趣在于辩护、提升文化。他们希望培植出有教养的观众，使下一代观者经历、感受他们所感受到的相同文化和历史。他们相信：只要人们继续在名作的标准中发现价值，文化就会呈现出良好的发展状态。他们认为历史极其重要，因为如果每个人只是观看，没有人进行研究的话，一直持续的关于艺术的谈话就会中断。在此，我直截了当地表达了自己的观点，因为我所感兴趣的绘画与公众或官方所认同的"文化"有所不同。我留意那些静静站立在画前的观者，他们确实能够为我们这些教授艺术史的人提供一些有关绘画的意见。但我并不在意他们选择哪些作品作为欣赏对象，至于我们的下一代要接受怎样的艺术教育，或者博物馆能否继续受到欢迎，都不是我所关注的话题。

## 观者和教授是否能够相互交谈？

例如，想必艺术史家大卫·鲁宾对那位在萨金特的《爱德华·布特的女儿们》前哭泣的妇女有话可说。至少，他们在观看同一件作品，作品似乎表现了某种"空"。然而，我们很难猜测到这位妇女究竟有什么故事，如果真有某个故事的话，它对鲁宾又会有什么帮助呢？他会在下一篇文章中将其加入吗？我从未遇到米勒德·迈斯，那一位以贝利尼的《圣方济各接受圣痕》为题撰写文章的艺术史家，也许，在我刚刚观看那件作品时，他就已经离开了弗瑞克。我想我们最好不要见面，如果真的有机会相见，即使我讲述了我所感受到的一切，迈斯也未必会对我所说的感兴趣，或者感到惊讶。

有些人因为欣赏《蒙娜丽莎》而流泪,有些艺术史家则用毕生精力研究这幅画。问题是:落泪的人会将他的经历讲给一位绘画研究者听吗?也许情况会向相反的方向发展:那位哭泣的观者可能会去听艺术史学家的讲座,最终,哭泣的人将从冷静思考的学者那里学到一些知识。如果双方能够相互理解的话,情况可能会如此。然而,根据我的经验,那些对绘画产生强烈心理反应的观者根本不在乎艺术史家所讲的,反之亦然。艺术史家编写的著作与我的来信者所讲述的故事各不相同,二者之间似乎永远也存在着无法逾越的鸿沟。

我是不是根本不该写这本书?我曾拜访或者写信给国内或者国际知名的艺术史家,将其作为我研究的一部分。我想收到更多来信,就我发表在报纸上和网上那些信息听取他们的意见。我征询那些精通绘画的研究者的观点;我询问那些艺术史家是否因一幅画而哭过?我还询问他们这个问题:在观画哭泣时获得的"知识"与通过学习获得的知识是否有某种联系?绝大多数学者的回答都毫不含糊、直截了当——哭泣不是这门学科的一部分,它对研究毫无价值。越是著名的艺术史家,他或她面对绘画哭泣的可能性越小,基于这项较为随意的调查,我能下这样的结论:无泪是一位学者的标准。

大部分艺术史家根本就不在意哭泣这一问题。例如,有人告知我:哭泣已经过时了,它属于浪漫主义,不适于 20 世纪的艺术;也有人告知我:严肃的观者最好不要哭,不管何种情形,绝大多数艺术家并不期望公众看到画作而哭;也有人警告我:一本讨论哭泣的书对艺术史毫无贡献。一位艺术史家警告我:"因为它,哈佛的大门将永远为你紧闭。"他又补充了一句:"当然,这种研究没有什么意义。"这位艺术史家还提出了我在本书第一章就在思考的问题:哭泣是个人行为,与其他事件没有联系,不可交流,具有误导性,而且显得无知(一言蔽之,也就是说,我的大部分来信者都很友善)。有人甚至讲出为什么不该写这本书的理由,来信如此开始:哭泣对于我们理解一件作品毫无意义。有几个人指出,如果哭与作品确有某种联系的话,那么,除非我自己曾有在一幅画前哭泣的经历,否

则我不该写这本书。

那些艺术史家当然让人颇为生气，他们友善地奉劝我不要继续这一课题。但是，他们也是促使我继续的动力。我决定继续我的研究，我固执地认为，我肯定为这本书找到了合适的讨论话题，因为，几乎没有人想要谈论哭泣，这一话题不但没有清楚的定义，更没有可以广泛征用的文献资料。也许我没有撰写的资格：哭泣这一论题是非专业的，它令人感到尴尬、"女子气"、不可靠、缺乏条理、过于私密，在很大程度上无法解释。而且，从哲学角度讲，它值得怀疑；从历史角度看，它已经过时。还有什么主题比这更具有吸引力呢？很明显，绘画作品中肯定有什么特质是超乎我们的预期。

在所有反对意见中，最令我感到尴尬的是：面对我自己都没有在画前哭过这一质问时，我该怎么回答（或者，我不记得自己是否哭过）。也许，这本书撰写到结尾时，它看起来就像一个从未登上一艘船的游客编写的航海历险记：虽然内容准确，却干瘪无味。然而，缺乏眼泪使我保持好奇心，也使我对那些曾经观画哭过的来信者更具同情。曾经，我面对画作几乎落泪，明白一幅画包含的力量；现在，我因为自己的反应如此淡漠而感到心烦。然而，相反的情况也使我感到尴尬，如果我哭了，如果我是那种经常哭泣的人，那么，这本书就会变为一本个人色彩浓厚的回忆录。我在数十年前观看贝利尼的作品时产生的那种陶醉和迷惑的经历，有助于我站在最痴迷的来信者和最无礼、冷酷的怀疑者之间，来探讨这一话题。

一个人对于自己不曾感受到的情感究竟能了解到怎样的程度？说实在的，这种理解最终是有限的。至少，我曾经较为接近这种感受，如果我从未被一件作品震撼过，我想我不会想到写这本书。对读者来说也是如此，如果你从未被一件作品感动过，我希望你能在本书发现某些故事，从而能让你更加接近作品。但是，如果你是那些劝我不要继续编写这本书的人，你的兴趣在于学识，而不是心灵的感悟，那么，我想你读的书可能已经太多了，有些事是学不会的。

## 严肃学者的来信

观画不会流泪的人包括很多种。在艺术史家中,有人认为缺乏感触并不是什么严重的缺失。一位学者,我很早就拜读过他的论著,他写给我一封"彬彬有礼"的信,不愿分享他的观画经历。他写道:"亲爱的埃尔金斯先生,你下一个关于'尼俄柏综合征'①(较之艺术史家因他们所看到的作品感动至泪)的课题似乎更有意思……对我自己而言,即使被认为带有冷酷的,没有感触的天性这种危险,我对你这一课题也没有任何期待。"他以略带嘲讽的语气写下来信的结尾——"致以热情的问候"。

在所有的通信和交流中,这是一封特殊的来信,这封信表达得尤为谨慎(应当注意的是:来信者并未表明自己绝对没有哭过),但它很适合这种模式:艺术史家总是刻意回避哭泣这一话题,并且对此表达些许遗憾。的确,这位艺术史家的歉意如此做作,让我们感觉他似乎对自己"冷酷的,没有感触的天性"感到骄傲。另一位非常著名的艺术史家,他在一个括号中回答了我的问题,就像这样:"(答案是:没有)。"另外还有一位艺术史家告诉我,在我问她之前,她从未想过这一问题。显然,她觉得我问的是别人,不是她本人。

有些来信和交谈让我感到厌恶。有些人的回答如此自信,他们以一种冷淡、漠不关心的态度回应我,就像我在随意地询问他们:"现在几点?""明天的天气怎样?"如果有人疑惑为什么他们观画时没有哭是一回事;但是,当提到哭泣这一话题时,这些人的反应如此冷淡,又另当别论了。他们自然地装作我在问其他人,这种傲慢的态度让我担心——如果你没有产生过强烈的感触,你怎么知道在苍白的理论之外,作品还包含有什么?

---

① 尼俄柏(Niobe)是希腊神话人物,她以多子为傲,但她的孩子全部被人杀害,尼俄柏从此以泪洗面,直到化为顽石。

恩斯特·贡布里希①是 20 世纪下半叶最为著名的艺术史家,他寄给我一封长长的来信,讲述其他人观画时哭泣的经历(缩略的信件收录在本书附录中)。他自己没有在画前哭过。贡布里希在信中写道:"我想,你必须推翻达·芬奇《比较论》这篇文章中的观点。"他引用了达·芬奇这篇文章:"画家因感触绘画而发笑,但不会哭,因为眼泪比微笑更容易搅乱人的内心感受。"贡布里希附加说明,他从未在一幅画前哭泣或者笑过。他告诉我有关他朋友的一个故事,画家奥斯卡·科科施卡②曾经在观看汉斯·梅姆林的作品时哭了。梅姆林在画中描绘的是一双浸在水中,赤裸的双脚(关于科科施卡的故事很有意思,因为他是一个四肢强壮,手脚粗大的画家。而且,在他晚年时期的作品中,画中人物通常都有尺寸超乎常人的手和脚)。我能想象得到这样的场景:科科施卡俯身观看梅姆林的画时,为那双刻画细致、赤裸的圣·克里斯托夫浸在水中的双脚而哭。

在我收到贡布里希的来信后,我差点就放弃写作这部书的计划了。20 世纪最著名的艺术史家从未因为观画而哭过,他还引用了达·芬奇的观点作为证明,这位美术史上最为著名的画家,他认为观者因一幅画而哭是不可能的,我还有什么可说的呢? 除非那些观赏者有点不正常,否则,他们怎么会因画而哭呢?

幸好,贡布里希的来信不止于此,来信还讲述了其他问题,尤其提到了达·芬奇的例子。达·芬奇并不看重哭泣,他与同时代、同地区的其他艺术家享有这一共同观点。我想:这不是巧合,贡布里希受训成为一名意大利文艺复兴艺术的专家(我也是)。任何一位历史学家都看重他们所研究的那一段时期的历史价值,或者对他们特别感兴趣的时期更为

---

① 恩斯特·贡布里希(Ernst Gombrich),西方 20 世纪著名艺术史学家之一。尤其是对文艺复兴时期艺术的阐述,堪称最为深入的研究。他有许多世界闻名的著作,其中《艺术的故事》《秩序感》《艺术与错觉》《图像与眼睛》等著作都有中译本。
② 奥斯卡·科科施卡(Oskar Kokoschka),奥地利人,20 世纪表现主义艺术家。其作品色彩耀眼、画风狂放,挥洒自由,表达了强烈的内在精神,代表作有《风中的新娘》《自画像》《泰晤士河》等。

投入。与这一时期之前或之后相比而言,意大利文艺复兴更注重枯燥的理论思考。虽然这是一种并不严密的概括,但在某种程度上反映了当时的实际情况。在其他地区或其他时期,哭泣都被重视,被视为正常现象。至少,贡布里希的朋友科科施卡曾经在画作前哭过一次。因此,尽管达·芬奇是西方最为著名的画家之一,但他不能代表其后几个世纪的情况;纵然贡布里希是最为著名的艺术史家之一,他所作的判断与他所接受的教育背景并非不相关。

贡布里希曾经说过:他即使在编写一本谈论漫画的书时几乎都没有笑过,更不要说开怀大笑。我完全赞同他的说法,很有可能,他在写一部关于漫画的书时没有笑过;同样,编写一本关于哭泣的书,作者本人从未哭过,这也是可能的。毕竟,我现在正是如此。但是,贡布里希的这种结论使我想到,以这种方式完成的书是不是有所欠缺?从我个人的角度而言,这是一个非常严重的问题,如果贡布里希在写作有关漫画的书时他笑了,哪怕只有一次,他的书会有什么不同的面貌呢?如果其他艺术史家哭了,即使只有一次,他们所完成的著作又会有什么不同呢?

毋庸置疑,即使你近乎无泪,艺术史这一职业并不是完全不涉及任何感情的。有的艺术史家习惯对他们所研究的作品形成强烈的依恋,考虑到各个时代的情感变化,强硬的、无泪的反应当然比哭泣更容易让人接受。有人告诉我:他们几乎被一些作品感动落泪,在此我不想对这些来信讨论太多,因为我想坚持"真实的眼泪"这一标准(就如我在前文讲过的,如果我的态度很随意,没有任何标准的话,恐怕每一个喜欢绘画的人都会蜂拥而至,告诉我他们曾经被深深地感动过)。然而,显然有些人在欣赏时虽然并未流泪,却遭遇到极端强烈的个人经验——比如"雷电所击"的感觉,至于其他一些反应,我将在后文提及。哲学家理查德·沃尔海姆告诉我,他曾经面对艺术品而颤栗,但他从来没有哭过。多年来,我也目睹一些艺术史家或艺术批评家在某些作品前变得激动不已,他们踱来踱去、指手画脚,被内心的兴奋或者迷醉征服。我的一位老师——芭芭拉·斯坦福德,她极容易因她看到的作品变得情绪高涨,投入到画

中。像她这样快乐、真挚的艺术史家只有很少的一部分，他们明显能被艺术品打动：作品包含某种能控制他们的力量，使他们就像"着了火"一样（正如柏拉图所讲的那样）。我知道一些极富激情、全心投入、热情洋溢的艺术史家，他们深深地被作品吸引，虽然我并不嫉妒他们这种近乎痴狂的状态，但我还是想知道：假如你从来没有哭过，而你却说对绘画非常着迷、非常热情，这到底意味着什么呢？

总计来看，我大约和 30 多位艺术史家交谈过或者通过信，在收到所有来信后，其中有 7 位艺术史家承认他们曾在画前哭过，而只有两位愿意告知他们的经历；30 位中有 11 位表示尽管他们没有哭，但他们的确对绘画产生过非常强烈的感触（他们似乎都很怕羞，处事谨慎，其中一位在信里写道，他没有哭过，因为他认为强烈的情绪反应并不适合艺术史，在此，我就不提他的姓名了）。

根据粗略的统计，我敢肯定地说，在我们艺术史这一行业中，大约有百分之一的人曾经被某件作品感动至落泪；另外有百分之十的人情绪受到感染；而其余的人就是所谓的"专家"——带有贬抑意味的"专家"了。

## 苦行主义者

我和艺术史家以及其他的学者就"观画哭泣"这一话题交谈过，但我得出的结论也适于任何从知识角度观赏绘画的人。我斗胆提出一个猜测：基于我对各行业进行的非科学调查，大部分人对绘画感受贫乏却不以为然。事实上，有的人根本就不相信观赏画时的强烈情感反应，他们尽力使自己不被控制，而对那些被深受感动的人斜目视之。对他们来说，眼睛只是获取知识的器官，为他们审视世界而生；头脑的作用是使他们尽力控制情绪，使他们理智行事。尼采称这些人为"苦行主义者"，曾对他们作出美妙精彩的论述。对这些人而言，虽然欣赏艺术的目的是得到某种感受，但这种感受必须被严格控制，不能任由感情泛滥，失去控制。"苦行主义"有其好处：它保持一种评判的距离，站在一种冷静、客观

的立场,对于任何谨慎的评价来说,这一点都是本质的要求。但"苦行主义者"忘记了,除了观看之外,眼睛也是流泪的器官;除了思考以外,心智的功能还包含让人陷入迷惑,或是引发无法解释的激情风暴。

对于"投入观看"这回事,苦行主义者是"原教旨主义者"①。他们不想产生强烈的感受,而且他们还有一套僵化、顽固的歪理,认为这种感情对他们有害。马克·吐温是他们当中激进的一员,至少在游览米兰时,他表现出的态度就是如此。苦行主义者与另一群更为有趣的人相关,我将他们称为"愁苦的苦行主义者",这些人从来没有哭过,却萌发哭泣的想法,甚至,他们想哭却哭不出来。

艺术史家罗伯特·罗森布拉姆寄给我一封信,直截了当地讲出自己对绘画的各种反应,他写道:"在心灵找寻后,我必须承认,不像狄德罗,我的泪腺从未为一件艺术品打开过。"(在我寄给他的信中,曾提到18世纪的批评家丹尼斯·狄德罗,他富含激情的艺术评判曾是那个时代的滋补品)他补充道:"一方面,如果你对观画时的生理反应感兴趣的话,我倒是真的有所反应——呼吸急促、惊讶等。我能体会到仍称作'美'的感觉,或者体会到艺术中的某种魔力。"他列举了几件令他惊叹的艺术品,但又注明他再没有第二次或者第三次产生这种感觉,"有些悲哀,但仅仅是一点点"。"在每一个例子中,我都是在第一眼看到作品时产生反应,到了第二次,我的内心就已经固若金汤。我怀疑,现代的这些观画者身着太重的盔甲,尤其是我们这些艺术史家,感谢你建议我们卸下一些"。

"我的内心就已经固若金汤。"这句话多么有力啊!当然,在《圣方济各接受圣痕》的案例中,因为历史知识的积累,使我在这幅画前能保持稳定的情绪也证明了这句话。这门学科好像为我们提供了一种由知识构造的盔甲,使我们安全、舒适地观画。这种说法有些好笑,却有点可悲。学者在博物馆中踱来踱去,穿着一身沉重的盔甲,从面罩的孔洞中窥视

---

① "原教旨主义者"(fundamentalist),严格遵守基督教《圣经》的人,他们认为《圣经》内容翔实无误,应该构成宗教理论和实践的基础。

那些作品，内心惴惴不安，担心会与微小的眼泪作斗争。

罗森布拉姆并不害怕哭泣，他也并不鄙视流泪，这是变为"愁苦的苦行主义者"的第一步。就像在罗斯柯教堂留名册中，那位没有留下姓名的先生所写的"我希望我能哭"！少数几位艺术史家写信给我，表达了对他们从未在一幅画前哭过这一事实感到不悦。其中有一位艺术史家非常羡慕那些坦然面对绘画的观者。另一位则写道，在一幅画前哭泣，应该是"一个人能够拥有的一次最美好的经历"，因为这样可以"使你免于找一位医生或者一名精神病专家"。这位来信者还认为：人们"在欣赏一幅画时，应该敞开心扉，打开心智，不要畏缩不前。当你在看画时，你倾听他人所谈论的，大部分仅仅是'哦，真是美极了'！或者他们只是讨论作品的细节；或者尽力找出画中描绘的事物有何象征意义；或者作品采用何种技法完成。但是，如果就欣赏画作本身而言，不要限制你自己，也许你会为美丽的作品而震惊，它打破了所有的内心束缚，将画作和观者之间所有的隔阂都拆散——甚至是'内心的墙'。这样，画家和观者相互融合、交流，他们连在一起，就像连体双胞胎一样"。

令人悲哀的是这位来信者却无法哭泣，她总结道："我自己有一个希望，在看到一些特别的作品时，我也会哭，哪怕只有一次，但我不能。当我去画廊或者博物馆时，因周围成群的其他人而感到厌烦，我讨厌和他人一起分享那些妙不可言的画作，当很多人围观一件作品时，我很难和作品保持近距离，产生一种亲近感。"她曾经在观看维米尔的《倒牛奶的女仆》时，流下了"无泪之泪"，这是一个有趣的词组——"无泪之泪"，我也不知道它到底是什么意思。这位写信者的情况与我和罗森布拉姆的感受完全不同。但是，无论是我在观看贝利尼画作前强烈而迷惑的反应，还是罗森布拉姆那种被画摄取的感觉，还有这位女士的"无泪之泪"都具有某些相似的特征：这三种反应都可能引发眼泪。那位女士的来信尤为悲伤，因为她竭力想要哭，她挚爱绘画，她也相信哭泣，而且确实在日出或者日落之时哭泣，但她不能找到有足够长的时间，让她专注于绘画，使作品发挥感动她的效力。

某天,如果我再次收到这位女士的来信,告诉我最终在一幅画前潸然泪下,我不会太惊奇。对她来说,仅仅需要找到一个合适的地方;对罗森布拉姆来说,我也希望情况如此;对我来说,如果我想面对《圣方济各接受圣痕》而哭,需要的不是摆脱喧闹的人群,而是暂时脱离繁重的知识,我必须学会忘记所学的一切。我无法预测情况会怎样,也许要等到垂暮之年,当我不再为任何知识牵绊之时,在那时,也许我就能记起为何在年幼时被深深地感动。然而,等到那时,我已经不再是现在的我了,许多关于艺术的故事也将变为陈年往事。

## 一门学科的愤世理论

那位流下"无泪之泪"的女士尚有希望,但和我交谈过的大部分人已经无药可救。他们(我也一样)面对的问题是:远离眼泪到底意味着什么? 我曾与另一位艺术史家互相通信,交换经验,她和我有过相同的感受,她认为,如果她真的在画前哭过,这的确是一件幸运的事。她在信中写道:"艺术史家承认自己在画前哭泣会觉得很尴尬,很早以前,我的导师曾经向我透露他在画前哭过。那是他第一次在维也纳看到布鲁盖尔博物馆的作品时,整个场景都让他震惊,因为他看到收藏这些作品的博物馆外面仍旧硝烟弥漫。那时我们在讨论为什么艺术史家从不'公开表示'自己对某种'特质'的喜好,他告诉我,现在,为什么我们还是如此? 原因在于:艺术史几乎都是男性操纵,它却是看似可疑'女性化'的一门学科,因此,它必须看起来强悍。艺术史作为一门'软'学科和研究领域,它要尽量让人看起来比较'客观',才具有'科学性'。'我太喜欢那件作品了,忍不住因它而落泪'! 这样的语言会让人听起来像艺术批评? 然而,果真要如此看问题的话,我们是不是太道貌岸然了?"

特别是美国文化传统,任何人都不愿承认哭泣,学者更是尽量有所保留,很少坦白自己的私事。从各个角度讲,艺术史都是一门"女性化"的学科,它是一门灵活的学科,吸引了很高比例的女性学生。当然,男性

艺术史家有时不得不承受痛苦,将研究变得"男性"合法化。更重要的是:虽然艺术史家不想和艺术批评家混为一谈(这将使这一学科显得更"软",更没有"学术性"),但哭泣听起来太主观,太让人怀疑,太接近艺术批评。

按照美国传统,艺术史被视为一门"软"学科,据说这是一门最为"简单"的学术领域。这一点就足以解释我的通信者所描述的现象。当然,还有其他原因,但很多人不愿接受。例如,我怀疑,并非所有的艺术史家在生活中具有敏锐的感受力,他们通常只研究文本或者语汇,他们只对这一职业的外在活动感兴趣,比如出席研讨会、教学、获取好的工作,更不用说其他了。证据就在这一领域内部,艺术史专业的学生被训练为感情冷漠、没有激情的人,他们避免对画作品质做任何判断。而且,这一领域还吸引了一些感觉相对迟钝的人。

在我交谈过的 30 多位艺术史家中,只有 7 个承认自己在画前哭过,好几千人看了我的问卷之后杳无音信。就如社会学家所说的,学术界的反应比例异乎寻常的低。占有压倒性比例的多数人从未哭过,他们也不希望如此。我该怎么解释这一现实呢?除非我承认很多人变成专业人士后,反而对很多事都不能产生强烈的感触。学院中已经充斥着这样的哲学家:他们熟知诸如"移情反应"、哭泣和强烈感情以及"催泪经历"这些理论(这是一位特别严肃的来信者讲的)。学院不乏那些安于自己"冷酷的、没有感触的天性"的学者。我想,缺乏强烈感情变得正常,很多学者一辈子没有感受到这种情感,他们依旧过着感觉迟钝的生活。

艺术史家培养出来的学生,不可避免地也会理所当然如此认识——哭泣不值得研究,是个尴尬的问题,与学术研究不相关,它是那些新手、外行才会关注的问题。讨论"观画哭泣"是违规、不成熟的标志。单从这点来说,艺术史家就是尼采所说的"苦行主义者",他们不愿深入感受画作,他们甚至怀疑那些对画有所感受的人。这就是我所说的这一学科的"愤世理论"。

## 如何理解灌木丛

我并不是说所有的历史知识都是毒药，但，的确，在某些场合，甚至一点历史事实都具有危险性，纵然它已融入眼泪之海（对某些人来说，当鲜红的血液变成了红色颜料时，都灵的"耶稣裹尸布"就毫无价值可言）。而另一些情况是：阅读和欣赏能同时并行，并没有什么固定的公式可循。我迷失在贝利尼的画中，此后，历史知识却将我的这种感受毁灭。而其他一些情况是：我预先了解一些有关作品的知识，在我看到原作时，我又尽量忘记一些学到的知识。历史知识可能是一剂万灵药，也可能是一种毒药，或是一味安慰剂，而在大多数情况下，它都是一味致命的毒药。

我们总是害怕去面对某种个人化的感情，因为那是我们无法理解的，但是，在历史知识的帮助下，我们往往可以不用害怕去面对。在欣赏者与被欣赏的图像相遇之际，这是最终要面对的一件事。艺术史家马丁·赫塞尔本写信给我，他就采取了这样的立场，认为二者根本就无法调和。他相信欣赏艺术应当是"一次密谈"，在每一次考虑是否研究某件作品前，他都会仔细研读这件作品，看作品是否能让他产生强烈的感染力。他写道："理所当然，这种立场有其结果，我将它运用到各种风格，所有时代的作品中，在我遇到任何一件作品时，都可以用此方法测试我和它的关系。在一次测试后，如果没有感触，我仅当作一次练习。"他描述了这样一次经历，在马萨诸塞州的伍斯特美术馆地下展览室中，赫塞尔本看到一幅波西恩水彩画，"作品是用简单的线条描绘的一个正在哭泣的男人，我读不懂旁边的法尔西文字，但我认为作品表达的是关于爱的主题，关于一个人应当在保持理智的年龄时对爱的理解。从画中人物的胡子和肚皮可以看出：这个男人已经 50 多岁了，身子不再笔挺，也不能挺直站住，似乎是有人在推他。显然，这一场景和我当时的心境相似，我想起了自己不久前的往事"。

赫塞尔本承认，因为个人原因，他对作品有所感受（他还表示，他在

观看荒凉的景色时特别容易被感动）。当然,对于学术研究而言,这并没有什么帮助,但这并不妨碍他以自己的情感反应作为衡量所见到的每一件新作的标准之一。我们每个人的想象都有其特别的构成要素,是一些个人想法和记忆的混合物,它使我们对不同的画作有所反应。我记得非常清楚,为什么在童年总是梦到树林和山崖;也记得,我是如何将这种记忆母体转移到贝利尼的画中,但仅仅是部分,记忆中有的部分已经出现在画中(或者,若是你喜欢的话,它可以归因于传统以来大家对画作理解的那样观看)。因此,我同意马丁的观点:强烈的情感反应是将富含意义的艺术作品和开玩笑似的"游戏之作"相区别的标准之一。能使观者体悟到什么是个人的,什么不是。

其至,在观看《圣方济各接受圣痕》多年之后,我仍然被这类作品吸引,它们描绘人迹罕至或者杳无人烟的风景。我为那些容易被忽略的物体而着迷;被那些不为人们注意的色彩和形状而沉醉;贝利尼画中的圣徒仍旧吸引我,他独自一人站在山脚下,仰望着几近荒凉的景色。我知道,在意大利还有这样的悬崖,环绕圣·弗朗西斯的这种悬崖仍旧存在,我也知道画作中的景色与实景之间的差距,以及二者之间的相似之处。这些都有助于更好地理解我的反应,最为直接的观画反应能够更加深刻地理解艺术史。

同样,我对纽约北部故居的记忆也促使我对 19 世纪的一些画家的作品产生一种特殊的依恋,比如拉尔夫·爱德华·布莱克洛克的画作。他的大部分作品是描绘印第安人,具有奇怪的风格。让我感动的是他绘制的一些小幅绘画,画中的景致是那些长在细细的田埂上瘦小的树和羸弱的草丛。在美国的田间里没有过剩的空间,但农夫留下一点,种植几株灌木丛作为防风林,留下一条小道,我们通常称作"乡间小道"。这些带状的、枯瘦的小树林无处不在,驾车于乡间时,这种树连绵不断地擦身而过,毫不起眼,没有人会注意到它们。它们不像欧洲那些厚厚的树篱和分割田野的田埂。甚至连农民都不喜欢布莱克洛克所画的稀疏灌木丛。它们不是孩子们游戏时的藏身之所;无法为动物提供栖息之处;它

们也没有能够吸引游人驻足的美丽景色,没有人会静静地站在那里,观赏它们。看着这些对任何人都没有吸引力的树丛,日复一日、年复一年,除了布莱克洛克之外,没有其他人留意它们。布莱克洛克并没有尝试在画面上表现任何特殊效果:没有阳光下的景色,没有低垂的云朵,没有歌唱的鸟儿,也没有晚归的农夫。他的画尺寸都很小,具有强烈的可观性。布莱克洛克一边看着风景,一边慢慢地刻画每一片枯萎的树叶以及还未长大的低矮树丛,他一点一点、慢慢地完成作品,直到画面变得像是由一层瓷片构成的浮雕一样。

在布莱克洛克耐心刻画出的作品中,能深切地感受到有某种东西,使观者集中精力于那些完全被遗忘的事物。在我看来,他的作品充满了忧郁,将我带进了一种不由自主的投入,使我产生了和画家一样的感受,但要温和一些。风景画家乔治·英尼斯①是布莱克洛克的朋友,他同样也喜欢描绘荒芜的风景——低矮的树林、沼泽,遥远的山庄。当然,这种想法并非我一个人独有。因此,当我收到一些人的来信,得知他们也喜欢 19 世纪、20 世纪之交的美国画家的作品,对此也就不足为奇了。玛丽·安·考斯是纽约市立大学研究生院的一位教授,她专攻英语、法语以及比较文学,她曾告诉我马丁·约翰逊·海德所画的沼泽、英尼斯所画的清晨景色都使她想要哭泣。沼泽、荒芜的风景、小田埂这些被人遗忘的地方,在画家眼中充分地展示出非同一般的被关注,它们也强烈地吸引了我的眼球。

我一直在想,为什么英尼斯和布莱克洛克的作品对我有这样的力量,如果认为他们与我的童年回忆有某种关系,或者和贝利尼在三个世纪前完成的作品有关系的话,似乎并不恰当。我对风景的欣赏源于 19 世纪,具体地说,是源于那个世纪的英国作家,比如拉斯金和阿诺德,以及德国浪漫主义作家,像费希特、谢林和诺瓦利斯。我对描绘灌木丛的作品会产生比较强烈的反应,其原因有很多,包括上世纪末的唯美主义、

---

① 乔治·英尼斯(George Inness,1825—1894),19 世纪美国风景画家。

早期犹太神秘主义的音乐、17世纪关于风景的观念，或者更早，一直可以追溯到2世纪的诺斯底派①等，都对我有影响，这些都是我另一本书的资料，只是连我都怀疑是否有必要再写这样一部书。

我知道，所有的这些想法都值得怀疑，我还能列举出形成我儿时想象的原因——那些已经过时的观念。关键是我知道，我至少明白了，是什么构成了我的想象。我注意到它们如何与历史知识混在一起，悄然地潜入历史中，成为绘画史的一部分，将自己伪装成为历史真相。每个人都有这样一支内容不同的知识族谱，它引发我们每个人偏爱某种图像，而不喜欢另一些。

原则是：相信那些吸引你的作品。你没有必要怀疑自己本能的内心反应，也没有必要相信游览手册或者墙上的作品介绍标签。研究者阅读大量文章，他们几乎已经失去了和作品产生共鸣的能力，他们被灌输了这样的思想：自然产生的内心反应是不可信的，与研究无关。但事实并非如此，相反，自然引发的反应是唯一将作品作为一幅画，而不是墙面装饰的最好方式。

在多数情况下，历史知识消除了这种感觉。幸好，这种吞噬只是一个缓慢的过程，在吞下第一粒毒药，一直到感觉完全消失之间，有很长一段时间。其间，艺术史能带给我们愉悦，就像烟民钟爱香烟，我也喜欢历史故事和历史发现。在上一章所讲的关于《圣方济各接受圣痕》的故事中，绘画史知识成为纯粹的灾难——事实并非完全如此，我有点言过其实，因为历史知识使这些故事更加丰富、更具人性。迈斯的书、关于圣痕的故事、贝利尼的其他作品、意大利风景，所有的这一切都让我能够更了解画作，对我的影响太过深远而具有不可限量的作用。我确实已经忘却了第一次看到作品时的心境，但如果放弃历史的话，我将失去更多。艺术史继续加深我对绘画图像的经验，即使我知道，我以全情投入和敞开

---

① 诺斯底派（Gnosticism），盛行于2世纪，融合古希腊、罗马和东方多种信仰的神智学和哲学的宗教。

心扉观画的能力正在慢慢地被腐蚀，我仍将继续购买、阅读、写作艺术史的书。

就像药物一样，艺术史将我从自我中脱离，又将我拯救，保护我在观看艺术作品时免受不可预测的灾难，使这一过程变得安全、平静、令人高兴，让人身心愉悦。它具有致命药物的所有优点。

艺术史是一种让人上瘾的药，无法医治。

# 第七章　为死去的鸟儿流下虚假的泪

他千万不能漂浮在水上的棺木中，

没人哭泣，却被熏热的风席卷，

谁也没有流下带着忧郁的眼泪。

——弥尔顿，《利西达斯》

呀！为什么，脸上垂泪却美好，悲伤是它们的风格，

现在，宫廷中每个人脸上都挂着几滴泪，

以我的真心诚意，一定不会落后于这种时尚。

——科利·西伯，《理查三世》

任何人看到这幅画都不会因它而哭，无论如何，你的看法就是这样（彩图3）。

图中描绘了一名年轻女子，她为死去的白色金丝雀悲悼，显然，她哭过了——脸颊挂着闪烁的泪珠，双眼红肿。现在，她不再哭泣，擦干了眼泪。

从某种程度上讲，这种场景屡见不鲜，很多小孩曾经失去他们深爱的宠物。我仍记得，一天早上，当发现我家的鹦鹉死在笼子里时，我呆呆地盯着它好几分钟，想象它会突然一跃而起，四处飞翔。因此，我打开笼子，小心翼翼地将它捧出来，托在手心。图中的女孩必定也做过同样的事，我甚至能想象得到：她是如何将小鸟捧在手心，并为它而恸哭。

这一情景再熟悉不过了,但这幅画显得极其夸张。小女孩的举动好像不是把它当成一只鸟,而是一位躺在灵柩上的古代英雄。在她的安排下,这只鸟儿按照荷马或者莱辛书中的故事那样,表现出一位古代战士的死亡。她诗意地在鸟笼周围挂满了常青藤,精心地为已死的鸟儿摆好姿势,使它的头悲怜地垂在笼子边(鸟儿的这种姿势看起来就像一位刚刚遇刺,趴倒在地的歌剧演员的形态)。甚至连女孩自己的姿势也颇具戏剧性,她摆出一种装腔作势的姿势,这可能是学自她的父母。

她看起来的确遭受了巨大的悲痛,但这种悲伤就像情景剧中出现的模式。也许是因为她阅读了过多的浪漫诗歌(如果她是身处现代的一个女孩,我们会认为她阅读了太多她姐姐们的米尔斯和布恩的简装本言情小说,或是禾林公司老套的浪漫史①)。我们很容易就能勾勒出随后肃穆的葬礼:女孩身着丧服,将已死的鸟儿带到某个具有诗意、孤寂的地方,上面飘荡着哭泣的柳枝。她以神圣的仪式安葬小鸟。随后,她徘徊在鸟儿周围,为可怜的鸟儿的灵魂吟唱着忧伤的哀歌,直到月亮升起之时。

以这种方式观看的话,这幅画非常可笑——就像某个逊色的诗人杜撰的关于小孩如何承受伤痛的故事。或者像解释一个被宠坏的孩子对真正悲哀的理解。画中的每一点都让人难以置信,如果某个小孩的行为确实像这个女孩的话,我们会觉得她是在表演,她所表现出的一举一动都是出于某种效果。该作品还有一点异乎寻常——女孩不合时宜的性感。对她这个年龄的女孩来说,女孩太惹人注目了,就像一个假扮的时装模特,或者像电视导购中出售的制作粗糙的陶瓷玩具。她身着低胸裙,衣服呈现出一种时髦的散乱。她的脸部和气质使她看起来比实际年龄大,而她那双丰腴的胳膊又像小孩才有的。她到底是 6 岁,还是 16 岁呢?

---

① 米尔斯(Mills)和布恩(Boon),英国言情小说出版巨头;禾林公司(Harlequin),美国言情小说公司。20 世纪 80 年代,两家公司合并,雄霸言情小说市场,虽然它们的书总是一个套路——逃避现实的罗曼蒂克,幸福的大结局。合并后的禾林 & 米尔斯·布恩言情小说公司以 26 种语言的图书畅销世界 100 多个国家。

整幅画的效果有点让我作呕,过于感伤,太做作,而且画中还有隐隐的性表现。作品矫揉造作,让人发腻,过分伤情,显得尤其做作。甚至画面所使用的色彩也过于孩子气、过分甜腻——灰色的香桃木藤蔓,女孩胸前别着的粉红色的花,像成熟的草莓一样的脸庞。这不仅仅是一张描绘悲伤的画,作品肯定还隐藏了其他意思。

让-巴普提斯·格瑞兹①画过好几件类似这样的作品。有的作品是描绘女孩和死去的鸟,其他一些作品则是描绘悲伤的情景,或是离别,或是重聚,他描绘过在临终者床前的场景——死者奄奄一息,生者痛哭流涕;他还描绘过触人心弦的重聚,甚至连旁观的人都在默默流泪。通常,这种伤感表现得很强烈、很纯洁,画中彰显出画家的美德观念,同时也显露出人性天真幼稚的一面。

这件作品是最受欢迎的一件,广受推崇,多次被临摹(原作在苏格兰,但在康涅狄格的哈特福得美术馆和哥伦比亚的密苏里大学均有摹本)。在格瑞兹之后的两个世纪,他的这种并非纯真的女孩的作品诞生出一批并不光彩的后代,包括那些玩具。她成为在蒙特帕纳斯出售的那种长着水汪汪眼睛的色情女郎的原型;或者是日本制作,镶嵌了光滑、明亮的水晶珠当作眼睛的玩偶的原型;她甚至还间接地,却决定性地影响了美国的这一传统——把小女孩打扮为成年人的时装模特。

我不知道是否有人因为这件作品而哭过,虽然我丝毫不怀疑有人曾经为他们的瓷娃娃或者芭比娃娃哭过。然而,在 18 世纪,也就是这件作品完成的那个时代,很多人深深地被它打动。在那个时代,这件作品看起来纯真至极,它深入小孩的心灵,简直纯洁无瑕。有人说它具有真诚的效果——真实的感情力量,真正的感伤。在今天,我们不会再用这样的词语描绘,他们所称的伤感,我们会认为是做作;他们认为的悲情,我

---

① 让·巴普提斯·格瑞兹(Jean-Baptiste Greuze),法国著名画家,其作品深深体现了狄德罗"用绘画进行宣传"的道德思想。格瑞兹的作品目的在于使观众落泪,激起人们的善良和同情之心,以维护家庭和社会安宁,在当时,有的评论家将其作品称为"情景剧"。格瑞兹的代表作品有《破水壶》等。

们会当做无病呻吟的柔懦情调；他们认为的甜美，我们会当做一种甜腻。对 18 世纪的观众而言，这幅画极其讨人喜爱，而对于我们来说，它反映出一种堕落的心态，令人不快。

## 奉承格瑞兹的追捧者

艺术史家、小说家安妮塔·布鲁克娜曾为格瑞兹写了一本非常著名的书，在书中她认为格瑞兹的这一题材与"现在已经无法触及的情感"有关。在文章前言的第一页她就这么写道："很少有人喜欢或者赞赏格瑞兹，"在她看来，格瑞兹是个"并不是很讨人喜欢的画家"。在结论中，她认为（对于 1912 年的学者来说，这是很大胆的说法），格瑞兹所画的女孩都处于"狂乱的边缘"。

布鲁克娜这种镇定的、女性主义式的评论，与一部分赞美相反，这些赞美尤其让人作呕。正值 18 世纪末，格瑞兹的名气炙手可热，其作品也出现了众多的仰慕者。一本于 1912 年出版，名为《格瑞兹和他的模特》的书就是一个很好的例子，该书第一部分的标题为"格瑞兹的女孩"，作者一开始就在书中歌颂那位女孩。

> 全世界都知道她，见过她的人没有会忘记她的美丽，简直让人无法直视。她的眼睛就像希士本的鱼池那般清澈，很多人愿意付出他们的生命，只求她那美丽嘴唇的一吻。正午的阳光似乎交织在她发丝之间。年轻人在夜里梦到她那温暖而又让人心跳的脖子。带着一丝羞耻，但她还是以最好的一面展现出自己的天真——丰腴的双臂、结实纤细的双手、丰满优雅的身姿，所有一切都是因为她具有孩子般的心灵。她突然对某事展现无尽的爱——从她那双饱满圆睁的，却带着几分忧伤的眼睛显露出来，这种爱意也许是永恒的、愉悦的，或是略带愚蠢，她自己都为这种想法感到惊奇，又感觉有点害怕。因此，她将心中的一腔爱都倾注在她怀抱的羔羊，或是她温柔地捧在胸口的白鸽身上。就在那一刻，小女孩突然奇迹般地变为丰

�² 的女郎。她对爱一无所知，却整天沉醉于爱情的幻想之中。

格瑞兹描述了这些迷人的女孩，他深爱着她们。事实如果真是如此，他的爱已经达到无以复加的地步，我们能想象得到：他为这些迷人的模特激情赞美，在每一次这些模特离开之前，格瑞兹都会在门口谦卑地亲吻她们的手，热情地赞美道："哦！我美丽的孩子！"

如果那些监督儿童色情业的人更加严厉一些的话，他们应该禁止此类书籍的传播。在 1912 年，这些措辞也许等同于奸情。作者在他的书中，对一些人进行批评，他们认为格瑞兹画中的女孩是"无耻的荡妇"，她们故意为画家摆出造作的姿势。那位作者赞赏格瑞兹是一位被忽略了的法国天才（毕竟，画中的女孩可能是个经历丰富的女孩，但是，如果你的心灵保持纯洁，那么又有什么关系呢）。法国人并不那么讨厌，也许我们美国人"不应该以怀疑的目光看待他们的'黄皮书'"，而是顺从他们，相信格瑞兹所表现的，相信画中为我们展示了什么才是真正的纯真诱惑。

《格瑞兹和他的模特》有点极端，但它敏感地捕捉住了人们对格瑞兹持有的一种酸酸甜甜的感觉。不管是布鲁克娜冰冷地评论那些女孩处于"狂乱的边缘"；还是《格瑞兹和他的模特》中，奉承者痴迷的幻想。格瑞兹绘画是在 20 世纪备遭贬损的作品：它看起来甜美却让人讨厌。少数几位艺术史家，包括布鲁克娜，想尽力挽救这种局面，但这并不是一件容易的事。

## 狄德罗编造的故事让人落泪，却显猥亵

当这件作品刚刚完成时，社会反响完全与现在不同。在那时，它吸引了各种各样的观者，不仅有哭泣的、不寒而栗的，还有质疑的，它甚至还吸引了一位名人的眼球——哲学家、小说家、诗人、编辑，以及艺术批评家丹尼斯·狄德罗，他在整个 18 世纪都受人尊敬，在艺术界具有举足轻重的地位。因为他特别钟爱这幅画，所以格瑞兹的《为死去的鸟而哭

泣的年轻女子》才在当时备受推崇。这一时代的人们尤其容易在画作前情感爆发,格瑞兹的这件作品就是这种现象的最佳证明和极致体现。

狄德罗为此作写下了激情洋溢的艺术批评,而他甚至为他评论的几幅画哭泣(他是否真的哭了,仍是个非常有趣的问题,但事实无从知晓,他并没有详细说过)。但狄德罗并不是一位幼稚的批评家——他一点也不幼稚。他知道作品的表现让人忧虑,如果在那时有"甜腻"这个词的话,他肯定会用来形容这幅画。他知道画中的模特可能不是恰当的年龄,然而,在他看来,这使得作品增加了一种纤弱感。在狄德罗文章的开始,他以狂想曲般的评论假装猜测女孩的年龄:她的脸部是 15、16 岁,而她的胳膊和手又像是 18、19 岁,或者她可能只有 12 岁,因此,她可能是未成年、正当成年,或者早已成年,实在难以判断!

狄德罗的开篇几乎是神智错乱,"多么美妙的挽歌啊! 多么优雅的诗歌啊"你甚至能想象出他在画前兴奋地跳来跳去。"哦,多么美的一双手啊! 多么美啊! 多么美的胳膊啊"! 在他看来,这幅画如此美妙,使他想和画作交谈。

> 当人们第一眼看到这幅画作时,他们会赞叹:真让人赏心悦目!如果你驻足画前,或者来回观看的话,你会叫道:妙极了! 妙极了!很快,观者就会惊奇地发现自己在和画中的女孩交谈,在安慰她,这幅画实在太逼真,以至于我在不同的场合都要对它赞美一番。

他继续虚构出一整套剧情:那女孩好像不能见到她的恋人,因为她的妈妈总是监视着她。某个早晨,当她的母亲离开家,她立即召唤来了恋人(狄德罗认为,就在这时,当她在给男友讲述画中发生的故事时,女孩哭了),男友跪在她身旁,也开始啜泣,甚至(就如狄德罗所说)"你能感觉到从他眼中流出温暖的泪水,四处流淌"。男友发誓要对她永远忠诚,送给她一只小鸟作为礼物。后来,在她的母亲回来之前,他离开了。

在接下来的几天,女孩止不住地哭泣,忘情地哭,以至于完全忘记了那件礼物,那只鸟饿死了。狄德罗还编造出这样的场景:女孩似乎在问

他，"如果鸟儿死了，有什么预兆呢？如果我的恋人一去不复返，我又该如何"？狄德罗安慰女孩："怎么会有这样的想法呢？不要害怕，不会那样，事情不会如此……"

狄德罗真是一位优秀的作家，他自己知道，当他缠绕在那些荒谬的故事中时，就连最有耐心的读者也会忍不住跺脚。因此，他中断了他的小故事，假装我们都是他的好朋友，他刚刚才注意到我们都在窃笑（当然，当他和画作谈话时，我们一直都站在他身旁，有狄德罗在，你就会投入到他的情节中，永远都不知道故事会怎样发展）。狄德罗对我们其中的某人说："为什么？我的朋友，你在嘲笑我？你在以一位严肃的先生为乐，我正在安慰画中忧伤的孩子，因为她失去了她的鸟儿，她失去了你也会失去的。"

很好，我们会这么说。对一个小女孩来说，失去她深爱的宠物非常严重，对狄德罗来说，尽力表达他的同情心也是正确的。毫无争议，这是非常杰出的文章，他将这幅画和捏造出的故事混为一谈，一段关于画中女孩的故事，狄德罗还编造出和画中女孩的对话，以及和我们的虚构对话，除此之外，别无其他。当然，如果这纯粹是为了取乐，我们可以原谅他，但是等等，他最后一句是什么意思呢？——为什么说"她失去了你也会失去的"？她失去了她的金丝雀，或许还失去了她的恋人，她还失去了其他什么呢？他暗示，你最好不要多问，如果你坚持要问的话，那就是她的童贞。

狄德罗的热情真是感人，虽然他似乎在胡闹。他对自己想象的"画中女孩"报以深切的同情，还杜撰出关于恋人的小故事，狄德罗引出在无害的小玩笑掩盖下的小秘密——最可耻、最引人的私密。他编造的故事天衣无缝，有点动人，使他自己都觉得这只是一个难为情的幽默。他坚持认为作品的主题不是那只死去的小鸟，"我告诉你，这个小女孩之所以哭泣必定另有隐情"。不必问，格瑞兹的本来意图可能是暗指小女孩第一次意识到死亡（他的这种观点是基于卡图鲁斯的一首诗，诗歌的内容是关于死亡的）。从狄德罗的评论开始流行的那

一刻起,作品就成为一幅具有潜在主题的绘画——关于爱、失去和少女之花的凋谢。

　　没有任何人像狄德罗这样撰写评论。他怎么可能假装和一幅画中的女孩交谈呢? 他还编造出整个关于她失去童贞的戏剧情节。一位严肃的哲学家应该如此吗? 为了方便起见,我们姑且相信他的故事:我们承认格瑞兹打算在画中暗含一位男友,他期待我们猜想女孩失去了童贞。这样,这就是一幅具有狂想般美丽的作品,在一个相当愚蠢的表象之后,隐藏着忧伤的故事。它值得我们为它流泪——我们应该因同情而哭,因羡慕而哭,甚至因画家大胆的发明而产生的纯粹的喜悦而哭。但是,即使我们选择相信狄德罗所编造的故事,我们又能从画中看到什么呢? 我们又能感觉到什么呢? 布鲁克娜也许认为我们能看到很多,但我们什么也感觉不到。她的看法显然是正确的,这种感情的线脉已经灭绝,对现代观者来说,这只是狄德罗疯狂的故事,仅仅如此,它只是一位哲学家的小消遣、偶尔改变一下口味而已。格瑞兹的绘画除了有点伤感、有点可悲之外,别无其他。格瑞兹试图创作一幅引人入胜、令人沉醉其中的画作,我们也轻易地认为自己会被作品吸引,但事实确是如此吗? 我觉得并非如此,这幅作品就是没有办法继续发挥作用了。

## 我们如何失去了 18 世纪

　　时至今日,人们已经不再严肃对待格瑞兹的绘画了。表面看来,这似乎并不是什么巨大的损失,毕竟,如果你想要甜腻的故作伤感,你能从浪漫主义那些仅为赚钱的作品中得到,或者是从贺曼的贺卡店中看到。但这样的话,存在很大的风险,因为格瑞兹只是他所处时代的一个征兆,放弃他就意味着放弃了许多其他的画家,他们相信流泪是高贵、优美、值得欣赏的行为,伟大的艺术应当感动观者。在绘画史上,18 世纪晚期是一段感情充沛的时期,而格瑞兹只是复兴早期伤感主义绘画的例子之

一,其他画家还包括善于讨人眼泪的西班牙画家牟里罗①像格瑞兹一样,他也是一位极具天赋的画家)、让人发毛且虔诚至极的圭多(Guido Reni)、欣喜若狂的肉欲享乐者柯勒乔(Gorreggio)。如果我们放弃像《为死去的鸟而哭泣的年轻女子》这样的作品,我们就放弃了很大一部分18世纪画作,以及延续其传统的后继者的众多作品,甚至还包括一些在该时期最有意思的作家的作品,例如狄德罗。

在我们艺术史课本中仍占一席之位的18世纪画家大都是那些不能激起人们情感的画家。现在,我们赞叹夏尔丹②得体而有所节制的画风;我们也欣赏布歇和弗拉戈纳③世俗化的装饰。格瑞兹却不同,他有些让人不悦,而且他在画中的表现毫无保留。狄德罗也认识到了这一问题,只不过他用一种委婉的方式阐述,他认为格瑞兹和夏尔丹都以"各自不同的艺术语言表现得很出色,夏尔丹是谨慎且无偏见;而格瑞兹是温暖且热情"。狄德罗同时赞赏两位画家,但我们做不到,不管怎样,18世纪已经断裂、破碎,其中的很大部分已经失去了。

我们想得越多,问题就变得越复杂。如果我们放弃了格瑞兹,那么我们也要考虑放弃雅克·路易·达维特④这位法国大革命时期的英雄主义画家。达维特的《荷拉斯兄弟之誓》(图2,见下页)是罗浮宫所藏的18世纪最为重要的一件作品,但作品同样也希望观者感受一种深沉的情绪,但我怀疑这是我们现代人仍旧不能体会的情绪。

---

① 牟里罗(Murillo,1617—1682),西班牙画家,画作柔美安静,色彩精致,人物表情甜美,被称作"西班牙的拉斐尔"。

② 夏尔丹(Cherdin,1699—1779),法国画家。他擅长静物画和风俗画,试图通过静物画来反映城市平民的生活趣味,赋予静物以生命。夏尔丹所描绘的市民家庭日常生活用品思想内容深刻,善于把人物形象和生活环境联系起来。代表作有《洗衣妇》《厨娘》《小孩和陀螺》《午餐前的祈祷》《吹肥皂泡的少年》等。

③ 布歇(Boucher)和弗拉戈纳(Fragonard),二者均为法国"洛可可"绘画著名画家,画风纤细柔美。

④ 雅克·路易·达维特(Jacques-Louis David,1748—1825),法国大革命时期"新古典主义"代表画家,在作品主题上强调忠诚、牺牲和责任等公民道德准则,技法上强调素描重于色彩。其代表作品有《荷拉斯兄弟之誓》《马拉之死》《拿破仑加冕》等。

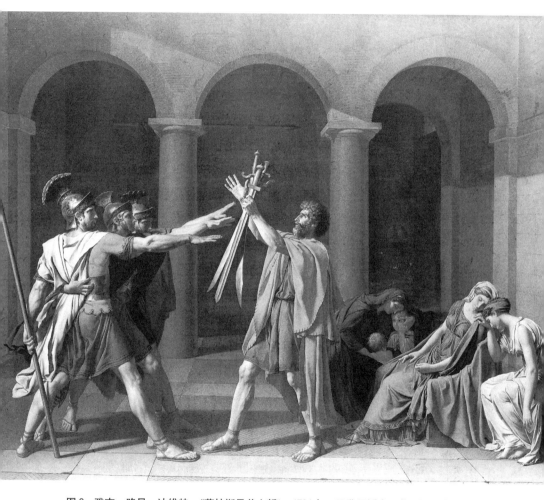

图 2　雅克·路易·达维特　《荷拉斯兄弟之誓》　1784 年　巴黎罗浮宫　劳罗斯·吉劳登

作品描绘了荷拉斯三兄弟正在宣誓的情景，为了自己的国家，他们宁愿战死疆场。三把剑聚集在一起，是其表明决心的标志。在画面右方，他们的母亲和姐妹因绝望而崩溃，其中一个在啜泣，另一个已经晕倒。从画面来看，画家似乎是为了激起观者的眼泪才这样设计安排的，但是画作的创作背景暗示了其隐含之意。该作完成于路易十六时代，是应国家文艺部长的委托而作，目的是提升公众道德感，他们打算将此作为唤起爱国主义精神的暗示。18 世纪的观者之所以会在欣赏画后哭泣，那是因为他们看到这幅画就想到三兄弟必须离家而且视死如归。但是他们已经误解了这幅图。《荷拉斯兄弟之誓》是为公民展示残酷的一课：对国家忠诚胜于一切。达维特的灵感来源于罗马历史学家利维所写的故事，在画面情景之后发生的故事为：三兄弟还未奋力杀死他们的仇敌之前，其中的两个已经死于战争中，兄弟中的唯一幸存者回到家里后还杀死了一位妹妹，因为她竟然哀悼其中一个死去的敌人。知道原本的故事后，观者会认识到他们的眼泪只是自我中心，而家庭故事仅仅是表现公民忠诚这一抽象观点的契机，家庭的情节只不过为故事的展开提供一个背景而已。我想，作品最早的观者肯定都被深深地感染，也许有人想到这些战士就要牺牲，他们就哭了。当他们认识到达维特头脑中有更加崇高的想法时，他们会擦干同情之泪，让自己坚强地接受国家至上的理想。作品所要表现的道理不是"战争令人恐惧，它让人家破人亡"，而是"国家利益高于任何个人利益"。

在我们的时代，有人仍旧苦苦思索达维特所画的题材，任何在战争中失去了朋友或者亲戚的人，或者那些即将失去某人的人，他们都会权衡达维特曾经唤起的这个问题。这些才是达维特绘画的真正观众。也许他们是一些退伍军人，或是他们的家属，他们会因欣赏《荷拉斯兄弟之誓》而哭。如果真有这样的人，那么他们并不在来信者的行列中。现在，达维特的作品与格瑞兹的作品面对相同的问题。那些观看画作的人本来应当被感动，但他们没有。据我猜测，任何职业和《荷拉斯兄弟之誓》有关系的人（我指的是艺术家、艺术史家、鉴赏家和博物馆管理员），他们

从未被作品深深地打动过。对我们来说,它是关于爱国主义的故事,不是爱国主义的教训,从这点讲,这是一个枯燥的故事。我们已经对政府彻底失望,与古代历史距离甚远,无法将其中表现的精神谨记于心。因此,我们冰冷冷地对待这件作品,如同正在验尸的医生一样,想要查明死因。艺术史家撰写的内容是:当画作被展示出来的时候,发生了一些什么事,还有人们怎样评价这幅画。艺术史家之所以对一幅画有兴趣,是因为它是一个时代的标志,因为它与其他画作一起构筑了绘画史中的"新古典主义"运动。

《荷拉斯兄弟之誓》几乎出现在每本艺术史教材中,也许,在每个教师列举的各个时代的名画清单中都包括了该件作品。每个人都懂,但没人在看到这令人生畏的宣誓场景时屏息凝神或者畏缩却步。作品已经失去其曾有的效力,显而易见,它不再让人震惊、饱含激情,其戏剧化的形式已经不再具有说服力。简言之,《荷拉斯兄弟之誓》就像《为死去的鸟而哭泣的年轻女子》一样,它已经死去了。

在达维特的时代,或者其后的几个世纪,很多作品都出现同样可悲的情形。你游览巴黎,到罗浮宫观看《荷拉斯兄弟之誓》,它被挂在巨大的展厅中,展厅中包括达维特的其他作品,"新古典主义"画派以及追随者的作品。紧邻大厅的是另一个大小相近的展厅,全部收藏的是浪漫主义时期的绘画,是达维特后一代画家的作品。根据展览图册的介绍,您能看懂这些画作中讲述的故事,其中也不乏戏剧性的内容。其中一幅画描绘了一名赤裸的男子在诡异的月光下沐浴的情景,他被月亮引诱,湿润、绿灰色的月光使他欣喜若狂。这一时期涌现了大量此类作品,就像《圣经》中泛滥的洪水一样。一名男子设法拯救他的家人,他们都疯狂地抓住他,而他却只抓住了一根已经断裂的枯枝。有些巨幅画作描绘了战场情景,画中的婴儿拼命地吮吸着已经死去的母亲的乳头。其中一幅画刻画了遭受瘟疫的遇难者,他们在埃及医院中慢慢死去,虽然可怜,却保持高贵。还有一幅描绘了一位专制的暴君,他命令奴隶们自相残杀,毁灭整个王国,自己则无动于衷地看着周围的人一个接一个地死去,尸横

遍野,其中一个奴隶正在砍杀一匹马,而另一个奴隶则刺向一位赤裸的妇女。其他一些作品也描绘了类似的景象:人与人之间相互蚕食;溺死的女人顺水漂流而下;男人看到自己被杀死的儿子的尸体时,满脸愤怒;病床上挣扎的人和他们悲恸的家人。有一件小幅油画,描绘了两个小孩正在仔细聆听从大厅传来的脚步声,这是刽子手的声音,这些人来捉拿他们,要将他们杀戮。

当然,我的述说只能拙劣地描述。其中一些作品堪称西方美术史上的名作,它们构成了整个西方绘画传统的一部分——无论是从想象力还是绘画技巧来看,都是如此。它们因为种种原因变得非常重要而且迷人,任何留意绘画的人都不会忽略它们。然而,与此同时,如今,绝对没有人因为看到它们而颤栗、恸哭,或者说已经没有人真正相信画中的情节了。

## 18 世纪哭泣的风潮

"感动我,让我震惊,使我紧张,让我发抖、哭泣、颤栗、愤怒,在此之后,让我的双目感受愉悦!"这就是狄德罗疯狂的呼声。

狄德罗所处的时代,正是真正的艺术品能够激起各种反应的时期。阿贝·杜·博斯①是一位 18 世纪中期评判绘画品位的权威人士,他宣称:"诗歌和绘画首要的目的就是使我们的情绪受到感染,让我们感动,只有让我们身临其境的诗歌和绘画才是优秀之作。"对他来说,一件艺术品唯一的、根本的特质是饱含情感力量,他的结论是:一件能够动人心扉的作品,无论从哪一点来说,都是优秀的。

现在,我们另有标准,大部分现代主义绘画只与绘画本身有关,成为画家对绘画的探索。现代主义及后现代主义绘画最根本的原则就是绘画本身,其目的不在激发观者的眼泪。20 世纪末期的绘画具有讽刺性、

---

① 阿贝·杜博斯(Abbe Du Bos),在 18 世纪中期艺术评价上具有权威地位,在现代美学史上具有重要的意义。

谨慎且复杂、充满智慧、晦涩难懂，甚至包含一些无赖和讥讽语调。从《格尔尼卡》到罗斯柯的作品，很少有画家或者画作使我们能"深深地感动"，在很大程度上，杜·博斯赞扬的观点几乎和我们的时代完全相反。

狄德罗和杜博斯的确都是非常情绪化的人，而且我宁可相信，经过两个世纪后，我们对"图像应该具备怎样的效果"这一问题具有更为客观的解答。有一次，我以"绘画与眼泪"这一主题做了一场演讲，有位听众问我是否打算复兴杜博斯的思想——那种已经过时的18世纪情感主义。她认为也许我希望人们放弃他们那种学究气的方式，转向杜博斯感情奔涌的赏画传统。我告诉她，这样做并无任何意义，因为20世纪大量作品都是在反对伤感和懦情的观点引导下制作完成的，当面对蒙德里安或者沃霍尔时，即使是杜博斯也无可奈何。同理，我们欣赏的一些古代绘画作品也很枯燥，比如像皮耶罗·德拉·弗朗西斯科①的作品。杜博斯和狄德罗有其自身所处的时代，但是，这是我的疑惑所在，也是我的兴趣所在。毕竟，他们在格瑞兹和大卫的作品前会受到感动，我想我们已经失去了那种感觉，这实在是一件应当予以关注的事。我告诉那位提问的听众，如果我能重建在格瑞兹作品前的感动，我很乐意复苏杜博斯的理论，但我不会提倡18世纪的理论，并将它作为欣赏所有绘画的万灵药。

哭泣在文艺复兴时期逐渐淡出视野，但在17世纪末期的法国，它又开始兴盛，启蒙运动促发了对艺术品情感反应的复兴。其征兆之一是：据说有的妇女在阅读小说时也会暗自伤神，默默啜泣，结果，哭泣就像瘟疫一样，传遍了整个西欧，从英国到意大利都有受到感染的读者。在1728年10月埃瑟写给朋友的一封信中，她讲述了阅读一部非常引人同情的小说的经历，书名为《退休绅士回忆录》，她承认："虽然没有什么价值，尽管如此，还是让人在180页的内容中都沉浸在眼泪里。"虽然埃瑟

---

① 皮耶罗·德拉·弗朗西斯科(Piero della Francesca，1420—1492)，意大利文艺复兴初期著名画家，他曾创造出弗朗西斯科式的"建筑结构式的构图"，形成自己独特的画风。主要作品有《鞭笞基督》《基督受洗图》《复活》。

没有说明她哭过一次或是两次,但她或多或少断断续续地哭过。在启蒙运动时期,有的作家的作品总是让读者变得滥情。阿诺德构造出奇怪的故事吸引他的读者,使他们"泪如泉涌"。高明的小说引发各种类型的眼泪和各种情感反应,从极度愤怒到狂热的激情。一位读者在阅读卢梭①的《新爱洛绮丝》时,流下"羡慕、遗憾、渴望"之泪。

我几乎不能理解这些多种多样的眼泪,它们都表达了什么意思? 哭是因为我欣赏一部小说吗? 哭是因为对小说中虚构人物所选择的行为而感到遗憾吗? 希拉·贝恩(Sheila Bayne)是一位研究法国哭泣现象的学者,他提道:17 世纪和 18 世纪的人们流下的是"思考之泪",因为诸如美德、哲学、平等、宽容和感恩都成为哭的原因。我尽力想象,因哲学的抽象观念而哭是什么意思呢? 我无法理解,正如当代哲学家·德里达②所说,"没有任何事可以称为'哲学真实',值得我们用惊叹号去表达感叹之情"。当代哲学不再令人哭泣。

18 世纪的想法则不同,人们因为各种原因而哭,在今天,我们已经忘却了这些理由。20 世纪留下的是反应受阻、头脑简单的哭泣。只有当我们遇到悲伤时,才会哭泣,似乎哭泣只是源于悲哀,这是哭泣的唯一原因。回想 18 世纪,读者因为卢梭的人物单纯,因为他们的纯洁,或者因为他们的欢乐而哭。他们流下愉悦的泪、欣喜的泪、温柔的泪和疯狂的泪。有的读者不能坚持读完卢梭的小说《新爱洛绮丝》,因为他们哭得实在太凶,泪光闪烁,泪下如注,它们流成了滂沱大雨,流成了溪流和洪水,让读者感觉他们就要崩溃。有人因流泪而窒息,有人被眼泪"击倒",还有人被滚烫的泪水灼伤,因此,他们不得不停止阅读。

很快,哭泣就从小说传到戏剧,又从戏剧扩散到日常生活。历史学

---

① 卢梭(Rousseru, 1712—1778)是法国著名的思想家、哲学家、教育家、文学家,他是 18 世纪法国大革命的思想先驱,启蒙运动的卓越代表人物之一,最重要的作品为《忏悔录》。

② 雅克·德里达(Jacques Derrida, 1930—2004),法国著名的哲学家,解构主义的代表人物。1967 年,他连续发表了《书写与差异》《论文字学》《声音与现象》,从而奠定了解构主义思想的基础。

家安妮·文森特·芭沃德①搜集整理了我在上文所引用的大部分例子，她认为哭泣是一种平凡无奇的情绪表现。情人们在阅读情书时，泪水浸透了信笺。她写道："友人们相拥而哭，旁观的人因快乐而敞开心扉。"在文学沙龙里，他们讲述那些让听众感动落涕的故事。甚至伟大的哲学家伏尔泰也因悲哀的故事而哭过。

这些人都是多愁善感的，感情泛滥的，但他们并非毫无判断力。有的傍晚，聚集在一起的朋友们相互啜泣，但这并不阻碍他们的判断。一件作品即使引人啜泣——美丽的年轻女子，或者类似伏尔泰这类老者的泪，他们特别容易哭，但这并不代表小说很优秀，也并不表示作品值得购买，或者值得重读。眼泪只是任何感觉敏感的人所有反应中的一部分。文森特·芭沃德告诉我们眼泪如何复杂，友人们和爱人们互洒泪水，互相交织、混合，相互流出、共享、诱发、付出和收回，有"仪式性的眼泪""负债的泪"，在整个爱和友谊中，泪水多种多样。

同样的观念也适用于艺术品，我们常常以冷酷的态度对待那些物品，但我们不该如此，我们该把它当成一位新朋友，一种新的感情。两个世纪之后，我们也明白这一点，却忘记了如何与事物亲近。当然，启蒙主义的这种态度也有其智慧所在。毕竟，除了欢乐或者相熟之泪，还有什么能有效阻止一个人与一部小说，或者一件绘画作品之间的亲密关系呢？

对18世纪的读者来说，眼泪转化为经历，使它变得更为强烈。狄德罗曾经目睹一位朋友阅读理查森小说时的情景。

> 那一刻，他攥紧了书，退缩到一个角落里开始阅读。我静静地观察他：刚开始，他流下几滴泪，之后，他暂停，独自哽咽；突然，他站起来，漫无目的地踱来踱去，大声地哭出来，好像遭受灾难一样，他

---

① 安妮·文森特·芭沃德（Anne Vincent-Buffault），法国女史学家，她研究大革命以来的浪漫主义时期，法国人的情绪问题及表达感情模式的著作《眼泪的历史》（*The History of Tears*）深受好评。

以最恶毒的方式诅咒哈洛威家族。

想必狄德罗非常理解这种心情，在这种狂热伤情的状态下，读者消除了自我和作品之间的距离，讽刺和愤世嫉俗都被清除得一干二净，泪水的洗礼使这些读者变得更加纯洁，显得更为无邪。如果一个人没有被美妙的故事感动落泪的话，那将是一场灾难，因为那样显示你愚不可及、粗野鄙俗，你将无药可救。从这一点来说，没有"过分的情绪反应"这样的情况，正如传记家和历史学家弗瑞德·卡普兰所说的，"一次强烈感触的机会不是感情的滥觞"。

## 如何驯服一滴泪

然而，对于很多人来说，他们都懂得如何控制眼泪，不让它泛滥成灾。伤情的公众想要某种类型的眼泪——一种包含悲伤的糖衣药片，狄德罗指责他们口味软弱，建议他们应当想到希腊人曾经遭受的真正痛苦和绝望。但是，根据18世纪的大众口味，当时人们期待的是没有伤害性的消遣——在剧院度过一个夜晚，或是花一个晚上看一本书，都可能产生可以预测的结果：几勺泪，一条被眼泪浸湿的手绢。剧作家和作家熟知：要预测公众所期望的眼泪并不是一项简单的任务。至少，你必须以最细心的方式掌握好故事的所有支撑点，安排好所有一切，背景要宏大，但不至于使人受到惊吓，或者让人分散注意力；主角要稍具悲剧色彩，恶人要冷酷，但不能太粗俗；对白和台词要恰到好处，短小精悍的台词也许会有意想不到的效果，有的观众基本什么也听不见，有的可能抓住其中的只言片语，他们就突然抽搭起来；过长的台词也许会产生相反的问题：言语本身的节奏感可能因为过多的词汇而消失。要诱哄出读者或观者所期待的几滴眼泪，一段台词最好长度适当。

现在，一些人非常了解启蒙运动的这套规则——那种能激发出恰到好处的泪水的规则，他们按照这个方法为超市的报亭撰写畅销赚钱的小说。有些出版社的畅销小说家，为怎样能最大限度地产生流泪效果列出

公式:在大约 30 页的恋爱情景中,至少要有四次热情的邂逅,但不能超过六次,诸如此类,如果熟悉大众心理,你就能非常准确且严密地控制刺激和恐惧。

鉴于 18 世纪的欣赏者具有这种控制情绪的能力,那么这一时代成为表演理论的发端也绝非偶然。狄德罗和伏尔泰都在推敲女主角是应该号啕大哭,还是压制住自己的感情。有的哭泣能激发同情,或者相反,让人感到厌恶。哭必须突出,要传达给观众,而不仅仅是释放。"泪水之礼"是一个戏剧用语,根据标准法语辞典,其意思是"以一种能促使他人哭泣的方式哭泣"。

对任何爱哭的人来说,这样的说法听起来似乎有点怪诞,但是整个 18 世纪的现象都显示出人们对眼泪习以为常。经高超的艺术家之手,再加之热情的观众的配合,眼泪能像盐或糖的用量一样准确(就像约翰·巴里摩尔能做的那样,不多不少恰好流出三滴泪)。

司汤达经常哭泣,他还懂得如何评判在戏剧中出现的哭泣,在他的信函和《论爱情》这部书中,他思考各种各样的女眷为取悦他而流下的泪。他怀疑那种女人的"泪泉",而且他相信女人的眼泪通常都是出于效果。他所期待的是在眼泪世界中最为珍贵的蓝色玫瑰——出乎意料、不该有的泪,竭力想要克制,但它仍旧夺眶而出。只有这种泪才让他明白自己真的被爱。

所有的这一切,都体现了 18 世纪最后几十年的人都被情感包围。他们珍爱眼泪,撰写文章,维护它们的重要性,他们召唤眼泪、期待眼泪、判断眼泪、怀疑、追求并深爱着精心安排的眼泪。格瑞兹身处其中,属于这个世界的一部分,他的《为死去的鸟而哭泣的年轻女子》展现出了画家的情感——没有丝毫证据表明格瑞兹因自己的创作而感到可笑,同时,这件作品又是为了达到完美而精心策划安排的场景。设想一个富含教养的小女孩,她生活在 18 世纪 80 年代的巴黎,整天沉浸于情景剧和歌剧中,极易煽情,她的举止肯定和格瑞兹画中的小女孩一样。但是,画中小女孩仍是虚构出来的角色。画家之所以要把她虚构出来,是要向我们

展示他的创作意图：一颗纯洁的心灵感受到"失去"，这是最令人悲伤的，这是最为真诚的画作。然而，与此同时，作品完全是为了拨动观者的心弦而构想设计的。理想的观者当然理解、欣赏画家高超的技巧（格瑞兹的技巧的确非常优秀，远远超过他所处时代的其他画家），观者会想象到绘画如何超越表象，将幻想、悲剧、普通戏剧、肖像和歌剧集于一体，但理想的观者不会让这些想法挡住他们投入欣赏的道路，这样的观者当然会感觉到一阵心灵的悲痛，自然也会哭。

## 关于冰冷的"泪水的修辞"

现在，我们抗拒格瑞兹那种强迫人的"感动"，我们不想被控制，我们因被一个小女孩虚伪的眼泪所骗而感到愤恨。格瑞兹的 18 世纪似乎已经变得遥不可及，我们变得更加诚实、冷静，少了些幼稚。我们认为格瑞兹的画是伤感、滥情的，而大卫的作品只具有历史感，我们认为罗浮宫大皇宫美术馆的那些作品表现的都是情景剧，过于戏剧化，而且表现得太过了，这表示我们看穿了他们的诡计，我们不再为它们掉泪。

我认为这真是让人绝望的情形，任何作品都不可能一直保持势头到遥远的未来，因为随着文化的改变，人们对画作的反应也随之变化，格瑞兹和狄德罗的时代离我们并没有多远（仅仅只有 200 年左右），然而，他们的作品就只剩下曾经展现过的脆弱外壳，我们仅仅是作为学者才俯就它们，去观看它们。并不是因为我们变得成熟，内心不再因历史和情景剧而受到感染，摇摆不定（电影也证实了这点），而是因为我们不再相信绘画的价值在于具备感动我们的内心这种能力。我觉得非常悲哀，这一问题难以解释，我们如何变得这么冷酷无情，充斥着虚空的大道理，受到扭曲的限制？我们如何失去了坦率哭泣的能力？

我很想说，我清楚地知道自己为什么没有被格瑞兹的画作感动至哭。画家坦率、直白地表现他那种戏剧式的认识，格瑞兹极其天真地认为：有的人天性幼稚、天真，而有的人天生邪恶，二者截然相反，就像自私

与慷慨相对,谨慎与鲁莽相对。他将人的品质归为高贵或自私,奢侈或节俭,冷酷或热情,并将这种对整个人类的机械归类都体现在他的作品中,与"人性"这一动力相结合。如大多数 19 世纪中期以来的人一样,我也不相信人性如此,我完全不相信这一切。人更加复杂,也许有的人在某一刻表现得很自私,实际的品格却高贵大方,纯粹的优点就是纯粹的幻想。因为我不是一位道学家,对此问题并未想得太多,但我深信:"善"的表现不但有许多种,同时也有许多不同理由让人想要有"善"的表现。我能想到一个人天性善良,却有隐秘的不善动机。"善"不是我们看到的那么明了、直接,对我来说,格瑞兹的人物就如同漫画一样。

格瑞兹当然绝对自信他知道什么才能组成一个和美的家庭,他知道父亲、妻子、儿子和女儿都应该各司何职。而且他还认为这些行为异常简单,他能够在画中描绘出来。但是,完整地扮演父亲或母亲的角色不是需要长年的时间吗?是否一两幅画就能真正地将我们引到正确的道路上,帮助我们解决生命中那些无法归类的问题?在这种极端简化的模式中,格瑞兹可谓愚蠢地告诉我们,当一个年幼的女孩失去了自己童贞时(或者因为她死去的鸟儿),她应该有何感受?这幅画告诉我们她该怎样为她的失足而哭,她怎么才能内心保持着仍旧牵制她的那种脆弱的纯真。显然,她最终会找到一位德行高尚的丈夫,毕竟连格瑞兹和狄德罗都被她吸引了。

我将继续讨论。多种理由都使得格瑞兹显得可笑且伤感,其中任何一种都足以使我作呕,但我不知道这是否就是令我不哭的原因。它们听起来让人怀疑我是在自我辩解,也许,仅仅说我没有被格瑞兹打动会更加诚实一些。通过与他的道德观相比,我开始为自己进行辩解。古今的道德差异绝对不是格瑞兹的作品无法继续感动人的原因。即使我相信他的作品描绘的是未成年少女,我仍怀疑作品是否能打动我。不管何时,当道德观念出现在脑海中时,它必定都距离引发哭泣的神秘中心异常遥远(但你知道,在你应当哭泣时,你不能哭;当你希望不要哭泣时,你却哭了)。此外,谁又不会因为悲惨的故事而哭泣呢?很多人因为《狄克

和简》或者沃特·迪斯尼的电影而哭泣。足够的证据表明,如果眼泪无论如何都会降临的话,我们根本不需要太过多愁善感也会流泪。为何格瑞兹的作品不再有感动我们的能力?我想答案是我们害怕哭泣。

让人吃惊的是,为何仅仅才两个世纪人们就变得如此冷漠?甚至深爱启蒙运动时期情感主义的文森特·芭沃德,当她解释为何18世纪的小说令她发笑而不是哭时也显露出一丝冷淡。书中角色引发泪水的言辞形成了一种过时、已经被抛弃的"泪水的修辞",曾经,这种修辞必定是"可读"的,但现在,它再也不能感动我们了,就如"象形文字"一样。格瑞兹的作品兼具众多悲哀的特征:女孩发红的脸颊、缠绕的常青藤,脑袋垂奄的小鸟,凌乱的衣衫,这些都是悲伤或者过度兴奋的征兆。文森特·芭沃德曾指出,"泪水表明情感交流曾经是18世纪文学的一部分"。当我读到一位女主角透过泪水浸湿的手绢,透过她紧握的指缝轻轻一瞥,或者一滴泪珠在她粉红的脸颊颤动时,我就忍不住发笑,然而,这不是因快乐而笑。我并不期待自己迷失在18世纪的小说中,但我羡慕18世纪读者坦白而直接的反应。那些研究藏于大皇宫美术馆的18世纪和19世纪作品的艺术史家,他们知道画家是如何诱发观者的情感,而早期的观者又是如何反应的。像文森特·芭沃德一样,他们也都深深熟悉"情感交流的密码"。他们也许深切同情画家的苦心和成就,然而,这种知识不可能激发他们的眼泪,他们情绪保持稳定,与那些饱含眼泪,真诚的绘画迥然不同,二者就如沙漠和沼泽。

文森特·芭沃德所说的"情感交流的密码","泪水的修辞"都是冷静而客观的评价。她确定我们所知道的东西比狄德罗或者格瑞兹还要多,还要好。但是我不像她那么确定,难道我们真的想说,18世纪的作家和艺术家因各种理由而流出的多愁善感、多种多样的眼泪最好留给过去吗?我们真的相信剧烈的情感反应是幼稚的,而我们知道得更多吗?毋庸置疑,那些眼泪是属于他们那个时代的。但是,在看到这些画家的行为和作品后,有谁敢确定,我们不是生活在一个感觉贫瘠的世界中呢?我们对绘画反应的情感温度已经跌落到绝对零度。我们看起来这么冷

酷无情,可还在宣称我们在观画。

在 18 世纪,如果一个人不能哭,这比社会问题更严重,它是病症的预兆,大家会认为他非常痛苦,也许得了忧郁症,甚者认为他是个低能儿。路易·塞巴斯蒂安·默西埃在 1984 年写道:"沉闷的忧郁萎缩了一个人的心。"对一个忧郁的人来说,"没有眼泪,没有笑声,生命的每分每秒都显得缓慢且残酷",这样的人,"既不能生,也不能死"。如果根据这种说法,当今的艺术史学家和学者都得了病,上天赐予他们激情,他们却将大部分用于所谓的高级知识追求,挥耗殆尽。像格瑞兹这样的人是感受激情,而现在的历史学家了解激情,他们是情感的专业解剖者,用人类学的方式来考证人们对画作的投入。

那些去博物馆的普通参观者的情形也是如此。如果你在观看大卫的《荷拉斯兄弟之誓》时,你看出画家对"公民忠诚"这一主题精湛的构思,你的认识就是正确的——意思是:你能通过艺术史考试;如果你认为作品是新古典主义萌芽时期的巨作,这也是正确的;如果你解释这件作品是大卫心中的法国和法国的爱国主义,你也是正确的。甚至你还能从画中感受到一点若隐若现的同性恋倾向——画中的男人粗壮且雄美,而女性则居于附属地位,弱不禁风。

然而,当你以这种方式欣赏时,你就错了。因为知识与各种丰富而且可预测的情绪反应是不一样的,你处于将二者混淆的危险中。大卫的作品在教材中仍将被视为杰作,但仅仅局限于书本中。它仍旧是绘画史上的坐标,也继续成为众多画家和艺术史家关注的对象,除此之外呢?它已经被禁锢、僵化,无法再感动观者,被束缚在古老的"泪水的修辞"和一无是处的"情感交流密码"中。曾经,作品与观者的情绪反应密切相关,而现在,观看的人仅仅是想了解其他人的想法。

哭泣已经失去了它的日常氛围。人们远离它,因为眼泪看起来似乎表现得任性、女子气、软弱。至少,大众并不介意女人哭泣,然而,当男人哭泣时,他必定被认为有什么可怕的悲哀,或者身陷某些不为人知、无法挽救的绝望之中。我们再也不知道如何哭泣,怎么流下恰当的泪水。用

启蒙运动的词语来说，所谓感性指的是：不要因为太疯狂而失去理智，同时也不要太生硬或者粗鲁。人们会根据判断和某种标准，流下既克制又富含激情的眼泪。

在此两个世纪之后，我们中部分人的内心已经萎缩。我们充盈着嘲讽，保持清醒，但激情之火已经熄灭，就如文化自身也逐渐日薄西山。正如狄德罗所说，一个人逐渐变老时，他也变得乏味和冷酷，我想，这是否就是在 18 世纪之后出现的状况？ 也许我们已经成年，我们的情感失去了年轻时的张力，就像关节因年迈而僵硬。也许在狄德罗的时代，现代文化正处于年轻盛期，而现在，它已经变老，遭受了感情的关节炎。

18 世纪的观众认为哭泣是对艺术品的一种看法、评价，无法控制的眼泪是对一部小说合理的反应，他们是否显得有点孩子气呢？ 我想，虽然这样的说法听起来似乎让人欣慰，但并不明智。18 世纪的作家、哲学家和画家全都是时代的精英人物，他们以全心全意的态度真心拥抱所观看的作品，没有任何孩子气，真正孩子气的是当代这些遵守严格、谨慎生活制度的人，我们以冷静、讽刺为食，只允许自己有些微乐趣，真实的感情流露被严格禁止。

有点奇怪，我们再也不能欣赏格瑞兹的作品。画家希望我们能够卸下心防而观画，它希望我们替画中的女孩着想，为她失去的纯真而叹息，我们这些成年人却身着一本正经的衣服，从未想过因她而哭。

# 第八章　哭，因时间流逝

　　我迷上了戏剧，因为剧本中充满了我悲惨人生的写照，像炉灶一般燃起我的欲火。人们总是愿意欣赏那些自己不愿遭遇的悲惨故事，以它们引起的悲哀为乐，这样可怜可悲的疯狂行径究竟是为什么？……这种不幸的疯狂行为表现了什么？……不幸的人居然无法怜悯自己的遭遇，还有什么比这更为不幸呢？迪多爱上了埃涅阿斯，为他殉情①。有人为他们流泪，却不会因为自己到死时还未被爱而哀伤。哦！我的主啊，你照亮了我的心，是我灵魂的精神食粮。哦！难道不是因为你的力量，我才能将我的思想和灵魂相连接吗？……虽然我为迪多而落泪，但我无法为自己的境况而哭泣。迪多最终追求"用利剑了结自我"，我却是你创造出的最卑微的一物，我已将你遗忘，尘土复归尘土。如果禁止我阅读这些诗歌，我会因为不被允许阅读那些令我悲哀的作品而悲哀。这样疯狂的行径，竟然被认为是光荣而丰富的事迹，甚至比学习读书更为光荣、丰富。

<div align="right">——奥古斯丁，《忏悔录》</div>

---

① 迪多（Dido）为迦太基建国者、女王，她爱上了特洛伊战争英雄，同时也是罗马帝国建立者埃涅阿斯（Aeneas），埃涅阿斯是美神维纳斯与特洛伊王子所生的孩子。迪多后来被遗弃，殉情而亡。

泰山点点头,福楼拜先生做了一个手势。当其他的人一步一步慢慢离开之时,他和达诺也向后退,退到火线以外,六、七、八!泪水在达诺的眼眶中打转。他深爱着泰山,九!他们又向后退了一步,最后,上尉下达了最不情愿的命令,对他来说,就像给他的挚友宣判死刑一样。

——埃德加·赖斯·巴勒斯,《泰山归来》

还能挽救什么?格瑞兹那看似一团糟的作品中有一点可取之处吗?画中是否还有一点真实的信息、一丝让人相信的感情,能够有助于我们对格瑞兹尽力尝试要做的事情有些许认同?

其中有一点还是可取的,虽然为了强调它,我不得不忽略画中展现的大部分内容。那一点就在于:时间的流逝,时间不断地流逝,即使在我们死去后它仍旧永无休止。这种悲哀比小女孩失去她的宠物更加深重,也更为普遍。格瑞兹的画作关注到这一点,小女孩静静地坐在那里,忧郁却仍在呼吸,仍有生机。虽然这一丝悲哀也不会让画作变好(毕竟,仅仅是只金丝鸟),但只剩"时间流逝"这一点,使我对作品可以赞赏。如果我尽量抹去格瑞兹作品中关于爱和纯洁这些故作的观念,甚至于他对已经枯萎的未成年少女之花的关注。作品还体现了"失去"和势不可挡的"时间流逝"这一主题。不管我们是否愿意,它将我们向前推进。至少从这点来讲,作品表现得简练、直接。

在我调查中也发现:时间是人们在画前哭泣的主要原因之一。有些人再次拜访他们多年未曾参观的美术馆时,当看到同样的作品还展出在同一地方,他们惊呆了。在我的来信者中,有好几位都经历过这种境况,他们想到自己的生命逐渐溜走,他们慢慢变老。有一位来信者说,他意识到,甚至在他死去多年以后,他正在观看的作品仍会一直挂在那里,这是一种悲伤的想法,如果你认可的话,这是一种悲伤却真实的想法。

另一位来信者告诉我,当他看到一幅画时,他哭了,觉得画很美,如此宁静,又极为均衡,人生能如此吗?他想到自己的生活一团糟,也认识

到画中包含的完美和永恒不可能在现实生活中存在，它们就像置于瓶中风平浪静的船。与此相反，现实生活却太残酷而无法忍受。

好几位来信者都告诉我他们如何爱上某件作品，反复观看，将个人的思想投射在画中，长年以来断断续续或者从未间断地想念。但某一天，他们突然意识到：这些作品从未真正和他们对话，它们一直就处于静止、无言的状态。但这些观者将自己的感情倾注其中，对那些深爱绘画的人来说，这未免有点唐突，令人痛苦。

另一位来信者说，他在观看一幅描绘最为高兴的瞬间场景的作品时哭了。因为他知道，在画作完成之后，真正发生的是悲剧。年轻画家的作品总是体现出踌躇满志面对未来的激情；而年长画家所完成的作品则是表现苦楚的生命——因为生命在结束时，可能充满了沮丧和未知。在博物馆中，你所看到的每一件绘画作品的作者都已经死去。所以，你在画中看到的只是艺术家生命的一瞬，是画家怀抱某种希望，但未知结果会是怎样的那一瞬间。图像以冷酷的精确性捕捉住了真实、普遍存在的失落。

然而，也有一些人因他们失去的某些事物又在画中出现而哭泣。虽然摄影不是本书所涉及的内容，但它尤为冷静客观。它为我们展现那些已经过世的人，让逝者重现，只要我们还在观看，他就一直固定不变（我不想在本书讨论摄影的主要原因在于：观看照片哭泣的人，基本都因同一个原因：他们熟悉画中的人或者地方。摄影具有一种赤裸裸呈现真实的特性——它们似乎是了解世界的导线，摄影引发个人反应的种类相对要少）。观者与绘画似乎稍微有点距离，观看一位已经逝世画家的作品，虽然仍旧会感到沮丧、心酸，但也让人产生其他奇妙的感觉。绘画史充斥着关于"失去"这一主题的作品——业已消失的文明、变异的环境、已经逝世的人。除此之外，还有不胜枚举的其他细微的例子：熟透的果子，凋谢的鲜花，干枯的面包屑，表情怪异的头颅，细长的烛火，破旧的老书，众多类似的例子都表明：整部西方绘画史似乎都执迷于表现流逝的时间。

　　在 1984 年至 1985 年的冬春之交,圣弗兰西斯科的荣勋美术馆举办了一场名为"美国视野中的威尼斯:1860—1920"的展览,该次展览的作品包括了约翰·马林、马克斯菲尔德·派黎思、莫理斯·普兰德加斯特和约翰·辛格·萨金特所描绘的威尼斯风景。艺术史家玛格丽特·洛弗尔是这次展览的策划者,他还编写了与此配套的展览目录。他告诉我,在展出后,一位女士写信给他,在信中写道:她参观了展览三次,每次都是泪流满面地离开。洛弗尔评论说:"我想那是恰当的情绪反应,因为展览的内容全都与'失去'这一主题有关。"画廊中挂满了写上词句的小旗,这些文字引自作家亨利·詹姆斯和爱蒙德·戈斯的著作。它们表达了闲逛威尼斯时,游客所感受到的那种无法描述的快感。一边观看萨金特那些优美、透明的水彩画,一边阅读着小旗上欣喜若狂的语句,观者很容易就联想到"失去"这一想法。洛弗尔告诉我:"当然,我策划这一展览的目的并不是希望大家哭泣,但我的确打算捕捉住人们意识到威尼斯正在消失的那一瞬间的表现。"的确,对于 19 世纪晚期及 20 世纪早期的参观者来说,威尼斯就是一个梦幻般的乌托邦。如果说洛弗尔选择展览的那些作品有什么力量让我们感动的话,那是因为它们反映出画家熟悉的那种愉悦感正在迅速消失。在洛弗尔展览中哭泣的那位女士回忆起已经消失的时光——自己失去的,抑或威尼斯失去的,或是二者的结合。

　　绘画以特殊的方式搅乱了我们的时间感,击溃时钟的平衡运动,迫使时间粗略地,或者精确地停止于某个静止的瞬间。在日常生活中,运动不止的时间以缓缓递增的脚步走向我们生命的尽头。这是一种无法忍受的"轻之负"——我们很少注意到时间静静地流逝,我们感受不到任何痛苦。有的人意识到生命中的每一天被另一天夺走,但我相信,绝大多数人无可奈何地接受这一事实,将其视为平凡无奇、普通的现实。当时间突然向前飞跃时,它让我们感到伤痛,比如当我们熟悉的某人死去,或者当我们突然意识到自己不知不觉地衰老;当时间突然停止,它也让我们受到伤害,比如我们偶然遇到长年没有见到的某人。视觉艺术尤其具有这种捕捉瞬间时间的能力。一件以时间为主题的作品,就像一只无

形的手,突然使时钟停止转动,或者将时钟的指针向前拨或者向后推。

## 当时间混乱

一件作品就像一块坏表,它永远停留在 13 点。时间永远不属于我们,我们也永远无法读出画中表现的时间。

我收到一位名为沃伦·凯瑟·莱特的小说家的几封来信,他告诉我,他曾如何被一幅画感动,不间断地欣赏那幅画接近 15 年,但几乎不知道为何作品能够如此深刻地打动他。该件作品是凡·高的《橄榄树》(图 3,见下页)①。它收藏于明尼阿波利斯艺术学院。曾经,沃伦以为自己也许在很长一段时间里都不能看到这件作品,所以他花了特别长的时间欣赏。他安静地站在那里,体味着凡·高在当时所遭受的痛苦。"我曾和几位朋友谈论过这件作品,虽然我不知道到底有什么事让我无法再来这里面对面地欣赏《橄榄树》,我发现自己不得不擦去眼里涌出的泪水"。他感觉到了,却不明白是什么原因使作品感动了他。

最终,沃伦还是解开了这一秘密,通过长年累月写作的技巧,他利用小说中的一个角色为自己解决了画中的这种神秘。直到此时,他才认识到:在画中,画家展现了不一致、非同步的两种时间,作品自身体现出的步调就不一致,画面呈现了一种不可能出现的时间。

在小说中,沃伦安排了一位女主角,她迷醉于绘画中,有一天,当她在明尼苏达州的克鲁斯河中驾着小筏顺流而下。突然,她明白了那幅画到底出现了什么问题,按照她的原话:"作品同时表现了两个截然不同的时间点,它既预测了自己的将来,又回顾了它的过去。在冷紫色的山峰之巅,傍晚时分迷蒙的阳光位于正西方。在橄榄树右下方投射出倾斜的

---

① 凡·高(Vincent van Gogh, 1853—1890),后期印象派三大代表人物之一,他献身艺术,大胆创新,在广泛学习前辈画家的基础上,吸收印象派在色彩方面的经验,并受到东方艺术的影响,形成了自己独特的艺术风格,创作出许多洋溢着生活激情、富于人道主义精神的作品,表现了他心中的苦闷、哀伤、同情和希望。人们熟悉的作品有《向日葵》《星月夜》《橄榄树》等。

**图3　凡·高　《橄榄树》　1887年　明尼阿波利斯艺术学院**

阴影,然而阴影的实际光源来自南方,位于画布之外,应当是秋日的夕阳——它源于与太阳不同的方向。是必须等到画面中的季节结束时,才会在一年中出现的光源。"

即使沃伦深爱着这件作品——他观看过15次或者16次,他却完全没有意识到是什么原因吸引了自己,直到某天,他笔下的小说人物想到了这一点。沃伦的说法是正确的,在《橄榄树》中,时间明显出现错乱,作品让人产生了一种奇怪的感觉。我能轻易地想到,它是怎样对那些还未明白、确定这种矛盾的观者产生长久的效果的(博物馆的介绍仅仅将此当作凡·高作画时产生的一个"小小的失误")。写作是一项奇怪的职业,我想,沃伦需要他的角色——一位女性,划着小筏穿过明尼阿波利斯的风景,而她正在想象的却是法国风景——帮助她发现了画中隐含的秘密。现在,我已经"解决"了这一问题,希望这件作品的价值没有被我毁掉。

## 凝滞的时间

在罗斯柯教堂来访者留言录中,有一位神秘的观者写下这样的留言,全文如下:"在此停留,无底之渊,时间凝滞。"从字体上判断,我猜想留言者应当是位男士,但我们没有办法进一步了解他。我能简单地猜想到他想表达的意思:空白的油画使他短暂地停留,同时,也让时间停止。就如他美妙的形容词所描述的那样,时间变成了"无底之渊"。

一位名为玛蒂恩·爱伯林的荷兰女士写信给我,这封信对"深不可测"的时间叙述得尤为详尽。她讲述了自己的经历,1967 年,当她拜访佛罗伦萨时,她参观了米开朗琪罗设计的美迪奇教堂,17 年后,当她再度拜访这里,看到过去的一切时,她突然意识到,这里完全没有改变,而且必定和米开朗琪罗离开那个世纪的面貌一样。就在那一瞬间,她感觉到时间似乎已经停止转动,她的内心产生了一种特别怪异的亲密感。"我记得那里体现出的那种安静,我记得那种强烈的'毫无拘束'的感觉"。她哭了,当她丈夫询问究竟什么原因时,她只是说"真是太美了"! 但是,她到底指的什么呢? 她在信中的解释为:"因为实际的经历表明:生活才是重要的,时间停滞,或者根本就不存在。"她感受到"某种静谧",同时是"一种被簇拥的感觉,一种强烈的快乐,一种'归家'的感觉"。

不管怎样,这些艺术作品从未改变,而且永远也不会改变。这使得她想到自己不断改变的生活。"对我来说,这似乎才是艺术的真正目的:通过打破某种隔膜,引导我们回到真实的自我(难道哭不是心灵的融化吗)。通过某种和谐的方式,将每个人和真实的自我相联系"。

刚开始,玛蒂恩感觉米开朗琪罗设计的教堂存在于时间之外,一切都未改变,这是非常普遍的想法,但玛蒂恩将自己的经历描绘得更为细致,甚于其他人的来信。时间本身几乎已经消失,当万物都没有任何改变时,甚至连时间也"凝滞不动",不再具有任何意义。这时,她感觉到这种非时间感,将其作为指向自我的讯息。这是一种奇异的想法,显得危

险,在时间的真空地带,她产生了"无拘无束"的感觉,与她"自身"相和谐。我从未经历过玛蒂恩的这种感受,无法确定她到底指的什么,但我能明白,凝滞的时间如何将她的想法带回了她自身。

玛蒂恩归纳道,"艺术是关于心智的,而不是头脑"。只有当你用心感受,只有当你全情投入,你才明白绘画的所有。虽然你能长篇累牍地写作,但完全不知道自己到底了解多少,不明白自己在说什么。只有真正的艺术家,像米开朗琪罗、莫扎特或者贝克曼才明白什么是艺术。

在玛蒂恩的眼中,艺术将时间停止在某一刻,就像猛烈地踩了一下汽车变速器,结果是静止不动、协调。对其他人来说,时间能在观者的生命和绘画的"生命"之间产生一种强烈的对比。一位全国知名的心理分析师写信给我,讲述了他的这种际遇(他希望保持匿名,虽然我不确定什么原因。毕竟,这是一次重要的个人经历,而且心理分析师应当对这种事情持开放的态度)。1971 年,"这是一段个人压力和悲伤尤其沉重的时期",他去参观了一家博物馆,在波纳尔的一幅画前停下来,"这是画家经常选择的题材,画中人物透过窗户,眺望远处的风景。突然,强烈的悲哀袭来,我发现自己的泪水抑制不住地流出。后来,在镇定之后,思考这次经历,即使我是一位心理分析师,我能想到的最好解释也只有:画面极度宁静、和谐,它与我内心的混乱形成强烈反差。这种混乱几乎变成了致命、毁灭性的经历"(我也对这种解释感到欣慰)。

在信中,绘画似乎处于另一个不同的时空,心理分析师哭泣的原因也许是他意识到自己永远也无法穿越画中的时空。波纳尔常常描绘厨房或客厅,它们正对着色彩斑斓的花园。这样的景致也许只在梦中才会出现,但从来不可能在现实生活中见到。因此,心理分析师发现这些作品激发了他的内心也就不足为奇。有时,我也在思考,波纳尔如何面对这种非现实,极其美妙的画面之后又如何面对自己居住、生活的花园和房间?

我愿意将心理分析师的经历当作玛蒂恩相反的例子,他感觉自己的内心被看到的作品阻碍,无法穿越,而玛蒂恩却已穿越画面。对一部分

人来说,生活与艺术间的巨大鸿沟令人绝望,而对于其他一些人来说,这种距离又在无意间消失。二者都让我想到了罗格的"穿越理论"——关于桥的理论:他认为,一件作品存在于另一个世界,我们突然发现自己穿过一切进入画面。哭也许能发生在这一过程中的任何时间,也许是我们已经从桥上回来时,我们为所发现的感到惊奇和迷醉;也许是我们发现自己仍旧站在博物馆,寸步难行,无法穿越画面时,我们哭了。

## 画中混乱的时间

我已经列举了众多例子,从简单到复杂,它们展示了时间能在绘画中体现得很细致,轻易就会发生混乱。艺术史家斯蒂芬·贝恩执教于布里斯托尔大学,他曾告诉我他在土鲁斯奥古斯丁博物馆的一次经历,他的经历更加复杂,明显胜过玛蒂恩、沃伦和那名匿名心理分析师的经历。

斯蒂芬在一间小型展厅中,欣赏一件画家安东尼·让·格罗①的肖像。如斯蒂芬所描绘的那样,画中的格罗年轻、踌躇满志,头上斜戴着一顶时尚的帽子,这是格罗一生中名声大噪的那一刻。展出这幅肖像画的房间很小,是近期才合并到博物馆的。隔壁的展厅更大、更古老,这里展出了格罗的另一件作品——《赫拉克勒斯与狄俄墨得斯》,这是他为一家绘画沙龙而作,完成肖像画 45 年后的作品。斯蒂芬描绘这件作品"巨大且令人感到痛苦"。在格罗的时代,就有一位批评家说"格罗已经死去",他的意思是说,格罗的早期作品是献礼的——它们都是经典之作,而其后的作品则一文不值,不知他为何还生活在这一时代。后来,如斯蒂芬信中所写的,"在艺术沙龙开幕后几周,有人就发现格罗的尸体漂流在默顿附近的塞纳河中"。

斯蒂芬没有在巨幅的《赫拉克勒斯与狄俄墨得斯》前哭泣,但在那个

---

① 安东尼·让·格罗(Antoine-Jean Gros,1771—1835),法国浪漫主义画家,早年师从新古典主义大师大卫,曾随同拿破仑征战,创作出一系列宣扬拿破仑的巨幅作品,如《拿破仑慰问雅法的鼠疫患者》。

小展厅里,他看到格罗正当年轻的肖像时,"他在这件小幅肖像画前潸然泪下"。能否用"在瞬间感到一种比例失调"作为解释呢?小幅和巨幅作品之间;在早期的盛极一时到晚年悲凉结局;从低矮、局狭的小展厅的空间,转换到沙龙似的、比例巨大的空间。画面上的人已经死去,他的作品也将死去,此后的观画者也会死去。斯蒂芬在当时的反应与比例的不协调也有关,从巨大的画面转换到小幅肖像画,微小的形象填满了一张巨大的画布,二者之间的差距使观者心理产生了压力和重负。

也许我们每个人都会被绘画中某个特别的故事吸引,而它们与时间有关,虽然它们只是静静地体现在画作中。那些作品年复一年保持不变,而生命在慢慢流逝,它们简直让人无法忍受。对玛蒂恩来说,她被拉出了生活的正常轨道,进入艺术纯粹的静止中,这种状况让她震惊。沃伦不断地被凡·高的作品拉出正常的时间中,将近 20 年,直到最后,他才解开了自相矛盾、不同步的时间这一问题。匿名的心理分析师看到画作时,他被吓倒了。他想到自己飘摇的生活,而画中却表现出安静而肃穆的氛围。格瑞兹的作品构思出瞬间的情景——在鸟儿刚刚死去之后,小女孩还未埋葬之前的那一刻。然而,万物宁静,一切都停下了脚步,女孩的安静回应着死去的小鸟。必定是这种安静、平衡感动了格瑞兹。

斯蒂芬的故事讲述得更加详细,如一个艺术史学家应有的描述方式,对他来讲,也许画作还意味着特别的时间形态。斯蒂芬曾为土鲁斯博物馆举办的一次展览编写展览目录,该展展出的一件重要作品是安格尔的《维吉尔为奥古斯都阅读〈埃涅阿斯纪〉》[①](图 4,见下页),作品也同样具有与时间相关的寓意。奥古斯都选择了他的女婿马赛勒斯继承其王位,但马赛勒斯死了。诗人维吉尔在为大王阅读诗歌,诗的内容似乎是关于马赛勒斯的死亡,但故事发生在遥远的过去,而且发生在非人间。簇拥的阴影聚在一起,他们是鬼魂或是精灵,其中一个靠过来,轻声地说:

---

① 《埃涅阿斯纪》(Aeneid)为古罗马作家维吉尔作于公元前 30 年至前 19 年的史诗。该作描写的故事为:特洛伊被希腊军攻陷后,特洛伊英雄埃涅阿斯在天神护卫下携家出逃,辗转到了意大利,娶当地公主为妻,建立了罗马城,开始朱利安族的统治。

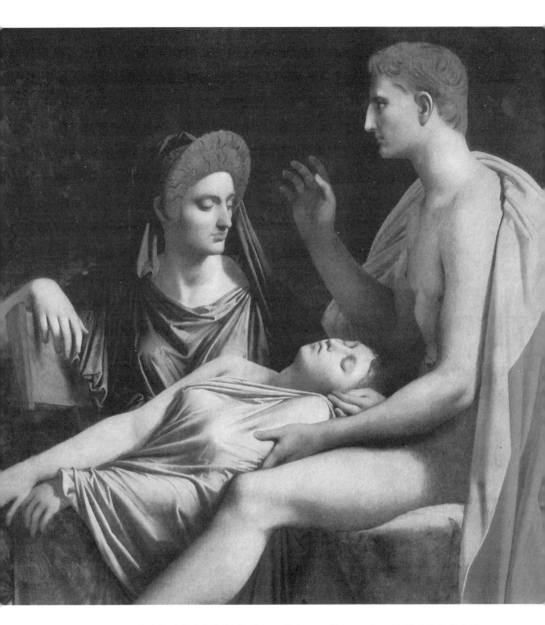

图 4　安格尔　《维吉尔为奥古斯都阅读〈埃涅阿斯纪〉》　约 1819 年　比利时布鲁塞尔艺术与历史王室博物馆　吉劳登摄/Art Resource New York

"你将变成马赛勒斯。"意思是说:"你本是无名的阴影,但你将会变为马赛勒斯——大王所选择的继承者。"但同时也暗示了:"在你继承王位之前,就会死去"。每次,在安格尔这件作品展出之时,"你将变成马赛勒斯"的咒语就穿越时空,响彻云霄,它暗示阴影在等待诞生,命中注定了他会早逝。它们被诗人阅读出来,它们根据事实来预告死亡,它们通过观者观看绘画时显露,不断彰显出那一刻。安格尔在画中描述的故事和土鲁斯博物馆所藏绘画的故事有相似的时间效果,它们都将发生在很久以前,令人欣喜、短暂的那一刻变成一出悲剧,变为阴郁的未来。那一刻无法停留,无法被重现。

这些故事可以再继续,甚至扩展成为一部"百科全书"。但无论如何,它们也无法为画中表现的时间构筑出一套理论。因为每一幅画都以其特殊的方式表现了我们对时间的感觉。如果有一条贯穿其中的线索,也许它就是:绘画为我们展现出了独特的瞬间,即使它们在几个世纪都保持不变。"转瞬即逝"的那一刻与"没有尽头"的时间持续强烈地结合在一起,这就是绘画的特殊力量之一,也是绘画区别于其他艺术形式的重要特征。瞬间本来是构成改变的因素,却被永久保留下来,就像标本收集者书中一片干枯的树叶,压得扁平,一直存放在那里。

## 看小说或者电影时哭泣

当我以"绘画与眼泪"这一论题做演讲时,常常有人建议我应该评述电影和小说,因为很多人为它们而哭泣(有人还建议加入戏剧和交响曲)。给这些建议的人通常认为:电影、音乐、歌剧和小说使欣赏者哭泣,因为它们属于"历时艺术"——它们是在时间过程中展现出来的。你可以在眨眼间看到一幅画,但欣赏电影和音乐则需要一段时间。也就是在这一时间过程中制造出内心缓和,建立情节,引发突发的感情。这些人告诉我:如果有人在欣赏画作时哭了,他们需要有恰当的条件,使他们能够猜测接下来将会发生什么,回顾已经发生了的情景。是故事的情节将

欣赏者吸引,最终促发了眼泪。欣赏管弦乐则是另一回事,在一首曲调中,它为我们讲述一个"抽象的故事"。戏剧更能加倍感人,因为它们是在长时间过程中发生了富含情节的故事,同时还有音乐的配合(至少在勋伯格①之前的戏剧是如此)。因此,他们认为,不管哪种艺术媒介,如果要使作品具有真正感人的效果,它必须要有一条时间链接的线索,否则,假如所有的故事发生在瞬间,在你还没机会投入其中它就已经结束了。

我听过这一理论略有不同的几种说法,但不能完全认同。我希望所讲述的故事同样能显示出绘画也经历了时间。经过大约 10 年的时间,我才逐渐淡忘了贝利尼的《圣方济各接受圣痕》;在近 20 年里,沃伦几乎一直都在欣赏凡·高的《橄榄树》,如果你仅仅是在眨眼间浏览一下画作,那你已经失去它。若要明白《圣方济各接受圣痕》中的植物和动物的名称,你至少也需要 10 分钟到 15 分钟。大卫的《荷拉斯兄弟之誓》也是一样,故事并不只是展现了瞬间,跌坐在地、垂头丧气的女人们是他们对已经看到、听到的故事产生的反应。而且,在画中这一场景之后,还会有更重要的事情发生。格瑞兹的作品似乎要简单得多,但在观看时,我们仍旧能够推断出在之前发生了什么故事,之后会出现什么情节。在罗斯柯教堂里,要使作品产生那种情绪感染力至少需要 30 分钟。当人们认为电影和小说是"历时"艺术时,同时也表明他们在观看绘画时的时间相对较短,绘画也许在表面上呈现出某一刻,但我不知道有哪件作品实际上是这样的。

在谈论到任何艺术品的意义时,其中都包含时间这一因素,它在绘画中表现得尤为突出。我不否认很多人因为电影和小说而哭,但其中必定还有其他原因引发他们哭泣。

其中,立刻出现在我头脑中的原因是:我们被欣赏音乐和戏剧时的安静环境所笼罩。在一座喧闹的博物馆中,观画者想要集中注意力异常

---

① 勋伯格(Schonberg, 1874—1951),20 世纪著名的现代音乐作曲家之一,"表现主义"音乐代表人物。勋伯格的主要作品有交响曲《光明之夜》《佩列阿斯与梅丽桑德》《室内交响曲》、歌剧《期望》等。

困难，他们不断受到其他人的干扰。如果一家博物馆略微拥挤，其他人就会慢慢靠近你，和你观看同一件作品。在一些国家，人与人之间没有足够的"个人空间"，有时，你发现自己被一群人挤出来，或者他们刚好站在你眼前。在某些欧洲国家，已经形成了一种习惯，当你观看一幅画时，有人缓缓地靠近你，一点一点，直到他们完全挡住你的视线。这种打搅对于任何希望集中精力欣赏的观者来说都是致命的。而且，博物馆的灯光太耀眼，如果作品在稍微昏暗的展厅中展出，这种环境有利于观者集中精力欣赏作品，而不是留意警卫人员或者其他来往的参观者。

噪音、人群以及明亮的灯光都是促发无泪的原因。如果博物馆在每个展厅就展出一件作品，如果每次只允许少数几个人同时参观，我敢肯定，很多人都会在观画时流泪。在伦敦国家美术馆，他们就为一件作品采取这样的展出形式——达·芬奇的一件巨幅素描作品，在观看这件作品时，真是一次美妙且激动人心的享受。无论你坐着或者站立，当你的眼睛渐渐适应了柔和的光线时，作品就在黑暗中呈现出柔和的光，周围环境异常安静，因为没有人在黑暗中交谈，你只能静静地观看作品、默默思考。在这样的环境下，谁不会被打动呢？如果将作品放在这样的展览室中，哪件作品不会让人感受强烈，让人产生情感力量呢？很多次，我为一些普通画作着迷，被它们吸引，纹丝不动，这些画作单独展出在小展厅中，灯光半暗半明，而且展厅中没有其他人。伦敦国家美术馆的小展厅就是一座让人怀念的小教堂，这里展出的每件作品都有成为名作的条件优势。我想，如果他们将《美国哥特人》①这样普通的作品放在国家美术馆的这个展厅中，甚至也会有人被它深深感动。

如果说人们因为在实践过程中发生的艺术而哭，这种说法有其道理，但这种理论并不严密。在本书第三章，我已经提到一些泪水突发的实例（例如，那位英语教授"雷击"的经历），我将会在后文列举更多类似

---

① 《美国哥特人》（American Gothic），美国画家格兰特·伍德（Grant Wood）的作品，画家的作品主要以描绘美国乡村生活为主。《美国哥特人》在 1930 年曾获芝加哥艺术学院奖励，但引发了巨大争议，有人认为作品是对普通、庸俗的美国乡下人漫画式描写。

的例子。另一个问题是：哪一种叙事会引发眼泪？乔托（Giotto）的阿雷纳（Arena）教堂里面那些仔细堆砌的故事在经过破解之后，还会有人为它们哭泣吗？我还未听说过（人们对某个地方有强烈印象而哭，这点我能想象得到，但是因为众多"小故事"日积月累的效果而哭则有点匪夷所思）。同样的情况也出现在西斯廷天顶壁画中，例如，皮埃罗·德拉·弗朗西斯科在阿雷佐教堂创作的组图；甚至出现在圣礼拜堂的彩色镶嵌玻璃窗上。

　　就像人们不会因为所有的音乐而哭，那些人所说的"如果所有的作品历经时间进程，就能使欣赏者感动而哭。"又当做何解释呢？实际上，人们大多是因为浪漫主义音乐而哭，人们因马赫、柴可夫斯基、勃拉姆斯的音乐而感动；有人则是被贝多芬、舒曼、舒伯特和肖邦的乐曲吸引。通常，这些都是历经岁月考验、人们熟知的音乐，而非古典音乐、文艺复兴时期音乐或现代主义时期的音乐。同理，浪漫主义的歌剧也让人感动，例如马斯内、威尔第、普契尼和瓦格纳的作品，而不是巴洛克或者现代戏剧。我知道，有人因蒙泰威尔第、韩德尔、若斯坎·德·普雷的作品而哭，但谁会因为勋伯格、韦伯恩、南卡罗、卡特或者史托克豪森的作品而哭呢？谁又会因早期的音乐会而哭呢？然而，有时也有显著的特例：有位音乐家告诉我他因《马太受难曲》而哭，尽管他对作品了若指掌。但这种特例也证实了这种规律：能够引发眼泪的音乐大多是浪漫主义音乐。

　　同样的情况也适合浪漫主义小说，不管这些作品是完成于 18 世纪晚期还是 20 世纪初期。人们不会因为明显是现代主义或者后现代主义的小说作品而哭，例如乔伊斯、卡夫卡、博尔赫斯、卡尔维诺和佩索阿的小说；人们也不会因为现代主义和后现代主义风格的电影而哭，比如冈斯、罗布·格里耶、布雷森、布努埃尔、迪伦导演的电影。人们会因为浪漫主义风格的小说而哭泣——如果他们阅读的并非经典之作，那么哭泣的概率会更高。言情小说是属于浪漫主义的，它们不仅讲述和爱情有关的故事，而且，如果追溯源头的话，它们也发源于浪漫主义时期。

　　如果要说明是什么条件使一件作品属于现代或者后现代主义，可以

列举出众多特征,但令人惊奇的是:大部分成功、高票房收入的电影和畅销小说所展示或采用的思想、象征、叙述模式、目的、甚至动情和心理刻画的源流都可追溯至 19 世纪早期的浪漫主义。如此说来,20 世纪小说和电影制作比绘画更接近浪漫主义。因此,也许(仅仅是"也许",这是一种尤其宽泛的概括)与阅读小说、观看电影和倾听音乐相比,人们欣赏绘画哭泣的概率小的另一原因是:大多数畅销小说、高票房电影和卖座音乐仍属于浪漫主义。20 世纪绘画更类似现代音乐,而不是勃拉姆斯的音乐;更接近乔伊斯的小说,而不是勃朗特姐妹的著作,因为浪漫主义的思想是:当我们阅读一部伤感小说,观看一出戏剧,倾听一场交响乐,尤其是观看一场好莱坞电影时,我们就会哭。

我们之所以观看电影而哭,并非因为电影是"历时"艺术,而是因为它们是属于浪漫主义性质的艺术。我们异常看重电影文化,好莱坞的制作人心知肚明,我们会因不同种类的电影而哭,从《黑暗的胜利》到《母女情深》;从《34 街奇缘》到《油炸绿番茄》。我们甚至在知道电影极为无聊时,还是会哭。在此,我将以自己的故事为例,我很高兴,但也很尴尬(现在我要讲出来,仍觉得尴尬,难以启齿)。当我在观看《母女情深》这部电影时,我哭了。艺术史家就像好莱坞的特技专家,他们不会被电影中的怪物吓倒,因为他们知道视觉艺术如何发挥效力。我喜欢像一个电影制作技术人员那样欣赏一部电影,我猜测情节如何安排,以增加电影的张力;我关注摄影机如何在拍摄特写镜头时慢慢推近,以吸引观众的注意力;我分辨所有的声音如何在拍摄完成后合成(好莱坞电影中,几乎所有的声音都是合成的,无论是虚假的街道喧哗声,还是脚步声);我记住怪异的蓝灰色灯光,好莱坞使我们习惯将其视为普通夜晚的装饰。我还看到银幕右上角黑色椭圆的小标记,那是电影放映员更换胶片卷盘时的信号,它们有时非常明显,甚至我都能看到卷盘的号码。如果我的位置接近电影银幕,有时,我甚至可以看到固定电影银幕的"小齿孔",透过这些小孔,我偶尔还能看到电影的一部分折射在放映厅黑色墙壁上。我很难被一部电影吸引,或者投入观看。在电影院的大部分时间,我都在想象

电影是如何制作完成的。

所有这些对技术的兴趣，都没有阻止住我在观看《母女情深》时哭泣，当电影播放到最后几分钟时，一位临死的母亲哭泣着和她的孩子道别，我一边听着悠扬的管弦乐配音，一边看着摄像机一点一点地接近临终的床。我并没有完全投入到剧情中，我也不会将在屏幕上看到的故事当作真实生活中发生的情景。我没有忘记我的椅子就要坏了，它倾向一边，令人感觉不舒服。我甚至还觉察到电影屏幕稍微有点偏离中心，产生通常没有的滚痕。我知道故事将会如何展开，我能分辨出很多剧情源于浪漫主义小说，甚至浪漫主义绘画——格瑞兹也描绘过哭泣的孩子在父母临终床前的情景。而且，他甚至还描绘那种性格坚强的小孩，他们忍住眼泪，但内心深受感动——就像影片《母女情深》中的一个小孩。然而，这种编造出的浪漫主义机械的叙事模式对我很起作用，不管怎样，我因此而哭了。这些浪漫主义的伎俩使我们哭泣。

甚至那些最为尖锐的文化批评家也被电影牵制，感动至泪，而相同的情况绝不会发生在美术馆或者博物馆中。大卫·卡内尔是匹兹堡卡内基梅隆大学（Carnegie Mellon）的一位哲学家，他告诉我：他可能从未因一幅画而哭过（像贡布里希和我们大多数人一样），却因电影而哭。"我极度感伤，甚至为那些特别幼稚的电影而哭——比如那部讲述牙买加雪橇队的故事，我女儿对此大吃一惊"。甚至那些令人绝望的老伎俩，拙劣的演技，夸张做作的表演，制作成本低廉，剧本水平极其低下的电影，比如《癫疯总动员》，它们也能赚取几位观众的眼泪。好莱坞电影充满浪漫主义色彩，就像巴甫洛夫①的小狗一样，即使我们不想哭，但我们还是身不由己，自然地有所反应。

任何将哭泣和时间流逝结合的理论都会遇到某些例外，它们让人迷惑。我决定避开眼泪和时间艺术的等同关系，因为其中涉及太多问题。

---

① 巴甫洛夫（Pavlov）为现代心理学中"行为主义"的代表人物。他利用小狗、老鼠等动物以说明人类的各种行为和情绪反应都是受到刺激的结果，并非完全自主产生的。

我很乐意将绘画当作"历时艺术",它们捕捉时间的方式却很特殊。

## 天使的哭泣

不像歌剧、戏曲、小说、诗歌、电影或者管弦乐,绘画留给我们的是瞬间印象,将那一刻固定,此后不断延伸、持续,比任何人的一生还要长。如果在画前哭泣有什么特别之处的话,那应当是:它使时间明显地发生了变形。

不幸的是:在文献中相关的记载很少,只在很少几部书简述了哭泣与艺术之间的关系。而且,这些著作涵盖了几乎各种艺术媒介。例如,在亚瑟·柯斯特勒的《艺术创作》中,有短短的一章——"眼睛为何泪汪汪",作者概略地讲述了哭泣,但他似乎并不在意人们是在看电影时哭,还是因为打翻牛奶这些琐事而哭。玛甘妮塔·拉斯奇编写的一本奇怪的书,书名为《沉迷——某些世俗和宗教经历之研究》,作者介绍了一项基于 600 次问卷调查的结果,是讨论人们"沉迷"的经历。拉斯奇考虑是否能根据引发原因将眼泪和其他狂乱经历分类。她认为"最为明智的命名法就是将沉迷根据经历自身的特点区分",她将其分为言语狂乱、"亚当式"(Adamic)沉迷、时间沉迷、孤独的沉迷和药物沉迷。然而,在画前引发沉迷的经历、音乐会上的享受、分娩时的沉迷和宗教解脱时的感觉各不相同,她对分析这些经历间的区别没有兴趣。汤姆·卢茨是一位英语教授,他也编写了一本关于哭泣的书,然而,他不关心艺术与生活的关系,也不在意不同艺术门类引发哭泣之间的差异。

我所知道唯一一本将目标锁定在单一的艺术门类,对此展开深入研究的是《天使的哭泣》这部书,作者为米歇尔·珀扎特,该书讲述那些观看巴黎歌剧而哭的人。珀扎特认为歌剧爱好者之所以哭,是因为他们隐隐感觉到歌剧演唱似乎试图摆脱文字的束缚,文字就像一间幽闭之室,而歌声就如围困其中的鸽子:歌声希望自由翱翔,不想表现任何意思。珀扎特注意到,在每一支著名的咏叹调中,都有这样的一刻:当演唱者的

声音，多为女声，尤其是花腔女高音，开始发出令人惊叹、柔和的颤音，一直上升至一种不可到达的高度，又突然降至如倾泻般的急速和弦或者委婉的和声。就在这一过程中，歌剧的内容在难以置信的张力中彰显出来。一个单独的音节能够不断地被拉长、延伸，似乎永远持续不停。在某一点，听者完全忘记了词语，正是这一刻——尤其是单个独立的音调无限延长，直到接近结尾才出现停顿。这时，歌唱者缓缓地调整呼吸，听众开始哭泣。听者感到歌唱家的声音就要摆脱语言，但他们也明白，声音永远也无法脱离语言。在女高音调整呼吸之后，她又开始咏唱赞美的乐章，歌剧又以普通言语继续。珀扎特认为，只有天使才能歌唱出那种不含文字意义的音乐。如果歌声真的脱离了语言，结果将会变为惊声尖叫，成为一种危险的信号，一种接近昏厥的状态。根据珀扎特的说法，所有歌剧爱好者都能感受到这一点，即使是无意识的。因此，所有真正的歌剧爱好者都哭过。当花腔女高音在歌唱时，普通、面色苍白的歌剧迷是无法理解其中的美妙之处的。他们听到的不是源于人类的声音，而是"天使的哭泣"。

我不知道珀扎特的理论是否正确，我怀疑有人在欣赏歌剧时，是否会在其他时间——并非珀扎特所说的"那一刻"，或者因为其他原因而哭泣。但珀扎特的理论的确是个引人入胜的说法。如果真是如此，那么它也只是适合歌剧，而不适合小说、电影和绘画。珀扎特的研究对象是歌剧，而我则是针对绘画。我想知道，绘画感动观众的方式是否异于电影和音乐。也许这与绘画静止、"深不可测"的特性有关，它们有一种神奇的力量，能够在一瞥之间就向我们展现出一切，停留于这一刻，直到永远。明显的是：绘画制造出的时间混乱感在一些观众中引发了奇异而复杂的反应。

## 其他艺术形式中的"绘画"

到目前为止，我不想再继续讨论绘画与"瞬间"的理论，因为还有很

多特例。普鲁斯特和乔伊斯，以及其他小说家都关注"凝固的时刻""瞬间的启示"，并以此展开写作。在西方诗坛，有一场名为"意象主义"①的文学运动，它们主要以静止的视觉形象为目标进行创作。摄影比绘画更能让我们感受到时间的瞬间感，毕竟，一件画作实际记录了绘画创作过程中的几个小时或是几周。有的电影也表现了"瞬间"，比如法国电影《堤》②就讲述了发生在一瞬间的故事。有的音乐，比如卡特的《第一弦乐四重奏》，同样可以与绘画中凝滞不动的那一刻相媲美。

在文学作品中，我最喜欢的一个例子是中国古代诗人梅尧臣的作品，它是我所知道最为感人的诗歌，也表现了绘画效果。诗人梅尧臣凄苦一生，早年丧一子，继而丧妻，最后连唯一的儿子也先于诗人而逝。他的诗歌萦绕着连续死亡的阴影，他曾写下苦楚的诗歌怀念早夭的孩子，但是让他越来越难受的是：去世了的妻子的身影屡屡徘徊在诗人脑海中。

> 结发为夫妇，于今十七年。相看犹不足，何况是长捐。
>
> 我鬓已多白，此生宁久全。终当与同穴，未死泪涟涟。

10多年来，我没有再读过梅尧臣的诗歌，我所珍藏的梅尧臣诗集闲置一边，放在我父母房间的书架上，上面积了一层厚厚的灰尘。当拿起书，再次阅读时，出乎意料的是：我再次被感动。

梅尧臣最好的作品是那些最生动、最强烈地刻画日常生活的诗，我认为其中最让人感动的是这首：

> 昼梦同坐偶，夕梦立我左。自置五色丝，色透缣囊过。

---

① 意象派是20世纪初最早出现的现代诗歌流派，1908—1909年形成于英国，后传入美国及苏联，代表人物有休姆·庞德·叶赛宁等。他们的作品特别强调意象和直觉的功能，大多短小、简练、形象鲜明，其内在形式受日本俳句和中国古诗影响较大。

② 法国电影《堤》(La jetee)为著名短片导演克里斯·马克尔(ChrisMarker)的代表作，几乎整部作品都是由黑白照片和画外音组成，讲述的是关于时间与爱情的故事。全片除了一个几秒钟的片段外，其余均由400多个静止的画面剪接而成，再配上音乐、声效和旁白，组合成整个叙事节奏。一幅接一幅的照片，正好表现了故事支离破碎的记忆片段。

意在留补缀,恐衣或绽破。殁仍忧我身,使存心得堕①。

现在,当我读到梅尧臣的诗歌时,仍然感觉隐隐的伤痛,因为我知道诗歌的来历和表达的意思。

此情此景,在不变的视觉中凝固的形象引发了"色透缣囊过"这一句。每当我阅读这首诗时,似乎看到了诗中描绘的形象,也明白诗人是如何感觉到它们的,它们在诗人的脑海中凝固了。当我每次读到"夕梦立我在"这一句时,感觉它就像是一幅呈现在眼前的画。

贺拉斯的那句名言"Asis painting, so is poetry"被引用、讨论了近200年,我不想再蹚进这潭众说纷纭的浑水中。我只是承认,观看绘画产生的眼泪完全异于其他艺术形式引发的眼泪,虽然它们有时重合,因为很多艺术都采用绘画的观念(正因为如此,我在本书不想涉及雕塑、摄影和影音这些艺术形式,分析绘画的特殊性已经足够了,没有必要在各门艺术间划分明显的界限)。

绘画以奇妙的方式表达出时间,有的足以使人流泪。我在寻求"观画哭泣"的解释时,很多人都是因为这一原因而哭,有些例子令人迷惑且复杂,我尽力如实将它们全部列出。没有科学的方式能够分析哭泣,也不可能穷尽所有类别的哭泣。如果能够清楚地将它们分类,哭泣就不会是一次又一次极端的经历,而是已经预设的安排。

除了时间,人们常常还提及另外两个促使人们观画流泪的原因,而且还有历史材料作为证明。这两个原因在书中第一章讨论罗斯柯教堂的故事时就已经显露出来。我一直都在继续解释,慢慢地谈论它们,因为它们与某个主题相关,而这一主题似乎显得过于唐突、放纵(甚至根据本书的标准也是如此),这一主题就是:宗教。

众多原因使我不想谈到宗教,直到本书过半,我也不想提及。首先,本书以"绘画与眼泪"为题已经让人觉得虚幻弥漫,如果读者在第一页就

---

① 在梅尧臣43岁那年,夫人谢氏病殁,此后,他为悼亡谢氏写下不少诗篇,本文所选两篇为《悼亡三首》之一及《灵树铺夕梦》。

看到"宗教"这个词,他们必定马上就合上书(我自己可能就会如此)。其次,我知道在艺术领域,很多人认为宗教讨厌至极,在 20 世纪艺术史中,宗教是其中最受排挤、遭到禁忌的话题之一。第三,我不想使这本书看起来似乎是要阐述"强有力的绘画基本都与宗教相关"这种观点,幸好我并未在本书开篇就大谈宗教。20 世纪的很多作者认为,最深层的观画经历与最深刻的宗教信仰经历二者之间的联系遥不可及,或者非常微弱且神秘莫测,但事实并非如此。在接下来的几章中,我将论述到甚至是那些宗教观念最为淡漠的观画者,他们面对画作时的某些最为强烈的观画反应从本质来说都与宗教相关。

# 第九章　与圣母玛利亚一同啜泣

泪水……它是象征虔诚的标志,并非仅仅作为悲伤的产物。耶稣是为我们而哭,而不是为了自己,因为,上帝是不会掉泪的。基督啜泣,是因为事情本就会如此发生:在他被钉上十字架时,他哭了;当他死去时,他哭了;当他被埋葬时,他再次哭了。

——圣·阿伯洛斯,《二论吾兄沙帝洛斯之死》,逝于 379 年 10 月 17 日

我想起圣·保罗在监狱中的眼泪,他一直不停地啜泣,夜以继日,长达三年之久。

有什么泉水能与他的眼泪相比呢? 就算是那为大地播洒甘霖的天堂之泉,能与他的眼泪媲美吗? 他的眼泪不是润泽大地,而是滋润灵魂。如果哪位画家能描绘出圣·保罗以泪洗面、痛苦呻吟的情景,那必定胜于描绘唱诗班中数量众多、喜气洋溢地歌颂上帝的歌手。

这些眼泪滋润着虔诚的教会,这些眼泪使灵魂生根发芽。不管多么猛烈的火焰,在遇到这些泪水时,都会熄灭。……基督曾说过:"哀伤的人将受到佑护,哭泣的人将受到保佑,因为他们懂得欢笑。"没有什么比泪水还要甜美,它们胜于任何笑声……

所以,眼泪不是因痛苦才流出。如果与那些因世俗悲欢而流下

的泪水相比,因为虔诚的默哀而流下的眼泪更加美好……哪里不会用到虔诚的泪水呢?它们被用在祈祷中,用在训诫中。眼泪之所以遭受唾弃,是因为它失去了原本的功能。

——圣·约翰·克里索斯托,《论圣·保罗在〈歌罗西书〉中的书简》①

我们所处的时代是一个眼泪如此枯竭的世纪,以至于让我们不由得回想起古代的情形:自从绘画出现以来,就有人在画前哭泣。虽然缺乏记载,但证据昭然:在古希腊,亚里士多德就曾用他简洁的文笔告诉我们,人们观看悲剧时感到"悲哀和恐惧"。舞台上的演员假装哭泣,却得到观众真实眼泪的回应。在公元前500年左右,很有可能就有人面对画作而哭——这些作品包括墓碑上的浮雕,甚至包括瓶画。黑德维希·肯纳针对"希腊人哭泣"这一问题进行过特别研究。他认为在瓶画和墓碑上出现那种表示失望和悲哀的姿势与悲剧和大面积的壁画出现在同一时期——大约在公元前500年,这一时期,正是我们在画作中发现人物独自哭泣画面的时期,而不是像欣赏希腊悲剧那样众人同哭。在剧院,人们观赏悲剧时,众多恸哭的妇女借助外在仪式营造出悲哀的氛围。那种新型的、孤独一人哭泣的形象表明,人们的情感转向内心。

这些形象的每一种姿势都不相同,因为每个人的遭遇各异,其中有一个人双眼凝视地面,另一个人用袍子遮住脸。在一只花瓶上描绘了一位妇女,她僵硬地伸开双手,紧紧擒住她的斗篷;另一个站着的妇女,一只手紧紧托住下巴,而另一只手牢牢地抓住胳膊肘,显然,她想压制住内心的悲哀,以防止浑身颤抖。

在古希腊的线刻浮雕作品中,悲伤的祭祀者站在墓碑两旁,一位面容沉寂,毫无表情,他张开双臂,目光呆滞地仰望远方;另一个祭祀者正在啜泣,竭力控制住自己颤抖的身体。除此之外,画面别无其他——只有坟墓和两种姿态的悲哀。这些场景明显是想象出来的,但它们必定使

---

① 圣·约翰·克里索斯托(St. John Chrysostom, 347—407),古代基督教教父。长于辞令,善于传教和解经,被誉为"金口约翰"。

很多观者流下眼泪。

这些都是表现眼泪这一传统诞生时期的作品,不幸的是:大量希腊绘画已经消失殆尽,故事结束于此。

## 忏悔之泪

当基督教统领世界后,哭泣变得更加普遍。这股洪流真正开始于《圣经》,赞美诗的作者歌唱道:"每个夜晚,我用泪水洗涤我的床铺,浸湿我的被单。"[这段文字被反复引用,本章开篇所引用圣·安布罗斯(St. Ambrose)的文章中就引述了这段文字]另一位诗人吟唱道:"无论白昼还是夜晚,我的眼泪就是赖以生存的面包。"他似乎仅仅依靠泪水中所含的盐分就足以维生。先知们为他们的国家而哭(为了高山,我尽情哭泣);国家也以哭泣作为回应(大地在默哀,天空也在悲叹)。

从4世纪的安东尼·阿博特伊始,哭泣就成为众人认可的一种信仰形式,它鼓励人们面对上帝的欢乐和悲哀而哭。安东尼写道:"面对上帝,即使是在天堂的圣徒都在为我们哭泣、哀叹;我们又该如何为自己而哭,以此获得救赎呢?"后来,这篇被称为《忏悔信念》的篇章成为祈祷中最为重要的一部分。"忏悔之泪"不是自私的泪,也不是缘于任何个人原因的,它们被视为上帝的恩赐。

罗马教皇格里高利曾说过,忏悔是"以自我惩罚的方式考问自大的灵魂",真是美妙至极的说法。我想其含义是:上帝使他虔诚的仆人感到痛苦和忏悔,也使他的欢乐释放,充溢四方。如果你是一位身怀忏悔的信徒,你的眼泪不再属于自己,它们属于上帝,唯一向上帝表现你对他忠诚的方式是:流出本属于上帝的眼泪,让它们回归于他。上帝只是聆听眼泪,因为他熟悉它们。6世纪的圣·本尼狄克写道:"我们必须知道,上帝赋予我们纯净的心灵和忏悔的眼泪,而不是过多的言语。"

读着这些虔诚的故事,我感觉自己就像被由不同眼泪组成的洪流卷走。忏悔之泪就像一种既苦楚又甘甜的泉水,它汇集了欢乐、悲哀、欲

望、忏悔、惩戒、救赎、奉献、爱和希望。一位信徒必定为他所犯的过错祈祷，为他内心的罪恶感忏悔。他开始哭泣，祈求上帝宽恕，然而，他不是为自己而哭，他的泪水将转而带着甘甜的味道，他应当想到自己是为整个人类而哭。到后来，他仍哭泣，他也许会想到教皇格里高讲过的那些话：试着任由上帝从他的双眼诱发泪水。这些眼泪最初似乎从十字架流出；流进信徒身体中，流经他们的双眼又奉还给上帝。这些来自中世纪文本中的众多眼泪在我脑中汇集，就像闪耀的高山小溪，汇聚成混浊的溪流，所有的支流都汇聚在一起，倾泻入泪水膨胀的江河之中。在中世纪早期记载中，有丰富的证据表明：人们了解整个眼泪之海，他们不停哭泣，尽力将自己的眼泪变为最为纯洁的"忏悔之泪"。

"忏悔"一词衍生于拉丁语，这一词的含义与"Pungo"相关，"Pungo"的本义是指"刺、戳、叮、悲痛或者恼怒"。"忏悔"还和另一个词"punctum"相关，它是指"小点、小斑、刺点或叮口"，这就是为什么"忏悔之泪"会刺穿信仰者的原因，为什么他们将身体想象为眼泪的积蓄处。由此，我们就能完全理解为何十字架上的耶稣成为忏悔者的焦点。在中世纪画像中，有很多描绘的是十字架上被钉的基督，他的手脚都被刺穿、胸口被戳、头部滴血，皮肤也伤痕累累，他以永无止境的宽恕之心面对他的信徒。

像圣方济各这样的信徒，他们以泪水回应上帝的形象。西拉诺的托马斯是一位14世纪圣方济各的追随者，他讲述了一幅画中的十字架如何与圣方济各讲话这个故事，从那一刻起，"他就抑制不住地流泪"。

这真是一个非常奇异的故事，不管你是否相信基督奇迹，甚至，不管你是否是一位基督教徒，显然，托马斯相信，一幅画完全改变了圣·弗朗西斯的一生，他相信故事合情合理。

## 亲密的礼拜图像

中世纪晚期和文艺复兴初期的绘画通常出现哭泣的形象，以激励忏

悔的信徒。尤其是 13 世纪的作品，充斥着哭泣的形象，耶稣哭泣，他的门徒也在哭泣（特别是《福音书》的作者约翰，他从内心深处感受到神圣的悲剧）。就连天使看到基督被钉在十字架上，或者躺在地上时，他们也会哭。玛丽亚常常拜倒在十字架下，"她的脸上流淌着泪水"。抹大拿的玛丽亚抱住十字架，仰望被钉在十字架上的基督恸哭。圣母玛利亚呈现出那种最早由希腊画家设计出来的姿势——一只手托住另一只手的胳膊肘，而另一只手托住下巴。在中世纪雕塑中，以"哭泣者"的形象装饰坟墓变成风尚，这些人或者站立，瞪着双眼、泪流满面，或者紧闭双眼，以一种无以表达的痛苦紧握双手。

　　到了 14 世纪，也就是中世纪晚期，一种新型的绘画诞生了，它们特别能让人产生强烈的感受。这种画不再表现基督或者圣母玛利亚全身的姿势，而是描绘他们的上半身——腰部以上。新的绘画在形式上更加突出基督或者圣母，如此一来，神圣的形象更加接近观者，正如一位艺术史家所说，他们让信徒产生一种"安静交谈的真实感受"。

　　14 世纪的画家以"特写"的方式表现已经熟悉的题材，他们仅仅刻画基督一人，他的伤口在流血，他的眼神直接穿透画面，注视着我们。画家不再描绘基督受到鞭笞的景象：基督被绑在柱子上，罗马士兵正在抽打基督，罗马总督本丢·彼拉多在一边旁观。或者他们描绘坐着的基督，画他在被钉在十字架之前的模样，画中不再出现通向加略山的道路，也没有一队观望的罗马士兵和旁观者。画家只描绘基督和他最忠诚的门徒圣·约翰，而不再描绘他和 12 个门徒共享晚餐。新一代的画家选取这些局部和片段，以使观者能够专注于这种最亲密、最打动人的形象。

　　采用新样式的画家们发明了对幅圣像画，一边画的是基督，他带着荆棘头冠、遍身鞭痕、表情忧郁；另一边则是正在啜泣的圣母玛利亚，中间由一个合页链接。对幅圣像画打开时就像一本书，因此，信徒可以将它们放置在一张桌子上或者摆在家中的祭坛上。玛利亚似乎正注视着另一边的基督。我能想象得到：如果我坐在这种双幅圣像画前，正对着它，我就像加入一队正在静静祈祷的哀悼者之中，和他们围成了一个小

圆圈，我被遭受磨难的救世主和表情严峻的圣母包围。如果我想讲话，那也只能是内心的私语，我置身于与圣者的亲密交谈中。

在那时，甚至有的作品单独刻画了耶稣的伤口，它们出现在祈祷书中，整页整页地表现出鲜红、椭圆形的伤口，它们代表基督胸部的伤痕，或是他手上或者脚上的"圣痕"。有的图像让人觉得这些"伤痕"具有一种怪异的性感——它们柔软、鲜红，看上去就像女性的生殖器，而不是伤口。有的学者讨论过这种形象中潜含的"性"。然而，实际上，这些作品的根本目的在于使观者注意力集中，使信仰变得更为贴近。呈现在眼前的景象，只有信徒内心能够明白。

这种刻画近景的半身像，有时被称为"敬虔画"（德语为"*Andachtsbilder*"）。这样的画作必定感动了许多信徒，使他们潸然泪下。在这种氛围中，他们产生了一种信念，迫使信徒除了同情之外，对耶稣和玛利亚产生更加深重的感情。面对画作祈祷的目的在于从身体上感受基督曾经有过的经历，他们将自己想象为耶稣，或者是上帝之母，使他们"感同身受"。也许他们一动不动地注视着这些图像，有时持续几个小时，甚至几天，信徒对救世主和圣母的内心体悟得越来越深刻。最终，他们感觉到基督和圣母曾经感受过的，他们将以圣者的眼光看待世界，至少是一小部分。当他们达到这种程度时，信徒的眼泪就不再属于自己，而是属于上帝，就如"忏悔信条"所讲的那样。

## 芝加哥的一幅"敬虔画"

迪尔里克·博茨①的《哭泣的圣母玛利亚》就是这类"敬虔画"中的一件（见彩图 5）。就如其他该类绘画一样，作品非常受欢迎。布兹在他的画室中绘制过好几幅这样的作品，我所知道最好的一幅收藏于芝加哥艺术学院，它与我的办公室仅一街之隔。另一件绘制时间稍晚的作品现藏

---

① 迪尔里克·博茨（Dieric Bouts，？—1475 年），尼德兰画家，主要作品为圣·皮埃尔教堂的作品《最后的晚餐》以及《奥托皇帝的审判》。

于纽约大都会博物馆。它们的尺寸都较小，适合放在书架上，而且，这两幅画都曾是双幅对的形式。

收藏于芝加哥艺术学院的这件作品非常优秀，是这类绘画中的顶尖之件。圣母玛利亚独自一人，她的披风略微倾斜，草草地盖在头顶。与其他作品不一样的是：圣母没有颤抖，也没有恸哭。相反，她在静静地祈祷，她面对基督，但并不是直视着他。圣母的双手温柔地、轻轻地合在一起，手指相重，无名指和其他手指分开，略微弯曲，指尖轻轻地相互抵靠。双手刻画得耐人寻味，它们随意却具有力量，自然却牢牢地合在一起。

圣母的脸部同样也表现得非常自然，她的双唇自然地合在一起，嘴角有轻微的凹痕，有效地体现出哀伤时的一种张力——当人们在悲伤时，微微开口就形成深深的凹痕。圣母双唇闭合，但并不是紧闭，而是轻微地闭着，显然，嘴和手指的组合让人心动，表现出了圣母脆弱的表情和坚决的内心。

圣母的双手和嘴已经足以表现出这一虔诚的故事，但作品的精妙在于人物的眼睛刻画，它们成为内心情感反映的经典之作。圣母的左眼看起来极度悲伤，她的视线偏离我们，也偏离基督，而转向面罩深深的褶皱。如果你单独看着圣母的另一只眼，她似乎以一种不安、走神的眼光凝视着你。圣母的双眼使我们感到，她对自己所看到的熟视无睹。基督已死，圣母的思考转向内心，双眼似乎已经迷失在她所见到的一切之中，她只是凝神观望、独自垂怜。在图中所描绘的这一刻之前，圣母一定是眼神狂乱、大声哭喊，现在，最初爆发的沉重悲伤逐渐消失，奔涌的泪水变成了持续不断的泪滴。圣母的眼眶因为哭泣而变得肿胀，双眼发红，眼角的血管也变得粗大，因此，她的双眼呈现一种偏深的粉红色。

泪水缓缓从圣母的脸颊滴落，有一滴已经掉在脸庞。她左眼的眼角溢满了泪水，你甚至都能看到眼睑下方的边缘线，它呈现出透明的轮廓。一滴眼泪已经在眼尾形成，而另一滴就要从眼角掉下。眼睛下方已经掉了两滴：一滴落在脸颊上，另一滴就要转向，流向圣母的嘴角。

悲伤正是通过这些细节表现出来的。圣母只是在耶稣被钉上十字

架,抱下十字架和埋葬时大声恸哭。但在布兹所画的作品中,只要圣母还活着,她将永远也不会停止流泪。多年后,画中的圣母仍是这副走神、肃穆的表情。如我们熟知的,她的泪水每天都在流淌、滴落。耶稣被钉在十字架上已经是多年以前的故事了,这幅画表现的是内心永无止境的默默哀悼。和文艺复兴时期所描绘的其他作品一样,圣母所感觉到的与凶兆的原则相符:基督还未长大以前,圣母就已经知道将会发生什么,她现在仍旧明白,这是一种永无休止的悲哀,不会随时间而变得苍白,她仍在房间默默哭泣,那双略微走神的双眼将永远注视着已死的基督。

关于这些观念,我们想要了解更多异常困难。有的学者只能这样说:"在各种形式的'敬虔画'中,最主要的特征是:视觉表现的意义在于引发观者强烈的移情反应。"这种解释非常客观冷静,除此之外,作品还表现了什么呢?这些都是信徒的私人问题,明显超越了学者干瘪的解释,超越了绝大多数20世纪观者的视觉和理解范围,也许还超越了言语的表达能力。

唯一使我喜欢布兹这件作品的理由是因为一位名叫拉莎的学生,她曾经临摹过这件作品。她在画前安放好画架,不在乎嘈杂的人群,一周又一周,慢慢地,一点一点地使她临摹的作品接近完美,在这一过程中,我也看到了画中极其微小的细节。

我们观察到中年圣母的皮肤呈现出那种不均衡的质感,没有打磨过的指甲发出微弱的光,甚至还看到指甲下累积的污秽。我们还讨论了布兹在描绘圣母前三个指头的长度时所犯下的错(刚开始,这三个手指不够长,所以画家加长了一点,画中形成了一排双重指甲)。在长达15周的时间里,拉莎每周都去博物馆一次或者两次,在她临摹作品的后期,我们都产生了一种已经与画中人物熟知的感觉。刚开始,拉莎的摹本只有原作模糊的轮廓和金光闪闪的背景;几周以后,她开始刻画皮肤的颜色和层次,她在头上画了偏深蓝灰色的披风和漂白后的白色面纱;到了后期,拉莎在圣母的手背和眼角周围添上细小的皱纹,在衣服上也添加了细碎的褶皱。为了仿制出5个世纪后颜料变化的效果,拉莎在金色的背

景上罩了一层灰色。

最后，到了完成作品最关键的一步，她刻画圣母流下的泪滴，就在眼泪画好的那一刻，作品真的复活了。拉莎精心刻画出圣母的泪水，它们圆润饱满、晶莹剔透，每一滴泪都反射着从一扇小窗户中照射进来的微弱光线。

在这段时间里，圣母内心的悲哀在我们心中变得真切。最后，我们都偏离艺术史家对"移情反应"的兴趣，我们不需要对此进行研究了。因为我们只是单纯地体会到圣母玛利亚的心情，至少，对我来说是如此，这种感觉是酸楚的，而且是沉重的，就像我自己也迈进了圣母的悲伤之海。

观看"敬虔画"需要虔诚的态度，这是底线。如果没有耐心欣赏这种画的能力，它永远都只能保持沉静。从这点来说，什么又是艺术史呢？难道它不是一种特别需要耐性的学术追求吗？有的研究者的眼光迫不及待地从一幅画跳跃至另一幅画，急切地寻求知识养分。对于那些视线转移过快的研究者来说，滥觞于 14 世纪、15 世纪中欧和西欧的这些激发眼泪洪流的作品，也许永远只是一片荒寂的沙漠，他们永远也看不懂。这些作品是需要时间欣赏的，画作中弥漫着枯燥、迟缓的激情。

拉莎在几年前完成了临摹作品，然而，无论何时，当我经过博物馆的那一展览区域时，我仍会停下来看看原作。圣母玛利亚的那张脸和悲哀的表情无法显示出具体的年龄，而这件作品却似乎与我一起变老。每次看到它时，她的表情似乎变得更为坚决。假如有一天，当作品深深地坠入我的内心时，也许我会痛快地哭一场。

## 关于严肃冷静的文艺复兴

中世纪曾经是泪水泛滥的时期，而布兹《哭泣的圣母玛利亚》完成于中世纪末。之后，"敬虔画"传统逐渐式微，它们慢慢地被其他各种形象，被一种全新的、世俗的绘画所取代。

文艺复兴的艺术家对绘画和哭泣具有完全不同的看法。15 世纪早

期,文艺复兴的泰斗和博学之士阿尔贝蒂①就苦苦思索:当画中的形象本该哭泣的时候,如何使他们看起来不会像在笑。阿尔贝蒂对他所评判的作品严格凌厉,他认为在某些 14 世纪描绘"圣母抱着她死去的孩子"的作品中,圣母脸上的表情让人怀疑是在发笑。在这些作品中,"笑"可能原本是要表现悲哀——当你尽力想要克制哭泣时,你就会出现这种表情。14 世纪的画家一点也不幼稚,他们当然明白:一张大开、向上翘的嘴看起来像是开心的笑。关键是他们根本不在意这一尴尬,他们明白,当人们遭受极为强烈的痛苦时,就会出现那样怪异的表情。除了文艺复兴的人文学者,或者学究气十足的学者才会不识趣地指出这种表情看起来是在发笑。

阿尔贝蒂所做的每一件事都与其时代密切相关,他关注可信、毫不含糊的面部表情,这也成为当时教育艺术家的关键问题。在 17 世纪末,就已经有人就此话题展开讨论;而到了 18 世纪,这一话题已经演变为一门"面相学"(the science of physiognomics)。一位画家通过查阅一本绘画类的指导书,就明白应该如何准确地描绘某种表情。例如,基督受难,或者玛丽亚的悲伤都被列在题为"遭受痛苦"(suffering)的条目下,根据字母顺序,它排列于"虚伪"(sanctimonious)和"自大"(supercilious)条目之间。多么冷血,又多么不敬啊! 这种态度远远甚于一位中世纪画家尽力捕捉圣母悲哀时的"微笑"。

与此前情形相比,文艺复兴盛期的大多数艺术家都是眼泪枯竭的。从阿尔贝蒂的时代到米开朗琪罗年轻时的这段时期(也就是,从 1430 年到 1510 年),意大利中部的艺术家都在追逐更为宏大的目标:艺术视觉理论,绘画在各种艺术中的地位,用几何形状分析可见的世界,各种绘画观念。这种强烈的表现性意味着艺术家侧重于表现他们的技巧,或者体现他们敏锐的感知力和丰富的知识,这些目的比以绘画感动观者的目的

---

① 阿尔贝蒂(Leon Battista Alberti,1404—1472),意大利早期文艺复兴艺术理论家、建筑师、杰出的人文主义学者。阿尔贝蒂一生致力于艺术理论研究,《建筑十书》是其对建筑理论的伟大贡献。

更重要。

文艺复兴晚期的"反宗教改革运动"（the Counter-Reformation）①改变了人文主义者的某些立场，使某些艺术家产生了危机感。比如米开朗琪罗，他接受的是鄙视"绘画迁就于情绪"这种思想的教育，他也持有这样的态度。在晚年与朋友维多利亚·科隆纳（Vittoria Colonna）交谈时，米开朗琪罗对那些因绘画而哭的佛兰德人做了一番鄙夷的评价，这是在文艺复兴时期所有文献中，为数极少提到在画前哭泣的资料。

> 维多利亚微笑着说："我想知道，因为我们在谈论这一话题，佛兰德（Flemish）绘画究竟目的为何？ 它们又是为谁而作？ 因为我认为它们比意大利的形式主义（Italian manner）表现得更加虔诚。"

> 米开朗琪罗缓缓地回答道："一般来说，佛兰德绘画是为了取悦宗教信徒，这点比意大利的任何画家都做得好。"意大利绘画绝不会使他们掉下一滴泪，然而佛兰德的作品却使他们泪如泉涌。然而，这和画作本身包含的力量和品质无关，而是因为虔诚的观者。这些作品适合女性的口味，尤其是年迈的和异常年轻的女性，同样，它们也得到僧侣和修女的内心共鸣，以及得到某些对于真正"协调"没有任何感觉的贵族的赞美。

米开朗琪罗继续粗略地评价了意大利绘画的优越性。艺术史家通常引用这段资料作为米开朗琪罗反对佛兰德艺术的有力证据。这段谈话表面看来的确如此，但实际情形并非如此简单。毕竟，米开朗琪罗是与一位因虔诚而闻名的妇女交谈，而且，他也肯定佛兰德艺术取悦虔诚的人。维多利亚在米开朗琪罗的晚年生活中占有特殊的地位，在讨论精神方面的问题时，她是他的挚友。他们共享的精神感受与众多个人信仰相关。他们阅读的书籍很少涉及教堂事务——沉醉的信徒只是花时间冥想十字架上已经"死去的人"。米开朗琪罗为维多利亚画过"耶稣受难

---

① "反宗教改革运动"（the Counter-Reformation），指 16 世纪至 17 世纪初，天主教会为抵制宗教改革而进行的努力。

像",她将此作为冥想对象,确切地说,将此当作"敬虔画"。据维多利亚自己讲,每次观看其中的一件作品,就要好几个小时。米开朗琪罗自己留下了一些素描作品,他没有送给维多利亚,这些作品表面留下了奇怪的斑痕。一位艺术史家猜测这是因为上面浸透了米开朗琪罗自己的泪水,这种说法也许是真的,但也许并非如此。将来,通过对作品化学成分进行分析,可能会解决这一问题,但这种说法和那些画中体现的精神氛围是一致的。

因此,米开朗琪罗的回答或多或少只是表现了一种含糊、褒贬不一的态度。他的确说过"没有任何国度的画家能创作出比意大利画家更加优秀的作品"。但他也明白,对于那些以信仰和祈祷为生活目标的人来说,比如,在这一时期的维多利亚,他们很容易被佛兰德绘画感动落泪。米开朗琪罗异常清楚,自己置身于这样的处境之中:他怀着绘制出真正能表现虔诚的作品的强烈愿望,同时他又怀抱创制出伟大艺术的壮志雄心,但米开朗琪罗也知道,二者逐渐显得不可调和。

在整个 16 世纪,虔诚的教徒,包括米开朗琪罗,也许他们都因宗教图像而哭。当米开朗琪罗讲到人们永远都不会为"真正的绘画"而哭时,同时又贬低了那些宗教图像。米开朗琪罗没能再多活几年,这样,也许我们就能确信他到底会坚持哪种立场?然而,米开朗琪罗晚年的作品明显已经偏离他在年轻时的人文主义思想,内心重新回归到虔诚、忏悔的眼泪王国。

意大利文艺复兴是诸多新事物和新思想的开端,同样也可以将其定义为一次无泪的开始。即使与现代距离甚远,文艺复兴却是将绘画真正定义为艺术的重要时期,在其之前,绘画是作为宗教信仰的辅助用具的。甚至一件文艺复兴早期的画作,比如布兹的作品,其首要的、同时也是最为重要的目的就是为祈祷者提供一件辅助品,"由著名大师布兹创作"这种观念仅仅居于次要地位。随着文艺复兴萌芽,人们将绘画作品当作一件艺术品逐渐成为可能,绘画的部分作用是为了展示画家高超的技巧,同时也是为了提升绘画艺术。

毋庸赘言，文艺复兴时期一定有很多观画者为画作而流泪——我并不是要在"中世纪的虔诚之心"和"文艺复兴时期的技艺表现"之间画上严格的界限。然而，在文艺复兴时期，使用、了解绘画的方式面临最重大、最基本的改变，振兴艺术家技巧，编写艺术家传记和艺术家事业成为最重要的目标。同时，绘画也出现了众多细微的变化，远非本书所能包容。对于眼泪的历史来说，这种变化产生了单一却严重的后果，当画家注意于展现自己的技法时，必定会或多或少失去部分直接被作品感动的能力。如果观看者集中于观察艺术家的天分和才华，就不再专注于自己的情感反应。像布兹的作品，本来可以诱发非常直接而且私密的情绪，但是，等到艺术发展的方向开始改变后，这种情绪反应也消失了。艺术史家抵制这样的概述，且理由充足。在此我将稍微扩大，对我们来说，似乎最好不要忘记文化最深层的形态，它们深深地埋藏，看起来似乎已经变成我们行走于其中的风景。就像乔伊斯在《芬尼根守灵夜》[①]一书开篇中出现的一半被淹没在地下的巨人；或是像威廉·卡洛斯·威廉姆斯《佩特森》（*Peterson*）[②]中造田设地的巨人。我们何时意识到自己开始将绘画作为一门艺术来看待，这一问题的答案就在我们的脚下。

因此，当我认为文艺复兴是无泪的再次发端时，指的是大体的发展趋势，其中也有少数特例。我同样明白，大多数博物馆展出的文艺复兴时期的绘画仍旧能引发我们的赞叹和崇敬之情，但它们不再引发眼泪。那些画家技艺超群，我们绝对无法忽视。从某种程度来看，每一件作品都体现出画家的天分，他对绘画理论的了解和精通。即使你不会被一幅中世纪或者文艺复兴早期的绘画所感动——例如布

---

① 《芬尼根守灵夜》（*Finnegans Wake*），爱尔兰作家詹姆斯·乔伊斯的最后一部长篇小说，乔伊斯企图通过他的梦来概括人类全部历史。这是一部融合神话、民谣与写实情节的小说，作者在书中大玩语言、文字游戏，常常使用不同国家语言，或将字词解构重组，他用 17 年才完成《芬尼根守灵夜》。

② 威廉·卡洛斯·威廉姆斯（William Carlos Williams），美国诗人，主要作品有长篇叙事诗《佩特森》（*Peterson*），诗歌以新泽西州一个小城市的历史和社会生活为背景，反映了美国文化和现代人的风貌，是当代美国哲理诗的代表作品之一。

兹的"敬虔画",然而,你应当明白画作中所包含的最为重要的因素是虔诚和情感。

## 哭的简史

我们从文艺复兴时代所承继的知识远胜于我们现在所能认识到的。它不仅让我们认识到什么是绘画艺术,还有力地证明了绘画能够成为艺术,而非辅助物品。有时,它甚至是以中世纪对绘画的价值观作为代价的。祈祷和虔诚都在画中退隐,或者变得令人无法接近。而从文艺复兴的发展又产生了艺术理论、绘画流派、绘画史学家、甚至是用于学习的教材和课程。以多元形式呈现的绘画变得极其令人震撼,同时,绘画也部分地丧失了它曾经拥有的品质。

从 15 世纪的"敬虔画"(像布兹的作品),转变为 16 世纪作为技艺展示的绘画,这是西方关于绘画和情感观念的第一次影响巨大的转变(在此,我没有将希腊绘画纳入其中,因为没有足够的存世作品展开论述);第二次转变是 17 世纪、18 世纪情感的回归,如格瑞兹的作品;第三次改变是 19 世纪的浪漫主义,我将在第十一章中具体讨论;而第四次,就是我们生活的这一时代——20 世纪,我们又退回至严格的知识构成。这就是以最大可能的概括方式所归纳出的西方绘画眼泪史的发展过程。

从这段历史中,也可以看出为什么我们不再对绘画作品抱有幻想。一次巨大的文化变革就像洪流,它将我们带到毫无情感的冰封之地,囚禁于此,我们从泪水干枯的沙漠小岛中,以怀疑的眼光看着情感汹涌的大海。事实上,在这个清醒严肃的时代里(或者已经接近这时代的尾声了),我居然写了这样一本书,以眼泪为主题的,岂不是很奇怪? 人们似乎对 20 世纪冷漠的风气已经习以为常,我们就身在其中,在其中呼吸,将其视为生活正常状态。这就是为什么我回想起了 15 世纪、18 世纪或者 19 世纪,也许仅仅依靠想象,不能回溯、重现当时的面貌——这是我

内心的一个疑问,一直延续到本书结束——但是,它至少有助于使我们知道这种现象的存在。我们虽然知道,在 1250 年的阿希西(Assisi),1450 年的布鲁日(Bruges),或者 1550 年的佛罗伦萨都曾有人在阿济西举行礼拜仪式,但我们无法确知当时他们心里在想些什么(这些大约分别与圣·弗朗西斯、布兹和米开朗琪罗生活在同一时代与地点的人)。然而,我能肯定的是:如果我们当代的一部分人回到那样的时代,假如他们观看一件绘画作品却毫无感触的话,必定被视为异类,被认为是极其古怪或太过天真的人。

## "学术文化"的肖像

20 世纪可与 16 世纪相比,因为 16 世纪的人也同样无法在绘画作品前流泪。我一直在探讨的这种强烈反应,20 世纪的艺术运动从未受到重视,从"立体主义"到"新表现主义"是这样,从"野兽派"到"极简主义"也是如此。相反,20 世纪绘画最在意的是自身作为一门艺术存在,它是智性的,也就是说:20 世纪艺术的目的在于引发各种相关问题的探讨,但它们和强烈的反应毫无关系。视觉艺术家关注于他们正在进行的艺术活动,发挥想象将他们创作的绘画与各种哲学、历史、评判、政治、性别研究和心理分析相联系。甚至,最近出现的一些作品具有强烈的自觉意识和自我解释的倾向。简言之,20 世纪绘画明白其自身及其目标,它的潜力以及局限。20 世纪的艺术在这些方面得到的越多,就离我们在上文中列举的各种情感反应越远。

至少,我的观点是解释的一种方式。同样,也有众多证据表明:20 世纪寻求一种将强烈的情感和绘画中自我反省意识相结合的方式。在欣赏《格尔尼卡》时哭泣的那些人,他们也没有忘记它是一件高度形式化的作品。至少,它显示了哭泣和"立体主义"这个词并非完全对立。在罗斯柯教堂产生强烈反应的很多人都深思过他们产生的那种奇怪的感觉,在此,我不会将其排除在外(虽然我必须寻找证据)。有人曾经被马列维奇

或者利西茨基①激进的艺术理念，或者被未来主义挑衅性的言辞感动泪下。总之，眼泪与多种冷静的理智思考是可以结合在一起的。

20世纪也并非完全冷酷，也有很多作品旨在使观众震撼，也有很多作品的创作目的在于引发观者内心的忧郁、羞辱、愤怒、冲动和迷惑，而有的作品的目的就是让人愤慨（比如沃霍尔的某些作品）。那么，谁又能说强烈的愤慨就不如强烈的情感有力呢？若要列举出20世纪人们对绘画也充满了强烈的情绪并不是件难事。然而，有人嘲笑绘画，对绘画嗤之以鼻，伤害它们——纳粹德国曾经烧毁绘画作品，抗议者和精神失常者用刀子割坏画作，向它们泼洒硫酸，砍碎它们，甚至用枪击。所有这些，难道不足以说明20世纪是眼泪干枯的时代吗？

尽管上文说了那么多，我觉得这些宣称还是正确的。艺术史教材就是非常贴切，也是非常明显的证据，它们为学生和学者讲述各个世纪的绘画，但无一例外，几乎所有的教材都采取一种冷静且节制的语调，它们从不关心艺术家的内心情感，编写者认为使一位读者过分投入并不合适。但是，一些最畅销的书例外，比如西蒙·歇玛的《伦勃朗的眼》。

20世纪的教材都被知识、理智占据，研究出发点各异，如绘画与性别的关系、艺术赞助人、艺术家的理论、画家对当代政治的回应，等等。20世纪的很多著作都受到某种理论的驱使：心理分析、符号学、女性主义、解构主义等。为研究生编写的教材更加枯燥乏味，那些作者将20世纪的绘画呈现为各种风格交替变化，各种艺术宣言前后相继的发展面貌，或者成为流言的散布之处。当然，这些著作都呈现出复杂的多样性，然而，在我所知道的20世纪讨论艺术的著作中，没有一本接近狄德罗评论格瑞兹绘画这样的一本书，虽然狄德罗表现得狂喜、荒诞，但非常有趣。相比而言，我们对自己的情感尤为吝啬、审慎、理智、羞怯。在狄德罗的眼中，我们看起来脆弱且谨慎（从古代以来的很多人都可以归结于

---

① 马列维奇（Maevich），俄罗斯"立体主义"的代表画家；利西茨基（El Lissitzky），俄罗斯画家、设计家，他对"构成主义"的产生起到了巨大的作用。

此类）。

　　在我参观芝加哥艺术学院美术馆的那些年间，以及我在那里工作的几个月的时间内，每天都有成百上千的参观者欣赏布兹的作品。然而，我仅仅看到少数几个人站在那里，静静地凝视画面。很多观者被吸引是因为作品放在一个特别制作的胶合板基座和强化玻璃板制成的柜子中，由此看来，这件画作明显是一件具有特殊价值的藏品（或者是因为它不断地被复制，出现在博物馆用于宣传的海报和地图册上）。这些人瞥了一眼标签，然后迅速地扫视打量作品，明显，作品无可挑剔，有时他们还会对画作评论几句。可是，根据我的观察，绝大多数观者真正驻足在此的时间不到一分钟。这件作品明显是个奇迹，它是一件源于已经被遗忘的世纪的美妙之作（展出这件作品的房间只是美术馆的一个小角落，它旁边就是展出莫奈、凡·高、高更作品的巨大展厅）。艺术史家也只是短暂停留，因为这件作品并非布兹最重要的作品，它是"敬虔画"这类作品中最好的例子，但它并非独一无二。然而，作品是其时代的标志，是一件为了"激发某种强烈反应"的作品。

　　现在，作品与我们隔离，它被锁进玻璃柜中，就像被放在动物博物馆中的灭绝动物一样。它是一件历史的遗物，脱离了原本的生活环境，远离我们的想象。两块广袤而干燥的沙漠隔开了我们和《哭泣的圣母玛利亚》：文艺复兴成为最早出现的"撒哈拉沙漠"，而现代主义和后现代主义则属于我们当代的另一块广袤无垠的沙漠。绘画作品还是一如既往地呈现在我们眼前，然而，令人难以置信的是：它们与我们内心的距离遥不可及。

# 第十章　向上帝哭泣

　　让我们想一想，当圣·保罗面对烈火之时，他毫不畏惧、心如磐石、坚定不移、绝不屈服，因为他坚信上帝，丝毫也没有怀疑。他厉声问道"：谁能阻止我们对基督的爱呢？难道我们会因苦难和烦扰而动摇？或是遭受痛苦、迫害、饥寒就退缩？或是遭遇危险和刀剑的威胁就放弃吗？"

　　像圣·保罗这么勇敢面对一切的人，任何障碍也阻挡不了他，即使是面对死亡之门，他也是一笑置之。然而，就是像圣·保罗这样如此坚强的人，当他看到心爱的人哭泣时，心都破碎了。他甚至对自己真挚的感情也毫不掩饰，直接表露出来"：你怎么了？害得我都哭了，令我伤心欲绝。"

　　当你看到这里，有什么想法呢？难道一滴泪就能摧毁圣·保罗如此坚强的心？"是的。"他回答道，"虽然我可以抵挡一切困境和危难，但无法抵制真诚的爱！爱无处不在，让我的心也臣服于它。"

　　这就是上帝的想法，万丈深渊也不能淹死保罗，他却因几滴泪而崩溃。

<div style="text-align:right">——圣约翰·克里索斯托</div>

　　谦卑地向上帝祈祷吧！唯有如此，你的灵魂才能得到救赎。与

先知们一同呼唤，"主啊！赐我悲伤作为面包，眼泪作为甘泉吧！"无论你身在何处，无论你去向何方，你若不信仰上帝，你就无法逃脱悲惨的命运。

<div style="text-align: right;">——坎普腾的托玛斯，《圣诗》第七十九篇</div>

1380 年的第三个星期天，正好是"大斋期"①期间，圣·凯瑟琳站在罗马的圣彼得大教堂庭院中，仰望着回廊上方的高墙。墙上是一幅巨大的镶嵌画，表现了一艘挣扎在风暴中的小船。这是乔托的一幅名画，后代艺术家们因其令人叫绝的真实性而感叹不已，作品名声远扬，甚至有人为它取了一个绰号："小船。"

在画面上，海上的小船看起来随时都可能倾覆，船帆似乎就要被猛烈的狂风撑破。基督的门徒全都在船上，他们因恐惧而抱成一团，在画面正右方，基督穿行于海上，走向小船，这些门徒刚刚看到他，上帝召唤彼得，要他迈出小船，走进大海，走到他身旁。根据马太《福音书》记载：彼得看到咆哮的海风，内心恐惧，身体不断下沉，他开始呼喊着向基督求救——"救命啊！救命啊！"基督伸出一只手，从海中拉起彼得，对他说："你的信念呢？你在怀疑什么呢？"他们一起穿过汹涌的波涛，来到小船边，就在他们踏进小船的那一刻，风平浪静。

乔托选择了当彼得就要沉到海里的那一瞬间，将其展现在画面上。彼得就要到达基督的身旁，但他不断下沉，他伸手求救，天使们在上空飞翔、哭泣、歌唱。其他使徒看到这样的场景，吓得萎缩成一团，有一个紧紧地攥住双手，其他几个根本不敢看。

圣·凯瑟琳对画面表达的意思一清二楚：如果你不接受基督作为你的救世主，你就会沉没。然而，谁又会跳下小船，走进波涛汹涌的大海呢？一个人的信仰究竟能有多么虔诚？多么坚强？圣·凯瑟琳出神地站在那里，突然，她感觉整只船的重量都压在她的双肩，她崩溃了，瘫倒

---

① "大斋期"（Lent），又称为"四旬斋"，基督教节日，从大斋首日到复活节前夕，是为期四十天的斋戒和忏悔。

在地。从那一刻起,圣·凯瑟琳因腰肢瘫痪而无法站立,一直到她生命结束。

## 使人流血的画作

圣·凯瑟琳的故事和圣·弗朗西斯的故事相似。圣·弗朗西斯在看到基督受难像后,终年哭泣。有的学者倾向于怀疑这些故事,如果我们的想法和学者一样,那么圣·凯瑟琳的那种信仰再一次远离我们。我不会对她因一件画作而瘫痪的故事表示怀疑,至少,它非常贴切地列举了虔诚和信仰的事实,像圣·弗朗西斯的眼泪一样,它显示了图像曾经拥有的力量。

圣·凯瑟琳曾经看到的作品至今依旧存在,不过已经修补,与1380年圣·凯瑟琳站在庭院中看到的画作相比,我们现在所能感觉到的只是原作的残影。对于圣·凯瑟琳来说,她也许明白乔托名声显赫,几乎具有神话般的地位。如果有任何作品具有击垮圣·凯瑟琳的能力,那必定是乔托的作品。乔托的画作被认为比其他画家的作品更让人惊叹,也更接近真实。这件作品让人感到负重累累:正在下沉的圣·彼得、漂浮在海上的基督,圣·凯瑟琳头顶上方就是沉重的石制建筑,上面镶嵌着玻璃和马赛克。然而,并非作品材质的重量击垮了她,也不是乔托那种无与伦比的技巧使她晕倒,而是乔托将其转变为可视形象的信仰的力量,将圣·凯瑟琳击倒。

圣·凯瑟琳常常会哭,她的信件都是饱含眼泪的,有时,她因为观看图像而流泪,甚至有时当她想起那些图像时,她也会哭。1375年4月1日,也就是在她瘫痪前五年,当圣·凯瑟琳观看一幅画时,感觉到上天赐予的圣痕而痛苦不已,她跪在画前,感觉自己的双手、双脚和侧胸都被刺穿。圣·凯瑟琳观看的作品是《基督受难像》,它藏于意大利锡耶纳大教堂,作品至今仍旧完好如初。现在,当我们观看这幅画时,想到这个故事就让人觉得不可思议,它曾经拥有将一个观者刺透的力量,甚至使他们

流血。这件作品是一种典型的、古典式的 14 世纪"基督受难像"——一种扁平、形式化的基督像，他张开的双臂看起来弯弯曲曲，就像电线杆上延伸出来的电话线一样，然而，对圣·凯瑟琳来说，这是从上帝那里得到救赎和引发奇迹的指点。

在有史以来的记载中，圣·凯瑟琳是第一个在观看宗教画时接受"圣痕"的信徒，她的反应与圣·弗朗西斯接受"圣痕"的模式相同，那个故事发生在 1224 年。从圣·凯瑟琳的时代开始，很多虔诚的信徒在画前也出现过流血的现象。一本耸人视听的书——《流血的心》，作者对那些手上和脚上出现圣痕的照片提出质疑，然而，他的证据是含混不清的。即使是早期圣徒在接受"圣痕"时，也未宣称他们手上和脚上会流血（有人认为，他们是在接受"圣痕"后才流血的）。从医学的角度来讲，纯粹因为信仰的力量，从手掌中自动流血这种情况绝不可能，但确实出现从眼中流血的现象。有的信徒在观看救世主形象时哭泣、滴血，这就是一些研究者所称的"歇斯底里式流血"。事实上，大部分人仅仅是哭泣，但也有诸多记载表明流血的事例。锡耶纳大教堂的绘画很有可能使圣徒流血，就像乔托的镶嵌壁画使圣·凯瑟琳瘫痪一样，无论两种情况是否真实发生，我们都应当严肃对待，因为这些事例都与那一时代的信仰密切相关。

我们怎么才能回归到圣·凯瑟琳所处时代的虔诚呢？我们如何才能体会到圣·凯瑟琳在观画时产生的那种强烈的烧灼感，甚至只是相似的感觉。至少，我们应该更加虔诚，我们有必要忽视作品的某些品质，不再认为作品是静止的、僵硬的；不再分析作品的技巧；不再考虑画作的价值或者它的最终归属；我们有必要不再将这些作品当作艺术品。然而，我想不再考虑这些时为时已晚，我已经被无数微小的历史事实构成的重负击溃。圣·凯瑟琳的那种虔诚已经悄悄流走。如果要我研究锡耶纳大教堂的《基督受难像》，我会试着欣赏它，甚至喜欢它。但我已经永远地失去了去感受那种情感的能力，因为我们认为它无足轻重。现在，任何作品都不会使我肌肉绞动，像看不见的针，刺入我的肌肤，我会觉得这

种想法很荒唐。现在,我在观看这些画作时,只能强烈地感到对古代作品的一种迷蒙的崇敬,这是任何观赏者对古代作品都能体会到的感觉。

## 被一幅画"击"倒

在中世纪晚期的意大利,绘画使人们哭泣,而且并非发生在一时,而是常年。绘画能伤及人,甚至使人流血;绘画能医治人的伤痛、佑护人,甚至改变观看者的人生。观者有时因它们而受伤,甚至瘫痪。实际上,他们被绘画所"击"。也许我们离圣·凯瑟琳敞开心扉的虔诚已经相距甚远,但我想她的心路历程仍旧留下一点足以让我们追寻的蛛丝马迹。就如格瑞兹略显幼稚的作品一样,我们也能从圣·凯瑟琳的经历中挖掘出某些想法。

如我之前所做的一样,在收到的信中,我找到了需要的线索,有的来信者是那些真正被作品震惊倒地的人——他们瘫坐在椅子上,或者跌倒在地板上。圣·凯瑟琳观看"小船"时被袭击的感觉、由绘画引起的一阵狂风将观者击倒的感觉,也许已经成为历史遥远的回音,历经漫长的岁月后,逐渐减弱,在不断的文化变迁中慢慢失去光泽。

在本书第四章中,我曾讲过英语教授的故事,他描述了自己被一幅画所"击"的经历,就像一次震动或是雷击,使他产生了某种身体的反应。我收到过几封信,写信的人都真正感觉到被推,或者遭到袭击。他们感觉就像被某件作品击中,被推动或是被猛烈抽打。"我能记得我感到被'击'的那一刻,"一位女士这样写道。当她第一次在当代艺术博物馆看到"巨大的波洛克"①时,她产生了尤其强烈的感受。"我穿过后门,走进那间大展厅,因为作品挂在观者的正前方,刚开始,我甚至没有注意到它,直到我穿过房间,猛然回过头,嘭!天呀!我顿时惊倒在地,我曾经

---

① "巨大的波洛克"(the big Pollock),因为波洛克作画时几乎从不平展画布,而是将没有绷紧的画布挂在墙上,或者放在地板上。因此,他所完成的作品都是尺寸巨大,如《蓝杆子》《秋天的韵律》《第三十二号》《第一号》等。

写过的所有文章,我曾经学到的一切知识,全都是错误的。巨大的画作就是绝对的证据,我能做的只有凝视着它。我被惊呆了"!

这位女士名叫艾里希亚,在来信中,她特别添加了最后一句,因为她想让我知道,她并没有哭,只是产生了一种"被征服倒地"的反应。就如她在来信的下部分提到的她第一次看到凡·高的《星夜》也是如此。刚开始,她甚至都没有认出那是波洛克的作品,这是由一种陌生感产生的震撼,作品"袭击"了她。艾里希亚使用了"震撼"这个词,但并非每一个被震撼的人都会当场瘫倒在地。我宁愿说她被猛"击",因为这种情形很适合"哆"这个词——否则我就说她感到大吃一惊,因为这最适合形容雷击的感觉和奔涌的眼泪的状态。

19 世纪的艺术批评家约翰·罗斯金也曾有过猛烈一惊的经历,当时他第一次在没有父母陪同的情况下,独身到达意大利。他完全被自己最喜欢的威尼斯画派中的画家丁托列托①震倒在地。在写给父亲的信中,罗斯金讲到他的一个朋友完全被"击碎了",他指的是哭泣和脆弱。即使被作品中巨大的力量击倒在地之后,罗斯金仍旧感觉极度兴奋。他描述到就像绘画使他狂醉,提香的《圣母升天》(Assumption)②"让人惊叹得寸步难行"。在 1845 年 9 月 24 日的信中,罗斯金写道:"亲爱的父亲,今天我就如陷入绘画的洪流中,几乎被淹没,我从未如此彻底地被击垮在地过,这一切都是因为画家丁托雷托;在此之前,人类历史上几乎从未有过这样的事。它将我彻底带走,我什么也做不了,不能动弹,除了躺在一张长椅上大笑。"

这次邂逅也充满性欲方面的含义,罗斯金"喝下"了丁托列托,结果倒下了,他竟然这么脆弱,多么有趣。显然,画中那种被雷电击中的感觉

---

① 丁托列托(Tintoretto,1518—1594),16 世纪意大利威尼斯画派著名画家,受业于提香门下。作品继承提香传统又有创新,突出强烈的运动,色彩富丽奇幻,在威尼斯画派中独树一帜。主要作品为《圣马可的奇迹》《苏珊娜出浴》、壁画《天国》等。

② 提香(Titan,1490—1576),意大利文艺复兴盛期威尼斯画派著名画家。擅长宗教、神话题材,提香主要以色彩作为造型手段,所描绘的女性丰腴健美。代表作有《神圣与世俗之爱》《圣母升天》《乌尔比诺的维纳斯》等。

与性欲有关。绘画作品可能将你的心填满，或者将它掏空，画作将你击倒、突袭你，使你受到惊吓。在圣·凯瑟琳的信中也弥漫着对性爱的希望和恐惧？难道这个问题太离谱吗？她写道："让我属于你，将我从自己这里带走！让我把自己奉献给你吧！"杰夫瑞·科特是内华达大学的教授、咨询师，同时也是一本讨论哭泣专著的作者，他的研究表明："人们哭泣不是被激发，而是处于释放的过程中。"米歇尔·珀扎特在一本讨论歌剧的书中也阐述了相同的观点：当人们感觉到需要释放时，他们就哭泣。比如当女高音达到再也无法呼吸的那一刻，当她不能再继续使某个音节持续哪怕一秒钟的时候。这种"被征服倒地"有某种吸引人的因素，也带有戏剧化的成分。

圣·凯瑟琳的瘫痪和艾里希亚的崩溃倒地也有关系。当然，她们各自处于完全不同的世界，但她们二者最终都遭受身体突袭，拉斯金也是如此，因为丁托列托"袭击"了他，他感到眩晕、迷醉、发笑、步履蹒跚。圣·凯瑟琳的瘫痪是一次惊奇且悲伤的经历，艾里希亚和拉斯金的体验也是同一类的——只不过时过境迁，到了现代之后，他们的身体反应变得比较温和。然而，他们都被绘画击垮过，他们属于同一类。

## 被"雷击"的历史

被"雷击"的经历可以追溯到很久以前，但最早的并不是古代某位艺术批评家，而是长者亚伯拉罕。在《创世纪》第十七章第三节中，当他与上帝谈话时，他感到"头晕目眩"，后来，就像罗斯金一样无缘无故地发笑。在《创世纪》第十七章第十七节中提道："亚伯拉罕变得癫狂、发笑、自言自语，'100 岁的人，他还能生孩子吗？'①"在《旧约圣经》（Old Testament）中，出现很多类似拜倒的故事。约伯和摩西倒在地上；一群人为《利末记》而倾倒。在《民数记》中，甚至连一头动物也倒下了。在这

---

① 该处译文采用"环球圣经公会"出版的《圣经新译本》。

个故事中,固执而对上帝不敬的巴兰骑着一头驴,天使挡住了他们的路,驴子的心灵纯洁而质朴,当它看到天使时,惊叹得倒下,巴兰毫无办法,拼命地抽打倒下的驴,最后,上帝扒开了他那愚钝的眼,他看到天使挡在路中,巴兰向他们点头鞠躬,然后也倒下了①。

在中世纪,艺术家以这些"小插曲"诠释神圣的形象,4世纪主教曾给康斯坦丁大帝的妹妹写过一封信。她向主教请求一幅"基督画像",主教回复她,基督的画像是不可能存在的,因为基督复活后,他就超越了世俗和人类——"他的脸就像太阳一样耀眼,他的衣服就像闪耀的光芒",死板的色彩和毫无生命的图画如何能表现基督呢?"甚至那些超越世俗的门徒也不能拥有他的画像,他们拜倒在他脚下,承认看到基督的形象而无法忍受"。主教告诉她,一幅画绝不可能具有如此强大的力量。

被某个图像所击就是屈服于内心突发、意想不到的脆弱——双腿发软,身体崩溃,没有眼泪。像拉斯金这样的人也许会认为很幽默,因为发现自己茫然失措,绝望地下坠,就像《绿野仙踪》中空荡荡的稻草人一样。有的人是慢慢地、就像做梦一样下坠,罗斯柯的传记作家布鲁斯林就说过,在罗斯柯的画前即使感觉不累,仍旧想要坐下,甚至睡觉。在《旧约圣经》中,也不乏诸多描绘"俯伏倒地"的例子,在一些文段中,没有具体的说明,我们也不清楚那些人只是双腿发软,还是仅仅趴在地上。

从《圣经》直接描写"俯伏倒地"开始,此后就衍生出了一长串类似经历的描述,从圣·凯瑟琳的瘫痪,到罗斯金、布鲁斯林、艾里希亚的眩晕和崩溃,这条线索甚至可以不断延续,包括各种各样缺乏勇气的反应。我曾经花了半个下午在伦敦国家美术馆观看杨·凡·爱克兄弟的《阿尔诺弗尼夫妇像》(*Arnolfini Wedding Portrait*),这件作品异乎寻常地需要耐心和精力,画面刻画了众多难以看清的事物,给人留下毫无想象的空间。在观看了一个半小时之后,我突然感觉浑身酸痛,不得不转移到另一个展厅中坐下休息。那些同样耐心仔细观看的游客就会认同我的

---

① 关于故事详细内容可参阅《民数记》,第二十二章。

描述:认真地观看实际上非常累,使人心力交瘁。突然产生的困倦让我想起音乐会上的钢琴师,有时,他们仅仅才弹奏几分钟就汗如雨下,这不是因为他们紧张,也不是因为音乐厅温度过高,除了某些巨型音阶作品外,钢琴演奏并不需要太多体力,钢琴师如注的汗水是因为他们需要集中精力,专注于他们正在进行的演奏(我自己也有类似的经历)。在观看《阿尔诺弗尼夫妇像》那天,既不累也不饿,这幅画却让我精疲力竭,因为要将它看明白异常困难。

我不介意在这一名单中,加上自己更显懦弱的例子,比如在罗斯柯的作品前感觉自己像是得了轻微的幽闭症。在文章开篇我已经讲过这种经历(几乎什么也没有,我只是感觉到有点眩晕,变得步履蹒跚)。

所有的这些经历,都是圣·凯瑟琳在乔托的"小船"前被击垮的例子略有关系的远亲,只是其他的反应更加轻微。观画者就像遭受惊吓,感觉负重或是产生压力,突然遭受无言的力量,呼吸短促,随之倒下。所有的这些反应都是一体的,它们源于同一气象系统,只是我们仅仅感受到风暴消失后留下的轻风,而圣·凯瑟琳正好处在闪电区域的中央。

## 尽量不要提及上帝

在本书第八章中,我讲过要在最后几章中谈到宗教思想,现在,正是我兑现诺言的时机。我开始勾勒这一历史,它以某些强有力的宗教事例开端,以一些反应微弱,甚至都无法归结到圣·凯瑟琳这种反应的例子作为结束。它们都具有某些生理上的相似性——被"击"、崩溃,等等。而就单个例子而言,在某种程度上,艾里希亚"嗯"的反应或是拉斯金的发笑,没有足够证据将其归为根本的宗教反应。

但是这些反应有个共有的奇怪特征使我感到好奇,他们都为绘画具有的这种完全出人意料、让人震撼的力量而惊叹。在每个例子中,作品都突然出现在眼前,为观者施加一重真实的压力,使他们脑子一片空白,或者将他们彻底"击"倒。

对圣·凯瑟琳和圣方济各、切拉诺的托马斯和尤西比厄斯来说，突然出现的这种"存在"即是上帝。维多利亚在米开朗琪罗的"基督受难像"中看到的形象就是上帝。15 世纪的信徒在博茨的《哭泣的圣母玛利亚》前啜泣，他们也是为上帝而哭。如今上帝已死，当人们在谈论艺术时，他们尽量避免公开讨论其中的宗教内涵，幸好我们还有一个让人着迷的词——"存在"。它可以命名那些无处不在、近在身旁的"绝对存在"——那种完全神秘、曾经被称为"上帝"的超自然神灵。突发、出乎意料、无法控制的"存在"是人们在画前哭泣的主要原因之一，这也是我能找到的最好解释之一。若要完整地进行阐释，可以将其视为一种宗教感情，甚至是我在杨·凡·爱克兄弟画前感到的疲惫，拉斯金在丁托雷托的画前被"喝住"的感觉，都是对"存在"突发、出人意料的反应。

当我谈到我自己、艾里希亚或者罗斯金的经历时，"存在"使我能够避免使用"上帝"这一称谓。回顾本书第二章，我引用了罗宾来信的一部分，也就是在信中出现"她没有双臂，却很高大"的那一部分，罗宾继续讲述了一次大提琴组曲独奏音乐会的经历。音乐会演奏的是巴赫的曲目，她哭得"如此悲伤，以至于不得不离开。""音乐会是在一个怪异、狭小的循道宗教教堂举行的，里面大约只有 15 名听众，大提琴师独自一人在舞台上演奏，当时正是正午，我哭泣（我猜想）是因为我被征服了。我无法摆脱巴赫与我同在的感觉（精神的、肉体的同在），我爱他"！在她无数次哭泣中，"它们与孤独相关……一种与美做伴的渴求。其他原因，我想是因为上帝的原因，但是这种感觉太轻微了"。

艾里希亚是一位哲学专业的研究生，她在解释为什么在波洛克和凡·高的作品前拜倒的原因时，认为"上帝"并不是合适的原因。"我想，我的反应可以归结到'上帝'这一类，虽然我并不是指我在这些作品中感受到某种超自然神灵的存在，它们更像是包含某种假象的作品"。

这些来信都非常坦率，而且不具任何学术性，他们将自己的问题简洁讲明，当"上帝"显得"过于简单"和"虚饰"时，无法解释任何情形，"存在"就是最好的词。有时，甚至连"存在"听起来都有点装腔作势的感觉，

最好能找到更加含糊的词代替。罗斯柯就是这种现象的一个现成例子，他从直接的宗教观转至"存在"，继续将其演变为更加抽象的概念。罗斯柯绘画中那种闪耀的光芒也许是上帝的某种象征，甚至是源于上帝的某个标志，也许仅仅是上帝的某个提示。若没有"上帝"这个词，就像很多艺术批评家喜欢说的，作品的光芒也许就是作品自身的"存在"。"实感"是另一个常用的词，它不是暗示任何真正存在的事物，意思近似于"存在"。对罗斯柯作品更为普遍的解释是：作品中显示的光芒可被认为具有"深沉"的含义，也许它表明绘画的某些内涵已经消失。从现在开始，所有需要阐释的都变得困难，也更加隐晦。罗斯柯认为观看他的画是一次宗教经历，我想这是正确的，虽然它们看上去并非如此。应当由每个人自己决定：什么时候提及宗教较为合适，在什么时候最好以某种抽象的形式取代。

这是一个需要慎重，且长时间考虑的问题。如果你喜欢一幅画，被它震惊，甚至还流下眼泪。那么，你也许会在画中感受到某种"存在"，或者"实感"，或者是一种无名的"推动力"。这些词都和"上帝"一样，源于某个无以言表之处，大多数情况下，我能以其他名称替代，偶尔，又需要直接提及上帝。

## 在教堂哭泣

如果我对那些在画前哭过的人做一次调查，我敢肯定，大部分人和艺术世界完全没有关系。他们不是在博物馆落泪，而是在教堂哭泣。他们并非为名画而哭，而是为新作而哭。

使他们流泪的作品通常都是二三流画作，一般描绘的是基督或圣母。当出现"圣像"流泪的事件时，人们总是尤其关注。有时，教堂工作人员会发现"眼泪"实际是画布上渗出的甘油或者盐水；甚至还有人偷偷地连接了滴管。有时，人们还会因为他们在古旧的墙壁上看到的模糊影像而哭，几年前，人们蜂拥到芝加哥教堂外，观看在金属屋顶上呈现出的锈迹，这些人从锈迹中看到各种各样的形象，甚至在电视台的工作人员

打算采访他们时，很多人都哭了。

相同的故事也发生在文艺复兴时期，如果某座教堂出现一些灵异的画像的话，人们就会环绕这座教堂修建一些大规模的教堂。我个人认为，古代和现代唯一的，也是本质的不同在于：文艺复兴时期的"敬虔画"可能是由最优秀的艺术家绘制完成，现在，最优秀的艺术家只是制作宗教偶像的讽刺性作品，它们最终成为在电视中出现的形象，也许和"神异"的宗教画相去甚远。我不知道是否会有人在看到沃霍尔一幅"让人窒息"，伪装后的《最后的晚餐》后祈祷或是哭泣，即使沃霍尔的目的在于使作品延续天主教传统（沃霍尔是一名天主教徒，他安排的《最后的晚餐》的展览地点与原作的收藏馆仅仅只有一街之隔）。

据我观察，常常观看"敬虔画"的这些人并不会经常去博物馆，真正常去观看的人，是不会在那里凑热闹的。有人也许想否定这点，但我认为这一差距会变得更深更广。有一次，我辅助一名学生一起临摹一幅画，该作表现的是摩西分开红海的故事，我一直在给学生讲解关于艺术家的知识，讲解那件作品是如何完成的。这时，一位警卫人员靠近我，他问了一个似乎从另一个世界蹦出来的问题："你认为这些故事真的发生了吗？"在我脑海中，从来没有想过他问的这一问题。我直愣愣地站在那里，凝视作品，思考那个问题是虔诚还是不敬，眼前看到的是真实还是虚幻。我反过来问他："你是否认为艺术家相信摩西分开了红海？"他的回答是"也许没有"。因为如果画家相信的话，他就应当使画面出现更加强烈的暴雨，更多的云层和闪电，而不是在色彩和构图上考虑得如此细致周全。

教堂无疑是让人们常常在圣像前哭泣的地方，如果我要找寻一个在画前瘫痪的观者，我应该去教堂，而不是博物馆。对于盛行的宗教形象和"圣迹画"形象，在本书没有太多要讲的，艺术史家大卫·摩根就美国大众崇拜有极为精到的研究，我遵从他在这方面的成就。我对纯粹只有绘画价值的作品更感兴趣。与此同时，将这种历史现象牢记在心也很重要：在纯粹绘画与宗教绘画分道扬镳之前，"存在"通常是指上帝的存在。

## 《那智瀑布》(Nachi Waterfall)的奇迹

有时,使用"上帝"似乎的确是一个恰当的词。在我收集的资料中,最为特殊的一封信与日本的一幅画有关①。那件作品似乎就是"上帝",至少一部分人认为如此。来信者是安吉拉,她正好在东京策划一次沃霍尔展,当时有位朋友告诉她,一幅非常杰出,描绘那智泷瀑布的绘画将在另一家博物馆展出。安吉拉的朋友告诉她,那件作品被奉为"神"。安吉拉不明白到底是什么意思,但她决定亲自去看看,以探其究竟。

在寄给我的来信中,安吉拉写道:"最终,我找到了那件描绘瀑布的著名作品,但我几乎无法接近,它的周围人山人海。虽然我不能近观,但作品的确打动了我,画面非常美丽——在渐渐褪色的金色风景中,一道透明、耀眼的白色瀑布飞流而下(见彩图6)。但是,更让我感到惊奇的是那些观者的行为,一群人,大约有四五个,他们紧紧贴在作品展览前方的玻璃墙上,一个挨着一个,他们静静地观望作品,所有的人几乎都在默默啜泣,谁也没有动。好像这些观者到美术馆的行为仅仅是到此,是为了完成在这件作品前的停留,感受一次震撼的宗教或者精神经历。"

这样的情景使安吉拉极度迷惑,这些人看上去都属于精英人士,而且他们生活富足,他们也许是大学教授之类的人士,就像星期天我们在纽约大都会博物馆看到的那些人一样。安吉拉不会日语,没有询问究竟发生了什么。整个经历仍是个谜。在来信末尾,安吉拉希望我能深入了解,发现更多。

安吉拉看到的作品的确是日本绘画史中的一件名作,它经常出现在日本美术史教材中。但她目睹的情形是个谜,我曾经请教过几位日本美

---

① 《那智瀑布》(*Nachi Waterfall*),现藏于日本根津美术馆,绢本设色。作品完成于13世纪末,就作品本身而言,它标志着日本风景画出现的新类型。该作摆脱了以往日本风景画受宋代山水画中的"观瀑图"和"飞瀑图"的影响,发展出独特的风格面貌,是镰仓时代一件重要的绘画作品。

术史专家,他们告诉我《那智瀑布》具有"神道"①的暗含寓意,但这一点并不至于引发人们为它哭泣。更不用说将它称为"上帝"。甚至连根津美术学院的院长对所发生的情形也不知所措,不知道该如何解释。虽然他记得在几年前,法国智者安德烈·马尔罗在参观美术馆时,也因这件作品哭过。

《那智瀑布》也许正在逐渐演变为一件受人崇拜的作品,它吸引观画者寻找一位可见的神。现在,从某种程度来说,将作品视为"神"似乎很奇怪,但正是这一点在中世纪时期引发了持续的争议。当时存在的争议在于:一方面,要鼓励人们崇拜描绘有上帝的祭坛画和圣像画;另一方面,又要阻止这些信徒将所描绘的形象直接当作上帝看待。这种迷惑对我们来说显得荒谬,在当时却是一个微妙的问题。任何一位站在基督像前的祈祷者,他都部分地沉醉于绘画自身,基督教徒有时已经忘记上帝不在画中的事实。当然,闭着双眼祈祷和在一幅画前祈祷仍有重大不同,绘有上帝的作品也略具神性。然而,事实是:当这些作品挂在博物馆展出时,它们的这种神圣性几乎就逐渐消失。

我被那些显示上帝是如何与我们接近的来信震惊。有一位年轻人,他的妹妹刚刚过世不久,一年之后,他去了欧洲,被那里的艺术作品震撼。在来信中,他写道:"这里就是天堂,我的妹妹在那里。"另一位来信者,当他在马德里的普拉多美术馆闲逛时②,突然发现自己居然与委拉斯凯兹的《宫女》面对面,"我真想触摸她们,就如那些信徒到教堂触摸基督的双手、双脚时的那种心灵感受,我也产生了类似的感受"。神秘的《那智瀑布》是我至今也无法解释的谜,它也显示了这些问题多么复杂。

---

① "神道",又称"神道教",日本的民族宗教。从日本原始宗教发展而来,最初以自然精灵崇拜和祖先崇拜为主要内容。在5、6世纪时期,神道吸收了中国儒家的伦理道德和佛教、道教中的某些教义和思想,逐渐形成比较完整的宗教体系。

② 普拉多博物馆(Prado),西班牙国家博物馆,1819年对外开放。主要藏品为西班牙哈布斯堡王朝至波旁王朝三个世纪的艺术品。虽然该馆规模不大,却拥有埃尔·格列柯、委拉斯贵支、戈雅最为精彩的作品。同时还收藏了提香、伦勃朗的部分画作。

# 感召

另一位艺术史家玛丽·穆勒写信告诉我,她偶尔会哭,但尽量将其作为自己的私事。根据她的解释,哭泣源自"一种认知感"——它会发生在你从来没有看到的某件作品。穆勒将我所论述的两个主题结合在一起,她同时探讨了"时间"和"宗教感受"。信中写道:"这是一种突发的认同感,它使时间凝滞不动,城市的喧嚣戛然而止,使观画者专注于画中,至少,他不会受到其他参观者或者警卫人员打扰。这是对某种熟悉事物的认知,变成其中的一部分,甚至产生一种被'感召'的感受——无法忘记的瞬间愉悦。"

穆勒使用了"感召"这个词,在艺术史上,这个词至少出现过一次(也许只有一次)。艺术史家、批评家米切尔·弗雷德撰写的一篇名为《艺术与对象》的文章,其中就出现了这个词。文章的一部分是对"存在"(Presence)与"在场"(Presentness)二者相异之处的思索。根据弗雷德的词汇阐释,"存在"体现的是物体间冷冰冰的物理距离——颜料的感觉,画布的重量感;另一方面,"在场"代表了某些艺术品具备的一种存在的亲近感,存在于经验世界中,吸引观者的视觉和思考(很多人通常使用"存在",在本书中,我所提到的"存在"就等同于弗雷德所说"在场"的意思)。文章以一句值得探讨的句子结尾,"在场(存在)即是感召",在这简短的一句中,两个词语相撞。

"在场"(也就是我使用的"存在")是艺术批评中常用的词汇,"感召"明显地偏离艺术世界,除了在弗雷德的文章中出现在那句之外。然而,在神学中,"感召"却无处不在。弗雷德文章最后一句变成经典,因为它完全出乎意料,就好像弗雷德使用艺术批评语言尽可能向前开辟了新路。然而,他却突然穿越一片被禁忌的领域,文章的重要性都体现在最后这个词上。"感召"是一支利箭之上极其敏锐的箭尖,它能刺透世俗世界,穿过神圣领域。箭锋已经固定在石头中,除了箭尖,其他仍旧可见。

它永远埋藏于神圣的领域中,远远摆脱谈论艺术的世俗性文章。这是一种戏剧化的使用方式,但我想,它有力地说明了为何在《艺术与对象》发表了近30年,仍有众多艺术家、艺术史家和批评家继续阅读这篇文章。

## "感召"是温和的"存在"

珍妮在罗斯柯画室中,就在她忍不住快要哭出来时,突然产生了一种"归家"的感觉。在罗斯柯教堂参观者留言册中,有一则评论写得尤为简略,"有哪些地方,一个人能称之为家呢"? 另一个人,对神秘更具感知力,他写道:"最好回去——但我现在又在哪里呢?"欢乐的眼泪也许会从"归家"这种单纯的感觉中滚滚溢出。贝特朗·罗格认为,"宗教"这个词的词源意思是"联系"(源于拉丁语 religere)。因此,如果一幅画让观看者产生一种归家感,或者如果观者感到自己已经成为画中的一部分,这种感觉就是宗教这个词体现的最初意义。

## 更加奇怪的词

"感召"这个词比"存在"更具诗意。它们都是同义词,或者可以认为,它们是宗教经验的委婉说法。20世纪的艺术批评有诸多其他选择可以代替这种说法,在此列举了部分,并附上个别定义。

> 神入(Empathy):一种出乎意料、无法控制的情感宣泄,将观者和观看的事物融为一体。
> 敬畏(The numinous):让人生畏的、震惊的,让人感觉亲密的神圣之物的存在。
> 圣光(The aura):在我们被充斥的照片或者复制品禁锢之前,某种特殊事物散发的光。
> 超越(The uncanny):弗洛伊德的观点,指某种诡异但又极为熟悉,在不知不觉间引发的感觉。

神异（The enigma）：对乔治·德·基里科（Giorgio de Chirico）来说，它是某些地方所特有的风韵，是令人无法理解的。

厌弃物（The abject）：在世界上没有适当位置的某物，因为它既是一种废物，又是我们生活中的一部分。

我可以继续，我能列举更多类似的词语，以及它们更为华丽的远亲，但这不是一本学术性的哲学论著。那些专著本来是要讨论上帝，结果却成为探讨哲学的学位论文。在这些词汇之外，还有众多无法命名的心理状态，一些无法用言语描述、一种纠缠不清、无法知道究竟会发生什么的心理状态。像"神异"或是"厌弃物"这些冷冰的词汇毫无用处。当圣·凯瑟琳为启示所击时，她痛苦不堪、无言以对。事后，她也很少想到要去描述那种经历。每一个替代词都是不要直接提到上帝这一名称的一种策略。

我在本章以及上一章中所描述的际遇，都是面对绘画而产生的强烈反应，人们因为绘画作品带来的压力而退缩，因为不断有存在物在眼前出现而退缩。现在，我们不再对绘画产生那种晕眩感；不再与画作发生那种令人震惊的宗教邂逅；我们再也不会被绘画致残，或者留下"圣痕"。但我们仍旧经历画中突袭的一阵风，甚至被吹倒。我们能感到一种超常的存在，一种无法解释的"画外之意"、一道圣光、一种"存在"——无可争辩的存在，即使没有人看到。因此，我们才有办法回到遥远的过去，回到人们仍然用"上帝"来描绘赏画经验的那段时光。

所有的这些情形，从瘫痪的经历到感到"存在"，都是人们因画而哭的第二个原因（第一个原因和时间有关，如我在本书第八章所阐述）。第三个，也是最后一个原因，同样具有宗教感，但它远离上帝，具有更显著的现代性。我想，它可能是当代绘画最有意思的特征之一。

# 第十一章　在孤寂的群山中落泪

我站在树林阴影之下，

犹如置身于生命边缘，

大地变成一片黯淡的草地，

河流就像弯曲的银色光带。

<div style="text-align:right">——艾兴多尔夫，《夜》(1857 年)</div>

哦！那神秘的万丈深谷，

就在绿色山林之端，

一片荒芜之地，却又如此神圣诱人，

下面萦绕着一弯下弦之月。

<div style="text-align:right">——柯勒律治，《忽必烈汗》</div>

大海一片空寂，杳无波澜。(Od und leer das Meer)

<div style="text-align:right">——艾略特，《荒原》</div>

1990 年秋末，芝加哥艺术学院举办了一场小型展览，画展名为"卡斯帕尔·大卫·弗里德里希①的浪漫主义视野"。这是一次非比寻常的展

---

① 卡斯帕尔·大卫·弗里德里希(Caspar David Friedrich，1774—1840)，19 世纪德国早期浪漫主义绘画的重要人物。弗里德里希的作品主要表现了对中世纪生活的依恋，画家将(转下页)

出，当你踏进展厅时，你会发现里面灯光昏暗，完全不知道展厅里到底有多少人。6件作品以很大的间距悬挂于展厅中，在隐藏的聚光灯下隐约可见。策展人为该展配置了音乐，播放着舒伯特的即兴曲，音乐声忽高忽低，有时异常喧闹，有时却几乎什么也听不见。置身于展厅里，让人觉得梦幻迷蒙、昏昏欲睡。当参观者靠近作品观看时，一束光慢慢扩散，照亮画面，它们就像日食的光晕一样。

　　展览开幕之后，我随意地做了一些非正式的调查，想了解展览情况如何。结果，欣赏者的反应多种多样，有人觉得在几乎昏暗的环境中很难集中注意力，很难摆脱音乐的干扰，无法认真观看作品。一位与我交谈的女士说，她产生了一种被胁迫的感觉，策展人似乎在强迫她感受某种东西，而她自己并不想。她认为应该让作品自身展示，好的作品不需要音乐或者灯光来催生情感。有的参观者认为展览非常滥情。一位经常来艺术学院美术馆参观的欣赏者认为，展览使作品显得过分软弱，它们无法展示自我的特色，只能通过舒伯特的音乐突出。我想：大部分观者对这次展览的评价并不高。

## 跌进深渊

　　然而，至少有一位观者的想法与其他人不一样。塔玛拉·比斯尔是一位艺术史专业的研究生，她告诉我，面对其中展出的一件作品时，她在大庭广众之下哭了。作品描绘了山林的景色，穿越近景中的群山和峡谷，画面远方是笼罩在白雪之下连绵不断的群峰（见彩图7）。弗里德里希为了画这幅画，必定爬得很高，也许他所处的位置还高过了林木线。

---

（接上页）目光投射到远离城市喧嚣的自然风景中，多以哥特式教堂、墓地、月夜、废墟、无人的风景为题材。弗里德里希的代表作包括：《海边的修道士》《晨雾》《冰海》、《孤独的树》等。他曾在30岁时红极一时，但不久就被人遗忘。在20世纪上半叶，弗里德里希的作品备受争议，评论家对其褒贬不一。但在20世纪50年代之后，人们对弗里德里希的作品大加赞誉，称其"真正揭示了大自然风景的哀愁和悲伤"。弗里德里希的风景画使一代代欣赏者为之陶醉，并吸引了大批模仿者。

前景中散布着几块粗糙的巨石,其后是一直向下延伸的深谷,在深谷边缘长着一些低矮的松树,它们暗示了这里可能曾经是森林或者草地,也许在更远处还有村庄(在隐藏的山谷深处,在视线之外,是易北河的发源处)。在画面更远处的深渊之后,大地又逐渐上升,一直延伸到大雪覆盖的群峰之巅。

这是一幅非比寻常的风景画,它描绘了一处生物难以到达之地的景色。远方的山脊看起来没有任何可行的印迹。如果你希望在想象中向山顶攀登,你的视线开始下滑,迷失在地平线上,跌进无底的山谷之中。甚至连那些树木都无力坚持,画中的一切物体似乎都在向画面中心慢慢下沉,就像面粉透过筛子不断向下掉一样。

塔玛拉看着画中的深渊,感到一阵剧烈的眩晕,她凝视着前景中坚固的岩石,希望能稳定自己的双眼,使她不再随着画面陷落。画家也许曾经坐在这里,双脚在其中一块粗糙的岩石上晃荡。虽然画家没有陷进深渊,然而,他迟早都得向回走,找到退下陡峭山峰的归路。经过大约半里的地方,画家就能到达与松树的最高点相平行的地方,可是,就在那里,无法继续前行了,道路突然中断。

塔玛拉凝视着这幅风景画,她感到有一股强劲的力,推着她冲下山坡,跌跌撞撞,一直向前,无法控制,冲向那片松树林。在穿过树林之后,突然,她跌进了无尽的深渊。画面似乎在不断展开,从中伸出了一只手,卡在她的脖子上,想把她拉进画中,塔玛拉的脖子变得酸疼。

塔玛拉在画前站立许久,静静地凝视画面,不能动弹。她感到画中所有的一切都在向中心下坠,然而,一切都安然无恙。她感到眩晕,回忆起童年时,每当发烧就感觉到卧室在不停旋转。塔玛拉似乎就要跌入画中,她尽量稳定视线,集中注意力,想让自己保持平衡,不再下坠。过了一会儿,万籁俱静,她深深地吸了一口气。这时,塔玛拉产生了一种奇怪的感觉,好像一颗细小而锋利的针刺穿了她的心脏,她的双眼已噙满了泪水,站着默默地哭了一会儿,立即离去。

## 塔玛拉的坦白

就在展览开幕的那天下午,在我上课时,我们的讨论转向了艺术学院的这次展览,塔玛拉也选修了我开设的这门课程。我清楚地记得,绝大多数同学都坚决反对这种形式的展览——无论是戏剧化的灯光,还是持续不断的音乐,他们认为展览是被操控的,显得做作。一名学生认为这次展览是毫不掩饰的滥情,"这次展览想要观画者爱上那些画,而不仅仅是欣赏它们"。美术馆应该明白这一点,作品不应该如此展出。

在这个班上,有几个艺术史研究生特别谨慎,生怕自己坠入画中。他们喜欢最近开设的有关弗里德里希绘画的课程,喜欢上课前刚刚读到的文章。那篇文章将弗里德里希置于浪漫主义早期运动中,分析了他对风景画的感觉。然而,除了历史知识的学习外,这些学生对其他毫无兴趣,也没有耐心讨论其他话题。

一位名叫迈克尔的学生问道:"不管怎么说,一个人怎么可能真正爱上一幅画呢?"他流露出一副不悦的表情,似乎"爱"这个词使交谈变得别扭,他强调:"你不可能爱上一幅画,画是智性的物品,我们不可能和它们产生正常的爱。"

他四处张望,看是否有人承认和一幅画存在"正常的爱",他坚持认为",如果'爱上'一幅画,那是一件很荒谬的事。我们不可能对一幅画产生如此强烈的感情"。

"我有。"塔玛拉回答道。

每个人都惊讶地看着她,她的双眼依旧红肿。

"画面异常安静,非常美妙。"(她小心翼翼地说出"美妙"这个词)"我静静地站在那里,突然,内心萌发了一种特别奇怪的感觉,我仅仅站立在画前,泪水就夺眶而出,我伤心地哭了好一会儿,它让我泪流满面"。塔玛拉暂停,似乎在计算到底哭了多久,"这种感觉非常美妙,真的非常美妙"!

教室里异常安静，所有的学生都有点尴尬——部分原因可归结为塔玛拉，部分是因为他们自己。很快，我们转到了其他话题的讨论。

课后，我就一直在思考塔玛拉所讲述的经历，为何她要在大家面前坦白呢？她的反应仅限于她自己，其他人都没有过，如果有谁在这次展览中哭泣的话，那么只有塔玛拉。她的那种个性吸引了我：头脑极其聪慧，性格直爽，自然流露瞬间的烦扰和感动。也许，塔玛拉的坦白仅仅是玩了一个小把戏，以反对迈克尔对待画作的那种理性、冰冷的"知识主义"。但我在思考，是否还有其他原因呢？毕竟，我们每个人偶尔也会出现某种瞬间的情绪和内心不稳定的片刻，显露出脆弱的自我。如果我不是那么心存戒备的话，我也许也会哭；如果我不是如此热衷于抵抗展览中所安排的一切的话，很难预料会发生什么。

当时，我确信塔玛拉被美术馆舞台般的灯光效果操纵，认为她所产生的反应并不是一个艺术史学生应有的表现。作为艺术史研究生，她的目的应当是了解艺术作品为何能感动、影响他人。如果她自己面对画作哭了，她应当探究展览是如何控制她的情感；她应当思考弗里德里希的作品是如何被人们接受的，为什么展览策划者鼓励欣赏者在弗里德里希的画前产生情感共鸣，而且还认为这是恰当的反应？她应该分析、研究这次展览，而不是被它席卷、感染，为展览而哭。

历史分析是一种职业行径，塔玛拉似乎拒绝参与这种游戏。然而，下课后不久，我就对自己的这种判断隐隐地感到不安，为什么她就不能因画中那种感染人的力量而哭呢？作品本身具有强烈的感染力，音乐只是鼓励这种想象式的相遇，激发这种力量出现。在这个生活中充斥着电视和音响设备的年代里，我们也许需要某种辅助设施以真正地感受绘画作品。至少，我们能从历史中找到证据，实际上，引发观赏者哭泣就是弗里德里希的创作目的之一。观者应当被他画中巨大的山脉、高耸的雪峰和神奇的迷雾所震撼；他们本就应当为画中几乎无法忍受的荒凉和孤寂所征服。也许我真的错怪了塔玛拉，也许她的那种反应正是弗里德里希本人所期待的。如此说来，难道塔玛拉的反应不比其他学生更符合历史

事实吗?

在接下来的几周里,我向朋友讲述了塔玛拉的故事,其中也包括几位艺术史家。然而,他们对塔玛拉的反应存在截然相反的观点:那些并非研究艺术史的朋友认为塔玛拉的哭泣非常美妙;而艺术史家则认为她不应该哭泣。"塔玛拉应该如何反应"? 这一令人好奇的问题打开了我的思路,如我的观点一样,那些艺术史家认为塔玛拉应该抵制这次展览,因为弗里德里希的那种德国式浪漫主义①在 150 年前就已经衰落,在1990 年,它已经变成非常遥远的过去。若要以幼稚的想法恢复过去的话,不仅具有误导性,甚至不合常理。我的同行认为塔玛拉面对画作而哭的原因有两点:一是由戏剧化的灯光和刻意安排的音乐引发的人为情感;而另一种(情况更糟)是观画者感情过剩、伤情的证据。然而,这两方面都不是艺术史家所期待的。

正是塔玛拉的经历使我萌生了编写本书的想法,因为它让我思考这样一个问题:艺术史家如何对待那些让人情绪激动的作品? 我因艺术史家(包括研究生)这群人和与"艺术关系不大"的这群人之间严重的分歧而感到震惊,双方似乎水火不容、无法协调,他们的观点完全对立,无法展开有效的对话。这是一种渊源久长,根深蒂固的鸿沟。

## 策展人的观点

"卡斯帕尔·大卫·弗里德里希的浪漫主义视野"策划者的目的在于:他们希望展览就像一座桥,通过它,我们能感受到时光流逝所带走的一切。这次展览安排在美术学院,展出时间为 1990 年 11 月 1 日至 1991年 1 月 6 日,时间安排也与展览目的相一致(后来,纽约大都会博物馆又

---

① 德国浪漫主义为 19 世纪上半叶诞生于德国的绘画流派。一般将其分为早期浪漫主义和晚期浪漫主义,即"拿撒耶派"。早期浪漫主义画家主要包括本文讲到的弗里德里希、卡鲁斯和龙格。他们借自然之景以表达逐渐淡漠的中世纪宗教精神。而晚期的"拿撒耶派"在艺术风格上主要倾向于复古,迷恋于中世纪的宗教热情。

展出了这些作品,但并未采用之前展览的特殊效果)。

该展是由美术学院院长詹姆斯·伍兹和其他几位策展人共同策划的。他们受到实际历史观念的启发。在某种程度上,展出的目的在于还原历史——弗里德里希曾经在烛光下展示他的作品。从这点来说,那些批评展览企图操纵人们情绪的观者和学生都误解了,如果他们要批评的话,首先应当受到批评的是弗里德里希本人。伍兹告诉我,在现代美术馆的各种展出中,从未出现过这种形式的展览。有的美术馆是在昏暗的灯光下展示珠宝;有的是在幽暗、柔和的灯光下展示金银器,以凸显展品自身的特质。1990 年,少数几家博物馆曾在光线幽暗的展厅中展示作品,例如:伦敦国家美术馆在一间单室展厅中展出一件达·芬奇的素描作品;美术学院隔壁,有一间光线黯淡的房间用于展出约瑟夫·康奈尔的拼贴艺术盒①。然而,美术学院的这次展览与这些展览完全不同,因为它的对象是油画作品。"为了这次展览,我们还冒险作了一些尝试",詹姆斯·伍兹提到,尤其是连续播放音乐的这一安排。关于音乐选择这一问题,几位策展人和美术馆工作人员的最初意见有所分歧,他们最后选择了由默里·佩拉伯所演奏的舒伯特钢琴即兴曲,他们认为舒伯特的音乐与弗里德里希作品的诞生时间、地点和意境都完全吻合。

现在,距"卡斯帕尔·大卫·弗里德里希的浪漫主义视野"展出已经有 10 多年了,然而,有的细节仍然让人无法解释。在展览过程中,音乐音量被多次调整,现在谁也不清楚,塔玛拉观画时听到了什么样的音乐。哭泣也许就像伤痛一样,它会慢慢地自我愈合,就像伤痕慢慢消退,又成为完好的肌肤。上文所讲述的故事,是我的记忆和塔玛拉的回忆交织在一起的结果,尽量使其成为一个可信的故事。毕竟,这只是一次奇怪的邂逅。然而,大量依旧清晰的信息表明:音乐和灯光只是刺激了塔玛拉的反应,它们并不是引发她哭泣的真正原因。显然,在塔玛拉与画作的

---

① 约瑟夫·康奈尔(Joseph Cornell, 1903—1972),美国雕塑家",集合艺术"先锋之一,其代表作为《盒子》系列作品,这些盒子通常都是玻璃外壳,里面放着各种照片和维多利亚时期的小古董,艺术家希望通过日常生活用品以创造诗意。

邂逅中,哭泣的关键时刻是她感受到某种力量将她拉进画面深渊之中的那一刻,那种力量潜藏于画中,却无法看到。正是这种情况奇怪而令人着迷,这种神秘的力量与浪漫的音乐、柔和的灯光毫不相干。

## 一幅藏于柏林的弗里德里希的画作

在这次展览之前,我在观看弗里德里希的另一幅画作时,也有一次产生了与塔玛拉相似的经历。那件作品现藏于柏林的汉诺威,它表现了傍晚时分风雨欲来的景色。太阳刚刚落到一片巨大的松树林中,悬挂在树干之间,天空弥漫着各种各样、相互平行的色彩,它们散发着微光。前景是茂盛的草地,偶尔点缀着几丛灌木。两个微小的身影走向落日,他们也许是站在那里观看慢慢消失的夕阳①。

画面中的两个人影站在草地上,观望着逐渐消隐的夕阳。看着画面,我回忆起 30 年前曾遇到的一次相似经历。那时我还不到 8 岁,但记忆依旧清晰。穿过父母刚刚收割过的田野,我跑进了一片森林之中,突然,我迷路了。我记得,我有点害怕,但不是恐慌。过了一会儿,好像走进了一个无形的圈中,我在草地正中停下,看着周围慢慢变暗的景色,树木沉入一片黑暗之中,森林中的灌木丛变成含混、模糊的一团。看着弗里德里希的画,我回忆起我站在那里所看到的情景,看着夕阳的色彩慢慢退去,直到世界几乎都随之消失。之后,我突然一惊,然后匆忙地跑出了森林。

对我来说,柏林收藏的那幅画也叙述了相同的故事。我站在画前,回想起年幼时的那个黄昏,徜徉于当时的欢快之中——当我站在田野中,我知道没有人能发现我,心中突然萌发了一种消失的快感,我与周围的世界一起沉入黑暗之中,我静静地站在那里,一动不动,就像那些树和草一样,慢慢地消失……这真是一种奇怪的想法。我不知道就在我受到惊吓,回到"文明世界"的前半个小时中,我是否了解自己所感受到的那

----

① 该件作品为弗里德里希的《黄昏》。

种愉悦？

　　如果画中的两个人期望在天黑之前赶回家的话，他们还有很长的一段路要走。树丛延伸至画面左方，似乎暗示了走出森林的小路可能就在那个方向，但那里被黑暗笼罩；然而，右边的天色更加昏暗，森林也更加浓密。这两个人住在哪里呢？是不是穿过树林，通向落日的方向就是他们归家的路？但那里看起来空旷，似乎什么都没有。或者他们是住在朝向我们的方向，就在我们观画的这边？然而，这只是一种有趣的欣赏方式，几分钟后，他们什么都不是，仅仅是画中两块模糊的阴影，就像画面两边的灌木丛一样。按照绘画体现的逻辑来看，他们永远都会停留在那里。

　　我的视线慢慢转移到画面上部，看着树丛上方的树枝。有的树稍微高过森林林木线的高度，就和现实世界的树一样。我向上观望，穿过画中描绘的黑色景致，视线就像透过树枝看到了天空。我似乎听到树枝发出轻微的窸窣声，如果在夜里，这种声音听起来会更加真切，却让人感到不安。弗里德里希所描绘的森林就是模糊、漆黑的一片，它们显得高大、冷峻、呈现出黝黑色。这些树真是太高了！就在那一刻，我掉过头，开始观看其他的作品，或许是我感觉到那幅画的问题就跟我的童年经历一样，永远都没有答案；或许是因为画的主题是关于"缺失"：无家可归、无处容身，甚至连光都消逝了。

## 积雨云

　　弗里德里希其他的一些作品也表现了这种不可穿越的黑夜，以及不可能出现的旅程。我很赞赏他的另一件作品——《积雨云》。画面背景是一望无垠的平原，远处的几座孤山看起来显得异常悲凉，看着画面，让人发冷。太阳西沉，满天乌云暗示了即将来临的夜雨，各种微弱的色彩呈现出一种昏暗的光线。地平线上出现一抹黯淡的红色，但几乎已经淹没在前景的黑暗中。画面前景是一个有观察动物口的临时帐篷，一个人坐在帐篷外，背靠着一辆没有马的马车，微弱的光线被画家高超的技巧

处理得非常精妙:只有微光的阴影,但它看上去并不是昏暗一团。

观者很难想到画中的人在那里干什么。他是个猎人吗? 但他并没有扎营。一群小鸟在乌云下盘旋,它们散布在帐篷两边,地面上几乎什么也看不见,虽然有几只小鸟可能会停下来,但我还是发现没有一只栖息在地。画中的那个人肯定静静地坐了很长一段时间,因为连小鸟似乎都没注意到他的存在。

这幅画表达了什么意思呢? 画作让欣赏者感到孤独,因为画中人物独自一人,不知道他还能做什么以挽救画中的这种悲凉。一辆没有马的马车又能去向哪里呢? 一望无垠的平原,没有道路,又能通向何方? 除了暴雨云中的些许色彩,只有一片漆黑,因为所有的景致都不可见,画中人物对周围的一切都熟视无睹。

引发塔玛拉哭泣的画作、收藏在柏林的那幅画和《积雨云》都是以"空白"为中心,将其作为绘画的主题。画中本应该描绘出某些事物的地方却变成空洞。第一幅画牵引观者陷入无底的深渊之中;第二幅画引导观者逐渐退隐至黑暗之中;而第三幅画中观者的视线被延伸至无边无垠的草原。所有这些作品都具有一种莫名其妙的诱惑感,它们空旷而孤寂,但并非画面表象上看起来就是如此。到底是什么吸引了我们呢? 是"失去"这种观念吗? 是因为作品表现了"缺失"这一主题才吸引了我们吗? 是因为作品体现出"缺失"才使塔玛拉哭泣的吗?

## 塔玛拉的第二次观画

在那次展览以后,塔玛拉再也没有在公众场合因观画而哭。现在,她已经从布拉格的一所大学获得博士学位。1995 年 5 月,在圣彼得堡的埃尔米塔日博物馆①中,塔玛拉再度看到那件引发她哭泣的作品。在去

---

① 埃尔米塔日博物馆(Hermitage Museum),俄罗斯最大的公共艺术博物馆,也是世界著名的博物馆。最早建立于 18 世纪中叶,是作为凯瑟琳娜女皇的宫廷珍宝收藏处。1852 年对公众开放,馆藏以 17 世纪荷兰绘画以及 19 世纪、20 世纪初的法国绘画著称。

博物馆之前,她就一直在猜想这次观画经历是否还会和多年前观画时的结局一样,虽然她也产生了一种哭泣哽咽的感觉,但这次她没有流下雨水般的眼泪。也许她已经知道在画中有什么值得期待。

我曾问过塔玛拉,在当时是什么触发了她那种特殊的情绪反应,她告诉我:"我并不认为那是因为作品勾起了我的童年回忆,我一直都是非常快乐的小孩,除了学习和工作之外,没有其他烦扰。那幅画没有让我联想到任何童年往事,我没有幻想,没有联想,什么想法都没有。"

我想:是否正是因为这些作品缺乏故事情节,不存在任何可以作为解释的理由,反而使它们变得令人恐惧。任何故事,甚至某些原因,例如,弗洛伊德式的那种童年时代不愉快的记忆都会使塔玛拉感觉舒服一些。但除了使她感到一种不安外,作品什么也没表达,什么也没留给她。

她说:"这是一种绝对的空无状态,完全的、独特的'无',一片空白,作品给我留下的最初印象是:它让人感到威慑、使人震撼。与此同时,欣赏者又忍不住注视着画面。"

"这显然是一种无助感(是因为不断被这幅画'追逐'),但这也是一种美妙的感觉(因为它是一件让人惊叹的作品)。同时,这也是在画面中的一种找寻(我也不知道究竟找寻什么,也许是存在于画中的某种特质影响了我)。"

当泪水袭来之时,它让人感到一种释放感。但塔玛拉仍不明白到底什么被释放出来。刚开始,她为画作迷醉,接着,她心里觉得害怕、恐慌,然后她就哭了,没有任何充分的解释,除了画中不断召唤她的"空"。

## 萦绕的呼唤与死亡

观赏这些作品的时间越长,越是觉得它们不仅仅引发悲伤和孤独的思绪,它们简直就是猛兽。藏于柏林的那件作品,除了让人感到无法缓解的黑暗之外,别无其他。在很长一段时间里,我们什么也看不见,画面只留给我们微弱的夕阳余光。即使是最爱浪漫的人也开始赶路回家,显

然,已经到回家的时间了。为何画中的两个人还在游荡？为什么他们不急着赶回家？是因为有某种诱惑吸引着他们？就如塞壬的呼唤一样①。

这种心境使我想到了歌德的诗歌——《魔王》,它是一部浪漫主义早期的诗歌作品②。诗中,一位骑马男子驰骋在风月夜,带着他年幼的孩子。小孩吓坏了,因为他不断听到不见踪影的魔王抑扬顿挫的呼喊声。"你看不到他吗"？小孩满怀惊恐地询问他的父亲,但父亲什么也看不见,他安慰道:"那只是升腾的雾气。"小孩环视四周,魔王的呼唤又萦绕在他的耳边:

> 可爱的孩子,跟我来吧!
> 我们一起玩耍,玩那些有趣的游戏,
> 在海边采摘鲜艳的花儿……
> 和我的女儿彻夜舞蹈,
> 侍者们将会抚慰你、拥抱你、唱着甜美的歌儿伴你入睡。

小孩恐惧万分,大声叫道:

> 父亲啊! 父亲!
> 你难道不能看到他在哪里吗?
> 魔王的女儿正在召唤我。

当然,父亲什么也看不到,他告诉孩子,他看见的只是灰色的柳枝,它们在黑暗中飘荡。

最后,魔王过剩的精力达到顶峰:

> 我爱你! 我爱你美丽的脸庞,
> 如果你不跟我来,
> 我就用武力带走你。

---

① 塞壬(Siren),古希腊神话中半鸟半女人的怪物,常用美妙的歌声引诱航海者触礁毁灭。

②《魔王》(The Erl-King),魔王是日耳曼传说中一个狡猾的妖怪,矮鬼之王,他常在黑森林中诱拐人,尤其是儿童。歌德以此为题材创作了《魔王》,舒伯特又以歌德的诗歌为基础,将其谱写成音乐。

孩子惊声尖叫,父亲快马加鞭,但所有的一切都只是徒劳,当他们到家时,孩子已经死去。

在歌德的诗歌中,几乎没有描述任何景致,除了呼啸的风、漆黑的夜、如雾的形象、灰色的老柳树。然而,很多读者可能都会想象出更多的情景:故事也许发生在一片沼泽地的树林中,因为漆黑一片,什么也看不清。我们从诗歌中能确切知道的只有:父亲骑马飞奔,周围弥漫着邪恶,却模糊一片,无法辨认。柏林收藏的那幅弗里德里希的画中,并没有出现萦绕的魂灵,但它同样也让人感到不安。我能感到画中隐含着一种奇怪的动势、一种不宁,我被它们牵引,离开自己,进入画中的风景。某种力量在胁迫着我,为我而歌,哀求我进入画面,穿越那片黑色的大地。为什么我不能仅仅站在那里或者看着画面?为何我感觉到有股向前的拉力(它如此轻柔,却无力抗拒)?我穿过不稳定的地面,走进那片漆黑的森林中,穿过树林,再继续向前,我又能到哪里呢?

弗里德里希画中描绘的人物到底具有怎样的视觉效果?就此问题,艺术史家约瑟夫·柯纳写下富含感情的评论,他建议,如果用一个指头遮住画中的人物,躁乱的画面立刻变得宁静。这样,你就可以冷静观画,因为你自己不再置身画中。然而,只要一放下手指,画中的景色立刻就变了,画面中心聚焦到这两个人影上。他们召唤我们走进画中,从那一刻起,我们就无法停止脚步,就像我们跟在他们身后,奔跑着,拼命地追赶他们,然而,他们总在我们前面,一步一步走进深沉的黑暗之中。我们总是迟到,甚至比他们还要晚,在我们看到那片消隐的夕阳之前,事实上,"在我们到达之前,他们早已凝视许久"。

这种"迟到"意味什么呢?因为这是一幅画,所以太阳永远都不会落下去,画中也不会发生任何真实的变化。我们迟到了,并不是迟到一天。我们总是迟到,失去的时间已经无法补救。每一幅画都选择了一个属于它自己的世界,不仅仅是即将结束的一天,而是一个正在变暗的世界。在那里,太阳已经下落,时间改变,人们的生活变为黑夜。我们不知道自己究竟从何而来,在此之后又会出现什么?我们究竟去向何处?然而,

我们却无法站在这里,我们似乎已经死去,不再属于这个世界,这些作品为我们展示了一种我们已死的状态。

## "缺失"和"存在"

弗里德里希的绘画是"饥饿"的绘画,它将观者拉进画中,以一种孤独诱惑他们,你却无力抵抗,以至于失去了平衡,不能在地面站稳,这种情形与我在前两章中所列举的例子和故事相反。圣·凯瑟琳和圣方济各,还有其他一些人,他们从画中感受太多,太强烈,画面太"满",它们具有强烈的攻击性。与此相反,弗里德里希的绘画却过于"空",画中描绘的景致遥不可及。前两章中所讲述的绘画产生了一种力量,它推动观者,将他们推开,推倒在地。而弗里德里希的作品将观者拉近,将他们吸引到画中。简单地说,弗里德里希的这些作品是关于"缺失"的描绘,而其他作品则是探讨"存在"的主题。

某种事物从画中消失,却很难确切地说出究竟是什么。我认为"缺失"这种观点和宗教相关,就如存在的最终形式是上帝,缺失的原型也是上帝。这样的说法听起来似乎有点随意和荒诞,但情况的确如此,毕竟,如果有一种万能的事物能够涵盖所有意思,包括所有想法的话,这不是上帝又是什么呢?弗里德里希画中出现的意义不断地变得淡薄,画面空间不断扩散,永远呈现为一种空洞,这不是上帝的缺失又是什么呢?

## 宗教成为一种幻影

如果说弗里德里希的作品最终与上帝有关,这样的说法并不会让人觉得愚不可及。艺术史家们熟知:作为一位开拓性画家,弗里德里希的绘画已经消除了传统的宗教标志,他没有描绘圣迹、圣徒的生活以及任何表达宗教信仰的普通场景。在浪漫主义绘画之前,与宗教信仰有关的场景是画作中极为常见的画面,但是,弗里德里希描绘废墟以代替崭新

的教堂；描绘孤寂的十字架代替祭坛；描绘史前巨石阵以取代普通的坟墓。在画家的头脑中，大众所持的那种教堂礼拜观念已经完全消失，他不再描绘大门敞开、整洁的教堂，不再描绘衣着庄重的复活节礼拜人群。在他的画中，没有出现讲坛上布教的牧师。教堂作为一个组织，一个集会的地方，一个大众常去的朝圣之处，这种观念已经从弗里德里希的心中消失。在他的一些画作中，画面远方若隐若现地浮现出教堂的轮廓，而在另一些作品中，教堂就像灵魂一样，在雾气中时隐时现。

我所描述的这三幅风景画与画家的其他作品一样，表现了相同的主题，只是在其他作品中包括了十字架、老教堂或者坟墓。但就这一点并不能说明弗里德里希从一个定时去教堂的信徒变为了一个泛神论者。虽然从他的画作表面看起来应当如此：他早期的作品常常描绘的是教堂；在此后的画作中多出现在荒野中残破的教堂或木制十字架；最后，甚至连十字架也无可挽救地倒下，画中只剩下光秃秃的山脊、翻滚的云层、彩虹或日落。然而，事实并非如此，弗里德里希并不是以这种简单的模式反映了其内心思想的发展变化。对弗里德里希来说，有组织的宗教——教堂、宗教外在标志和礼拜仪式就如幻影一样出现、消失。他认为新教信仰是有问题的，他的脑海中存在着泛神论的天命感。因此，他的有些作品描绘的是安详的礼拜，而其他的作品则转向于表现冷峻的高山和森林。

弗里德里希曾画过一幅这样的画，画中有一个耸立在高山之巅的十字架，在某些场合，对于一些观者来说，这件作品起到了祭坛画的作用。不过，弗里德里希通常不会以他的作品取代教堂的圣物。我们可以感觉到，在他的创作意图中，有一种强烈的不确定感。就如克尔纳指出：一棵老松，孤寂地站在山尖，也许是种象征，也许是个"圣器"，或者它就是一棵树；或者它意味着所有一切，被安稳地种在神圣区域之中，或者它仅仅是表面所呈现的样子——自然界中生长的一棵松树。然而，我们能确定的是"上帝、理想、绝对的意义，归属"，都是我们无法达到的领域，我们在画中迷失了。我们在不可能企及的地方寻找意义。克尔纳写道："艺术

家在炼狱中航行,将其作品当作祭坛,却没有出现上帝,这是'浪漫主义'历史创举的一部分。"那些最有力、最让人震撼的绘画:"指出一条消极的道路,在画中,上帝的形象已经消失得无踪无影,但在一种无法实现的期待中,他仍旧存在。"

弗里德里希绘画中空洞的中心可以具有众多名称,不同的艺术史家构造出不同的解释:失去的友情、消逝的爱、基督信仰的丧失,等等。最重要的是:这种感觉有时简直让人无法忍受,画中那种无法确定的力量源于痛苦的"缺失"。

## 痛苦的"缺失"

观画者因画中某种消失的事物而感到痛苦,它们或许是上帝,或许是"感召",或许仅仅是"存在"本身。这是人们在画前哭泣的第三个重要原因。它是消极的、矛盾且痛苦的"存在"。"不确定的时间""缺乏"和"存在"成为人们观画哭泣最主要的原因,在我熟知的事件中——无论是发生在 20 世纪,还是在此之前,因此原因而哭的事例占有一半。

"存在"和"缺失"是天生的一对,它们能同时出现在一位画家的作品中,这一观点就体现在本书开篇所谈及的绘画中。在分析罗斯柯作品时,他的单件作品既能让人感觉过"满",也使人几乎愤怒地感到"空洞"。尺寸巨大的画幅紧逼观者,将他们包围,出人意料的色彩,如烟雾一样迷乱的形状充塞空间,相同的黑色慢慢退隐,显露出无法填补的"空洞"。就宗教意义而言,这些画被毫无意义的光线和色彩环绕,观者如同被丢弃在一个没有空气、广袤无垠的荒漠之中。罗斯柯非常明白他的作品如何发挥作用,就如弗里德里希一样,他充分掌握他的幻想和推托——最好不要提及宗教,因为他的缺失在每个地方都很明显。

这就是我所讲述故事的本质,这不是一个简单的故事,因为它牵涉诸多无法用言语表述的无名事物。当谈论现代艺术时,"上帝"几乎是个错误的词,每个观者的体验都不能与"上帝"有关。但我们切莫忘记,艺

术史上也有许多像塔玛拉一样深刻的观画反应。如果我们能牢记这点，将会很有帮助。如果没有神圣的暗示，"存在"就毫无意义。塔玛拉的经历是坦诚的、直接的、准确的，这正是弗里德里希所期待的。但画作又避免了德国浪漫主义"自然宗教"所采用的各种标志、词汇和魂牵梦绕。即使像"空洞""空旷"这些词语已经成为历史用语，湮没于古老的宗教经验中，塔玛拉的反应显示了弗里德里希的作品仍有其效力。

# 第十二章　为信仰之海的空寂而哭

一株松树,独自傲立在
北方贫瘠的荒山。
它进入梦乡,寒冰和飘雪
为它盖上白毯。

它梦见一棵棕榈树
孤独地生长在遥远的东方,
在灼热的岩壁上
目光垂怜,暗自悲伤

——海涅,《棕榈树》

漆黑的地方最冷
因为,星与星之间,互不信任。

——W. S. 默温,《雨后夕阳》

曾经有一段时间,在德国,有教养的观众为音乐流泪,而不是鼓掌或者呐喊。据说,贝多芬曾在柏林举办了一场钢琴独奏音乐会,曲终时居然没有听到掌声,他转身面对听众,看到他们正挥舞着被泪滴浸湿的手帕。这种行为惹怒了他,似乎柏林人太富教养(德语为"fein gebildet"的

字面意思是"精心描绘的"），这些柏林人似乎被教育塑造，而表现出这种美丽的形象。贝多芬希望听众被他的音乐调动、激发、鼓舞。

贝多芬所崇拜的对象之一是歌德，他阅读歌德的小说，将其诗歌改编为音乐。当两位大师终于见面时，贝多芬为歌德演奏了自己的一些曲子，他转身观察诗人有何反应，歌德正在啜泣，贝多芬再一次发怒了。据当时的目击者称，贝多芬严厉地斥责这位著名的诗人，因为他表现出这种不成熟的行为。他说道："当我拜读你的诗歌时，它们那种崇高的境界让我深受激励。"

尽管歌德比贝多芬年长，在当时比贝多芬也更为有名，但他还是静静地站在那里，承受着音乐家的训斥，他也许认为贝多芬所说的有点道理。

## 浪漫主义情感的终结

塔玛拉对弗里德里希的作品产生的反应是合情合理的，但与我们的学术讨论格格不入；与近 10 年，甚至这一个世纪很多人的态度完全相反。我的很多想法都是 19 世纪的遗留物，比如罗斯柯绘画体现出的宗教性；贝利尼画中异乎寻常的光线；弗里德里希作品中梦幻般的空间。贝多芬的轶事和弗里德里希的绘画发生在相同的国度，相同的时间。然而，就在弗里德里希创作那些作品时，人们的眼泪就已经干枯。

艺术史家安妮·文森特·巴沃德发现：人们对"观画流泪"这一行为表示怀疑出现得很早，可能开始于 18 世纪末。她引用塞纳库尔（Etienne Pivert Senancour）①的文章作为证明，塞纳库尔是一位充满神秘主义色彩的浪漫主义早期作家，他认为"真正敏感的不是那些受到感染、哭泣的人；而是在面对相同事物时，其他人只是漠不关心，他却经历某种感受的

---

① 塞纳库尔（Etienne Pivert Senancour，1770—1846），19 世纪法国作家。《欧伯曼》为作者所著书信体形式的文学作品，作者将自己在 19 世纪 20 年代身为无神论者兼禁欲主义者的内心动态生动地表达了出来。

人"。塞纳库尔独自一人游荡在阿尔卑斯山——这里曾经吸引了弗里德里希和浪漫主义诗人,他到这空旷的山野之中,不是为了让自己融入无垠大地和悲哀之中,而是为了反省自我的失败和盲目。他在寻找如华兹华斯所说的那种"比泪水埋藏得更深的思想"。塞纳库尔通过他笔下的英雄欧伯曼(Oberman)之手写道:

> 我的思绪退缩到内心深处,心中充满愤懑,我随意游走,我想流泪,但只有身体的颤抖,年少轻狂的岁月已经结束,我承受着年轻的折磨,没有任何安慰。我仍旧为一无是处的青年时光而感到心力交瘁。我的心渐渐地萎缩、干枯,就像进入一种冷峻、年迈的状态。心中的火焰还未尽情,燃烧却已经被泼灭。有人面对病痛仍流露出欣喜,但对我来说,所有的一切已经结束,如过眼云烟,我没有欢乐,没有希望,没有内心的宁静,一无所有,甚至连眼泪都没有。

在那时,这是一种全新的思维方式,它就像源于另一个星球的怪物,泪水的闸门已经关闭。塞纳库尔处于一种没有安慰、郁郁寡欢的状态,他仍旧渴望感受,仍有哭泣的欲望,但他什么都做不到。从塞纳库尔的这一时期到现代主义的距离非常近。如果塞纳库尔放弃这种幼稚、自然流露感情的想法,他就会进入一种永远让人遗忘、似懂非懂、无法满足和冷酷的现代主义。

19世纪初,有一群作家发现自己居然无法流泪,而且表现出的自然情绪反应日益减少,对此,他们感到焦虑,塞纳库尔是其中一员。在这一群人中,还有德国的毕希纳,他以辛辣的笔墨嘲讽那些装腔作势、口若悬河的虚伪者;在意大利,奥林匹亚的悲观主义者利贾柯莫·里欧帕第以诗歌的形式探讨了人类与真实情感遥遥无期的距离——他似乎站在遥远的美修瑟兰(Methuselan)世纪回望曾经的青春岁月,那些不再存在、遥不可及的日子。

19世纪,人们开始对情绪反应出现误解,感性被当成滥情,滥情又变成了甜腻。"伤感主义"用于表达那种不遵循理智标准,沉醉于表现各种

内心情感,无法自拔的状态。然而,在当时,仍旧还有这种老套的浪漫主义的追随者。至少,在狄更斯和萨克雷的时代还是如此,眼泪还让人相信,令人感动,让人觉得美好。史学家弗雷德·卡普兰在《神圣之泪:维多利亚时期文学中的伤感主义》一书中就讲到在 19 世纪晚期,纯洁、真挚的眼泪仍旧是"回归我们最初的天性,最善的人性本质和我们道德感情的一种方式"。它们是"我们从未脱离自我天性的证据"。然而,即使是萨克雷,他也对"泪水效果"表示厌烦,在其著作《潘登尼斯》中,小说中的人物布兰奇·爱莫莉写了一本名为《我的泪》的书。但萨克雷警告我们:"这位年轻的女士不能真实地展现任何感情,只是显露出种种虚伪的热情、憎恨、爱意、尝试和悲伤,每一种虚假的感情瞬间流露,热情地表现出来,但很快就消失,被另一种虚伪的感情取而代之。"进入 20 世纪,人们更是以怀疑的眼光看待眼泪。

## 20 世纪对绘画的两种观点

在艺术史家中最具争议的问题之一是:20 世纪的艺术到底有多冷静? 也许,现代主义永久地抹掉了伤感主义和眼泪。也许现代主义的创作目标就如马修·阿诺德①著名诗歌中表现得那样绝望和冷酷:

> 信仰之海,
>
> 曾经,一度泛滥,环抱大地,
>
> 但现在,我只听到
>
> 它那忧郁、延绵不断、缓缓消退的哀声,
>
> 退却到夜风轻微的呼吸中,

---

① 马修·阿诺德(Matthew Arnold),英国诗人、评论家,阿诺德初期写诗,数量不多,中期多写文学评论文章。阿诺德曾在 1849 年、1852 年以及 1867 年发表过几本诗集。读者最熟悉的有《色希斯》《多弗海滩》《学者吉卜赛》《拉格比教堂》《夜莺》《被遗弃的人鱼》等抒情诗。在维多利亚时期的诗人中,阿诺德的诗歌具有浓厚的人情味。本文中的诗歌节选自阿诺德的《多弗海滩》。

陷入浩瀚、荒凉的大海边缘，

和光秃秃的沙砾和小圆石。

哦！爱，让我们坦诚相对，

在我们眼前的世界

就像一片梦幻之地，

多姿多彩，如此美丽，焕然一新，

但这里，没有欢乐，没有真爱，没有光芒，

没有安定，没有和平，面对痛苦也毫无慰藉，

我们生在其中，就像置身于一片漆黑的平原……

　　另一方面，也许现代主义沉浸于感伤之中，更像菲利普·拉金①的诗歌中体现出的干瘪的伤感主义。

如果我被召唤，

发起一种宗教，

我会用水。

去教堂，

需要涉水而行，

干透，各式衣物。

礼拜仪式将会，

以浸泡的形象，

被强烈和虔诚浸透，

---

① 菲利普·拉金(Philip Larkin，1922—1985)，英国现代诗人。他主导了20世纪后半叶的英国诗坛，与主导上半叶的诗人艾略特平分秋色。他的作品完美、精湛、独创，使他成为20世纪后半叶以来最受喜爱的英国诗人。

> 我应向着东方，
>
> 高举一杯水，
>
> 让每个方向的光，
>
> 源源不断地在水中交相融会。

这一具有争议的问题影响如此之大，以至于一些著名的哲学家和史学家也加入论辩。争论的根本问题在于：现代主义艺术及后现代主义艺术是一片持续的"漆黑平原"，处于一片混乱之中，只是幻影？还是它在继续贪求残余的最后一点浪漫主义伤感和纯真感情？在现代主义大行其道之时，像文森特·巴沃德这样的艺术史家将会合上讨论哭泣的书，大多数其他的哲学家和艺术史家也会如此，他们因不同的理由，以不同的方式赞同贝多芬的观点（虽然他们没有贝多芬理直气壮的说教）。在整个20世纪的绘画史中，我们认为现代主义有一种分析、解构的内核，它在继续向前发展，肆虐扩张，将浪漫主义的最后一点残余都吞噬殆尽。

我所引用的两首诗，将这一问题置于宗教语境下展开讨论，我也认为应当如此进行阐释。阿诺德借用"消退的浪潮"这一形象说明宗教浪潮已经从这个世界上慢慢消退，就如大海落潮时的波浪。拉金与阿诺德的宗教观念相反，他为那些滴酒不沾者传播新世纪的宗教，基于一杯水，"让每一个方向的光"都成为"圣洁之光"（如拉金所说的"天使般的光"）。二者所持观点恰好相反，前者像是一支宗教消失的合奏曲，而后者则是一支歌颂新型宗教诞生的圣歌。

如果阿诺德的观点反映了真实的、正确的现状，那么该书就显得不合时宜，为时已晚。接受本书所讨论问题的人已经不多，除了这样一些人，他们反对现代绘画，不赞同立体主义和杜尚①之后的现代主义艺术。本书只是为一部分人而作，以诗中的语言来表达，他们仍旧希望宗教浪

---

① 杜尚（Marcel Duchamp，1887—1968），出生于法国，1954年入美国籍，他的出现改变了西方现代艺术的进程，可以说，西方现代艺术，尤其是在第二次世界大战之后的艺术，主要受杜尚思想的影响继续发展。因此，了解杜尚是了解西方现当代艺术的关键。其代表作有《下楼梯的裸女》《泉》《大玻璃框》等。

潮将会卷土重来，为世界带来"欢乐""真爱"和"光明"。从这点来讲，本书的读者将是这样一群人，他们是潜在的浪漫主义者、伤感主义者和那些坚决反对现代主义的人。

但是，如果拉金的诗歌更恰当，与事实相符的话——他的观点捕捉住了现代主义真实的一面，那么，本书所讲的内容将在现代主义和后现代主义艺术中占有一席之地，作为它们隐秘历史的一部分。我赞同拉金的观点，因为，根据我的经验，即使是最为严格、体系化、非标准的后现代主义绘画也充溢在一个饱含怀旧、宗教可以被提及的时代。人们仍旧相信眼泪，但我无法证实，因为即使在现在这种表面上能畅所欲言的时代，本书所讨论的话题也是被禁止的。

## 缺失

一片空旷、"漆黑"的平原；一片空白、近于孤寂的大地；纯粹的安静，无尽的沙漠，这些画面引导欣赏者的双眼不停地在其中找寻意义。弗里德里希的作品具有袭击性，让人内心感到枯竭，它们将画家要表达的意思隐藏，通向地平线之外，或者隐匿在不断延伸的空白画幅中，没有任何固定的视像，观者的注意力分散，双眼涨满泪水。最终，画中所有的意思都消解。

或者，观者以另一种方式观看，使双眼敏锐地固定在画中的某件事物上，由此，似乎可以看到一切。将注意力集中于画中的一点，就像焊工焊接时闪耀的火花，使画中其他的一切都消失。但是，这样观看的画作又变成了另一种缺失，比如画中背对我们、神秘的两个人影，或者通向万丈深渊的山路。

"深渊"的字面意思是在地球上产生的一道裂痕，它也用来比喻深不可测的意义和不同意见的严重分歧。就像塔玛拉从画中所观察到的：你能永远看着作品，但不要指望能理解它、看懂它。对我们的双眼而言，一望无垠的沙漠是另一种空旷，它既是一种诱惑，又是一种危险。从弗里

德里希开始,以绘画形象表达"空白"这一主题的历史就分支、分化,出现各异的观点。在 20 世纪的最后 20 年中,一些最富雄心、最富挑战精神的作品也在关注什么不能被表现,什么不能被描绘,哪些又必须被隐去,但这是另一本书所探讨的内容。在此,我只想探索其本质,"缺失"仍是后现代主义绘画最为动人和重要的题材。如果阿诺德的观点是正确的,"缺失"这一主题在很早以前就已经消失了,它沉溺于自己的哀伤之中,只能体现在世界的"小圆石"和"沙砾"中。诸多艺术作品都是如此,没有任何意义,没有失落感或者获得感,没有人会为它哀悼,也没有人还有哭泣的勇气。然而,比阿诺德所描述的更为悲哀、更加郁闷,也更加无法抵抗的是:信仰之海继续退却,逐渐消失。"忧郁、延绵不断、缓缓消退的哀声,退却到夜风轻微的呼吸中,陷入浩瀚、荒凉的大海边缘,和光秃秃的小圆石、沙砾之中……"

在此,我将以开篇的话题作为本书的结局——罗斯柯教堂。参观者的留言被当前的学术论辩所抛弃,无论好坏,这些留言都不断地、内心带着歉意地提到上帝。其中有人写道:"这座教堂所委托的作品,它们令人恐惧、巨大、几乎全是黑色,它们与《圣经》《摩西五经》以及其他的宗教典籍一同展示在教堂中。"(这位参观者翻阅了陈列在休息室中的各种宗教经书)"甚至连石制地板都是阴郁的,奥利维告诉我,画家罗斯柯自杀身亡。除了赞美上帝,我无法崇拜这里。我被这里阴郁和绝望的气氛包围,被包围在这样的地方:混浊的光线,八角形的房间,摆放成正方形的长椅"。在结尾,留言者为他/她的一位好朋友担忧,"西尔维亚喜欢这里,将此作为赎罪之地,她陷得太深了。"

这种直接、字面式的宗教谈话是一个极端的例子,留言者的评价完全无法进入有关罗斯柯的学术性讨论,而且与留言册上大批参观者的评论也不相同。如果太多的人都持这种观点的话,这座教堂就很难成为公众信仰的中心。来访者留言册中还有大量类似的评论,他们和艺术无关,远离艺术世界,就如冥王星(Pluto)远离地球。这位观者所谈论的罗斯柯符合事实(罗斯柯的确是自杀的)。他坚持基督教信仰观,认为自杀

是一种道德罪恶,因为一颗自杀的心无法获得救赎。但他这种理论与这座教堂的本来用途并不相符,也不是一个观画者以自由的、世俗化的眼光赏画应有的反应。15世纪以来,人们就以那样的态度观赏艺术,一直持续至今。

其他来访者在谈到上帝时,不至于有如此僵化、武断的思想,他们的说法显得更为抽象。一位参观者只写了"Deo abscondito dedicate",意思是"奉献于潜在的上帝",这是一句"诺斯底教"(Gnostic)名言,用于暗示那些仍旧隐藏于人类知识范围之外的上帝。"诺斯底主义"(Gnosticism)①将现代主义之前的艺术作品与后现代主义的艺术作品相联系,这是一条非常脆弱的线索,只有寥寥的几个人采用这种形式,但它是回避有组织宗教形式的一种有效方式。

那位被罗斯柯自杀行为激怒的留言者,以及神秘的"诺斯底教"信仰者,他们的留言都显露出"缺失"这一主题。而有的参观者却经历了相反的感受——"存在"的洪流。有一个来访者写道,"从未有过的体会,让我深切地感觉到上帝存在";另一个留言者,想起了圣·约翰所写的《灵魂的暗夜》,他告诫我们,无论如何,我们也无法描绘出上帝的模样;还有一位来访者写下更加诡秘的留言,"我听得到"!

另一些参观者则避免以任何明显的方式提到宗教,不管是基督教还是"诺斯底教"。其中,有一个游客写道"这里没有明显地表现上帝,但我置身于神圣弥漫的氛围之中;"另一个认为在艺术表现达到最高境界时,艺术自身必须消失,(他是用法文"*s'efface*"表示的),只有这样,它才能为我们呈现出神圣之景。

就我自己对这座教堂的感觉而论,它离宗教更远。我在最近的一本留言册中,发现一个和我拥有相同感受的参观者,他在留言册上的评论尤其长:"关键是:在你欣赏罗斯柯的绘画之时,你在画布表面、在滚动的

---

① 诺斯底主义(Gnosticism),或称"灵知派",公元2世纪流行的一种宗教思想。耶稣由死复生后,第一个倡导耶稣是人不是神的群体就是"诺斯底派"。他们认为:神流贯于天地间,通过天使、星宿之灵,强调个人对上帝的直觉认识和体验。因此,基督教将其视为异端。

色彩形成的波浪中寻找某种具体、可见的事物，或是某种标志，以稳定你的视线。推向极致，你在作品的表面肌理、笔触、运动的色彩和线条中寻找心理安慰。"但就在这时，那种安慰感消失了，令人安慰的画面"难以发现任何事物，有时，你能看到它；有时，它根本就不存在，仅仅是你的想象。罗斯柯的观点是当你在找寻这种不确定的形象时，你以某种可见的视觉形象做标记，这种欣赏经历就等同于宗教。也就是说，在一个黑暗、强大、无法控制的世界寻找某种上帝存在的证据，而这个世界的最终结局是死亡。在刚开始，画家想以这种方式来表现这个世界，表现这个空无的时空，将它们隐藏在不断变幻的色彩、块面和光影之中。罗斯柯在画面上给我们留下微小、有限的暗示，就如这个世界还有希望存在的微弱光线一样，但这只是一种我们永远也无法（永远也不能）确定的希望"。

这种描述不仅体现了我在教堂的感受，而且符合罗斯柯所喜欢的夸张言辞，它将二者结合在一起。这位观画者的评价非常敏锐，他不仅对画作本身观察仔细，同时还贴切地表现出它们真实的存在状态。留言者对罗斯柯创作意图理解得如此精确。我不像他那么自信，我不确定罗斯柯是否希望观画者在画面"如此细微的变化中"找寻"微小、有限的暗示"，以发现隐藏于画中的内涵。从外观来看，我觉得这些作品并不具有体系化，罗斯柯可能也是从作品的整体效果进行考虑，而非纠缠于其中的细节。然而，我能发现另一种完全不同的解读方式也有好处。不管这种方式引向他对画作表面细节的细致观察，还是引向他对上帝和死亡无法确定的思考。

最好的阐述者是罗斯柯本人，当珍妮询问他的作品是否与宗教有关时，罗斯柯的回答是："我和上帝的关系本来就不友好，现在更是每况愈下。"

对我来说，罗斯柯的回答不仅是 20 世纪绘画的一个缩影，同时也是一份悼词。

# 结　语：如何欣赏，甚至被感动

我独自啜泣——但没有哭泣的缪斯女神，
这样轻微的愁绪不会让我不知所措。

……

唐璜哭了，叹息不已，陷入沉思，
略带咸味的泪珠掉进带着咸味的海水中，
"鲜花配美人"（我常常引用这一句，
你得原谅我，诗句因她而生——
丹麦皇后为奥菲丽娅献花，以示哀悼）。
他反思自己的处境，为此哀叹啜泣，
痛定决心，重新做人。

——拜伦，《唐璜》

……

我将不再哀痛沉思，
将我占据，而是踏上
朝圣之旅，前往世界的混沌边缘。

——济慈，《牧羊少年》

艺术史充满着让我们深深感动的形象，它们的目的并不仅仅是引发

我们的好奇心，而是使我们感动掉泪。

然而，我们却拒绝感动。

绘画创作的目的明显是想感染我们，我们却寻找各种不为所动的理由。当我们观看古代大师的作品时，认为他们的"宗教戏剧"已经过时了；我们不相信他们在画中描绘的神话；我们对他们的"盛装戏剧"不感兴趣；我们不会使自己陶醉于他们那种如蜘蛛网般复杂的创作伎俩之中。我们不理解他们哭泣的原因。

画家的目的在于引发我们的各种情感——震惊、悲伤、安慰、快乐，体会画中表现的魔力，激发祈祷者和朝圣者的心灵，引发强烈的、非理性的冲动。然而，大多数情感都已经消失了，消失在各种艺术史书籍中。为何我们不再因绘画而哭？为何我们对绘画的感觉变得迟钝？根据艺术史家大卫·弗里德伯格的观点，其原因是启蒙主义时期哲学的恶性影响，他尤其将责任归咎为康德，因为康德提出将艺术作品与世界上的其他物品分别对待，艺术唯一的目的仅仅在于追求美，除了表达一种苍白的美学愉悦之外，一无是处。弗里德伯格的著作《图像的力量》就是对古代观画者在图像前产生强烈反应的精彩论述，作者也指责了我们现代人的毫无激情。在撰写本书时，我常常阅读该书，将两书的内容加以比较。弗瑞德伯格精彩地论述了为何有些形象会引发人们虔诚的宗教信仰与热情，甚至引起身体强烈的反应，而我主要是讨论观画时哭泣的故事。阅读弗瑞德伯格的《图像的力量》打开了我的视野，让我明白图像具有很多作用，但也使我思考图像还能发挥什么作用。在我们的时代，我们是不是也像艺术史学家一样被局限，仅仅是阅读、研究他人的反应？

我也在思考是否应当将责任完全归咎于康德。当然，他具有他所处时代的症状，就如冰冷的艺术作品是我们现代的病症，哭泣与当代艺术不合拍。很多人都认为要理解 20 世纪的艺术异常困难，因为它要求的是分析而不是本能的情感反应。现代主义艺术家很少尝试以一种可以引发眼泪、亲密的方式去捕捉人们的想象力（罗斯柯的确说过他想让观画者流泪，也许他这样坦白地说出来就是个错误）。

那么,人们究竟为何不再面对画作而哭泣了呢?部分原因是因为时代已经改变,现代主义——不管是源于康德还是塞尚,它就像是升起的一片新大陆,枯燥却巨大,远离早期绘画的海洋。

历史也是原因之一(也许是重要的原因),但我们更容易捕捉到其他的答案,比如艺术博物馆,它教导观者观看时不要感受太强。当代博物馆使观者从一个标签到另一个标签快速地往返移动,却告知他们很少的信息,无法促成一次纯粹的艺术欣赏经验。毫无生机的展出标签、展览图录、画廊导游册、语音导览器、录像带已经使博物馆变成了学校,观者能从普通的展览标签上得到什么呢?比如"欧内斯特·赫克尔①,《无题》,1909,黄版纸炭铅画,慕尼黑登录号:1964.354。无名捐赠者赠送于道格拉斯及南茜·艾伦,他们再将作品捐赠于博物馆,以纪念伊丽莎白·巴瑞"。如果你碰巧知道艾伦,或者你是伊丽莎白的一位朋友,那么,也许这个标签说明对你来说很重要。或者,假如你正好是一位研究赫克尔的学者,你在思考作品究竟是完成于 1908 年还是 1909 年,你会对此感兴趣。对于普通的观者来说,这一张标签也许具有威吓作用,或者毫无用处。它同样也显得屈尊俯就,因为它仅仅是出于体现一种优越性:这件作品已经被那些比你懂得多的人仔细研究过。有时,博物馆会加上几行解释作品的文字,如"赫克尔,德国表现主义画派'桥社'②成员之一,画家一生大部分时间在柏林度过"。对于大多数观者来说,这种信息同样没用,它就像一种虚情假意的奉承,实质表达的却是:艺术史是一门尤其复杂的研究领域,我们已经尽可能地以普通观赏者的角度来解释这件作品。

毫无例外,语音导览器和展览图录也提供了最为枯燥、乏味的信息:

---

① 欧内斯特·赫克尔(Ernst Heckel, 1883—1970),德国表现主义画家。他最早以鲜亮的色彩描绘肖像,使用色彩表现感情,使用颜色和狂乱的线条来表达自我。赫克尔的绘画技法强烈地影响了德国表现主义的发展。

② "桥社"(Die Brucke),德国表现主义美术社团。1905 年成立于德累斯顿。主要成员有基希纳、赫克尔、布莱尔和施米特·劳特鲁夫"。桥社"的目的是团结所有德国艺术家,建立一种新型的,同日耳曼传统相联系,但又充满现代情感和形式的艺术,以期在画家和切实有力的精神源泉之间建立一座"桥梁"。

艺术家的姓名、出生年月、所属国家，有时，在上面偶尔会增添一点奇闻逸事或流言蜚语。结果是：它们引发了一连串的"艺术史漫画"，对乱七八糟的艺术事实的干巴巴地堆砌，如果处理得好的话，这些信息有趣且能提供些许知识；若处理得不好的话，它会分散我们观画的注意力，使我们不能投入地观看。

多年来，我一直去博物馆，我仅仅看到过一个喜欢的标签，它附在肖像画《朱里斯·许拜维艾尔》的旁边，作者是画家让·杜布菲①。标签上写道：当博物馆馆员询问杜布菲谁是许拜维艾尔时，杜布菲回信说，他完全不知道许拜维艾尔到底是谁，但是，在他隐约的印象中，它好像是头骆驼！这个标签推倒了横亘在艺术创作和艺术欣赏之间的巨大樊篱。

艺术史家通常因为这种脱去精华的博物馆教学而遭受责备，在大学的艺术史与艺术批评专业中，有很多受过专业教育的人编写这些标签，为大众呈现出绘画冰冷的一面。他们在神魂颠倒的学生面前讲述过去的文化知识，学生从教育中学会了如何拨开已有的研究成就和古代资料，以研究最初观者的反应，而他们自己能产生怎样的反应则毫不重要。这种研究是有必要的，它建立了一种历史感，避免陷入唯我论，却是一种冷血的探索。那些观画反应强烈的观者，如狄德罗和圣·凯瑟琳，他们都曾受到专业研究者的冷落，而专业研究者的研究就如一只飞虫掉在青蛙肠里，然后置身其中研究肠子的构成。

在专业学术世界里，很少有研究者能静下心来，耐心地欣赏一幅画，使作品慢慢地发挥效力。他们总是匆匆忙忙，想要获得更多的信息和知识。学生的作业都有最后期限，他们需要高效率学习，认为没有必要与一幅画真正相交，以达到那样的程度——作品悄然潜入他们的内心世界，刺痛他们，招惹他们曾经有过的经历，改变他们过去的想法，驱除内心的不安，甚至影响他们的思维方式。如果有这样的机会，绘画就能够

---

① 让·杜布菲（Jean Dubuffet, 1901—1985），法国画家，西方绘画史中的一个传奇人物。是战后最具震撼力、最富创意，而又最不妥协的艺术家。他提倡自发的、无意识的、反艺术的艺术创作。

摧毁我们现有的稳定感,击碎我们表面的自满,使我们内心激荡不安,但是艺术史家总是想找到一个绝对、有效的结论,而非去打动人们。

然而,若要将责任完全归结于艺术史家或者博物馆的标签也是不公平的。在博物馆观画时,稳定、冷淡的情感反应似乎是大多数观者的一种需要。大众并没有要求博物馆应该更加亲近他们,营造一个适合观看的环境,无泪的状态是我们自己的选择,而大多数博物馆的游客也没有其他的观看、欣赏方式。也许,当我们知道有一批专家在引导和解释我们的文化财产时,我们会感觉安慰,但那仅仅是所谓的保护力量在作祟。因为,这群人使观者观看时感到害羞,对自我不确定,在找寻自己欣赏作品之道上犹豫不前——这就是由此他们所要付出的代价。浩繁的艺术史知识时刻准备告诉我们观画时应当思考什么。如果我们为某个图像着迷时,博物馆闪耀的灯光又总是在催促我们向前。总之,我们处在牢狱之中,处在自设的囚室中,而失去了艺术欣赏的自由。

当我们欣赏 20 世纪绘画时,这种干巴巴的方式更起作用,它符合这一时代的常规,是对 20 世纪艺术的正确应对。不幸的是:观看绘画时泪水干涸并不局限于 20 世纪,我们以同样冷冰冰的方式观看其他时代的作品,这也将我们与那些时代、那些地点的联系截断,而哭泣在当时曾是正常的反应。这样一来,我想我们一定大大误解了这些作品,走到了我们无法与它们直接交流的地步。我们已经失去了感觉和理解这些绘画的能力,也许,"观画流泪"这一传统对我们来说已经变得遥不可及了。与此同时,我们也无法计算在我们与古代绘画充满想象的相遇中到底失去了什么?我们怎么才能了解绘画创作者的情感意图?除非我们能真正感受到画作,哪怕一次。

在这片无法确定的情感反应的云雾之中,我发现了自己的局限。我无法因一件作品而流泪这一事实使我不能全面地理解一些作品,也不能产生更加丰富的情感反应。除非我能真正感觉到格瑞兹作品中所包含的某种强烈的情绪,而不是赏画体验愉悦,否则,我不能说我理解格瑞兹。罗斯柯和弗里德里希的作品也是如此,不管我阅读多少和他们相关

的书籍,我仍不确定,是否我从书本上获得的知识就能填补情绪反应的贫乏。

在某种程度上,当代所有这些无法落泪的人都面临这样的尴尬:我们就像站在雾中的海岸边,听到波涛的拍击声和海鸥的惊叫声,它们都是某件大事就要发生的征兆,然而,除了脚边潮湿的沙滩之外,我们什么也看不到。从这点来讲,艺术史所能研究的的确是很少,它似乎只能从海滩上捡到零星的贝壳和几截漂浮的木头。艺术史家也是如此,埋头苦干、遵循传统,却不知道自己身在何处,对自己的状态极为满意。研究历史就如吸烟,它们都能给我们带来愉悦,但同时对我们也有害,吸烟损害我们的身体,艺术史研究则扼杀了我们的想象。

我们为什么不再因观画而哭泣呢? 关于这一问题有众多的原因,20世纪使我们丧失了这种习惯,博物馆和大学养成了观者冷淡的反应和行为,哭泣不适合具有讽刺口吻的后现代主义艺术。还有其他原因,但是,如果要我选择一个最主要的原因的话,那就是:我们心安理得地认为绘画要求的仅仅是温和、意料之中的情感。每个人都知道有可能与绘画产生更加亲密的相遇,这也是有的作品成为世界名作的原因,但我们仍愿意让它们安全地存封在博物馆中。

我愿意再增加一条原因以说明为什么人们不再哭泣。就在本书快要印刷的最后时刻,爱尔兰艺术史家罗丝玛莉·莫西卡提出一种理由,这种说法简单明了、极为美妙,但也令人震惊。她认为,绘画天生就比其他形式的艺术脆弱,因此,它无法像音乐、诗歌、建筑和电影那样感动人(这种理由就和达·芬奇的观点一样——绘画无法"影响情绪",更不可能让人泪下)。这是多么吸引人,但又让人烦扰的解释啊! 我只能希望这不是真的。

现实情况如此,我们还能做什么呢? 我有一些实际的建议,他们是你与画作强烈相遇的"处方",如果你按照这些建议来做的话,你将有更大的可能和更好的机会发现自己能否与绘画产生心灵交流。

第一,独自一人去博物馆。观看绘画不是一种社交活动,也不是一

次与亲人或者朋友相处的机会。它需要集中注意力和保持安静，当你和其他人一起时，这点不容易做到。

第二，不要试图什么都看。下次，在你去博物馆时，克制住观看整个博物馆收藏品的诱惑，找到一张博物馆地图，仅仅选择一个或者两个展厅，当你到展厅浏览之后，只选择其中一件作品。绘画在一起展出不会有好的欣赏效果——除非你想通过它们学习某种特定的文化或者某一特定时期的艺术。如果是那样的话，你只是在使用绘画，而不是在真正地欣赏绘画。

第三，尽可能减少干扰。务必保证展厅内不是人群拥挤，最好选择一件处于偏僻角落的作品。更不要观看一件处于灯光明亮、人群拥挤的大厅里的作品。画面最好不要出现任何反光，这样，你才能清楚地看清整个画作。如果警卫人员留意你，就换到另一个展厅（富有的人具有这方面的优势，因为他们可以将很多作品作为他们的私有财产收藏在家中。西班牙贵族菲利普二世在观看到提香的《基督背负十字架》时，他感动得哭了。然而，该件作品也是在他的私人教堂中被烛火烧掉了。大多数人不得不忍受地方博物馆，以及炫目的灯光）。

第四，慢慢观赏。你一旦选择了一件作品，站在画前静静思考，退后从远处观看，坐下休息之后，四周走动，回过头再继续观看。观看绘画的反应很慢，有时需要几周，甚至几年，你才能够和它们产生内心的交流。

第五，全神贯注。除了观看，你无须再做其他；除了观看，不要在意其他任何情况。如果像罗斯柯教堂中那些沉思的人，心不在焉地凝视画面，根本不能达到任何效果。你必须集中精力，理解你所看到的，这需要持续且投入地观看。在这一过程中，你会产生一种奇怪的心理状态，忘记了自我，忘记绘画世界和自我世界之间的界限。那位以"存在"和"感召"为话题进行写作的艺术史家米切尔·弗雷德，他将此状态称之为"投入（absorption）"。罗格认为这种经历就如穿越一座桥，到达绘画世界。不管将它如何命名，它意味着你必须投入其中，并以忘记周围的一切作为代价。

第六，展开你的想象思维。在我这一行业中，必须有更多的研究者愿意承认我们对某些作品的了解多么有限就好了，只有这样，我们才能对大量已经接受的观念产生怀疑。你应当尽可能地多读，观看有声介绍，研究展览标签，购买相关书籍。然而，当你在观看绘画时，就仅仅观看作品，用自己的眼睛去观看和发现。

第七，留意那些认真欣赏的观画者。实际上，任何参观博物馆的人都以一种标准的"博物馆步调"在移动——缓缓而行，偶尔停下来扫视画作，或者稍微俯身向前阅读旁边的标签。但有少数观者不是遵循这种步伐，如果你发现这样的参观者，注意观察他们，关注他们如何耐心观看，对画作倾注精力。据我的经验，很多这样的观者都和他们所欣赏的画作之间有非常有趣的故事。实际上，所有那些写信给我的人，他们都与绘画存在这种亲密的关系，甚至因作品而哭泣。

第八，保持对画作的忠诚。一旦你花时间观赏一件作品，你就应该保证自己还会回来多次观看。

这些只是大略的建议，适合于一般观看者。对于我的学界同僚，我将列出另一套不同的观看标准：只讲那些我们真正看到的。如果一幅画对你来说只具某些个人的、情感的、或是非学术的特征，你就坦白地将你的感受说出来，为什么我们还要继续囚禁在种种自我规定的约束之中呢？

如果一幅画吸引了你，请你不管何种方式，投入画中，让画作打动你，允许自己产生任何想法，不管这些想法多么古怪，让绘画发挥它的作用，使绘画让你着迷。如果你愿意，将你自己的想法投射其中，让绘画带你入眠，这就是感受绘画的唯一方式，不要思考什么是合适的，或者什么是真实，不要让这些想法阻止了你。

以此方法，那么你（如果你是一位艺术史家）能尽力理解你所感觉到的。你的一些感触与其他观者的想法一致，有时，甚至这种感触是画家本人所认可的，或者是画作最初欣赏者所体会到的。所有这些都是历史的一部分，是否将你的观点用于几个世纪以来观者的反映中，这取决于你自己。

　　你在画前的其他一些感受可能只属于你自己,而不适合与其他人分享,它们也许源于你的童年生活,或是根源于你的成长环境。然而,这些反应也具有历史价值,因为它们使你明白自己的思想源于何处。我对贝利尼画作的幻灭就属于其中一例,当我第一次与画作相遇时,我将自己童年的回忆投射其中;现在,多年以后,我知道自己的这些想法源于何处,知道自己仅仅是浪漫主义时期风景欣赏者后裔,通过这一认识,我理解到我为何对这些作品产生反应。这是让人沮丧的,因为它向我表明,在我出生之前,我的这种想法很早就被其他人想到,我只是他们的一名后继者。然而,这也是有用的知识,因为它将我置身于历史文化之中。这种想法很聪明,有助于我理解到,我与拉斯金或者济慈有些想法一样,只是它们产生在我出生的 100 多年前,经由作家之手表现得更加美妙罢了。

　　这就是诀窍。让你自己与绘画产生最亲密、最纯真的相遇,之后,以具有历史价值的知识分析它。将你的感受与历史事实仔细甄别,寻找画作与其他欣赏者的关系,看看到底是你的反应比较热烈,还是别人的比较热烈(如果司汤达因那些画作而崩溃,那么你至少能产生一定程度的反应)。使这些历史知识充实你的赏画经历,丰富你的兴趣。

　　然而,这一诀窍并不能使你观看每一幅画时都产生强烈而充满想象力的相遇。它不能适用于所有绘画,仅仅只有很小一部分作品才能和你的特殊记忆和癖好相关联,不管它们是西方的还是非西方的。这也对艺术史家有益,因为它意味着你不必一直思考,想要去理解世界上数量无限的画作。那些超越你想象之外的绘画必须以不同的方式理解,以一种更为学识性的方式对待。艺术史使你产生这样的感觉,如果你尽力的话,你可以理解任何作品。然而,这种“理解”是脱离想象的。另外,我建议你观看绘画时不要总是保持理性状态。当我开始编写这本书时,我认为哭泣很有意思,因为它与讨论绘画的任何一种信息都不相干。现在,我产生或多或少相反的想法,哭泣是这个世界上人类持续、正常的反应。没有绝对的理性,没有任何一个保守者的理性程度能够达到百分之百,

而哭泣就被视为非理性。我们哭泣时，那是因为我们在思考，而当我们思考时，是因为我们有所感触，事实就是如此简单。有人认为只有最为冷静的想法才可靠，然而，如果"冷静"能够连续几个世纪不变，为什么"激情"就不可以如此呢？我们的哭泣与最初观者的眼泪有所不同吗？我们如何判断呢？我们能确信我们强烈的反应与最初观者所感受到的毫无关系吗？是什么逻辑引出这样的结论呢？

眼泪让我们视线模糊，但它们不可能使我们的想法也变得含混。滚烫的泪水和冷静的推理都是人类正常反应的一部分。一滴泪通常包含着某种想法，更加有趣的想法包含在更多的泪水之中。

艺术史家为自己定下的简单的目标是：理解绘画曾经如何起作用？人们曾经有哪些反应？这种研究当然是不可或缺的，我对此也没意见。但这种自满也包含危险，因为艺术史家误以为他们的解释能够表达画上所要表达的所有内容。我宁愿坚持，寻求某些更好的目的。18世纪，"泪水的修辞"这一评价能够体现狄德罗让人惊奇的评论，它可以作为一种充分的解释。而我们对这一概念的理解，已经走向不可挽救的误区。历史是重要的，但它仅仅属于绘画作品的一部分，最为简单的那部分。

现在，本书已经接近尾声。这真是一次奇特的经历，我试图写下了这么多言不及义的故事。哭泣、激情、迷惑、对宗教的呼唤，它们都属于人们的个人经历，而不适合将其编写成书。有些作家比我要审慎得多，他们甚至在谈论艺术时，根本就不会提及宗教。宗教从探讨现代艺术的各种想法中渗出，但那种不愿提及它的名字的想法阻止了它们的出现。我只是笨拙地冒险将它展现出来。与此同时，我也试图尽量将本书的结构保持为一种开放式的结局，这样，每一位读者就能在书中找到自己的切入点。

让你自己全心融入观看中，准备接受所有你看到的——这似乎才是观看绘画，你需要的唯一的钥匙。在本书就要结束时，我准备以切合这一观点的故事来说明这一点，同时也显示这一做法的危险。这是著名作家巴尔扎克所写的一个引人入胜、有点荒谬的故事，名字叫《吉丽》，或者

《无人知晓的杰作》。在故事中，一位名叫弗兰霍菲的画家，他默默地在一块画布上辛勤耕耘了 10 年，没有向任何人展示过。通过弗兰霍菲"狂喜"般的双眼显露，他的作品是世界上最完美的图像，画作就是无与伦比的美女，作品更像是他的情人而不仅是图画，更像是活着的伴侣，而不仅是一件物品。然而，当他最后揭开画布时，他的朋友什么也没看到，除了"一团迷蒙的烟雾"之外，在画面的某个角落有一只"美丽的脚印"。弗兰霍菲自己再度审视，认识到自己的巨作仅仅只是"一团凌乱的色彩、色调和模糊的阴影"。他意识到自己虚度了一生中整整 10 年的时间，他步履蹒跚，开始大哭。

"什么也没有！一无所有！"他咆哮道："10 年的努力，我真是十足的笨蛋！我没有任何天赋，毫无技巧！"

他的朋友在一旁哀伤，同情地看着他。就在那一瞬间，弗兰霍菲失去了他的旷世之作，他的雄心壮志，他的天分和他所有的梦想。

《无人知晓的杰作》是在 100 年前就完成的，但它仍为那些饱受各种各样折磨的画家和完美主义者提供了一个幻想。塞尚有它的阴影——他与巴尔扎克悲剧似的主角相似；有时，毕加索在展示，只是以某种粗心大意的方式表现出来。故事仍旧被老师提及，被画家阅读，将其作为寻求绝对完美以至疯狂的一种标志。弗兰霍菲有点让人难以置信（他深爱的人物形象被他画得乱七八糟，连外形都无法辨识，他怎么能看不出来），但他是一个毫无希望的沉醉者的缩影。

然而，这个故事并非仅仅讲述了弗兰霍菲梦想的幻灭。尼古拉斯·普桑①也出现在故事中，他被刻画为一个头脑镇静的务实主义者，渴望掌握他所选择职业的秘密。在弗兰霍菲画室中，暴风雨来临前的那一刻。

---

① 尼古拉斯·普桑（Hicolas Poussin），法国 17 世纪著名画家，古典主义绘画的开拓者。普桑画作的主要特征在于强调崇高的道德，清晰的理念，对古典规范的尊重。普桑在其绘画中努力追求理性与均衡的统一结合，创造一种冷静的艺术，甚至连他创作的风景画也被称为"理想式风景"。其代表作有：《诗人的灵感》《阿尔迪卡的牧羊人》和《法西戎的葬礼》等。普桑对 17 世纪法国艺术起到重要作用，决定性地影响当时社会的艺术品位。

普桑和他深爱的吉丽之间有段对话。吉丽抱怨道，当给普桑做模特时，他看着她，就像她是一幅画——她不再是他所爱的情人，而变成了他的模特。巴尔扎克想让他的读者明白，弗兰霍菲犯下了相反的错误：他将他的画作当成一位美人，甚至他与画作交谈，希望得到它的回应。弗兰霍菲和普桑都是具有雄心的画家，却有诸多不同，弗兰霍菲的雄心是狂热的，有一种潜在的精神异常；而普桑则是心态冷静，完全清醒。最终，普桑以吉丽作为代价，以求能观看弗兰霍菲的绘画作品，这意味着他宁愿为一桩秘密交易而放弃爱，只求自己的事业飞黄腾达。

我知道几个弗兰霍菲这种类型的画家，我也知道很多冷静的普桑类型的人，既有艺术家，也有学者。他们选择冷静的猜测，而不是弗兰霍菲具有危险性的热情。他们带着挑剔的谨慎表达他们的羡慕，似乎对画作的评论就像一条小蛇，它可能会掉过头来，咬在他们的手上。他们思索，反想，尽力不被任何事物牵制。他们的热情有限，就如在"茶杯中的暴风雨"——他们非常礼貌，能有效地控制自我。就像故事中的普桑，他们都是专业人士。艺术史家乔治·迪迪·胡贝尔曼对《无人知晓的杰作》中，普桑所采取的狡黠的手段作出评价，他认为：这就是普桑的画作遍布我们的博物馆，而弗兰霍菲的作品却不见踪影的原因。

弗兰霍菲是故事中的悲剧人物，所有危险和全部魅力都体现在他身上。他真诚地深爱着他的作品，当他认识到自己失去它时，马上变得神志不清。《无人知晓的杰作》是一个具有颠覆性的故事，因为在文章开始，弗兰霍菲表现出的激情让人羡慕，即使体现得太过火。但是胡贝尔曼是正确的：大多数人，无论是画家还是欣赏者，最终都沦为普桑的追随者，因为"专业主义"是一种安全的态度，它要求的激情是可以预测的。

我们表示自己深爱绘画，但真的如此吗？一个画廊的老板可能会为他的工作而痴狂，但他也会像故事中的普桑那样圆滑。后现代主义画家能像弗兰霍菲那样神经错乱，但他们同时也必须顾虑到他们的事业发展。艺术史家能够投入到他们所研究的时代和自己的职业中，但他们需要保持那种批评的距离——我并非对这种热情心怀抱怨。恰恰相反，比

如我认为艺术史家通常需要弄懂他们所研究画家使用的绘画言语,阅读他们看过的书籍,甚至是感受画家曾经居住过的环境。最终,一位优秀的艺术史家将会融入他所研究的,但已经消失的文化中。当然,如果要将此种感情赋予一个名称,那就是爱。它也许并非如弗兰霍菲那样非理智的爱,但无论如何,这是真挚的爱。

当然,它们也可以被称为热情、投入、赞赏、追逐、炽热、感同身受,这些都是代表爱的词汇。但它们真的就等同于爱吗?或者只是一些更加实际的词汇?在我看来,很多专业的艺术从事者并非真的深爱绘画,他们所热爱的,只是那种以为自己真的热爱的感觉,这种观点来源于著名的历史学家丹尼斯·德·鲁热蒙特。他认为这些人是深爱着他们处在爱中这样的观点,是一种知识性、有节制的热情。艺术史家通常对艺术都很狂热,有时甚至激情四溢。但我想,他们所感受到的(同样,也包括我自己)。只是一种学术的激情,对智力追求的激情,并且这种激情被包装在现代艺术讽刺性的外表之下。他们也许深爱的是"深爱绘画"这一观点,并非出于个人感情而对作品产生的爱。

爱上一幅画,为它而哭,你或许会像弗兰霍菲那样疯狂,这是你需要承担的风险。你必须相信绘画是有生命的:并不是文字中出现的事物,而是时时刻刻萦绕在你想象中的活物。这种经历是毫不设防的,就如很久以前我在贝利尼的作品前观看时的状态一样。它也应当是毫无功利、投入其中的,除此之外,其余的一切都是例行公事的观赏。

然而,就如迪迪·胡贝尔曼所说,这是我们绝大多数人喜欢的。以这种方式欣赏的话,绘画非常美丽,而且很安稳,它被我们所知的成百上千的琐碎事实所包围着,就像祭礼一样。没有想象式的相遇,没有冒险。视线固定在昏暗的画布上,一直退缩为像坐在"安乐椅"上一样平和,或者是发出陈词滥调的评论——"多么美啊!"人们不停赞叹,却没有意识到这是多么平淡,多么乏味。就在感觉退化的状态中,人们仍为绘画感到兴奋,但这只是短暂的兴奋,充满了套词和恭维之语,充斥着各种各样的知识,到最后什么真实的情绪反应也不会发生。

那么，有谁真正爱着绘画呢？那些写信给我的人都爱着绘画，至少有过一次。狄德罗显然挚爱绘画，还有很多中世纪的人也爱着绘画，其余的人都不是，这就是我在本书开篇中出现的谜题。

当你说你爱着绘画，却从未真正与一幅画相恋，对其产生感情反应，这意味什么呢？

这意味着什么？这是一个一直鞭策着我的问题，一直在拷问我，现在，我将完成本书。画作本为打动人而产生，然而，那些终身观看、欣赏绘画的人，却认为它们是为愉悦而存在，没有被感动过一次（不管什么情况，不管何种理由，也不管有多么让人无法抵抗），以达到为画而掉泪的那种状态。

直到现在，我仍旧不确信，但我知道，无爱的生活更加易于生存。

# 附　录：32 封来信

这是我在编写本书过程中所收到 400 多封来信中的 32 封，其中的大部分在书中已经有所提及，但我还是希望将它们完整地呈现出来。

很多通信者希望保持匿名，其中有些人，就如人们在报纸上戏称的那样——"颇有背景"（其中也包括从事艺术史专业研究的著名人物，他们也不愿透露姓名）。有人自愿署名，在这个以自我隐匿为傲的时代，他们这一行为堪称勇敢。如果某人想保持匿名，我则会为他们另取一个名，再加上一个大写字母，就像这样：Joseoh K；如果文中出现的名字是全名的话，这是来信者的真实姓名。

我擅自修改了多封来信，比如省略了和本书不相干的部分，或者会泄漏来信者身份的部分。一些国外的来信，我按其大意译为英文，如果来信者的英文出现错误，我对其语法结构和句子错误也予以了修改。除此之外，我尽量忠实地呈现出寄信者的思想精神和个性内容。

### 第 1 封信

首先，这里介绍两封来信，信中所讲述的故事都发生在"二战"期间。下面这一封信中，一名女士叙述了自己在流亡过程中观看绘画感到悲伤的那一刻。

1996 年 10 月 19 日

尼斯，1942 年。法国一家商店。如果它现在仍然存在的话，可能会称为"画廊"，但在 1942 年时，只要有"售画"这样的招牌就足够了。商店有两扇窗户，分别位于门的两旁。

在那个特别的日子，商店左边的窗户挂着一幅署名为弗拉芒克的画作，描绘的是停靠在一个安静海港中的小船，画面跳动着闪烁鲜艳的色彩——蓝色、白色、红色和黄色，让人看着心旷神怡，无比愉悦。透过右边的窗户，我看到一张已经褪色的油画，乍一看来，它似乎出自某个笨拙的新手。作品表现的是巴黎的"郊区街景"：弯曲的小路，崎岖不平的路面，木制的篱笆挡住了后面的一切，画面右上方是一棵叶子孤零的树和一堵部分显露的墙，天空中乌云密布，画面弥漫着土黄色和灰色。该作品是画家乌特里罗所作。

画家的名字对我来说毫无意义，那时我才 19 岁，对画家了解甚少。但我站在那里凝视着乌特里罗的画作，我静静地观看了很长、很长一段时间，越是看得久，我越是觉得作品并非如此拙劣。我似乎能沿着画中的小道行走，古旧的篱笆一个接一个，丑陋且毫不隐秘。法国北部地区的那种沉闷和单调都从画面中溢出。

我从小就是在画中那样的地区长大的，我不喜欢那里。当德军占领了法国，我们一家尽可能向南逃离，在维希政府当政时，我们逃到了"安全"的尼斯。我享受着那里的阳光、棕榈树、蓝色地中海和色彩艳丽的房屋，但是，当我看见乌特里罗的作品时，心中不禁升起了一种莫名的怀旧之情，一种令我也无法理解的乡愁，因为我面对的是一件令人悲哀、"丑陋"的作品。

当我从画中的沉思猛然醒过来，踏上自行车时，双眼已经泪水迷蒙，什么也看不见。

一直到现在，我都无法解释当时为何情不自禁地就流下了眼泪。是客观原因造成的吗？是因为那幅让我受到感染，稍微有点孩子气的画作吗？是因为乌特里罗以摄影般的眼光捕捉住了"美丽"的缺失吗？还是因为主观原因呢？无意识中激发了那种被压抑的感觉——自己只是一

个陌生人,只是美丽的尼斯镇的一个旁观者,这里不属于我,不是我的家。

在此后的人生旅程中,我对绘画的品位不断提升。现在,我最喜欢的画家包括波提切利、庚斯勃罗、玛格丽特和爱德华·霍珀。然而,我却没有因为观看他们的任何画作而哭。我并不是特别了解乌特里罗,而且我讨厌他画中表现出的那种"简陋",但不知为何,我因那幅画而哭。在我参观日本的龙安寺时,我没有流泪(虽然我为那里的那种安宁而惊叹);在我参观德斐神庙和坎特伯雷教堂时,我没有哭;甚至在我看到"哭墙"时,我也没有哭。

这仍是个谜。

致敬

李博格特夫人

### 第 2 封信

第二封信也讲述了发生在战争时期的故事。这封来信表明:在面对令人伤感的绘画时,即使是海明威也会哀伤。

1997 年 8 月 13 日

亲爱的埃尔金斯先生:

1944 年的 5 月,我在加拿大海军服役,主要任务是将备战物资从美国送往英国。

在那次特殊的旅程中,我们在 5 月初从海上到达纽约,在即将离开纽约,乘船回英国时,我们有三天上岸休息的假期。第一天,我和我的朋友在纽约市中心逗留,最后落脚在格兰斯通宾馆。我们是怎么到那里的,我现在已经记不清了。我们在饭店里喝了几杯酒,正要离开时,海明威出现在宾馆的大厅中,我轻而易举地就认出了他。实际上,我已经读过了在那一时期出版的所有海明威的小说。

我小心翼翼地接近他——因为我听说他的脾气粗暴,但他认出了我身上的加拿大海军制服,坚持一起到什么地方喝一杯。他说他的一个儿

子也在皇家空军部队服役。当然,我非常乐意和他一起喝酒,我们到了第三大道一个名叫卡斯特洛的酒吧——或是相似的名称。当我们到了酒吧时,有几个认识海明威的人热情地向他打招呼。我们走进一个用餐区,里面提供大量的食物和多种多样的酒水。说真的,我们当时高兴极了。

在我们用餐和喝酒的过程中,我注意到餐厅里挂着几幅壁画——或者是油画。当然,海明威主宰了谈话内容(我也非常乐意)。在谈话过程中,他也提及装饰餐厅的绘画作品。似乎被绘画的某种特质吸引,他深深地被作品感染。

我不记得这次令人怀念的晚餐进行了多久,对于我这样一个从加拿大远道而来、拜读过海明威所有作品的年轻画家来说,这确实是一次令人终生难忘的经历。就在我们即将分手的时候,当然,海明威也喝多了,他指着餐厅墙壁上的一幅画,哀伤地说道:,"这画让我感到异常悲伤,再过几天,我又要去海外了。"说完,他就抑制不住地哭了起来,好几分钟都不能停止。我们当时尴尬极了,餐厅里的其他人流露出同情的神色,几分钟后,海明威才停止了哭泣。他接着说道:"不知道什么原因,这些画让我感到悲伤。"我询问餐厅中用餐的其他人——当时大概有十五六个人,关于那件作品的情况,他们都非常惊诧,作为画家的我居然不知道那件作品出自画家詹姆斯·瑟伯之手。

你真诚的

爱德华·A. 格拉夫(Edward A Graf)

### 第 3 封信

这封信来自一位哭泣的女士,她因原作不如一部电影精彩而哭。

亲爱的埃尔金斯先生:

40 年前,我在伦敦国家美术馆第一次看到皮耶罗·德拉·弗朗西斯卡的《基督诞生图》,不是幻灯片或者画册上的插图,我第一次看到了原

作。在我看到作品的瞬间,立刻就感动得哭了,我想:"天啊! 作品闪耀着银光!"当我还是康奈尔大学的研究生时,由于受到建筑系一个男孩的影响,我第一次注意到了弗朗西斯卡。那是一个非常俊秀的男生,我被他深深地吸引了。我们都感叹画家的那种"超然的纪念碑"的感觉,他的作品"如建筑般的构图"以及"冷峻的超越感",我们还说,"如果密斯·凡·德罗是一个画家的话,他必定与弗朗西斯卡一样伟大……"诸如此类的话。男孩非常冷漠——就像我父亲一样,冷漠得有点超越了现实。

在埃色佳,20 世纪 50 年代时,我看过一部介绍米开朗琪罗的黑白电影,名字叫作《巨人》,这是一部制作精美的自传式短片,通过米开朗琪罗的作品展示雕塑家的一生。在观看电影的过程中,我断断续续地哭个不停,被米开朗琪罗雕塑所展现的力量所征服(在观画时,我从未产生过这样的感觉)。尤其是"被缚的奴隶"那一系列作品和《圣母怜子》。我发誓,毕业后,我一定要去佛罗伦萨。我的确做到了,但我几乎因为失望而哭泣。雕塑作品并不像它们在电影中体现得那么伟大。精心安排的灯光,移动的摄像机——它们制造出丰富的明暗效果,有力地表现了作品的特质,相比之下,原作逊色多了。如果我第一次是在罗马看到米开朗琪罗的原作,即便配置有绝妙的灯光,我想我也不会因它而哭。

埃尔金斯先生,我喜欢你讨论的这一话题——在你的书出版后,我肯定会买一本。假如你采用质量很好的印刷机(比如日本或者瑞士制造的)。那么,作品的插图甚至都有可能感动我们,使我们流下眼泪的力量。

敬祝好运

克莉丝汀娜·A

### 第 4 封信

这一封信讲述了在布达佩斯与画作邂逅的经历,在此节选一部分。

亲爱的埃尔金斯先生:

问:你自己曾经在一幅画前哭过吗?

答：是的。匈牙利语中的"Szép"等同于荷兰语中的"mooi"，我想它在英语中的意思是美丽、漂亮、好看……一个阴冷的深秋早晨，我在布达佩斯的美术博物馆，当我在观看一幅画时，发现自己居然哭了（或是啜泣）。那幅画是格雷柯的《圣母与圣婴》。展厅中，一位保安看着我，向我微笑，轻轻地点了点头。

"Szép-Szép"她轻轻地，饱含同情地对我说（那个词的发音就像"s-thaip"）。

"Szép"是我知道的唯一一个匈牙利单词，我有一个匈牙利朋友，他的名字就是这个词，因为他来自一个叫"Szép"的小镇。我之所以记得这件事，并非因为"Szép"这个词，而是因为在说出这个词的时候，那位警卫人员摆出一种女性化的姿势，以助于我更好地理解她所说的这个单词。

格瑞·伯拉闻伯尔·贝肯坎普

### 第 5 封信

这是一位男士寄来的信，他因基弗尔的作品而哭，却想为罗斯柯的作品而鼓掌。

亲爱的詹姆斯：

我并不是一个轻易因画作而哭的人。

不管怎么说，绘画与我们仍旧较为疏远，但我记得有的画作的确令我哭泣。大约在 10 年前，在阿姆斯特丹城市博物馆，有一次安塞姆·基弗尔的个展。就他的作品而言，"绘画"并不是恰当的词，这些巨大的"造型艺术品"（tableaux）是在锌板上粘贴满了泥土、干草、胶水，以及流动着或者已经融化了的铅，还有用铁丝捆绑的石块。作品简直使人震撼，画家在上面还写上了德国城市的名字，画了一些历史名人像。

如果远距离观看基弗的画，它又变成另一番模样。在接近画作的每一步，你都会看到一幅新的绘画，就在你靠近画面的那一刻，你可以看到上面的干草和闪闪发光的砂粒。

我哭了，但我不知道为什么。也许作品与战争有关，与隔壁展厅中

的已经变为余烬,烧掉了的书有关。直到我阅读了西蒙·歇玛的《风景和回忆》时,我才明白画中是什么让我感动的,基弗将绘画与中欧历史"充满罪恶的风景"相联系,这片景色见证了 600 万犹太人和成百上千的士兵的死亡。基弗试图将自然中存在的这种悲哀固定在画中——那种永远存在的残暴力量,不论如何都将人类历史向前推进。

突然,一个问题出现在我的脑海中,在什么情况下,一个人会为一幅画鼓掌? 我们为演员、舞蹈家和音乐家鼓掌,但从未为一位画家鼓掌。是因为这些创造者从来都不出现吗? 还是因为这些画作就代表了他们? 或者是因为观看一幅画只是一种私人行为,即便是一群人欣赏相同的作品,可能享有相同的感情,但我们还是不愿透露内心的想法?

我确实记得我曾经萌发过为一幅画拍手叫好的冲动。故事发生在纽约,可能是在当代美术博物馆。当我经过一间并不引人注意的小展厅时,我感觉仿佛有种力量在推动着我。这种感受就像坐在火车上,你正在打盹时,突然睁开眼——因为你感觉有人在注视着你。在这个小展厅中,有一件马克·罗斯柯的作品,在昏暗的灯光下呈现出一块红灰色区域。它准确无误地展示在那里,我几乎想要走近它,靠着画面温暖我的双手。

就在这时,我不由自主地举起了双手,因为我想为它鼓掌喝彩,就在那一刻,我又感觉有点荒诞,所以我压制住自己的感情。双手相击的声音对一幅画来说没有任何意义。

<div style="text-align:right">罗伯·克林肯伯格</div>

### 第 6 封信

这是一位画家寄来的信,她被绘画作品自身的元素打动:色彩、颜料、甚至是将画布绷在画框上的钉子。

亲爱的埃尔金斯博士:

首先,我想强调,我极少因为某事而哭,或者触景生情,或者面对某物、背对某物而哭。虽然我也知道,假如我偶尔哭一哭的话,我会更

健康。

　　我第一次观画哭泣的经历发生在去年 2 月，在华盛顿国家美术馆新馆。我和丈夫第一次踏进那个展厅，里面展出了一些小幅法国油画，大部分是维亚德的作品……然后，我们走进了展出罗斯柯和迪本科恩作品的小型展厅，就在那里，我突然萌生了一种想哭的冲动，差点就哭出来。这时，展厅的警卫人员询问我是否感觉不舒服。当我看着这些作品的时候，它们让我感到极度兴奋和感动。我看到了某些从未见过的作品，我将它们既视为画家设计完成的艺术品，又当作客观对象物——出现在画布上或画板上的颜料。当我准备离开展厅时，我发现背对着我的地方有一张椅子，我可以独自坐着，背对房间，任我哭泣，而不用担心任何人会看到，我真的这样做了。之后，我不得不让自己停止哭泣，以避免在之后的参观中一直抽泣。当我试图将这次奇怪的经历讲给朋友听时，我几乎再次落泪……

　　我将它们看作纯粹的绘画——画布上的线条、色块和颜料。我甚至还计算了将画布绷在画框上用了多少颗钉子。画作如此有趣，因为它们是画家留下的印迹。但它们同时也是高超的设计，例如维亚德作画的方法。这些作品值得我们仔细地对其里里外外进行研读和推敲。罗斯柯的画作也有相似的效果，他主要是以色彩来体现画中的结构、张力和坚毅。

　　另一点需要强调的是：我不知道是什么确切的原因使我产生了这种感情。但我知道，每当我试图进行艺术创作时，也感到需要巨大的勇气，我总是感觉自己需要更大的勇气。当我在这些画作前哭泣时，我同样在以我的勇气回应画家的坚毅和勇气，因为我感受到画家曾经的感受……置身于最危险的边缘，将力量聚集在一起，然后完成作品。这就是我能想到的我之所以哭泣的最好解释。

<div style="text-align:right">你诚挚的</div>

<div style="text-align:right">海伦·D</div>

　　附：当保安看到我哭泣时，他猜测我可能是位画家，因为只有画家在

观看绘画作品时更容易流泪,这是一种非理性的行为。我将他的评价当作一种恭维。

<div align="center">第 7 封信</div>

　　一位女士的来信,她认为伦勃朗的作品让人受到限制、压迫,令人沮丧。

亲爱的吉姆:

　　几年前,我在阿姆斯特丹观看了"伦勃朗画展",拥挤的美术馆,尺寸微小、黯淡、阴郁的画作让我感到如此沮丧,我甚至因此而哭了。

　　我之所以哭泣,主要是展览的两个因素所引发。

　　第一,美术馆人群拥挤。我感觉自己就像置身于乡村的牲畜交易市场,也许我自己就是其中的一只。更让人沮丧的是:画作小得几乎让人无法看见。

　　第二,画作太小——我感觉伦勃朗创造了一个微型、封闭的世界——当我在观看这些作品时,我感觉窒息——它们如此微小,使我无法适应它们。我感到自己被排除在外,那是因为作品的昏暗所导致的。观看伦勃朗的作品就像观看复活节彩蛋一样,外面什么也没有,图画描绘在蛋壳里面——你使尽浑身力量向里面窥视也只能一瞥,你能看到的一切,仅仅是一瞥的印象。

　　我本来异常兴奋地期待这次展览,想象自己进入一个美妙的艺术世界,或者,至少看到能够体现出人性的作品。当我到了美术馆后,我发现伦勃朗的世界难以进入,因为它太小,而且他的作品表现得如此微弱——昏暗的色调、黯淡的光线、难以理解的主题。很少有作品能引发我的心灵与之对话,使我产生共鸣。

　　在情感上,我感觉伦勃朗已经将自己退隐至黑暗的内心,黑暗的世界,这些都使我感到沮丧。在他的画中,不存在与黑暗的斗争(像凡·高的作品那样),也不存在超验的感觉,这些画简直让我沮丧透顶。

<div align="right">艾米·K(Amy K.)</div>

第 8 封信

一位著名的，从不落泪的，而且顽固无比的艺术史家的来信。

亲爱的詹姆斯·埃尔金斯：

你接下来关于"尼俄柏综合征"（观看画作感动得落泪的艺术史家）的课题听起来更加让人兴致高涨。而让我感兴趣的是：我听说你的问卷调查反应"令人震惊"。对我自己来说，我宁愿没有任何期待，即便我被视为具有冷酷、毫无感触的本性。

致以热烈的问候

古斯塔夫　教授

第 9 封信

一封稍微有所删节的来信，著名美术史家 E. H. 贡布里希所寄。

亲爱的埃尔金斯教授：

首先感谢你 9 月 28 日的来信。

我想：你尽力想要推翻莱昂纳多·达·芬奇《论比较》中所阐述的观点——"画家会被画作感动得发笑，但不会落泪，因为眼泪严重扰乱了内心情绪"。

我先回答你的问卷，答案是"没有"，我不记得我曾经在一幅画前哭过，但我会在观看电影或者阅读小说时哭泣。

我记得画家奥斯卡·科科施卡曾告诉我，他在梅姆林的一幅画前泪流满面，如果我没记错的话，那是因为他看到画中浸在水中赤裸的双脚，他因此而深受感动。我对一幅画还有模糊的记忆（好像是画家霍尔多维茨基的作品）。画中描绘的是腓特烈大帝在看到《卡鲁斯离家》时，他伤心得哭了（霍多尔维茨基的《卡鲁斯离家》是一件 18 世纪的典型作品，难怪人们会因它而哭。我不能找到那件引发腓特烈大帝哭泣的作品，但我还能想象得到，人们因它而哭）。

顺便说一下，我曾经花了很长时间研究漫画的历史，但我基本没有

因这些漫画而大笑,甚至连微笑都很少。

<div style="text-align: right">

你的挚友

E. H. 贡布里希

</div>

### 第 10 封信

来自艺术史家罗伯特·罗森布罗姆的信,他主要研究 19 世纪及 20 世纪艺术。

亲爱的埃尔金斯先生:

你的来信中所讲的"哭泣课题"让我震惊。这是一个奇怪的话题,现在它却是一个引人入胜的话题。在经历一番心灵思索之后,我必须承认,我不像狄德罗,我的泪腺从未因一件画作有所反应。另一方面,如果你对观画时的生理反应感兴趣,我倒是确实有过(例如目瞪口呆、呼吸急促等等)。它们源于我们仍可称为"美"的感触,或者是其他某种存在于艺术品中的魔力。我清楚地记得这些作品使我产生了不知不觉的晕眩感。这些作品包括:维森海里根教堂;马蒂斯的《幸福生活》;安格尔的《詹姆斯·德·洛斯柴尔德男爵夫人》;弗里德里希的《海边的修士》。在每一幅前,我都油然升起一种强烈的感情。我怀疑,特别是我们这些艺术史家,身着太多铠甲,谢谢你建议我们卸下一些。

致以诚挚的问候

<div style="text-align: right">

罗伯特·罗森布罗姆

纽约大学

</div>

### 第 11 封信

这位来信的女士非常希望能在画前哭泣,但她所有能做的只是在画前流下了"无泪之泪"。

<div style="text-align: right">

1996 年 11 月 20 日

</div>

亲爱的埃尔金斯先生:

我自己深信,在一幅画前哭泣是一个人能够做到的最为美好的一件事。它可以使你不用去找一位医生,或者确切地说一位心理医生。

　　我想，对于观画者来说，哭泣这样的情绪表现了他内心的孤独、凄苦，或者失落，甚至是不可能发生的经历。并非所有的人在观画时都彻底地将心扉打开，任由思绪自由徜徉。如果有更多的人能够这样做的话，那么，观画时哭泣的人会更多。

　　如果你仔细倾听人们在观画时发出的感叹，它们都千篇一律，无非就是"哦！真是美极了"（诸如此类）！或者他们仅仅讨论画中表现的细节；尽力地寻找画中事物有何象征意义；或者讨论画家所使用的技巧。但是，如果你仅仅认真地看着画作本身，不要约束自己，你可能就会因作品的美丽而感到震惊，它将突破所有阻碍，拆除阻隔观者和所看作品之间的高墙——甚至内心防备的"心墙"。在这种情况下，作品的作者是谁就不再重要，你将这些零碎的事实都忘掉。你不会在乎一幅画的作者是谁，无论是凡·高、高更或者马蒂斯……画家和观者融为一体，他们相互连接，就像连体双胞胎一样。

　　我不同意你的同事所持的观点，他们认为情绪反应和作品自身并没有直接的联系。我认为它们当然存在密切的联系。

　　我非常希望在观看某件特别之作时，自己在画前能哭一场，哪怕只有一次。但我不能，当我拜访博物馆或者参观美术馆时，周围环绕着拥挤的人群，我因此而感到烦躁，我讨厌和他人一起分享这些美丽的画作。当周围都挤满了陌生人时，欣赏者很难接近绘画，和它们产生亲近感。几年前，我在阿姆斯特丹国立美术博物馆看到维米尔的《倒牛奶的女仆》时，内心异常高兴。那是一个星期天的下午，博物馆内仅仅只有几个人，维米尔的这幅画和伦勃朗的《夜巡》挂在同一展厅中。我的丈夫正为女儿讲解这些画作（那时她才 8 岁），告诉她画家是采用何种方法将自己的肖像描绘在画面上。与此同时，我独自一人看着维米尔的《倒奶的女仆》，这真是一件美妙的作品，记得，在当时，我流下了"无泪之泪"。没有人打扰我，也没有人围着这件作品。

　　凌晨，或是暮色中的景色都会引发我抑制不住的眼泪。如果有一天，我在一幅画前哭了，我必定会再度写信告诉你。我认为，在绘画前能被深深地

打动,以至于潸然泪下是一件很正常的事。我们不应该总是忍住哭泣。

致以美好的祝愿

玛蒂德·W

## 第 12 封信

一位艺术史家的来信,他认为艺术史是一门"软"学科,因此我们不得不控制喜怒,不形于色,要特别严肃。

吉姆:

与你通信我很高兴,我常常也在思考"艺术史家为何观画时不流眼泪"这一问题,我觉得主要有两方面的原因。

第一,在阅读小说或者观看电影时,我常常会哭,这是因为在这些艺术的叙述过程中,它们历经了时间,而且,越是缺乏艺术性的作品越能引发欣赏者为之哭泣。

第二,艺术史家若承认他们在画前哭过,这是件很尴尬的事。我的毕业论文指导老师在很早以前曾告诉我,他在面对绘画时哭了。当他第一次到维也纳的勃鲁盖尔作品收藏馆,看到了仍旧挺立在硝烟炮火中的博物馆时,他落泪了。我们讲到这件事,那是我们在讨论为什么艺术史家从来不"公开显示"他们对于绘画某些"特质"的偏爱,而且现在仍旧如此? 那是因为艺术史处于一个让人怀疑的,具有"女子气"的领域中,因此,研究者要表现得坚强。艺术史作为一门非常"软"的研究学科,要尽力显示其"客观性",只有这样,它才会更具"科学性"。"我喜欢那幅画,以至于就要哭了。"这样的说法让人听起来更像艺术批评,而非艺术史家的言语。倘若果真如此,那么我们仅仅只是一名道学先生而已。

乔安·L

## 第 13 封信

一位艺术史家的来信,他只看重那些深深打动他的作品。

亲爱的詹姆斯·埃尔金斯:

有时,在遇到著名的作品时,我的内心会被它们深深地打动,哪怕是

身处公共场所。在华盛顿国家博物馆的罗马展区或者意大利展区中，让我感动的是那些肖像、人物面部和眼睛——它们透露出一种永恒的孤寂。如果我们能与这些艺术作品或者艺术家产生共鸣的话，我们就会成为它们的朋友。

我清楚地记得，在美国参观时，看到一幅波斯的水彩画作品，它让我产生了那样的感触。那是在马萨诸塞州的伍斯特艺术博物馆。作品用简单的线条表现了一个正在哭泣的男人，我读不懂旁边的文字，但我认为作品表达的是关于爱的主题，关于一个人到了深谙人情世故的年龄时，所谓的爱的是怎么一回事。从那个男人的胡子和肚皮可以判断出：他已经50多岁了，身子不再笔挺，似乎有人在背后推着他。显然，这一场景和我自己的心境相似，我迷失在自己的记忆中，想起不久前发生的事，但这是另一个故事。

我相信，即使在古代，即使艺术的使命是为了取悦特权阶级或者诸神，就如维奇诺·欧西尼在1552年所说的，它仍旧需要"引发观者的感情"。我想，有的艺术品对我就有如此效力，欣赏艺术应当是一次"亲密的会晤"。

当然，我坚持这样的观点有其原因，我将这种方法运用到各种风格和各个时期的艺术中，以此判断一件艺术品，测试我对它们能产生多深的感情。如果什么也测试不出的话，仅仅当作它是一次实验。

致以诚挚的祝福

马丁·赫塞尔本

第14封信

这不是一封信，而是罗斯柯教堂留言册中一位参观者的留言。

休斯敦

1985年1月

在此停住。深不可测。

时间凝滞。

未署名

## 第 15 封信

一封充满反思的来信，绘画让她想起自己是怎样的一个人，她因而哭了出来。

亲爱的先生：

1967 年，我和阿姆斯特丹的其他同学一起第一次拜访了佛罗伦萨，所有的学生都必须以一件作品作为研究对象，我选择了美迪奇教堂。因而，在此之后，我熟悉了米开朗琪罗的速写和设计图，也熟悉了他的雕塑。当时我还很年轻，所以对佛罗伦萨所有的一切都印象深刻，尤其是美迪奇教堂。

然而，17 年后，当我在 1984 年再次造访佛罗伦萨时，突然发现多年以来，虽然外界发生了众多变化，但教堂的一切毫无改变。而且，这里的一切似乎从米开朗琪罗创造之后就一直没有改变，时间似乎停止了运转。我清晰地记得那里呈现出的那种安宁，清楚地记得我在那里产生了一种亲密的"归家"感。

一个小时后，我离开了教堂，泪眼婆娑。我的丈夫一脸疑惑，问我为什么哭泣，我结结巴巴地回答道："真是太美了！"

在那一刻，我知道了什么才是真正的生活——时间凝固，或者根本就不存在。万籁俱寂，与此同时，我被深深地感动。一种被抚摸的感觉，一种"归家"的感觉。让人感觉异常快乐幸福。对我来说，这就是艺术的真正目的：通过打破某种障碍，通过一种和谐的方式，将我带回到真实的自我（难道哭泣不是内心的融化吗），使二者相连。

这次体验使我理解到关键的一点：艺术是有关心智的，而不是关于知识的。只有用心体会，只有全心投入，我们才能看懂绘画，了解绘画。即使你能够撰写长篇累牍的文章，但你实际上什么都不明白，什么也说不清。只有那些真正的艺术家——像米开朗琪罗、莫扎特，或者贝克曼才懂得。

致以美好的祝福

玛蒂恩·爱伯林

第 16 封信

　　一位著名的心理分析师寄来的信（为了保护作者的身份，在征求作者的同意后，该信经过编辑）。

亲爱的埃尔金斯先生：

　　大约 1971 年，那是我人生中一段尤为沮丧和充满压力的时期。在圣弗朗西斯科，我拜访了当地的一家博物馆，在波纳尔一幅非常巨大的画作前停下了，这是他通常描绘的场景——一位观者透过窗户，观望远方的风景。突然，我发现自己泪水不断，一阵强烈的悲哀袭来。

　　在心情平静之后，思考这次经历，因为我自己就是心理分析师，我能找到的最好解释是：画面体现出一种绝对的静穆与和谐，这与我自己内心的混乱形成强烈的反差，最终引发了这次灾难性的经历（我自己对此解释也颇为满意）。

　　你正在进行的课题引人注目，希望你的研究一切顺利！

<div align="right">

你诚挚的

威勒·D

精神病学荣誉教授

</div>

第 17 封信

　　这封信与前面的来信一样，两位来信者都是因为画面太完美而无法忍受，为之落泪。

亲爱的詹姆斯·埃尔金斯：

　　为了回应你具有挑衅性的话题……我回忆起自己曾经有过的一次经历。为了力求故事准确，我必须向你坦白的是：我并不记得泪水是否真的掉下来，还是就要掉下来的那一刻，我将眼泪抑制住了，这是为了避免在大庭广众之下哭泣以造成不可预测的尴尬的结果。

　　引发这次特殊经历的作品是戈雅的《1808 年 5 月 3 日》，时间大约在15 年前，展出地点是圣弗朗西斯科的荣誉展馆。虽然我多次看到过这件作品的复制品，赞赏作品的艺术价值，但没有一件复制品能带给我原作

所产生的那种震撼。我静静地矗立在画前,大约 10 分钟,甚至更久,双脚似乎扎根于地板上,就像慢慢地进入睡眠,无法动弹,甚至无法再欣赏展厅中的其他作品。

回想起来,我能肯定的是:被抑制住的眼泪和我看到的画面中恐怖的场景毫无关系。然而,真正使我深受感动的是:在我眼前出现的是一件接近完美的作品,它如此完美,看起来甚至是人类根本就不可能达成的。然而,作品就在眼前,一位杰出的画家就能够做到。当然,其他人在看到尼尔·阿姆斯特朗登上月球时,也会产生同样的感受。

祝你新书进展顺利!

温迪·D

### 第 18 封信

一位女士的来信,她因一位著名画家的作品而感动落泪,而画家本人却感情匮乏。

亲爱的詹姆斯·埃尔金斯:

这是我自己的故事。几年前,我和我的丈夫,还有几个朋友一起去观看一次画展,该展是在纽约哥根海姆博物馆举办的"约瑟夫·阿尔伯斯个人展"。我并不是特别喜欢他的作品,但我喜欢参观各种画展。当我们经过博物馆那道弧形斜坡时,我丈夫和朋友都走到我前面去了,我站在那里欣赏一件画作。就在那时,我开始流泪,完全出乎意料,好几分钟都无法停止。朋友回过头来,问我怎么了。我记得,我对他们说:"我不知道为什么……画中似乎存在某种强大的力量,一种强烈的张力……"

这不是一次糟糕的经历,它非常美好。我模糊地记得画面的颜色,大部分是蓝色和绿色,在长方形的外框里,有一个不平行的正方形。画面存在一种张力。

抱歉,我不能记起那件作品的名称,虽然我常常认为我应该记住它。

海伦·A

第19封信

这是一位小说家的来信,讲述了在长达15年的时间里,他对一件画作魂牵梦萦的故事。

亲爱的埃尔金斯教授:

我能想到一些绘画作品,它们让人忍不住哭泣:克利夫兰美术馆所藏阿尔贝蒂·皮克哈姆·莱迪的《赛马场》,作品虽然描绘的是童年时代的噩梦,甚至连成年人都感到震撼;还有维亚德的《艺术家画室景致》,从画中可以窥见,作品一度令人愉悦满足,但现在已经永远被驱逐(或者,表现某种心境,比如约瑟夫·康内尔毕生的作品)。

然而,在我多年参观博物馆的经历中,我仅能准确地记得一次哭泣的经历。那是在1975年,在我们全家的一次短途旅行中,我在明尼阿波利斯艺术学院看到了凡·高的《橄榄树》,作品完成于1889年9月28日。这是凡·高在桑特雷米最后的时光,也是在他生命结束之前,创作的其中一件饱含自信的作品。

1978年,我的一个朋友搬到明尼阿波利斯居住,我不仅有了一个临时的住所,而且还得到观看原作的多次机会,一次又一次,《橄榄树》在我潜意识中变成了自己的绘画。在第16次或是第17次的旅程中,我连续多年一直坚持拜访参观。自从1990年开始,我就没有错过任何一次观赏的机会。在那个秋日,我又要回到自己的地方,忍不住想起了第一眼看到画作的感受:那一次,我和家人在一起。我想起曾经和我一起讨论过这件作品的几个朋友,想起了凡·高在那个时代所受的痛苦和得到的胜利。他穿越世纪时空,召唤灵魂将另一个世界的这一形象展现在我们眼前。虽然我不知道有什么情况将会阻止我再次面对面观看《橄榄树》的机会,我发现自己热泪盈眶,不可抑止。

我与画作变得越来越熟悉,多年以后,我才感觉到作品本身在某个地方出现了偏差。在我写的一部小说中提到了这一点,小说中的一个角色沉醉于这件作品。在小说的结尾,当她在明尼苏达州的克鲁斯河中驾

着小筏顺流而下时，她突然明白作品究竟在哪里出现了问题，按照她的原话：

> 作品同时表现了两个截然不同的时间点——它既预测了自己的将来，也回顾了它的过去。在冷紫色的山峰之上，傍晚时分迷蒙的夕阳位于正西方，在橄榄树右下方投射出倾斜阴影的实际光源却来自南方，位于画布之外，应当是秋日的夕阳——源于另一个方向。……道德之光，来自不同的方向，不同的根源：在此，夜幕即将来临，当画面中表现的季节结束时，才会在一年中出现的光源。

<div align="right">

你的挚友

沃伦·凯瑟·莱特

</div>

### 第 20 封信

一位女士的来信，她被波洛克的尺寸巨大的绘画"产生的狂风"击倒在地。

亲爱的詹姆斯·埃尔金斯：

我能记得自己感到被画所"击"的那个特殊的瞬间。的确如此，在我第一次在当代艺术博物馆旧馆楼梯口处，看到毕加索的《镜中女孩》，凡·高的《星夜》时，还有当我在当代艺术博物馆新馆看到波洛克巨大的画作时都产生了类似的感觉。在第一个例子中，那是因为我曾经多次使用这件作品的复制品在一门素描课上进行研究（我来自加利福尼亚州，在那里，所有的物品都是复制品，就是这样）。但当我在当代艺术博物馆看到它时，我居然在刚开始没有认出它来，这种陌生感使我产生了强烈的震撼。

观看波洛克的作品也有类似的经历，那时，我刚刚结束了有关波洛克的艺术考试，我信心十足，认为自己已经足够了解波洛克了。然而，我从未见过一件原作。那天，当我踏进那间展厅时，我猜想是通过后门，因为画作挂在观者正前面，我甚至没有看到它。直到我穿过展厅时，猛一回头——"嘭"，我立刻被它震惊在地——"嘭"。我以前所写的，我所学

的全都是错误的,画作本身就是证据——我所能做的只有默默地看着它。我彻底地震惊了。

但我的情绪并未完全失去控制。

<div align="right">艾里希亚·惠塔柯</div>

### 第 21 封信

年轻的批评家约翰·罗斯金第一次独自游览意大利时,给父母写了一封信,下面是这封信的开始部分。

<div align="right">1845 年 9 月 24 日</div>

亲爱的父亲:

今天,我观看了大批古代画作,足以将我淹没。到目前为止,在我所知道的历史中,还没有人像我这样彻底被绘画摧毁在地——被丁托列托……今天,他将我彻底带走,我什么也不能做,除了躺在一张椅子上发笑。

### 第 22 封信

这是一封篇幅很长的来信中的一部分,信中讲述了好几个关于哭泣的故事,在伦勃朗、布鲁盖尔、维埃拉·达·西尔维这些画家的作品前哭泣。

亲爱的詹姆斯·埃尔金斯:

我有一些故事,不止一个,当然如此——谁会仅仅只哭一次呢?

同一题材的两幅画:达维特的《雷加米埃夫人的肖像》以及玛格丽特的同名作品。虽然我没有同时看到这两件作品,但我第一次看到大卫的这件作品时,我惊呆了,画中人物那双眼睛使我短暂地停下来,我感觉画面阐述了一种"超越式的宁静"。后来,当我看到玛格丽特的作品时,停留在我脑海中的那双眼使这两件作品产生了一种共鸣。当然,每一幅画独自存在,但后一幅画被前一幅画中的内容照亮。我想,那种不可言喻的美丽异常短暂,它转瞬即逝,化为永远的尘埃。"思想深深地埋藏于泪水无法企及之处"。——这是雷加米埃夫人的双眼永远让我感动的原

<div align="right">257</div>

因。那种凝视——如果仅仅展现的是无辜的眼神（一种老套的方式），或者表现为色情般的诱惑；或者表现为狡猾的嘲讽，那么大卫达到的仅仅是一种具有磁力、可爱的视觉表现。但是，画中人物呈现出来的优雅展示了她的教养，使我们产生一种她永远都不会衰老的感觉（而我们却会复归为尘埃）。这使得作品具有无限巨大的表现力。我深爱着画中人物的优雅和高贵，她将脸微微转向观者，我喜欢她双脚呈现出的姿势——优雅，富有教养。也许她随时准备走出画面，重新走进不断流逝的时光中。因为她，我为自己失去的一切，情不自禁地哭了。

玛格丽特的作品没有引发眼泪的力量，但它也触发了我的情感，显得客观而理智。玛格丽特的画作与大卫作品中体现的思想性相比，它将其不断延伸并扩大。那种认为玛格丽特的作品仅仅只是诙谐模仿的看法是错误的。它似乎是在说：这是美丽所呈现的状态，这是我们即将变成的模样。玛格丽特的作品让我产生了一种心理共鸣。当我们已经离开这个世界时，它们又将如何继续？它使我感到一种声音响亮却不和谐的印象。也感受到时光流逝，生命短暂和失去。最终，泪水变得无能为力。

致意

桑德拉·斯通

### 第 23 封信

一封悲哀的来信，一位女士，她最近的生活变得孤独。

亲爱的埃尔金斯先生：

今年 5 月底，我独自一人来到佛罗伦萨，逗留了大约一周。1958 年秋，我曾经来过这里。我记得我看到的那件作品收藏在学院美术博物馆，是三联画右边的一幅，三联画中间的那件收藏在慕尼黑。作品是菲利皮诺·利皮所作，他是弗拉·菲利普·利皮的儿子。该作描绘了站立的玛丽·抹大拿的形象——一位成熟的女子，身着长大、宽松的衣服，头发黝黑。她的情态和表情传达出一种无法消除、让人怜爱的悲伤，就在

看到作品的那一瞬间，我立刻就哭了。其他任何作品都没有激起我这种感情。

我将哭泣的原因归结为这些形象使我回忆起自己所经历过的悲哀，大约在两年前，我的朋友不断离世。第一位是菲利浦·林，从1940年开始，我们就关系密切，然而，在1989年6月的一次肝癌手术之后不久，他便去世了。另一位是威廉姆·亚洛史密斯，我们从1938年开始，一直就是非常要好的朋友，在1992年2月20日，他因心脏病突发身亡。

我没有想到自己会生活在一个缺少朋友的世界上，虽然他们不是我经常联系的朋友，他们的突然离世却改变了我的一切。

为什么菲利皮诺·利皮的作品会使我深受感染？我也不能找到确切的答案。我几乎毕生都在研究世界各地的艺术，发现它们让人振奋，异常有趣。现在，我已经74岁了，仍过着丰富多彩的公众生活和乐观积极的个人生活。我现住在距华盛顿西70公里的农场，居住在森林深处。

<div align="right">戴安娜·伯德</div>

### 第24封信

在我收到的所有来信中，这是我最喜欢的一封。

你好：

当我在一家博物馆中，面对高更的作品时，忍不住哭了——因为画家尽力想要描绘一条透明的粉红色裙子。我几乎能看到那条裙子在热烘烘的风中飘扬。

我在罗浮宫的《有翼的胜利女神像》前哭泣，她没有双臂，却如此高大。我伤心极了，以至于不得不离开。在一次小型音乐会上，我也哭了。那是在一个怪异的卫理公会教堂，一位年轻的演奏家演奏着巴赫谱写的独奏曲，演奏家独自一人在舞台上，观众席上大约有15位欣赏者。时值正午，我却莫名其妙地哭了。因为（我猜想）我被爱征服，对我来说，我无法摆脱J.S.巴赫与我同在的感觉（心理的和身体的同在），我爱他。

这三个引发我哭泣的瞬间（我现在不能记起其他的场合），我想这种

情绪与孤独相关……一种希望与"美"做伴的渴求。其他原因,我猜测,可能是上帝。

这种感觉非常轻微,连我自己都觉得似乎太简单。

<div align="right">罗宾·帕克斯</div>

<div align="center">第 25 封信</div>

来信是对一件日本画作的描述,以及因其而产生的崇拜行为。

亲爱的埃尔金斯教授:

我看到了你的问卷,你在探求人们在画前哭泣的历史,这让我想起了去年 4 月在东京的一次经历。我在东京大约待了一周,为了筹备在东京当代艺术博物馆举办的"沃霍尔回顾展"(我负责这次展览的电影制作部分)。最后一天,我终于有机会去参观其他博物馆。之前,一位日本艺术家曾建议我去根津(Nezu)美术馆,因为那里正好有一个展览开幕,将展出该馆藏品中的一部分珍宝,据说都是一些多年没有展出过的宝物。

我那位朋友告诉我,在这次展览中,有一件描绘瀑布的作品,她已经等待了 20 年,她说:"这件描绘瀑布的绘画作品,被视为'神'。"我不知道她所说的到底是什么意思(将一条瀑布当作"神"? 这件作品描绘的是"神"),但我还是付了 20 美元的门票,进了展厅。

这次展览人潮拥挤,因为那天是开幕式,而且恰逢周末,这些人吸引了我,他们可能属于东京的知识阶层——衣着整齐,五官端正,其中还夹杂着很多身着华丽和服的日本妇女。在博物馆中,我且走且看,欣赏着展出在玻璃展柜中各种各样的古代名作,我很难将所有的作品看得清楚仔细,因为作品前方总是人山人海。最后,我终于看到了那幅描绘瀑布的名画,但我完全无法接近,因为在它周围都挤满了人。虽然我无法近观,但作品还是深深地吸引了我,画面很美——在逐渐褪色的金色风景中,一条散发光亮的白色瀑布飞流直下。

然而,更让我感到惊奇的是这些观看画作的人群,一群人——大约有四五个,他们紧贴着展出作品的玻璃板,一个紧挨着一个,所有的人都

静静地观望着画面,几乎所有的人眼里都淌着泪水。这些人默默地站在那里,好像他们到美术馆的行为就是完成在这件作品前的停留,他们就如经历了一次使人全心投入的宗教经历或者精神之旅。我被他们吸引了,这群人没有表现出任何粗野或者浅薄,他们都富有教养,看似生活富足——可能是大学教授或者类似职业的"精英人士"——就和我们星期天在纽约大都市博物馆看到的那些参观者一样。然而,我完全不能想象,不管这件作品多么有名或者多么引人注目,一群纽约人绝对不会在一幅画前表现出这样的行为。

在离开时,我深信这些人的确感受到了那件作品,作品自身就是"神",而不仅仅是一件表现"神"的绘画。我对日本文化和艺术知之甚少,对日语更是一窍不通——因此,这次经历对我来说仍旧异常神秘。从美术馆的宣传小册子上,我看到了这件作品的插图,但上面仅仅注明了:"那智瀑布,镰仓时代。"如果想寻找有关该作更多的信息,我得怀着好奇心学习更多有关作品以及这件作品的历史。

真诚地祝福你的这一计划早日成功!

你的

安吉拉·C

## 第 26 封信

这位来信的妇女在画前哭泣,因为她熟知画中描绘的事物——即便她在以前从未见过。

亲爱的埃尔金斯先生:

我的朋友告诉我你从未见过谁在一幅画前哭过。但事实是:我有时就在画前落泪。我是一名女性,而且还是一名艺术史家。第一次面对画作而哭是在小皇宫看到雷东的一幅彩色粉笔画,没有出现任何预兆,我就哭了,这件事发生在 15 年前。当然,如果某人在博物馆中哭泣的话,他会尽量掩饰,这也可以作为为什么"观画哭泣这种现象出现得很少"这一问题的部分解答。

更多人在欣赏音乐时会哭泣,而且也比较容易被大众所接受;尽管如此,面对画作哭泣的情形的确也会发生,而且原因众多。我认为人们在画前哭泣是因为观者在画前产生了一种认知感——即便是面对以前从未见过的作品。这是一种突发的认同感,它使得时间凝滞,城市的喧嚣戛然而止,使观者置身于画中——一直到被其他参观者或者警卫人员注意到。这是对某种熟悉事物的认知,观者成为画作的一部分,甚至产生一种被感召的情绪,一种瞬间无法忘却的愉悦。

祝你的研究进展顺利,也希望更多的人如孩子一样对真正的艺术敞开心扉。

<div style="text-align:right">玛丽·穆勒</div>

## 第 27 封信
一位参观者在罗斯柯教堂留言簿上的留言。

罗斯柯教堂——真恐怖! 这座教堂委托罗斯柯所作的"油画"——尺寸巨大,几乎全是黑色,它们与《圣经》以及其他宗教典籍一同展示,甚至连石地板都是阴暗潮湿的。奥利维亚告诉我画家是自杀的,我无法崇拜这里,除了赞美上帝笼罩在一片阴暗的光线中,八角形的房间里摆放着四张拼成正方形的长椅的教堂,阴郁而令人绝望,我无法被它吸引。

上帝啊! 还有多少值得赞美! 西尔维亚喜欢这个地方——将此作为救赎之地,她陷得太深了……

<div style="text-align:right">无留言日期<br>无签名</div>

## 第 28 封信
罗斯柯教堂另一位来访者的留言。

<div style="text-align:right">1982 年 1 月 2 日</div>

我能听得到!

<div style="text-align:right">C. E. S</div>

## 第 29 封信

在下面这封来信中，写信者阐述了这样的观点：观看一幅画，就是在画中寻找上帝。

1988 年 2 月 1 日

亲爱的埃尔金斯先生：

我认为关键一点是：当你欣赏绘画时，你是在画布表面，在滚动的色彩中寻找某种具体、可见的形象或者某种标志以稳定你的视线。你是在绘制的作品表面的肌理、笔触、运动的色彩和线条中寻找安慰。

然而，很难找到这种安慰，你看到它，但它可能并不存在，也许仅仅是你的想象。罗斯柯的观点是：这种对未确定形象的找寻，以某种可见的视觉形象作为标记——这种经历等同于宗教。也就是在一个黑暗、有力、无法控制的表象世界寻找某种上帝存在的证据。在此，最后的结果是死亡。表面看来，这些画作似乎是要表现上帝，但结果什么都不存在。

然而，就如这个世界上还有希望存在的微弱光线一样，罗斯柯给予我们微小、受到限制的暗示，它们存在于不断变换的色彩、块面和光色区域中——一种我们永远也无法确定的希望。

大卫·S

## 第 30 封信

罗斯柯的大话，如他一位邻居的记录。

1982 年 7 月 1 日

在 20 世纪 60 年代，罗斯柯就住在我家隔壁。一次罗马旅行之后，一天晚上，他在我家喝酒。当时，罗斯柯正在创作一组壁画。他在罗马游览时拜访了西斯廷教堂，他感到极为轻松。

"我比米开朗琪罗还要伟大。"他对我说。我还清楚地记得，当时我尽力忍住没有笑出声来。但也许他是对的。

签名不清

## 第 31 封信

在这个世界上,在所有的愿望中,最难的就是敞开心扉、全情投入地欣赏一件画作。塔玛拉——也就是那位在观看弗里德里希风景画时哭泣的学生。她现在是一名专业的美术史家,我询问她是否介意我以她的真实姓名讲述关于她的故事。她给我写了回信,在回信中,她发誓忠实于自己的感受,坚决反对泪水干涸的艺术史,这是一种心态开放的信条。

亲爱的吉姆:

我怎么会忘记呢?我应当再次出现那样的经历,这将激发我对艺术史这一领域的忠诚。

我对我在此写下的没有任何怀疑,对此也不会感到难为情,我发现,一位艺术史家承认自己被一件作品感染并没有什么可讨厌的。对我来说,艺术能感动我们这一事实正是我进入艺术史研究的主要原因。然而,其他一些人根本就不相信这种说法,这让我感觉沮丧。当然,我知道,当被人发现自己在画前哭泣的时候,一点也不让人羡慕,毕竟,我在学习成为一名"专业的"艺术史研究者。

我知道,我的同学们并不愿意接受我的行为,而且,我自己也感觉有点尴尬,当他们都在抵抗某种"愚蠢"的行为时(或者说是幼稚,我想在这一事件中,这是最恰当的词),我却那样做了。他们对自己的反应感觉良好,甚至还引以为傲,我真的有一种在某次关键的测试中遭遇失败的感觉。是的,我错了,也许可以将此归结为天真,或者,这是某人被画作惊吓或者被感动的表现。我猜想大多数人都是带着已经归纳成为体系的知识来接近绘画、观看绘画。他们无法以开放的胸襟观看绘画作品,欣赏其中的新鲜东西。那种观看方式就如孩童具有的好奇心,无论学识多么渊博的学者,他都可以做到。这有可能是因为艺术史本身的特质,或是因为它们塑造我们的方式造成的。

我认为:我们之所以丧失这种敏感力的原因,可以归咎于我们是在"消费"艺术品,我们不再以欣赏的方式观看。我们仅仅是经历它们,"征

服"绘画中的某种观念。有人问:"你知道那件作品吗?"就像你得到那件作品,而不是你欣赏那件艺术品(或者,甚至是观看它)。我想:这就是重要的区别。如果你不知道杜尚的《本就存在》这一作品的整个故事,那么你是个不合格的观众。如此说来,还有哪一位普通的观画者不会因这种说法而退缩呢?我父亲去美术馆的唯一时间是当展览同时伴随着一次晚会,或者有乐队伴奏的场合,因为他可以在其他人都在私语或者竞相展示的时候,独自一人欣赏艺术。他随意观看,不会被人注意,这样,即使他连续多次阅读展出标签,也不会有任何尴尬,他可以任其兴趣,随意在画前表现。他尝试这么做,但其他人不会如此。

艺术家所创作的绘画作品真的充满了魔力,我对那些未能体会到这点的人深表遗憾。如果绘画不能打动人,那么它们为何如此重要?它们为何价值连城?它们又是如何在社会上名声显赫的呢?

因此,我希望我的经历对你的研究有所帮助,我乐意随时随地接受任何批评或者疑问。希望你的工作进展顺利。下次再聊。

好运!

塔玛拉

第 32 封信

最后这封简洁的来信,是我的同事寄来的,他也是一位艺术史家。作者承认,我们都会有情绪失控之时。

1998 年 10 月 20 日星期二

⋯⋯每当我谈到参观"凡·高画展"的经历时,仍旧觉得有点哽咽——但愿不要表现得太愚蠢。

在一家画廊,我潸然泪下——我是如此老套的一个家伙。我被凡·高那情绪化的色彩打动,三件相似的作品在一起展出,对我来说,它们的力量太强烈了。

希望将此加入你的书中。

马克·K

# 凤凰文库 | 本社已出版书目

## 一、凤凰文库·艺术理论研究系列

1.《弗莱艺术批评文选》 [英]罗杰·弗莱 著 沈语冰 译
2.《另类准则:直面 20 世纪艺术》 [美]列奥·施坦伯格 著 沈语冰 刘凡 谷光曙 译
3.《当代艺术的主题:1980 年以后的视觉艺术》 [美]简·罗伯森 克雷格·迈克丹尼尔 著 匡骁 译
4.《艺术与物性:论文与评论集》 [美]迈克尔·弗雷德 著 张晓剑 沈语冰 译
5.《现代生活的画像:马奈及其追随者艺术中的巴黎》 [英]T. J. 克拉克 著 沈语冰 诸葛沂 译
6.《自我与图像》 [英]艾美利亚·琼斯 著 刘凡 谷光曙 译
7.《博物馆怀疑论:公共美术馆中的艺术展览史》 [美]大卫·卡里尔著 丁宁 译
8.《艺术社会学》 [英]维多利亚·D. 亚历山大 著 章浩 沈杨 译
9.《云的理论:为了建立一种新的绘画史》 [法]于贝尔·达米施 著 董强 译
10.《杜尚之后的康德》 [比]蒂埃利·德·迪弗 著 沈语冰 张晓剑 陶铮 译
11.《蒂耶波洛的图画智力》 [美]斯维特拉娜·阿尔珀斯 [英]迈克尔·巴克桑德尔 著 王玉冬 译
12.《伦勃朗的企业:工作室与艺术市场》 [美]斯维特拉娜·阿尔珀斯 著 冯白帆 译
13.《新前卫与文化工业》 [美]本雅明·布赫洛 著 何卫华 史岩林 桂宏军 钱纪芳 译
14.《现代艺术:19 与 20 世纪》 [美]迈耶·夏皮罗 著 沈语冰 何海 译
15.《前卫的原创性及其他现代主义神话》 [美]罗莎琳·克劳斯 著 周文姬 路珏 译
16.《德国文艺复兴时期的椴木雕刻家》 [英]麦克尔·巴克桑德尔 著 殷树喜 译
17.《神经元艺术史》 [英]约翰·奥尼恩斯 著 梅娜芳 译
18.《实在的回归:世纪末的前卫艺术》 [美]哈尔·福斯特 著 杨娟娟 译
19.《大众文化中的现代艺术》 [美]托马斯·克洛 著 吴毅强 陶铮 译
20.《重构抽象表现主义:20 世纪 40 年代的主体性与绘画》 [美]迈克尔·莱杰 著 毛秋月 译
21.《艺术的理论与哲学:风格、艺术家和社会》 [美]迈耶·夏皮罗 著 沈语冰 王玉冬 译
22.《分殊正典:女性主义欲望与艺术史写作》 [英]格丽塞尔达·波洛克 著 胡桥 金影村 译
23.《女性制作艺术:历史、主体、审美》 [英]玛莎·麦斯基蒙 著 李苏杭 译
24.《知觉的悬置:注意力、景观与现代文化》 [美]乔纳森·克拉里 著 沈语冰 贺玉高 译
25.《神龙:美学论文集》 [美]戴夫·希基 著 诸葛沂 译
26.《告别观念:现代主义历史中的若干片段》 [英]T. J. 克拉克 著 徐建 等译
27.《专注性与剧场性:狄德罗时代的绘画与观众》 [美]迈克尔·弗雷德 著 张晓剑 译
28.《在博物馆的废墟上》 [美]道格拉斯·克林普 著 汤益明 译
29.《六十年代的兴起》 [美]托马斯·克洛 著 蒋苇 邓天媛 译
30.《短暂的博物馆:经典大师绘画与艺术展览的兴起》 [英]弗朗西斯·哈斯克尔 著 翟晶 译
31.《作为模型的绘画》 [美]伊夫-阿兰·博瓦 著 诸葛沂 译
32.《西方绘画中的视觉、反射与欲望》 [美]大卫·萨默斯 著 殷树喜 译
33.《18 世纪巴黎的画家与公共生活》 [美]托马斯·克洛 著 刘超 毛秋月 译
34.《共鸣:图像的认知功能》 [美]芭芭拉·玛丽亚·斯塔福德 著 梅娜芳 陈潇玉 译
35.《毕加索艺术的统一性》 [美]迈耶·夏皮罗 著 王艺臻 译
36.《绘画与眼泪》 [美]詹姆斯·埃尔金斯 著 黄辉 译

## 二、凤凰文库·设计理论研究系列

1.《设计教育·教育设计》 [德]克劳斯·雷曼 著 赵璐 杜海滨 译 柳冠中 审校

2.《对抗性设计》[美]卡尔·迪赛欧 著 张黎 译

3.《设计史:理解理论与方法》[挪威]谢尔提·法兰 著 张黎 译

4.《设计史与设计的历史》[英]约翰·A.沃克 朱迪·阿特菲尔德 著 周丹丹 易菲 译

5.《思辨一切:设计、虚构与社会梦想》[英]安东尼·邓恩 菲奥娜·雷比 著 张黎 译

6.《公民设计师:论设计的责任》[美]史蒂芬·海勒 薇若妮卡·魏纳 编 滕晓铂 张明 译

7.《宜家的设计:一部文化史》[瑞典]莎拉·克里斯托弗森 著 张黎 龚元 译

8.《设计的观念》[美]维克多·马格林 [美]理查德·布坎南 编 张黎 译

9.《设计与价值创造》[英]约翰·赫斯科特 著 尹航 张黎 译

10.《约翰·赫斯科特读本》[英]克莱夫·迪诺特 编 吴中浩 译

11.《唯有粉红》[英]彭妮·斯帕克 著 滕晓铂 刘翕然 译

12.《设计研究》[美]布伦达·劳雷尔 编著 陈红玉 译

13.《批判性设计及其语境:历史、理论和实践》[英]马特·马尔帕斯 著 张黎 译

14.《设计与历史的质疑》[澳]托尼·弗赖 等著 赵泉泉 张黎 译

15.《恋物:情感、设计与物质文化》[英]安娜·莫兰 等著 赵成清 鲁凯 译

16.《世界设计史1》[美]维克多·马格林 著 王树良 等译

17.《世界设计史2》[美]维克多·马格林 著 王树良 等译

18.《设计的政治》[荷兰]鲁本·佩特 编 朱怡芳 译

19.《数字设计理论》[美]海伦·阿姆斯特朗 编 吴中浩 译

20.《平面设计理论》[美]海伦·阿姆斯特朗 编 刘翕然 译

21.《泡沫之中:复杂世界的设计》[英]约翰·萨卡拉 著 曾乙文 译

22.《设计、历史与时间》[英]佐伊·亨顿 [英]安妮·梅西 著 梁海育 译

23.《为多元世界的设计》[哥伦比亚]阿图罗·埃斯科瓦尔 著 张磊 武塑杰 译

## 三、凤凰文库:视觉文化理论研究系列

1.《图像的领域》[美]詹姆斯·埃尔金斯 著 [美]蒋奇谷 译

2.《视觉文化:从艺术史到当代艺术的符号学研究》[加]段炼 著